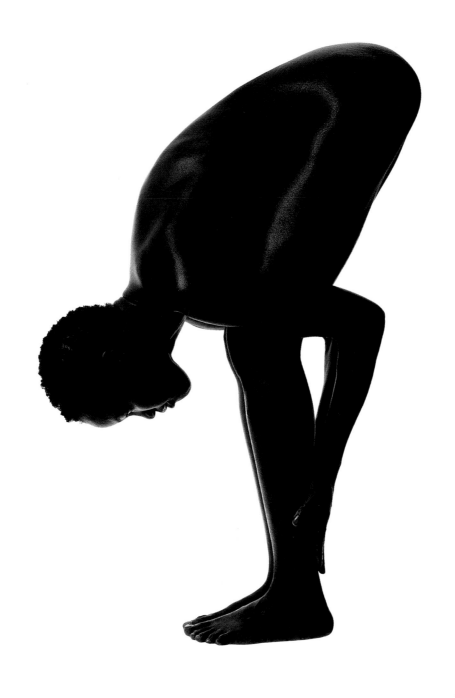

ANATOMY FOR THE ARTIST

藝用解剖全書

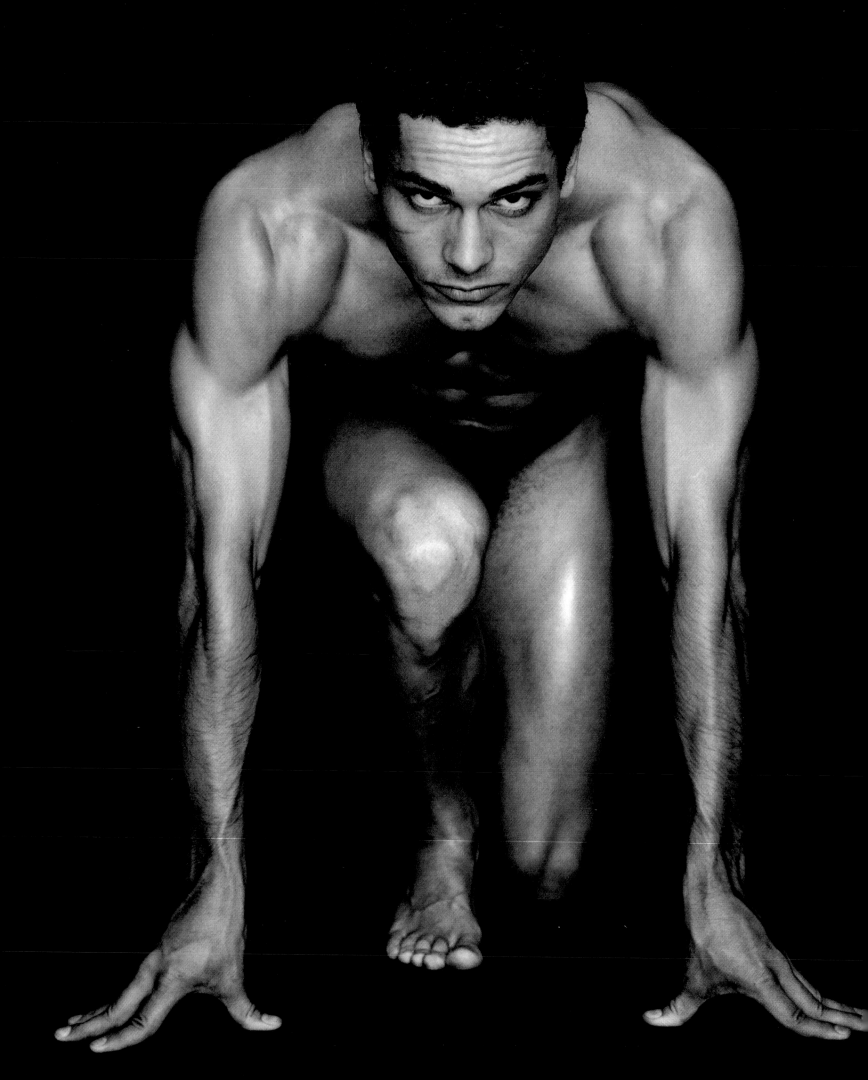

ANATOMY FOR THE ARTIST
藝用解剖全書

莎拉‧席姆伯特 SARAH SIMBLET ◎著　　約翰‧戴維斯 JOHN DAVIS ◎攝

Original title: Anatomy for The Artist
Copyright © 2001 Dorling Kindersley Limited
A Penguin Random House Company

國家圖書館出版品預行編目資料

藝用解剖全書／莎拉.席姆伯特 (Sarah Simblet) 著；徐焰，
張燕文譯 . -- 二版 . -- 臺北市：積木文化出版：家庭傳媒
城邦分公司發行 , 2019.09
　　面；　公分
譯自：Anatomy for the artist
ISBN 978-986-459-200-5(精裝)

1. 藝術解剖學 2. 人體畫

901.3　　　　　　　　　　　　　108012631

藝用解剖全書 暢銷紀念版
ANATOMY FOR THE ARTIST

作　　　者／Sarah Simblet
攝　　　影／John Davis
譯　　　者／徐　焰・張燕文
審　　　訂／林仁傑・徐弘治
責 任 編 輯／林毓茹・申文淑
特 約 編 輯／許靜惠

發 　行　 人／涂玉雲
總 　編　 輯／王秀婷
版　　　權／張成慧
行 銷 業 務／黃明雪
出　　　版／積木文化
　　　　　　台北市 104 中山區民生東路二段 141 號 5 樓
　　　　　　電話：(02)25007696　　傳真：(02)25001953
　　　　　　官方部落格：www.cubepress.com.tw
　　　　　　讀者服務信箱：service_cube@hmg.com.tw
發　　　行／英屬蓋曼群島商家庭傳媒股份有限公司城邦分公司
　　　　　　台北市民生東路二段 141 號 11 樓
　　　　　　讀者服務專線：0800-020299
　　　　　　24 小時傳真服務：(02)25170999
　　　　　　郵撥：19863813　　戶名：書蟲股份有限公司
　　　　　　網站：城邦讀書花園　網址：www.cite.com.tw
香港發行所／城邦（香港）出版集團有限公司
　　　　　　香港灣仔駱克道 193 號東超商業中心 1 樓
　　　　　　電話：852-25086231　傳真：852-25789337
馬新發行所／城邦（馬新）出版集團 Cite (M) Sdn. Bhd.
　　　　　　41, Jalan Radin Anum, Bandar Baru Sri Petaling,
　　　　　　57000 Kuala Lumpur, Malaysia.
　　　　　　Tel：(603) 90578822 Fax：(603) 90576622
　　　　　　E-mail：cite @ c ite.com.my
美 術 設 計／莊士展・高櫻珊
內 頁 排 版／浩瀚電腦排版股份有限公司

2006 年 1 月 1 日初版
2019 年 11 月 28 日二版一刷
售價／1500 元
ISBN 978-986-459-200-5　（精裝）
版權所有・翻印必究
◎ 譯文轉自浙江攝影出版社中文簡體字版。

CONTENTS 目錄

前│言│ INTRO

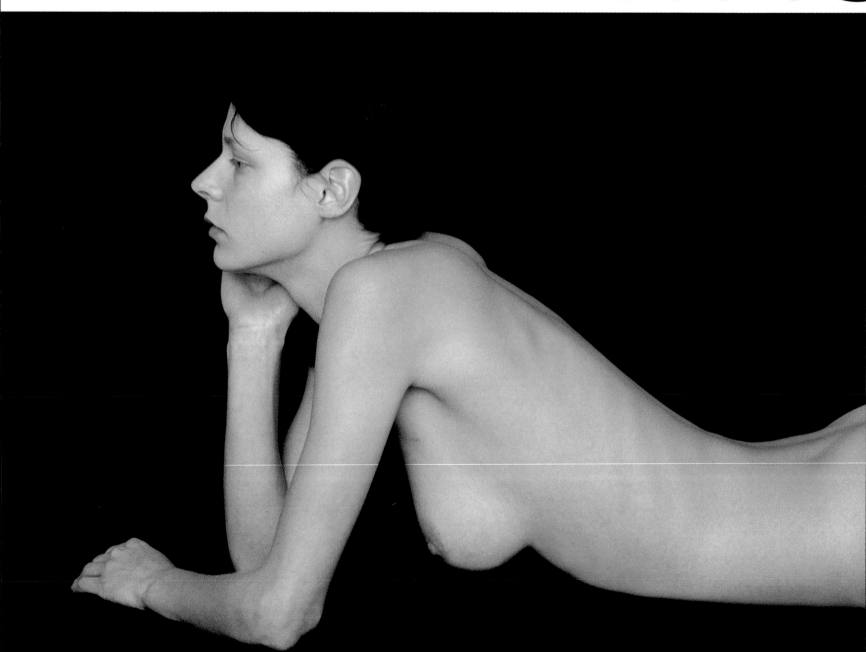

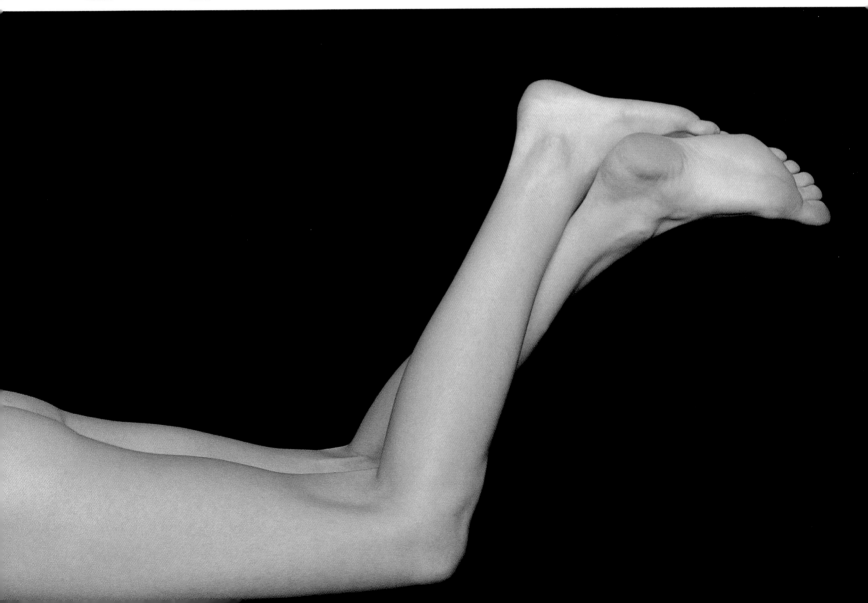

DUCTION

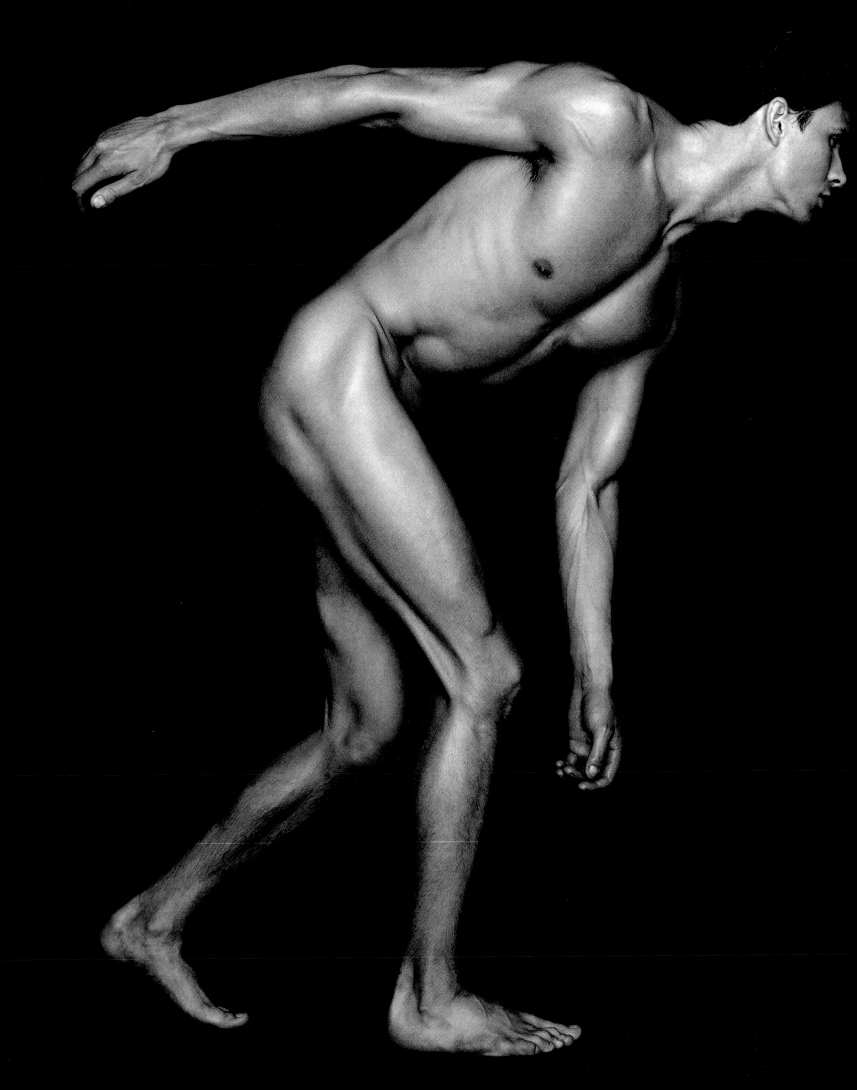

人 體解剖學的研究，不僅是針對人體各部位名稱及功能的理解，更是對我
們自身這一奇妙實體，存在於世界上的讚美。從藝術美學的角度來看人
體複雜的生理，能看到驅動人體的生命力就在肌膚表裡之間起伏跳動。藝術是展
現此一學科的完美手法；一直以來，藝術家用他們訓練有素的雙眼深入洞察人類
的生命及真實存在的實體，進而對醫學的發展有了很大的貢獻，也因此破除了許
多文化上的禁忌。

解剖學的藝術
THE ART OF ANATOMY

無論是出於對上帝的敬意，或是因為對人類天性的質疑，人體一直都是藝術家的
必修課程。幾個世紀以來，藝術家和解剖學家互相交流彼此的學術見解，一同為
此學科貢獻心力。多年來我有幸透過繪畫為各色藝術創作者教授解剖學，其中包
括初學者和職業畫家、年輕的和年長的，也包括了從中學、大專院校到進修班的
學生。在研究人體的過程中所帶來的興奮和成就感，總是樂事一件；而最珍貴的
報酬則是獲得能用筆捕捉完美形體和偉大構造的能力。解剖學是一門潛力無窮的

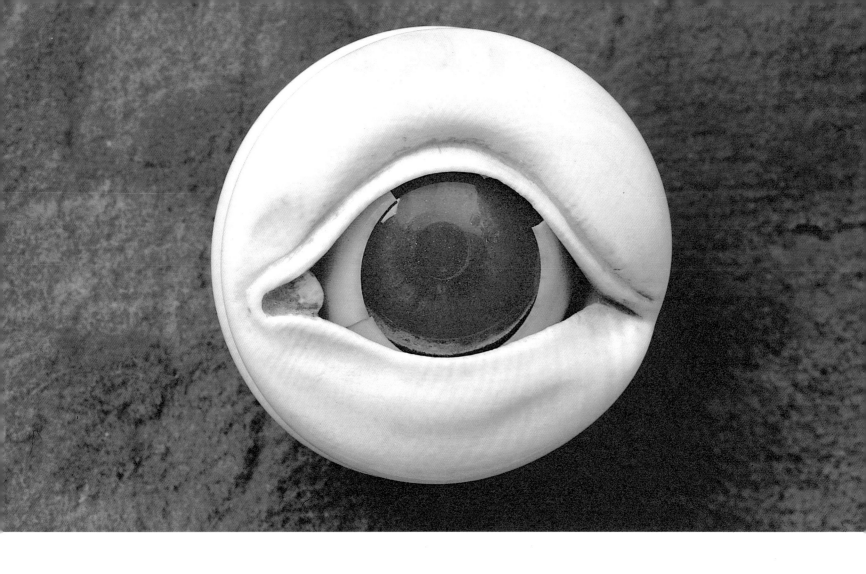

解剖學的藝術　簡史

　　最早的解剖紀錄出現在引人入勝的神話中，然而其實證資料殘缺不全又模糊不清。古埃及人知識淵博，圖繪記錄更是豐富，但關於他們對七千多萬具屍體進行木乃伊處理時必定累積的解剖知識，留下的記載卻很少。蘊含探究性質的解剖，大約始於西元前一千年的中國。另外，古希臘人也曾經對人體內部臟器進行試驗性的探索。但是，包括亞里斯多德（Aristotle, 384-322 BC）在內的很多研究者，都將其研究侷限於動物解剖，混淆了動物解剖和人體解剖兩方面的知識，以至於推衍出許多現在看來令人十分吃驚的理論，其中有些觀念甚至直到十六世紀才受人質疑。值得注意的是，古希臘人對人體及其神祕作用提出了不少令人矚目的觀點，而這些觀點深富哲學本體論的意涵。

　　人類實體解剖始於古埃及托勒密王朝時期（Ptolemaic Dynasty, 323-30 BC）的醫學院，該校大約成立於西元前三百年，對人體的解剖實習十分頻繁，使得後世極具影響力的思想

評論家，包括聖奧古斯丁（Saint Augustine, 354-430）在內，都將對人類活體解剖的控訴加諸在那些先驅者身上。

　　加倫（Claudius Galen, 129-201）是早期歐洲解剖學界最具權威的人物。他原是羅馬帝國武士們的醫官，後來成了奧理略皇帝（Marcus Aurelius, 161-180）的御醫。加倫擅長著書立說，聲稱僱用了十二位抄寫員協助他抄錄卷帙浩繁的人體解剖研究，而這些研究，大部分是依據豬和猿的研究而來。在文藝復興時期之前，加倫神化了的教條一直受到世人的崇信奉行，這大大阻礙了解剖學的發展。中世紀時，人們在佈道的講壇上宣讀加倫著作的譯本或讀本；下了講壇，理髮師則將屍體開膛剖肚，再由解說員用教鞭指點說明重要的器官。一般民眾對於這類活動往往有非常高昂的興致。到了中世紀晚期，狂歡節裡熱鬧的街道上，常可見眾所皆知的罪犯被凌遲處死，人民既目睹了死刑的解剖過程，也同時欣賞了一齣在街頭上演的道德劇。在義大利的波隆那（Bologna），當地人甚至還為這類事件

◀左圖

眼睛的自我觀照反映在這個運用玻璃、鹿角骨和金屬雕刻組成的球狀物之中。這一小巧的球體是對藝術家視覺眼光的精湛塑造,也是歷來完美雕刻工藝的展現。這一眼睛模型是1721年登上俄皇寶座的彼得大帝(Peter the Great, 1672-1725)所收藏的珍品。目前藏於聖彼得堡彼得大帝人類學與民族誌博物館。

眼睛模型。

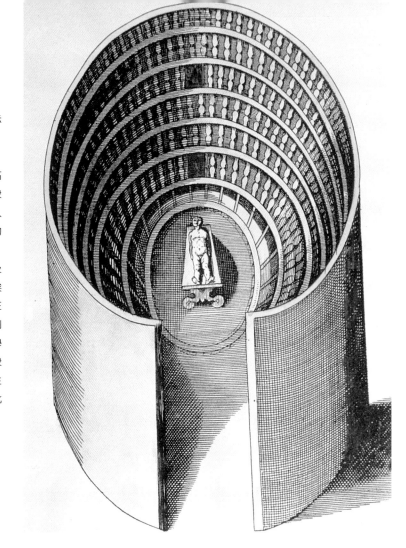

右圖▶

1594年建於帕多瓦大學的木造解剖示範場,呈現出新穎獨特的建築風格,之後為人所模仿並演變成各種形式,包括十八世紀的各大歌劇院。這類高大的環形建築,內部設有狹窄的觀眾席,是觀賞與被觀賞的時髦場所。人體的解剖在當時是極為罕見而特殊的活動,數百人群聚觀賞,包括學者、王室成員、神職人員、政府官員以及知名人士,也有學生和路人。從古埃及時期陰森的祭祀儀式,到中世紀狂歡節街頭的絞刑,這類示範性的解剖活動與儀式,貫穿了已知的解剖學史;這座示範場內部陡斜的環形觀眾席設計,後來成為藝術學校人體寫生教室的原型,而人體寫生教室也因此成為很多藝術學校的教學中心。

〈帕多瓦的解剖示範〉,十七世紀,義大利醫學院。

搭建臨時舞台並出售門票。

　　解剖學家費布利雪斯(Hieronymus Fabricius, 1537-1619)於1594年在帕多瓦(Padua)建立第一個「解剖示範場」(anatomical theatre),將解剖明確地納入新的學術體系,大大改變了解剖的發展方向。在解剖示範場,對解剖的研究更側重於醫學上的發展,而解剖的哲學內涵研究則退居次要地位。到了十六世紀末,解剖學已成為當時的一門顯學,位在帕多瓦、波隆那和萊頓(Leiden)的研究中心吸引了無數歐洲的學術精英聚集。解剖示範場隱蔽的教學型態和硬體環境,不只賦予解剖新的學術地位,並提供各種新思想一個得以安然滋長的場所。儘管如此,戲劇化的街頭解剖活動依然風行了一段時日。

　　1597年,萊頓大學一間廢棄教堂內興建了一座解剖示範場,與帕多瓦的解剖示範場非常相似。一幅註明為1610年的版畫,描繪出解剖示範場,一排排座位上有活人也有死人的場景。鳥類、牲畜和人的骨骼隨意擺放,其間還插著一些旗幟,

以提醒觀眾「人難逃一死的命運」。畫面上以拉丁文寫著「了解自己」、「我們終歸是塵土和幻影」及「人從出生的那一刻就已步入死亡」的題詞,引導觀者注意到畫面中央一具覆蓋著被單的屍體。整幅畫看起來像是一次怪誕的政治集會,或是一幕超現實主義戲劇場景。

　　事實上,這幅畫反映的是萊頓大學解剖示範場每年兩個不同時期的不同用途。人體解剖屬於季節性活動。寒冷的冬天,屍體容易保持新鮮,解剖學者有足夠的時間進行解剖工作。屍體就放置在解剖示範場中央一座可以轉動的臺子上,觀眾則坐在四周一排排的座位上。而炎熱的夏天,屍體容易腐爛,解剖工作因此無法進行,於是工作人員在觀眾席上擺滿了各種稀奇古怪的骸骨,並將中央的臺子移開,騰出一個可以走動、參觀的空間。就這樣,示範場搖身一變成為一間「奇珍藝品陳列室」,為日後「博物館」的前身。

　　達文西(Leonardo da Vinci, 1452-1519)在藝術史和解剖

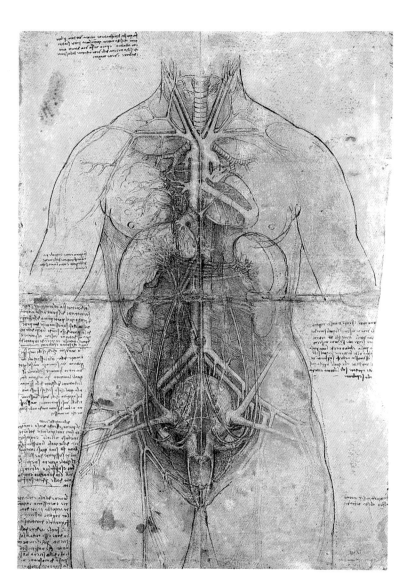

右圖▶

中世紀的解剖手稿中，常常包含一些臆想的骨骼、肌肉、靜脈、動脈或神經的圖示。傳統上這種圖像繪製是經過不斷地模仿和修改前人圖示而成，並非依據對真實人體的觀察。達文西閱讀了加倫的解剖教材，諮詢當時的權威解剖學家，並自己動手解剖和研究。這一女性人體解剖圖的繪製手法，介於中世紀的圖畫式畫法和文藝復興時期嚴謹而逼真的透視畫法之間。軀幹上部採用透視法畫成，肝和胃兩側留出的空間顯示此處有肋骨；而在子宮周圍，主要的脈管直通骨盆，彷彿周圍完全沒有骨骼。畫到這裡，軀幹下部融合成為一個輪廓圖，輔助說明內臟的部分。這幅人體解剖圖顯示出古代將人體與動物解剖混為一談的錯誤觀念，也讓人看到當時虛構的雙角子宮。

達文西，〈女性的主要器官、血管及泌尿生殖系統解剖圖〉，約1510年。

右圖▶

達文西所獨創的解剖研究方法，目前仍被廣泛採用，彷彿這些方法是一直以來就存在似的。這幅肩部習作便呈現出他所提出由內而外解剖人體、再依序建構人體的觀念手法。他將肌肉和肌腱拆解成精細的纖維，完美表現纖維與骨骼間由內而外、層層黏附的組織。達文西用刀解剖人體，再用筆繪製出來，重新確認並建構人體內部結構。達文西的刀和筆都犀利無比，彼此相互借鑑，相得益彰。他用刀解剖人體，挑開層層精細的纖維組織，讓構造的線形輪廓展露出來，以了解隱藏的人體內在結構；他用靈活的筆鋒，透過回憶解剖時所見到的人體特徵和區塊，力求逼真地再現解剖時所觀察到的人體結構。

達文西，〈解剖習作〉，1510年。

史上，享有獨特的地位。他的筆記中詳實的觀察和推論紀錄，充滿想像力和原創性。他的研究動機來自強烈的好奇心。

達文西自成一派，不屬於任何學術機構，獨立進行解剖觀察研究，並重新繪製人體結構圖。他在力學、建築學和工程學方面的豐富知識，對於他在人體內部結構的理解上助益很大。儘管達文西對人體構造如何發揮功能的見解並不完全正確，但他創造了一套全新的解剖觀念和知識架構，從而使得這一學科向更高的層次發展。他是用頭腦在創作，透過豐富的想像和客觀的解剖基礎，揭示出人性的神祕；作品中的細部充分體現出他敏銳的洞察力，並在人體與世間萬物之間的聯繫上，表現他非凡的想像力。

他的繪畫作品對人體解剖作出獨創性的闡釋，藝術造詣之高，至今無人能出其右。儘管這些繪畫作品不能稱為人體內部構造指南，但卻具象地反映出創造性思維的巨大能量。

他認為人的靈魂位於腦室中心的大膽推測，和他對血液在心臟如潮汐般漲退的豐富想像，激發並影響了他的藝術創新。達文西書寫了大量筆記，並計劃寫一份人體專題研究報告，他的知識遠遠超前於當時的科學水準。之所以這麼說，是因為直到1543年，也就是達文西死後二十四年，維薩里（Andreas Vesalius, 1514-1564）在瑞士巴塞爾（Basel）所出版的巨著《論人體結構》（*De Humani Corporis Fabrica*），才將加倫的解剖理論推翻，並首度提出「描述性解剖學」（descriptive anatomy）。然而，達文西並未完成或出版他的論著，這相對降低他對科學發展的貢獻，以至於被維薩里超越。在達文西去世之後，他的筆記被少數人一代又一代地私下傳閱，長達三百年中鮮為人知，直到十九世紀末才付梓出版公諸於世。從此，達

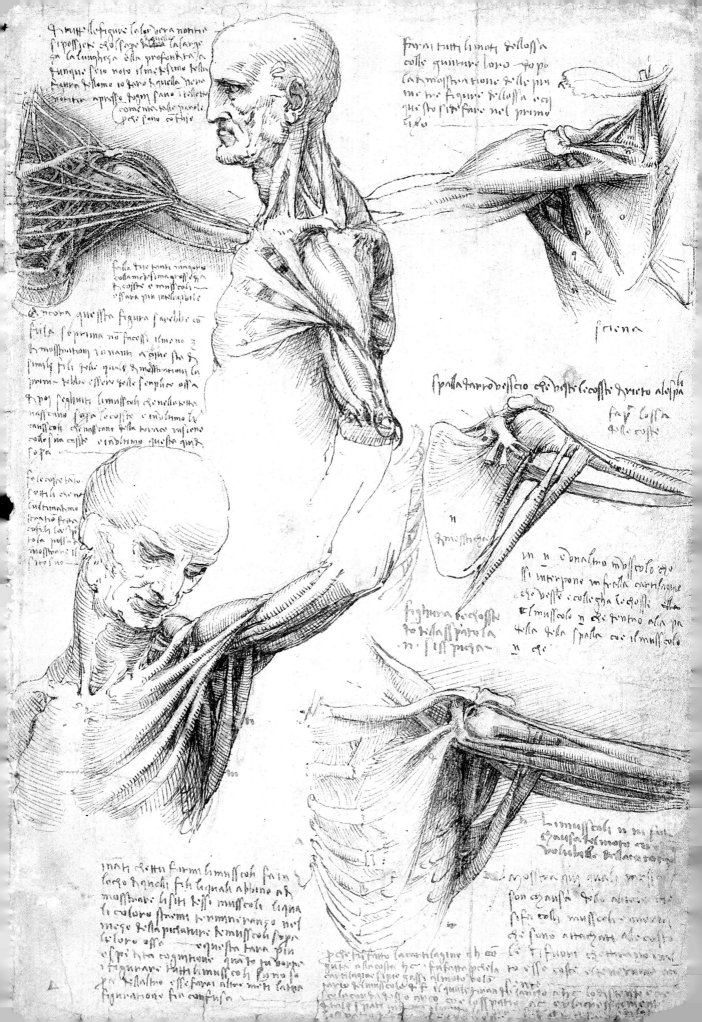

文西的論著廣受歡迎,且普遍被認為是有史以來最好的解剖圖解,更對十九和二十世紀醫學領域的人體描述具重大影響。

　　二十一世紀的藝術家依然癡迷於人體解剖這一主題,並從中獲得藝術創作靈感。人體解剖風行於近代藝術的原因很多,其中最有力的因素或許在於該主題要求藝術家運用想像力破解深藏於人體內部的密碼,並以視覺化的型態展現出來,而這不是比一直在寫生教室對著裸體模特兒素描來得更有趣嗎?像本文中搭配出現的精彩圖畫,就能激發人的想像力,以充滿原創性、非凡性和企圖心的視覺呈現,闡明人體生理上的神祕之處。圖畫中的人體要不已剝開表皮,要不已切出剖面,分成區塊來展露內部構造。這些人體並非向我們展示暴力的傷痕或死亡的勝利,反而充滿對生命的獨到詮釋:追求生命之不朽,又同時渴望展現腐朽的榮耀。

　　右圖的鐫刻版畫就是一個很好的例子,這是十八世紀法國藝術家德古提(Jacques Fabien Gautier d'Agoty, 1717-1785)的創作。畫面中的女子背部被剖開,肌肉纖維清晰地呈現,像披上了一件華美的埃及絲質羽翼飾物,極富裝飾性。她的頭微微一側,眼瞼低垂,彷彿抵擋不住愛慕的眼神,不勝羞怯。藝術家的表現讓觀者可以如此近距離地探看肌膚底層,彷彿身歷其境,幾乎要為自己驚動了佳人而滿懷歉意。整幅作品,就像在她的懇請之下,觀者動作輕柔地撩開她的背部,如同為她寬衣解帶,脫下一件厚重的血肉之衫。畫面給人親密的感覺和強烈的感官衝擊,加以適當的構圖,非常優雅地展現了脊椎、雙肩,以及下背部肌肉從肋骨剝離後的層次和紋理,就像是一件高貴而多褶的華服。人物的表情巧妙地結合了安詳與驚愕,沒有誘惑觀者的企圖,只是觀者被允許有足夠的時間近距離欣賞她美妙背部的內部結構。而脊椎上骨結的熠熠閃光,恰似華服上閃亮的鈕扣。

左圖 ◄

中世紀的解剖圖常常展示的是程序化的六幅蹲伏狀的蛙形人體系列圖，即人體骨骼圖、人體肌肉圖、人體靜脈圖、人體動脈圖、人體神經圖、人體懷胎圖。許多世紀以來，女性身體被認為是次一等的，幾乎總是只用於展示內臟器官、懷孕、生子和性別差異，而男性身體的展示則包括所有其他的完整人體系統。十八世紀時，產科醫學已經很發達，由此而產生了許多藝術作品。其中，最出色、最具想像力的首推凡林斯戴克（Jan van Riemsdyck）的作品，他為杭特（William Hunter, 1718-1783）的《妊娠子宮》（*The Gravid Uterus*）一書繪製插圖。蠟像博物館（第21至23頁）收藏的蠟製人體解剖作品也很注重產科醫學研究，並展示專門的生產解剖詳圖。這類圖畫中的女性人體往往略去下部肢體和上部軀體，只展示身體的中間部分，而且總是藉著布、書本及其他物品作為遮掩。

德古提，〈解剖習作〉，1746年。

西方解剖學、病理學和外科學在圖解上的細微差異，似乎反映出解剖學在歷史定位上是門更為高貴而古老的藝術。歷史上很長的一段時間，疾病和機能障礙都被看成是上帝對人類的懲罰，只有透過祈禱或代禱才能治癒，而不是對疾病或受傷部位進行檢查、蒐集病例或進行研究。解剖學研究的是一個完全發育成熟的人體內部構造，病理學研究何以會導致疾病，而內科學和外科學的任務則是治癒疾病，這樣的任務分類是傳統上對於醫學技術和藝術的區分標準。病理標本通常從整個軀體中被分離出來，作為異常、疾病、萎縮和機能障礙等紀錄的一部

分，並被保存和清楚地說明。外科人體圖譜所關注的則是治癒疾病，同時必須反映手術過程的技術細節；病人的軀體躺在手術檯上時，幾乎是處於被動的狀態甚或是一種犧牲品，聽任醫生與手術器械的擺布。而解剖學作品所展示的精神卻與前二者恰恰相反，是用生命來闡述其自身結構的奇妙之處，往往令人著迷、陶醉和驚奇，甚至因為它特有的率真而震驚不已。在現代，社會對於人體解剖已有嚴格的法律規範，以進行指導和保護，政府和醫學工作者共同建立了一種互信和道德約束的氛圍，這與解剖學創始初期令人恐懼和流於草率的作法大相逕

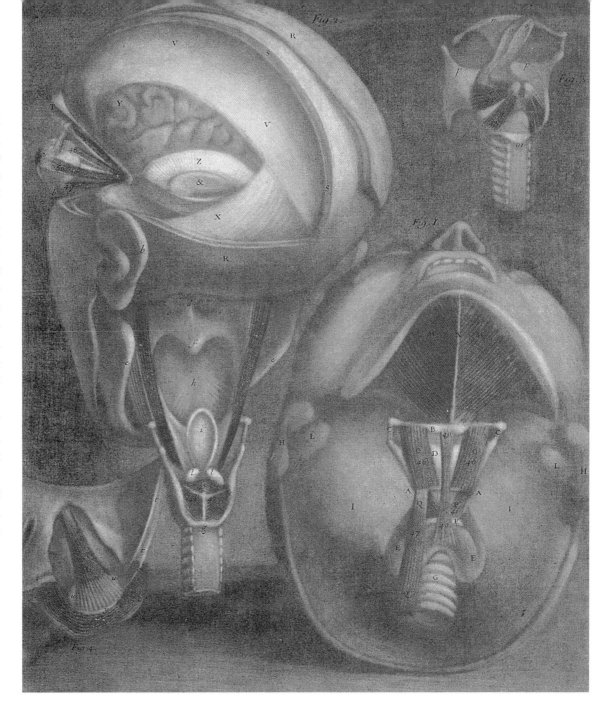

庭。如今，屍體的獲得和保護都受到嚴格的法律控制，使得公
眾不再畏懼而樂於捐贈自己的遺體。透過捐贈系統的運作，與
歷史上任何一個時期相比，當代所擁有的屍體之充裕，已足供
解剖研究之用。

　　過去，許多優美的解剖藝術品，包括本書收錄的複製品
（第20、22頁），都是委由藝術家創作，藉以提升其「崇高」
的研究地位，使之有別於令人厭惡的屍體；因為人類總是將
「解剖」與恐懼和對死刑的強烈憎恨緊緊聯繫在一起，而難以
將它視為惠澤全人類之追求知識的過程。

　　1540年，英格蘭的外科醫生維克里（Thomas Vicary）成
功地說服了國王亨利八世（Henry VIII, 1491-1547），將倫敦的理
髮師公會和外科醫生公會加以合併，並被選為第一任聯合公會
會長，而同年該公會便獲得允許，每年可以得到四具受絞刑者
的屍體進行解剖。當時，處以絞刑並隨即當眾開膛破肚是最可
怕的判決，一般用於處決謀殺犯和叛亂犯，而被論處這樣的刑
罰比死亡本身更為殘酷。亨利八世在位的最後幾年，平均每年
有五百六十人被絞死。但從大多數死刑者罪不至死這一事實可
證，雖然罪犯可能因偷竊之類的小事就被處以絞刑，然而，屍

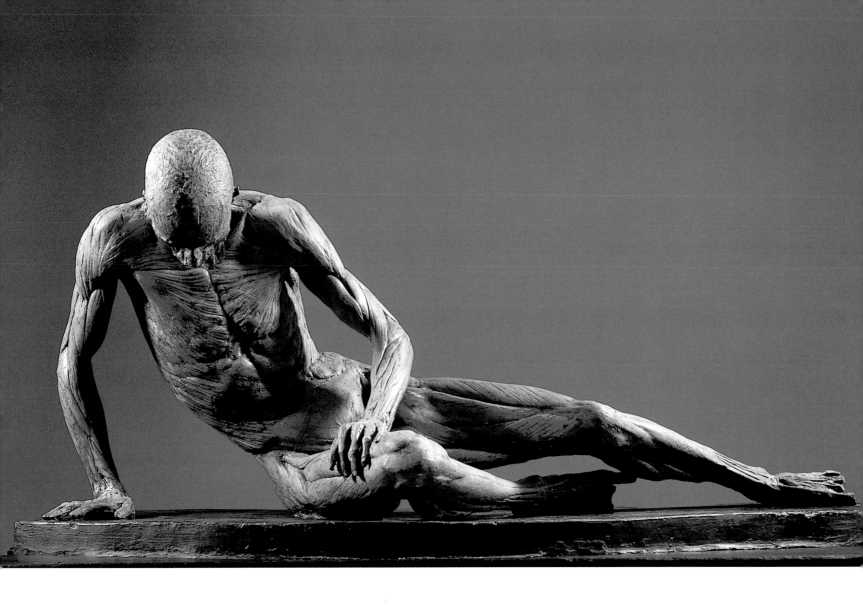

體被解剖在早期尚未構成對公眾的威脅。

隨著解剖學的發展，屍體的需求量日益提高。十八世紀初，像倫敦、愛丁堡這樣的解剖研究中心曾經歷了嚴重屍荒；在這些地方，私人解剖教學是一門新興行業，因為獲利豐厚而日漸蓬勃。從絞刑台或官方機構合法取得的屍體少之又少，因而屍體成了有利可圖的商品，往往窮人的簡陋墓穴成為屍體最豐富的來源。最早的盜墓者是外科醫生和他們的學生，但由於害怕引起公憤與失去名譽，便轉而引導醫療機構僱用盜屍者；盜屍者可以得到豐厚的報酬，而且從來沒有人會過問這些送到醫學院和名醫後門的屍體從何而來。

在十九和二十世紀，解剖標本的製作技術有了長足的進步，現今，這項製作技術的高度完美，更鼓勵了人們將自己的遺體捐贈給醫學機構。遺體捐贈如今已相當普遍，醫學機構幾乎都擁有充足的遺體，可供各科挑選其中合適者進行特定解剖

研究。甚至，在網路上可以檢索到由一男一女兩具屍體建立而成的線上人體解剖資料庫。這個由美國國家醫學圖書館（National Library of Medicine, NLM）參與推動的「人體視覺計畫」（The Visible Human Project），可以讓觀者把滑鼠當作手術刀來進行解剖。

然而，受歷史的影響，不得窺探人體內部構造的禁忌，至今仍未完全打破。對死屍的原始懼怕與對歷史上濫用屍體的厭惡之情相互糾結，其影響有時更甚於教化的力量。馮哈根斯教授（Günther von Hagens）驚人而有爭議的「人體奧妙巡迴展」（Körperwelten），目前正在國際各主要都市展出，其作品極為詳盡地向大眾傳播解剖學知識，所吸引的參觀人數屢創新高。這項展出同時結合了屍體展示和遺體捐贈的概念，在一定程度上，兩者之間已形成一套完整有序的運作體系。與一些局部人體的教學標本（第42、43頁）一起展出的，還有整具經塑化

的解剖人體，這些人體的造型有讓人眼熟的男女運動員的姿勢，也有取材於古典和現代藝術的人物造型。在展示廳出口處的架子上放置有遺體捐贈同意書，參觀者可以藉此表達意願將遺體捐贈給馮哈根斯解剖研究所，從而成為未來展出的一份子；他們很樂意成為不斷增多的塑化屍體中的一員，為解剖學藝術盡一己之力。

十八世紀是解剖學藝術發展的鼎盛時期。印刷技術的發展和提昇，使解剖新知廣為傳播。仿效維薩里的創作且最具深遠影響的作品，是1747年萊頓大學出版的畫冊《人體肌肉精選圖》（Tabulae Sceleti et Musculorum Corporis Humani）。這本畫冊結合了藝術家旺德拉（Jan Wandelaar, 1691-1759）和著名學者暨解剖學家阿爾比努斯（Bernard Siegfried Albinus, 1697-1770）的作品，他們之間的友誼和合作持續了三十多年。這一畫冊（第20頁）的二十八幅版畫作品，每一幅在精確度和優雅的表現上都無與倫比，在解剖圖史上無人能出其右。在此之前，一般解剖學家普遍從皮膚開始，一層層地由表至裡進行解剖，阿爾比努斯（與當初達文西一樣）對此很不滿意，他從骨骼著手，從骨架構建人體。他的日記告訴我們，他如何將處理過的骨骼韌帶浸在醋裡，以防止韌帶腐爛；如何將人體懸掛在能利用繩索來調整的框架上，以致房間裡到處都是這類框架；以及他如何不畏嚴寒，不斷工作直到滴水成冰之時，而在那天寒地凍的日子裡，受僱做對比工作的人體模特兒，經常面臨著嚴酷的考驗，甚至不願意再做。

為了使每一幅畫更趨完美，阿爾比努斯和旺德拉為其設計了背景，有奇異的動物、植物標本、古代遺址，偶爾還有天使飛翔、彩綢飛舞的畫面。這些華麗、優雅的設計，非常符合十八世紀那些文雅的荷蘭紳士的理想、興趣和社交活動。他們的作品於1749年出版英文版，由鎪版師格里涅（Charles

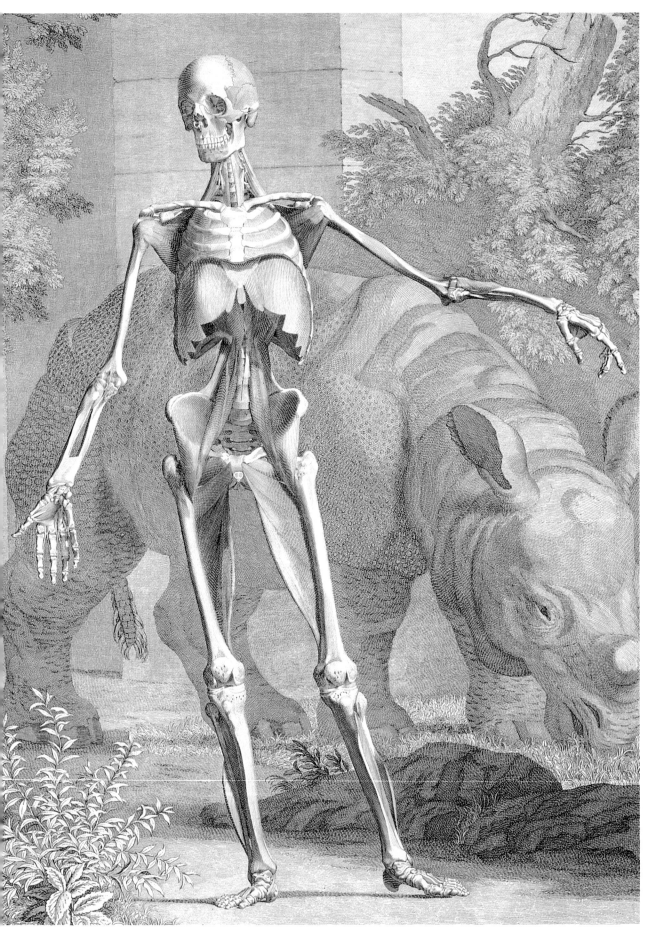

◄左圖

這是一個人體骨架在自己花園裡擺出
自負的架勢，大搖大擺地展現出那種
對自己骨架感到自傲狂妄與挑戰生命
的姿態。這個行走中的骨架優雅地在
這彷彿現實的空間中展示著自己，而
光影使其更具立體感。這是二十八幅
優美解剖畫中的一幅，具有相當高的
視覺想像力。這令人驚奇而難以忘懷
的骨架，在穿越有陰影的田園式樹枝
時，彷彿有血有肉似的；令人稱奇的
是，當初創作者的初衷僅是為了獲得
利潤，但卻意外作出了富有詩意而怪
誕的效果，甚至影響了之後一代又一
代的藝術家。

阿爾比努斯，〈骨架〉，1747年。

右圖▶

有時候，一幅畫的真實性與藝術性可
能出現衝突，使得二者之間無法達成
平衡。卡塔尼的腳就是一個最好的例
子。這一銅版畫的視覺效果很能打動
人心，以至於人們很容易就忽略其解
剖學上的偏差。這幅畫作的力量大部
分來自於它的紀念意義，帶有建築學
意味的單獨一隻腳占滿整個畫面，非
常類似運到羅馬的古希臘雕塑殘片；
在羅馬，藝術家對這些殘片的完美性
加以研究，並畫下它們華麗的外形。
這隻腳在稍示解剖局部的同時，也展
現出石刻般的重量和力度。該作品用
對比的手法來吸引我們的注意力，畫
面中巧妙運用的破損繩索，使腳微微
翹起以便我們觀察，這一細節使得整
幅畫定格在一瞬間。1780年，卡塔尼
和尼羅西出版社（Press of Antonio
Cattani and Antonio Nerozzi）出版了
二十幅銅版畫的對開本《骨骼和肌肉》
（*Osteografia e miografis della teste,
manie piedi*）。在此之前，因有人訂
購，這些銅版畫曾單獨印刷發行。

卡塔尼，〈腳背的腱和肌肉〉，
1780年。

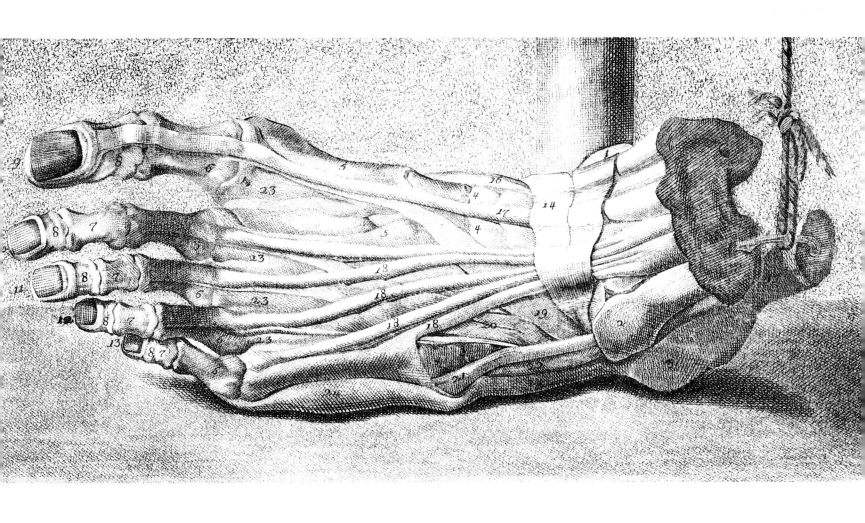

Grignion, 1717-1810）精心複製。阿爾比努斯和旺德拉的影響力幾乎遍及整個歐洲，而在佛羅倫斯（Florence）結出了碩果；在那裡，由於它的特徵、細部與模特兒造型等，激起世界上最傑出的解剖蠟製品製作的靈感。

下一頁是一個表情茫然、被剝去了皮的人像，它若有所思地凝望著，與阿爾比努斯的〈行走的剝皮人體〉（*Walking Écorchés*）相比，即使不是同出一脈，也是關係密切。這具人像被擺放在義大利佛羅倫斯大學的「蠟像博物館」（Museo Zoologico della Specola）中央，與其一同陳列的還有八百具完成於1771年至1814年間、依據人體解剖製作而成、同真人大小的蠟製雕像。這些蠟製品是豐塔納（Felice Fontana, 1730-1805）與蘇西尼（Clemente Susini, 1754-1814）長期合作，並在馬斯卡尼（Paulo Mascagni, 1755-1815）幫助之下設計創作完成。

蠟像博物館是由洛林大公李奧波德（Peter Leopold）出資興建。他接受說服，認為建立蠟像博物館可以使人體解剖在佛羅倫斯合法化，並解決伴隨人體解剖而來的社會、政治、道德和宗教等方面的問題。其中，收藏解剖作品的用意在於達成人體解剖教學的未來理想，為了實現這一目標，藝術家們嘗試用一種更冷靜、更超然的態度與觀念看待解剖過的屍體；然而，最後蠟像博物館卻完全脫離最初的本意，呈現出一種超乎想像的魔幻寫實意涵。解剖開的頭部和胸腔裝在盒中，擺放成各種姿勢，排列在展櫃中；他們彬彬有禮地昂著頭展露出咽喉到胸腔的複雜結構，那神態似乎也在審視參觀者。被分解的肢體一一擺放著，讓人仔細觀察；這些分解開的人體部位仍保持著一種神祕的生命力，令人震驚而又歎為觀止。

每一個展室的中央都擺有玻璃展櫃，裡面存放著解剖開的完整蠟製人體，看起來栩栩如生，彷彿正在自我娛樂；在展示解剖人體不同面向的同時，還駕馭著周邊的環境。一間小展室裡，四周的牆上掛滿了蠟製的人體骨骼，中間的玻璃展櫃則陳列著一副蠟製人體骨架，顯示出纖維狀韌帶複雜的結構網，其鼻子和耳朵部位用了一些軟骨製作，看起來更有立體感，但其他部位則沒有肌肉。微笑中略帶著苦澀的幽默，像是剛剛撐起上身，很有誠意地迎接來訪者；低垂而光滑彎曲的四肢，不經

◀左圖

蠟像博物館所展示的作品,為1771
至1814年間雕刻而成的八百多具真
人大小模型。其作法是先用黏土將肌
肉和腱複製下來,再將黏土模型澆鑄
上蠟。將白色的士麥那(smyrna)或
威尼斯蠟(Venetian Wax),加入昆蟲
油、鯨油或豬油稀釋,再用中國紅或
胭脂紅與白色粉末狀的漆料和松節油
混合,調出顏料,之後將顏料和定型
用的蠟混在一起,倒入或以手工刷在
已經浸泡過肥皂水的模具內。每一部
分,從半透明的表面到深層的彩色內
部結構,都是一層又一層薄薄地建構
起來。把棉線或電線放在液狀蠟裡浸
裹後,拿出來作成靜脈、動脈、神經
和淋巴。薄薄的金片用來為肌腱鍍上
一層銀色的光澤。

蠟製人體模型(局部),1771-
1814年。

右圖▶

馬斯卡尼是解剖學教授,以淋巴研究
而聞名於世。他對解剖學藝術的傑出
貢獻,是出版了最大開本的畫冊《普
通解剖學》(Anatomia Universale),
該書在他去世後的1833年出版。這
一出版品的規模使他的家庭在出版過
程中遭逢破產,所以從商業角度來
看,這是一個失敗的出版品。這本巨
著之龐大,單靠一個人的力量無法搬
動,頁面大得驚人,畫面色彩豐富,
尺寸大於180×60公分。這本書的銅
版畫由藝術家塞倫托尼(Antonio
Serantoni, 1780-1837)繪製並鐫刻而
成,原是為另一本開本較小、出版時
間也較早的出版品《解剖平面圖:馬
斯卡尼的雕塑與繪畫遺作》
(Anatomia per uso degli studiosi di
scultura et pittura. opera postuma di
Paolo Mascagni)所準備。該書在
1816年於佛羅倫斯出版,是一本專門
給藝術家參考的畫冊。

馬斯卡尼,〈解剖習作〉。

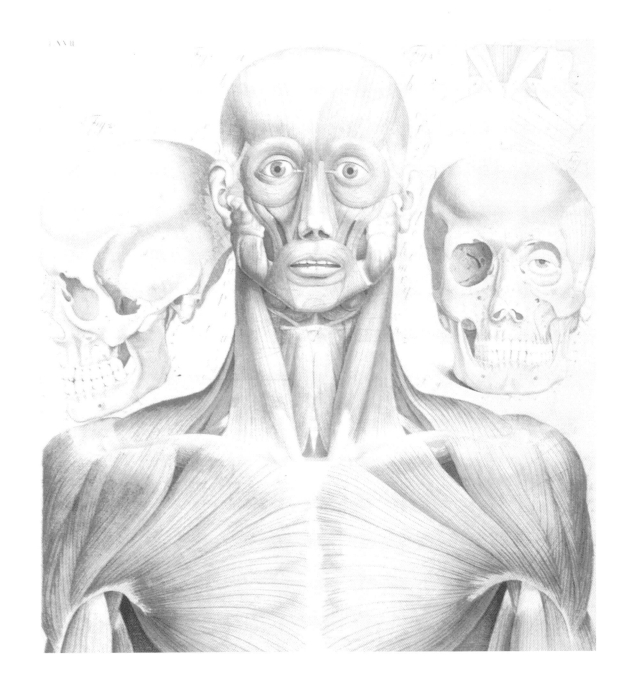

意間透露出在悠長的時光裡歷經過太多的嚴寒與酷暑。在另一間展室裡，並排放著三個展櫃，裡面陳列著如真人大小、斜躺著的全裸女性蠟製模型，看起來是那麼的年輕、美麗。她們戴著有蕾絲邊的新娘頭紗和長長的亞麻色假髮，都將一條腿斜靠在另一條腿上，有的手臂垂下，手指抓住絲質的床面，有的則捧起編好的髮辮。她們的身體都被打開，向參觀者展示著色彩鮮明的內臟精華；頭部微微側著，對參觀者露出微笑。另一組類似的女性蠟製模型，則因為過於逼真和煽情，曾被拿破崙的士兵如癡如醉地摟抱以致支離破碎。由於世人非常崇拜和喜愛這些展品，該館因而將全部展品做出複製品，送交其他國家作為收藏和展示之用。在拿破崙的命令下，法國巴黎也收藏了一套；另外，1786年該館全部一千二百件複製品，由數百匹騾馬馱越阿爾卑斯山運到維也納。後來的其他蠟製品莫不深受蠟像博物館的影響，尤其是十九世紀在比利時和法國之間巡迴展出的「斯比茨納藏品」（Spitzner collection）。這些藏品具有濃厚的戲劇色彩，可以看到解剖學標本結合了「原人種論」（proto-ethnography）的思想並增添了變態的成分。斯比茨納藏品直接影響超現實主義的藝術家，也激發現代人的想像力，並使世人逐漸接納佛洛伊德（Sigmund Freud, 1856-1939）對世界的詮釋。1971年，超現實主義畫家德爾沃（Paul Delvaux,

1897-1994）曾談到這一激動人心、怪異又華美的展出，因為這些藏品曾經一度影響他的藝術觀點。

因為藝術家是用文字或色彩將人體的各個面向加以敘述或繪製，所以很自然地也會在作品中表現出可怕或邪惡的一面。暴力衝突、疾病和變態，在整個藝術史中大大影響了人對藝術的想像力。

當代藝術常常以開膛剖肚的人體所帶給人們的震撼來證明其論點。然而，當今許多藝術創作者，依然迷戀著人體的內部構造，其主要原因正是對生命的敬畏和不解。這些藝術家充分地展現和運用人體的各個面向，以勇敢地面對死亡、身分、性別和種族等有爭議的問題。奧本海（Merit Oppenheim）於1964年創作的〈骨骼的X光片〉（X-ray of a Skeleton）是一幅睿智而優雅的自畫像。畫面中流露著歐洲萬物皆空的傳統思想，在同一時空，生與死共存，沒有焦慮，也不帶病態。從她美麗的側面X光片中，可以看出藝術家自己穿著套裝，戴著耳環、項鍊和戒指，這些隨身配戴的小飾品與她的骨骼一樣是不

右圖▶

第42和43頁展示的是三件用酸蝕法製成的醫學標本,分別由湯普塞特(D. H. Thompsett, 1909-1991)和馮哈根斯創作,將〈接近〉與之相比可發現,兩者的網狀結構乍看非常相似,都是先除去臟腑,然後再繪製出各個臟器,但是,它們又呈現出圖示和藝術的本質差異。酸蝕而成的標本是另一個物體,即從其本體製成的絕妙模型,這使標本具有權威性,並使精巧的酸蝕處理過程具有一種感性的力量。酸蝕標本展現的是製作標本的精湛工藝;而卡特蕾兒吹成的玻璃製品則富含詩意,這不僅體現在作品的理念上,也體現在作品的任務上:它的任務是以想像呈現出我們對世界的想法,是在質疑而不是圖解人體的物質性和終將一死的命運。這是藝術,也是一個實體。多年以來,藝術作品的意義問題,一直是藝術家和工藝者爭論不休的話題。

卡特蕾兒,〈接近〉,1998年。

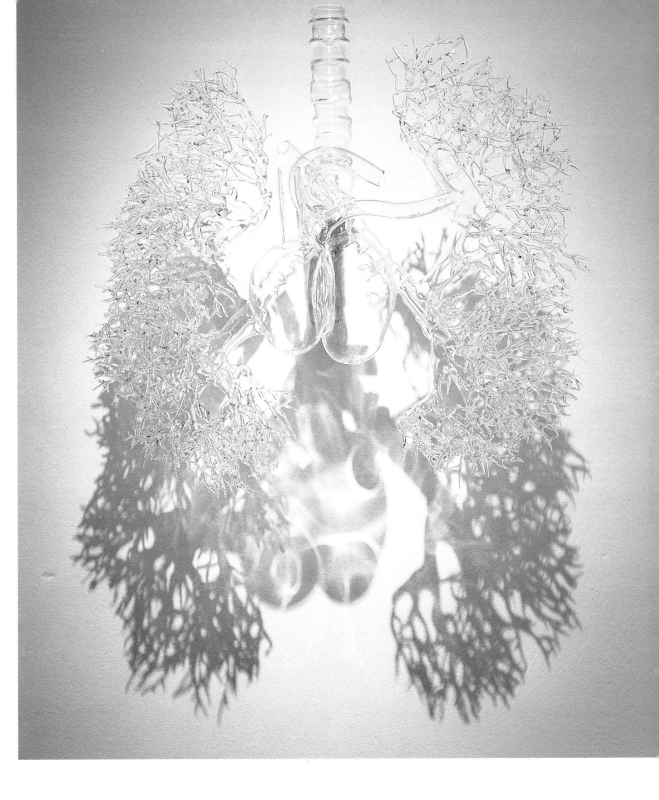

透明的,在X光片上顯得很黑,平時有血有肉的臉部和手部輪廓特徵,也變成了更精緻而輕盈的陰影,與生命一同跳動著。這幅作品好像是攝於閒聊時的輕鬆瞬間,彷彿一幅雞尾酒會上的自畫像,而不是醫學X光片。

卡特蕾兒(Annie Cattrell)的投影合成作品〈接近〉(Access),體現了實體與反射、肉體和靈魂間模稜兩可的理念。在這一作品中,投射出來的影像看起來要比玻璃製成的心肺實體更為真實。〈接近〉表達的是深入人體內部無形的或潛意識的途徑之一,是展現人體奧祕、精緻而富學術造詣的雕塑品。卡特蕾兒自己將玻璃吹成氣管、細小的支氣管,還有胸腔和心臟的一些主要血管。她全神貫注地運用自己純熟的技巧,加熱、折彎,並熔化實驗室中易碎的玻璃而鑄成了一個透明的呼吸網絡,其處理方式使藝術創作類比於外科手術,從而構成了一件似是而非的藝術品,即利用玻璃和光線來表現生命中兩大基本而自然的律動。

下一頁圖是克魯克(Eleanor Crook)所做的塑像,它的原

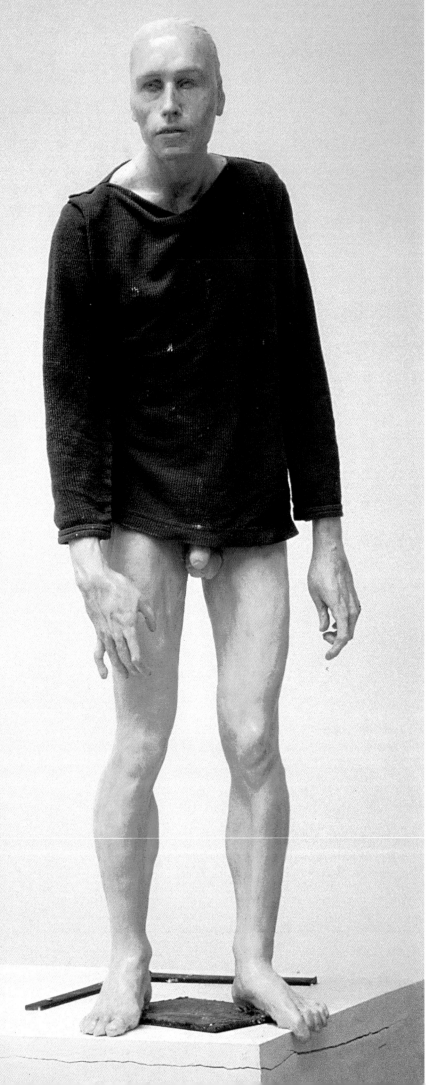

這個只有真人一半大小的蠟像，造型
非常寫實。長久以來，人們都認為蠟
和肌肉有十分相似之處，即便是羅丹
（Auguste Rodin, 1840-1917）和博伊
斯（Joseph Beuys, 1921-1986）這樣
藝術風格迥異的藝術家，在這一點上
也具有共識。蠟具有柔和的光澤，以
及因受熱而暫時軟化的特性，是一種
極具可塑性的媒材，而在像克魯克這
樣一位敏感又具洞察力的藝術家手
裡，它成了與生帶著苦痛的人。克魯
克長年住在倫敦，並在倫敦執教，且
埋首於英國皇家外科學院（Royal
College of Surgeons of England）的收
藏品中從事研究工作。

克魯克，〈馬丁蔑視大眾心理
學〉，1996年。

型是一位名叫馬丁的模特兒，眼神看起來捉摸不定。這尊塑像
與本書中其他人物肖像有著截然不同的感覺，它的平衡和姿勢
與那種運動員原型大相逕庭，後者在本書其他圖片中展示的是
清晰的解剖結構。克魯克運用解剖學知識捕捉到介於失敗和冷
漠、疲憊和驚訝之間的姿態，直接將模特兒神態鬆懈的瞬間製
成了蠟像。這件名為〈馬丁蔑視大眾心理學〉（*Martin was
Dismissive of Popular Psychology*）作品中的男子是裸露的，他
像一個游移於古典和現代之間的模特兒，既是古典作品中的裸
體人，卻又像現代作品中聊天、喝茶、穿常見套頭衫、具有人
性的人物。這一作品引起相當多的關注，其中最令人驚訝的，
是塑像只有真人一半大小。一尊縮小了的人體解剖塑像卻能引
起廣大的迴響，實在不容易。透過這一設計，克魯克使觀眾因
她作品的精確而產生偷窺心理的可能性大為降低。另外，克魯
克也曾塑造了一整組的黑色幽默人物，每個人物都惟妙惟肖地
再現了芸芸眾生的怪癖和恐懼。

　　最新的作品中有一件〈斷氣〉（*Snuffy*），在倫敦聖湯瑪斯
醫院（St. Thomas's Hospital）的「舊手術劇場」（Old Operating
Theatre）展出。這件蠟製雕像是一個斜躺著、部分被解剖的男
子，看起來彷彿很不情願地展示著自己的身世。他似乎是很不
舒服地將兩腳打開，躺在一個生鏽的小孩尺寸鋁製手術檯上，

◀左圖

藝術家將身體扭曲成一團並向外翻
轉,以展現其情感的反射。當代藝術
家開始醉心於表現分子和病毒日益增
強的戲劇效果,以揭示人體本質的脆
弱。這些對死亡的抗爭,不只存在於
過去的歷史,在未來仍具重要意義。
從優雅的白骨到柔韌且色澤誘人的肌
膚,解剖學堪稱是一門不斷發展的學
科,也是一種關注人體奧妙構造的明
確視角。

賽薇兒和拉奇福特,〈封閉的接
觸第3號〉,1995-1996年。

檯面由於經常使用已經失去光澤,而蠟像則顯得十分蒼白。

在人體解剖學的研究中,厚厚的脂肪組織並不是受到關注的焦點。但是,在藝術領域裡,有時脂肪卻是最基本而重要的,尤其像本頁這幅由賽薇兒(Jenny Saville)和拉奇福特(Glen Luchford)共同創作的作品,脂肪就有很強的表現力和衝突性。這是一個大系列作品中的一幅,既是可識別的卻又是怪誕的,彷彿身體的骨架已被拆除,將肌膚直接揉捏成形似的。藝術家自己的身體直接壓在一個透明板下,呈現出令人窒息的扁平塊狀壓模。在鏡頭前,她那柔韌的皮膚和豐腴的皮下脂肪像黏土似地被揉來捏去,骨骼和肌肉在畫面上完全消融於無形,而女性的表體重量就是一切。賽薇兒還畫了其他類似的肌膚全景畫,題材所涉及的層面極廣,但「肉體之死」卻不在其表現範圍內。這些二十一世紀早期的作品,使我們專注於人體結構的一致性和個體差異的多樣性。

二十一世紀初期對於藝術和解剖學發展而言,是一個饒有趣味的時期。無論在繪畫、雕刻、影視或表演方面,許多藝術家都開始重新運用象徵性的敘事手法。不少當代藝術家更開始質疑人體存在的物理真實性,或是揭示生命的脆弱和短暫。

如今,我們面對的人體研究有著截然不同的前景;微觀解剖學(micro-anatomy)和基因控制醫學(gene-manipulated medicine)正處於前導地位,大體解剖學很可能重新成為哲學的研究對象。在當代藝術家引領下,這一題材的創作,也將與歷史上其他時期一樣,風格各異,多姿多彩。藝術家運用各種技巧、新的科技和不斷翻新的想像力,同時表現眼見的視角和心中的觀點。在感歎與驚詫人體必定死亡的兩種情境中,果敢且智慧地製作出可藉以深入了解或素描之用的人體。

STRUCTURE
HUMAN

OF THE
BODY

人 | 體 | 結 | 構

個體重約六十八公斤的成人，大約有一百兆個細胞。每個細胞具有專門的功能，相似的細胞集結在一起而成為活體組織。人體有四種主要的組織：上皮組織（與腺體及鼻子、血管和食道的內薄膜有關）、結締組織（連接並保護所有內臟）、神經組織和肌肉組織。在整個人體中，組織結合在一起組成更複雜的單位，稱之為器官，而每一個器官各司其職，有著令人讚嘆的精巧結構。器官是互不相連的構造，可以根據其形狀、大小和功能加以區分，但它們不能單

系統
SYSTEMS

獨運作。單一器官必須與其他器官串連組成系統，即人體最複雜的組織單位。例如，大腦、脊柱神經和周邊神經（由神經和結締組織組成）都是器官，它們串連在一起可發揮神經系統的作用。而全身有十一個系統結合組成整個人體，這十一個系統分別是皮膚（皮膚、毛髮、指甲及乳腺）、骨骼（骨、軟骨和韌帶）、骨骼肌（肌肉和骨骼的腱）、神經（大腦、脊柱神經和周邊神經）、內分泌（腺體和荷爾蒙）、心血管（血液供給）、淋巴（體液排放和免疫）、呼吸、消化、泌尿和生殖系統。所有系統聯合在一起，維持著一個平衡、完整、自主的整體，而正是這一整體成就了我們人類，並使我們能作為藝術家在這裡進行研究。

系統　骨骼

　　由骨骼、軟骨和韌帶組成的骨骼系統，構成了支撐和保護人體的剛性結構。它支撐人體，為大部分肌肉提供支撐點，透過關節的連接進行運動，保護我們的大腦、脊柱神經、心臟、肺和肝等器官，對於血液細胞的生成扮演至關重要的角色。一個成年人全身有兩百多塊骨骼。

　　就相同比重的物質而言，人類的骨骼是已知的最硬物質之一。它在大約37℃的溫度下生長，卻只有幾種在超高溫下製成的物質可以超過其硬度。它能承受花崗岩兩倍的擠壓力，或是混凝土四倍的伸張力，這是因為其組成成分很獨特，是由66％的礦物質（針狀礦物鹽，主要是鈣和磷酸鹽）和33％的動物物質（蛋白質和多醣）組成，煮沸時會轉化成膠狀物或黏稠物。若是透過燃燒除去動物物質部分，剩餘的礦物質部分會保持原狀，但一碰就會化成灰。相反地，若是用稀釋酸液溶解礦物質部分，剩餘的動物物質部分也會保持其原狀但卻極易變形：一根像股骨這樣的長骨可以打成一個結，然後再讓它慢慢恢復原狀。

　　活人的骨骼呈粉白色，濕潤，有血管和神經通過被稱為「孔」的小洞直至其核心部位。除了關節表面部分以外，所有的骨骼都覆蓋著一層稱為骨膜的血管膜，由於非常不固定，所以骨骼在整個生命週期中有相當大的調整與變化；隨著長期重複性肌肉活動的需求和局部受壓與負重的扭傷，只要破骨細胞破壞了骨組織，成骨細胞就在其他地方加以重組。

　　骨骼不是固定形狀的，而是由一外殼（皮質）和內部呈網狀的「梁」組成，這些梁也叫骨鬆質，其橫切面呈蜂窩狀。長骨關節端點上的梁，密度大一些，但主幹的密度則小一些。所有的骨都呈曲線或是波浪狀，以增加其表面與肌肉的附著度，長骨一般呈圓柱狀以承受壓力。有些骨的表面很光滑，但有些則因為有小洞和突起，所以顯得粗糙且凹凸不平。

　　軟骨是一種主要由膠原組成的結締組織。在骨伸展的部位已發現有三種軟骨：纖維軟骨形成了恥骨聯合（第89頁）和椎間盤（第64頁）；彈性軟骨構成了耳朵的外形；透明軟骨是最常見的，形成骨關節表面、氣管環、肺部支氣管及肋骨和鼻骨的下部。「透明」（hyaline）一詞源自希臘語，意為玻璃，在人體內它具有一種半透明的乳色光澤。

　　關節由韌帶連接，後者穩定、加強並界定了關節的運動。細小的、高密度的、有層次感的半透明膠原纖維，在密度、長度和透明度上各不相同，它們在一幅繪畫中往往以線條的形式出現，完美地描繪出每一關節深層、表層和複雜的曲線。

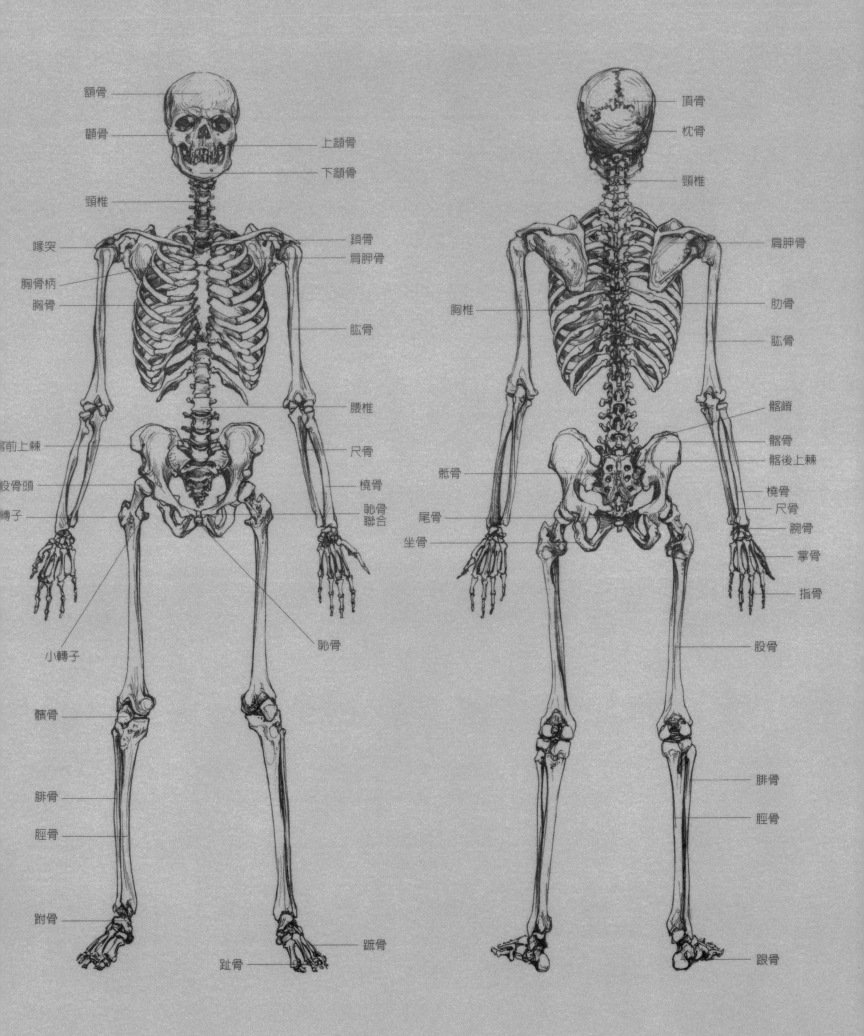

額骨
顴骨
上顎骨
下顎骨
頸椎
喙突
鎖骨
肩胛骨
胸骨柄
胸骨
肱骨
腰椎
尺骨
髂前上棘
橈骨
股骨頭
恥骨聯合
轉子
小轉子
恥骨
髕骨
腓骨
脛骨
跗骨
蹠骨
趾骨

頂骨
枕骨
頸椎
肩胛骨
胸椎
肋骨
肱骨
髂嵴
髂骨
髂後上棘
骶骨
橈骨
尺骨
尾骨
腕骨
坐骨
掌骨
指骨
股骨
腓骨
脛骨
跟骨

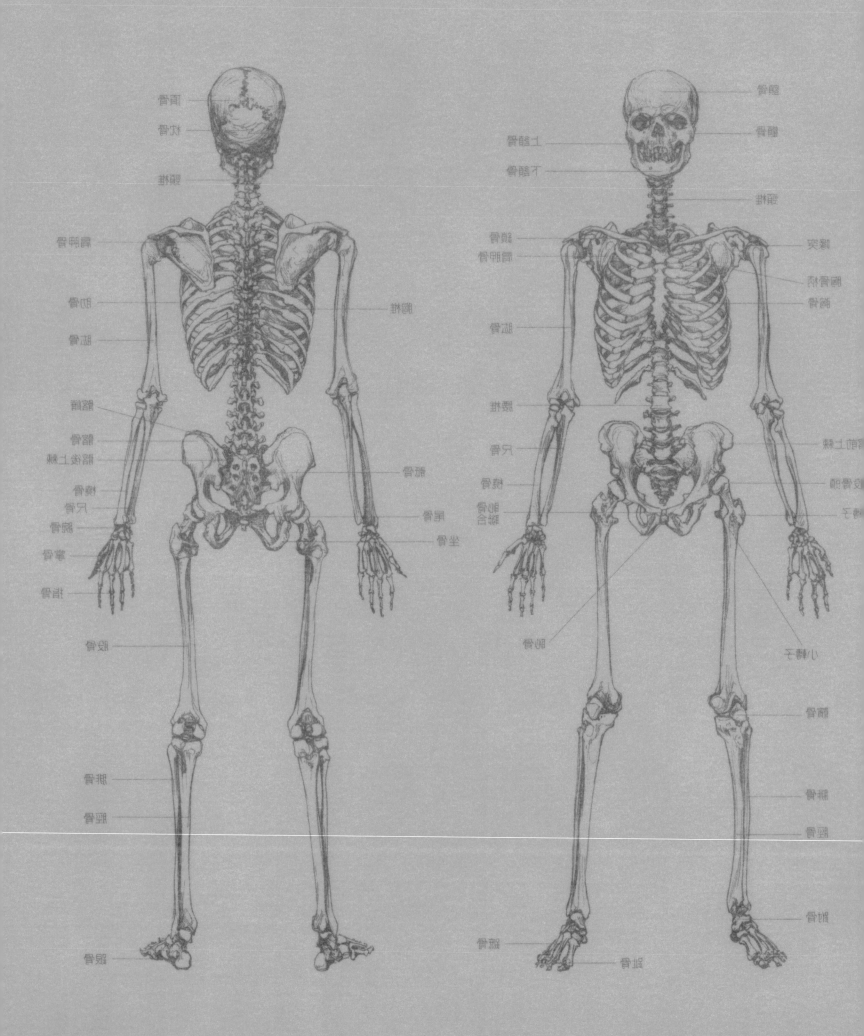

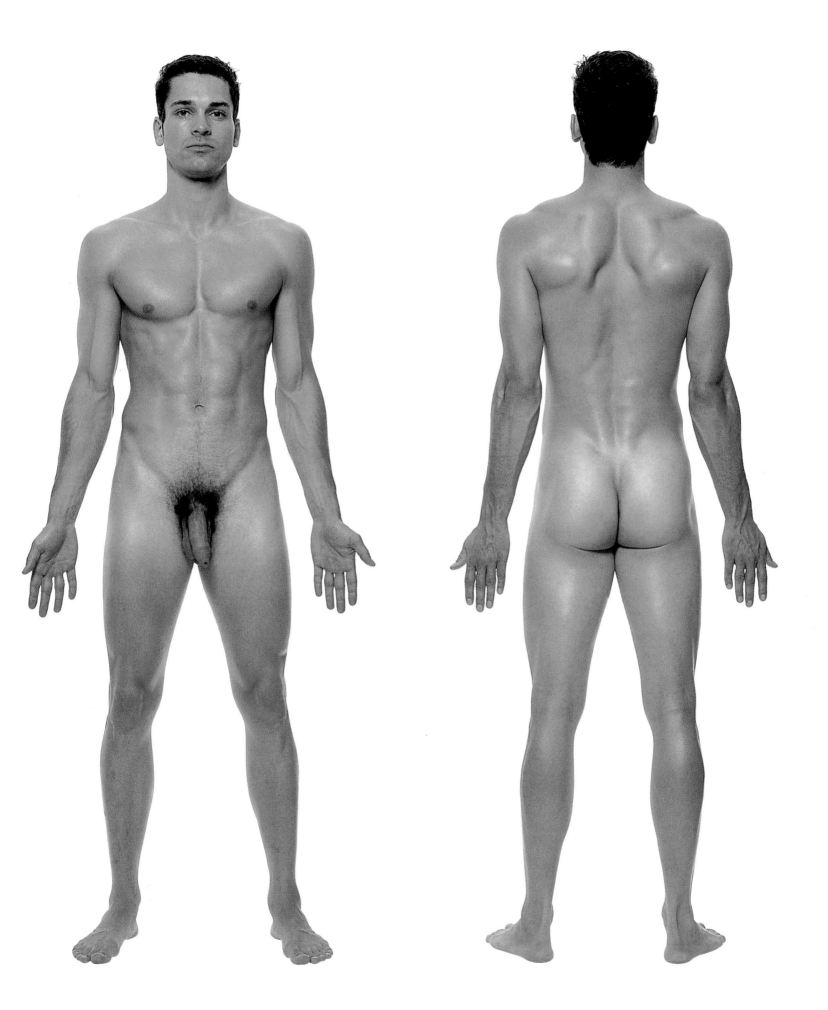

骨骼肌覆蓋著大部分的骨骼，在大小、形狀和強度上有很大的區別。一般而言，軀幹部分的肌肉比較寬，並且具有伸展性；而四肢的肌肉較長，更像圓柱狀，分別有肌腱連接數塊骨骼。短而厚的肌肉強而有力，長而細的則能精準地活動。大致上，從肌肉的名稱可以看出其形狀（例如三角肌）、功能（例如收肌）、大小（例如大肌）、方向（例如直肌）或位置（例如前肌），甚至可看出所屬部位數量（例如二頭肌）、位於什麼骨骼的下方（例如顳肌），或是連接那些骨骼（例如髂脛束）等情況。骨骼肌依其功能可分為屈肌、伸肌、收肌、展肌、前旋肌、後旋肌、迴旋肌、提肌、降肌、壓肌、擴張肌和固定肌等（第244頁）。正如植物會附著在堅實的地表一樣，所有的骨骼肌都有起端和附著點，根植於骨膜。大塊的肌肉會對骨骼施加很大的力量，因此，肌腱必須是牢牢附著其上的，肌腱附著得越牢固，骨骼表面也就咬合得更加緊密。

系統　骨骼肌

　　肌肉是人體的一種收縮組織，可使全身關節、唧筒和瓣膜在運作時產生熱量，分為三種，即橫紋肌、平滑肌、心肌。橫紋肌在顯微鏡下顯出條紋狀，也稱為隨意肌，這個名稱的由來是因為它可以經由人類意識加以控制。六百四十多塊隨意肌占了體重的40％至50％，也就是一般所見的紅色血肉。在脂肪層和皮膚下面，隨意肌或骨骼肌集結在一起，分布成兩層或更多層，形成人體特有的外形。平滑肌沒有條紋狀，只存在中空器官內部，例如腸、血管等的內壁，由於無法透過意識加以控制，所以也稱為不隨意肌。心肌屬心臟特有，有紋理並且不隨意，組成心房和心室，以保證其可同步收縮。

　　肌腱能將骨骼肌和骨骼連在一起，看起來很光滑，有銀色光澤，在膠原纖維之間有細小平行的溝。它們沒有伸展性，肌肉因此可以用力牽拉。無數的肌腱要比其連結的肌肉更長，尤其是在前臂。長的肌腱可以使肌肉活動範圍延長，可以分開以便延伸到無數的骨骼裡，使人體外形變細長，有助於減輕重量，還可以使大量肌肉組織作用於相對較小的骨骼表面。腱膜是結締組織的白色纖維狀薄片，在肌肉表面或肌肉間伸展，和擴張的肌腱一樣，用來增加肌肉的額外附著力。

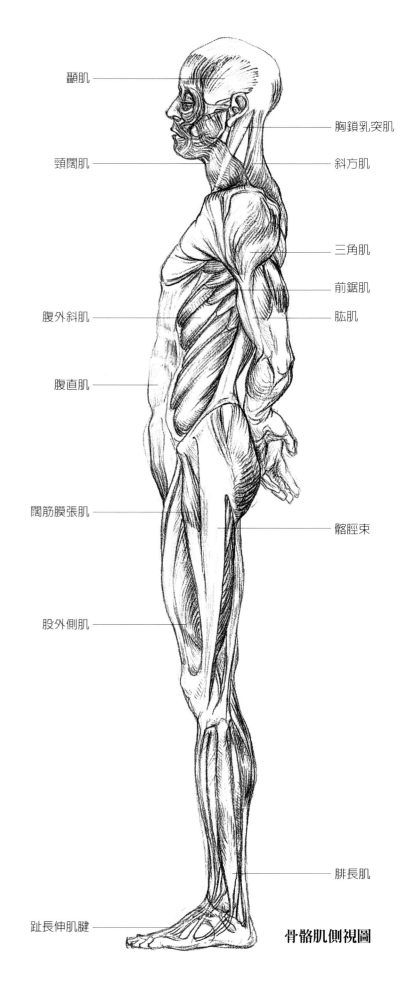

顳肌

胸鎖乳突肌

頸闊肌

斜方肌

三角肌

前鋸肌

腹外斜肌

肱肌

腹直肌

闊筋膜張肌

髂脛束

股外側肌

腓長肌

趾長伸肌腱

骨骼肌側視圖

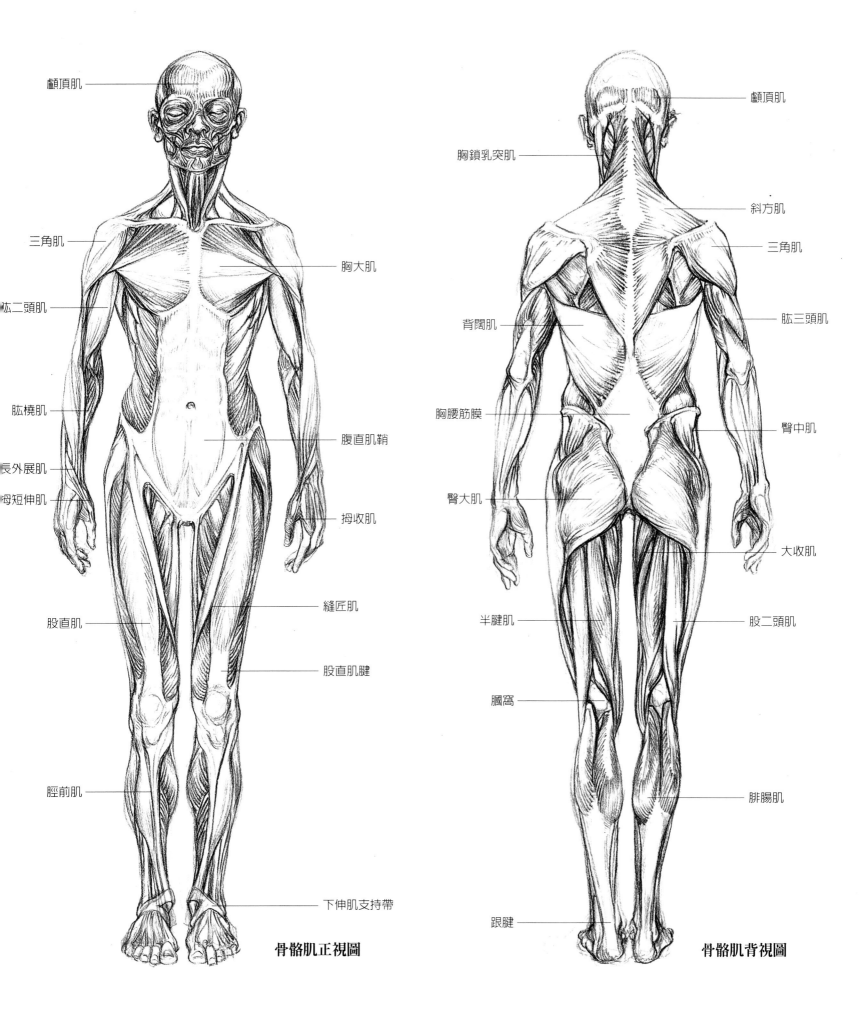

顱頂肌

三角肌

肱二頭肌

肱橈肌

長外展肌

拇短伸肌

股直肌

脛前肌

胸大肌

腹直肌鞘

拇收肌

縫匠肌

股直肌腱

下伸肌支持帶

骨骼肌正視圖

顱頂肌

胸鎖乳突肌

斜方肌

三角肌

肱三頭肌

背闊肌

胸腰筋膜

臀中肌

臀大肌

大收肌

半腱肌

股二頭肌

膕窩

腓腸肌

跟腱

骨骼肌背視圖

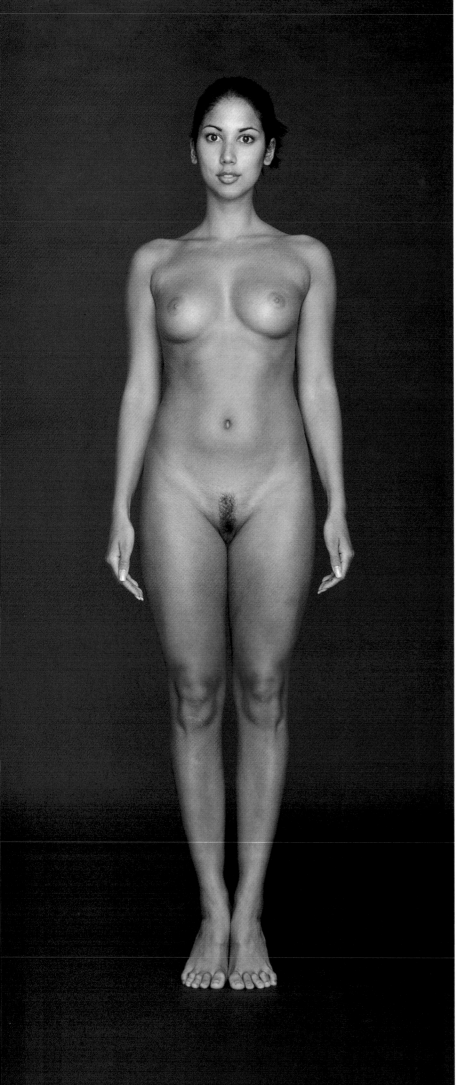

這兩幅圖顯示出一位年輕女性體表脂肪的正常分布狀況。在懷孕期間或大量體脂肪堆積時,皮膚會擴張,此時若膠原纖維間連接力不足以致淺筋膜鬆弛,則會出現萎縮紋。隨著年齡增長,由於形成彈性纖維的彈性細胞無法再生,皮膚會逐漸失去張力,鬆弛而出現皺紋。膚色則決定於黑色素的濃度;黑色素具有隔離紫外線輻射的保護作用,太陽曬得多,黑色素分泌增加,皮膚比較黝黑,對太陽光便不再那麼敏感。黑色素也會使眼睛和頭髮的顏色不一樣。外分泌腺中的汗腺,遍布於除了指甲床、陰莖頭、耳道和雙唇以外的所有身體部位,透過產生出富含氨、鹽、尿酸的液體排出廢物,並控制人體的體溫。大汗腺,分布在腋窩、乳暈和肛門周圍,在青春期開始發育成熟,此時排汗量會增多,並產生出一種強烈的氣味。

系統　皮膚系統

　　皮膚系統包括皮膚及其附加物如毛髮(第60頁)、指甲(第156頁)以及產生汗、油脂及乳汁的專門腺體。皮膚是一層堅韌、能自我修復的膜,是體內和體外環境的分界。人體皮膚的平均厚度為一至三公釐,上背部、腳底及手掌最厚,可達五公釐,而眼瞼最薄。皮膚是一種很複雜的感覺器官,是人體產生觸覺的部位,可以防止擦傷、體液流失和有毒物質或微生物入侵,並透過流汗和表層靜脈的冷卻作用來調節體溫。

　　皮膚是人體最大的器官,分為兩層。上層是表皮,是一層薄膜,其細胞死亡或瀕臨死亡時可自行再生,主要由富含硫、水和抗菌的蛋白質即角蛋白所組成。表皮下面就是相對較厚、遍布血管、具疏鬆結締組織層的真皮層,由膠原和彈性纖維交錯成網狀,使皮膚有彈性和張力。真皮之下為皮下組織,這是一層薄薄的白色結締脂肪組織,也稱為淺筋膜,它依次連接著深筋膜的最上層。深筋膜是一層大而薄的無脂肪纖維膜,包裹住所有的肌肉和肌肉群、血管、神經、關節、器官和腺體。在全身各處,深筋膜為肌肉和肌腱提供了

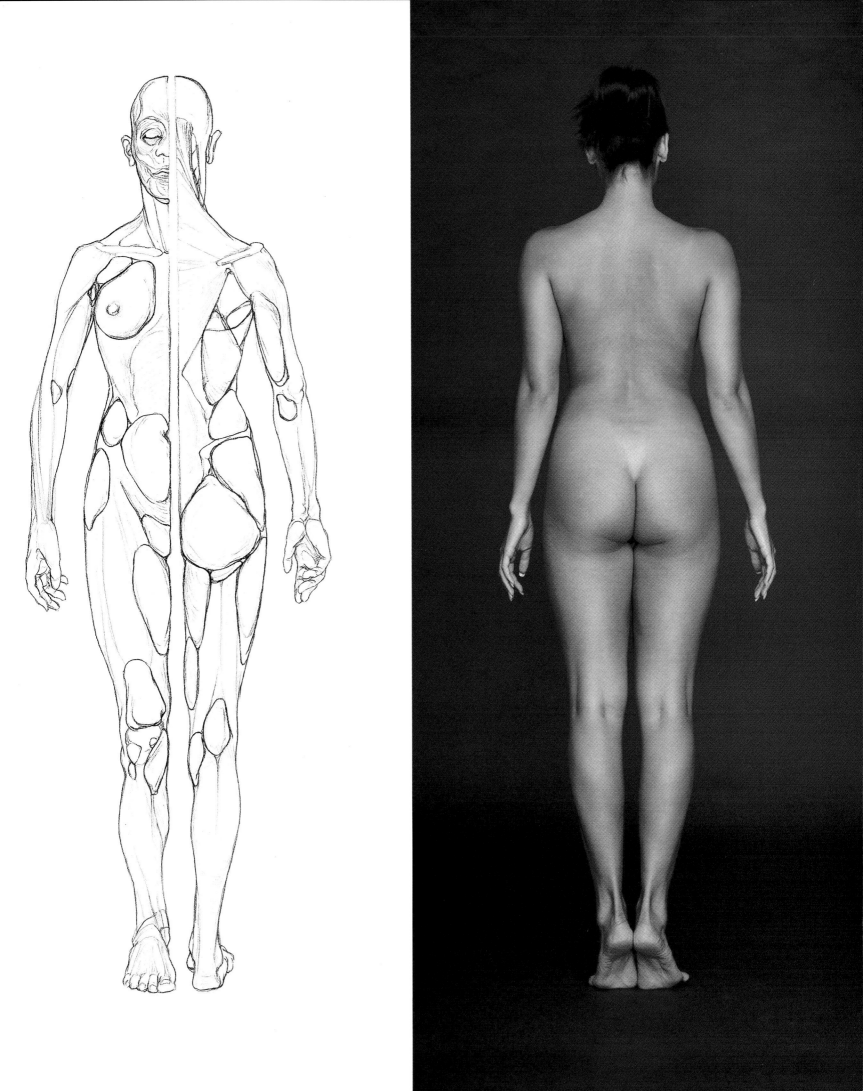

右圖▶

這幅手繪圖顯示出人體皮膚的張力
線，或稱裂紋，即皮膚會起皺的方
向。這些皮膚裂紋由維也納解剖學家
蘭格（Karl Ritter von Edenburg Langer）
於1862年發現並繪製成此圖。他證
實了皮膚始終處在張力之下，其深層
彈性纖維呈條狀分布以配合身體運
動。與這些裂紋同方向的傷口在癒合
後不容易看出，因為皮膚的張力會將
傷口收攏，但與裂紋相交叉的傷口，
在癒合後容易起皺，形成疤痕。

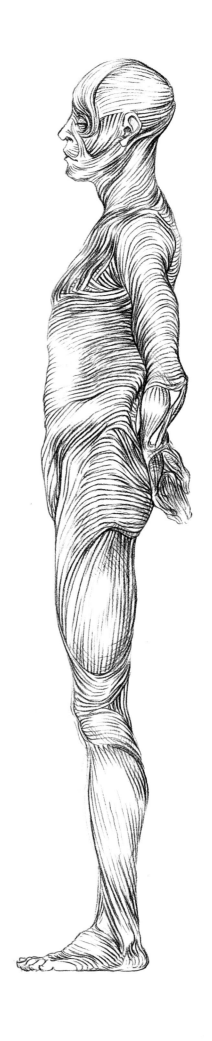

一個絲質般的「囊」，任其來回滑動，以防止過度摩擦。當肌
肉收縮時，深筋膜能限制其向四周擴張，從而緊貼住靜脈，協
助將血液推回心臟。肌間隔則是厚一點的筋膜，它將肌肉群隔
開，成為一些肌肉的部分起端，同時又將表層結構與骨連接起
來。在肌間隔的任何一端若有肌肉收縮或鼓起，就會出現凹
痕，這種現象在肌肉發達的四肢尤其明顯。

脂肪是人體能量的來源，也可視為隨身攜帶的食品倉庫。
貯存在皮下組織的脂肪稱為表層脂肪或是脂層，由較軟的脂肪
組織（特種脂肪細胞）組成。這層脂肪使得有稜角的骨骼肌肉
的外形顯得較為柔和，並使人體能夠抵禦嚴寒。脂肪最集中的
地方是臀部，脂肪佈滿整個臀部肌肉（第35頁），使得骨盆處
的坐骨（第33頁）有了緩衝層。其他表層脂肪以特定的塊狀
形式貯存，一般以女性較為明顯（第36、37頁）。最易察覺的
地方應該是肚臍周圍、臀部上方、大腿內外側、膝蓋前方上
側、乳頭下方（形成女性乳房）以及手臂後部、臉頰和頦下。
脂肪也容易堆積在腋下、膝蓋後方、手腕和腳踝肌腱之間，以
及身體各個可分開的結構處直至骨骼。若人體脂肪減少（並非
增強肌肉），將能更清晰地透過皮膚看到肌肉。

右圖▶

這是胸腔和腹腔中較大器官的正視圖和背視圖,其中膈用虛線來表示。這些是呼吸系統、消化系統及泌尿系統的器官,在人體內職司加工、調節和維護的功能。這些器官擠在一塊,相互間由脂肪、特殊的膜以及結締組織隔開。肺部直抵鎖骨上部,而腸則被擠進骨盆並直貼脊椎。

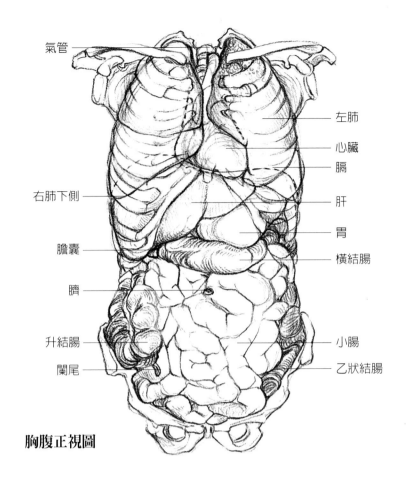

氣管
左肺
心臟
膈
右肺下側
肝
胃
膽囊
橫結腸
臍
升結腸
小腸
闌尾
乙狀結腸

胸腹正視圖

系統
呼吸、消化、泌尿系統

　　肺幾乎整個圍繞並保護著心臟,占據了上胸廓的內部空間。肺很輕,由七億多個稱為肺泡的極小氣囊組成。吸入的空氣在鼻腔和氣管內變暖變濕,透過膈的收縮進入肺部。在肋骨壁的內側有強而有力的肌肉,伸展至肝部和腹部,從而將胸腔和腹腔分開。空氣一旦進入肺部,氧氣就進入血液,與二氧化碳進行交換。

　　食道、胃、大腸、小腸、直腸構成了長達八公尺的消化道。胃從食道處接收食物,用胃酸(大多為殺滅細菌的鹽酸)將其分解,再輸送到小腸,由胰腺和膽囊的分泌物在此進一步分解食物。膽汁由我們最大的腺體肝臟生產並貯存在膽囊中,具有清潔的功能,可將脂肪分解成乳劑。肝臟也加工、貯存和轉化營養物質,產生廢物或尿素,並將毒素轉化為毒性較弱的物質後排出體外。營養物質被吸收進血液,大腸吸收水分,其餘部分則形成糞便。腎臟過濾血液,除去廢物及過多的水分,並分泌荷爾蒙控制血壓,刺激血液中的紅血球生長,從腎臟排泄出來的尿液,則透過輸尿管貯存在膀胱裡。

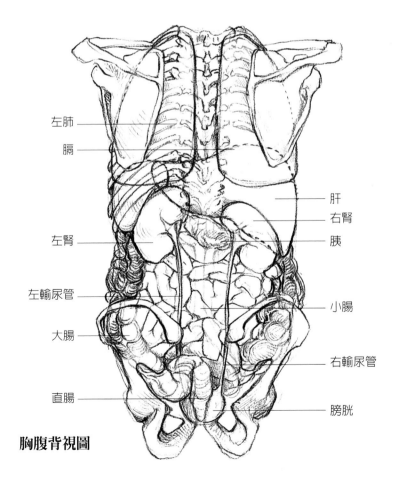

左肺
膈
肝
右腎
胰
左腎
左輸尿管
小腸
大腸
右輸尿管
直腸
膀胱

胸腹背視圖

這三幅人體圖從左至右分別展示了體內靜脈、動脈和神經的分布。靜脈和動脈是由空心脈管組成的封閉性循環系統的主體，這些空心脈管主要用來輸送血液，使人體血液流通。一個正常成年人全身的血液大約為五公升，但會因個別差異而有所不同。由心臟將血液壓送到全身，除了毛髮、指甲、軟骨和角膜以外的各個部位。大

血管深埋在骨骼旁邊或是在屈肌表層下，在遭襲擊時會受神經衝動的保護而向前屈。很多大血管和神經是根據其緊貼的骨骼來命名。表層靜脈通常透過皮膚可以清晰地用肉眼看到，尤其是在面部、腳部和手部的位置。大腦、脊柱神經和周圍神經構成全身的傳導系統，利用神經衝動來編碼並傳輸訊息。

系統
內分泌、神經、淋巴、
心血管系統

　　神經系統由腦、脊柱神經和長約十五萬公里的周邊神經組成，其功能為傳遞訊息。神經系統在生命活著的每一秒，都不斷地將千百萬個零碎訊息加以組合，使其產生意義並對其作出反應。較大而肉眼可見的神經看起來像是穿越全身的白線，這些神經由成千上萬個平行纖維組成，而平行纖維則由稱為「神經元」的細胞構成。神經元產生神經衝動，以神經衝動的次數與時間長短對訊息進行編碼，使其從身體的一個部位傳輸到另一個部位。一條較大的神經纖維可以每秒傳輸約一百二十公尺的速度，攜帶多達三百個神經衝動。

　　腦是神經系統的中心，其上層是大腦部分，可分為相等的兩半，即控制人體左半邊的「右腦」，和控制人體右半邊的「左腦」。大腦主要由白質構成，周邊圍繞一層四公釐的灰質所組成的波浪形皮層。白質將訊息帶給灰質或是從灰質處帶回訊息，灰質則是意識和思想之所在。大腦貯存記憶、情感，具有學習、感覺和進行自主運動的能力。在大腦的下方後側是三葉小腦，負責調節肌肉的張力、協調動作、維持姿勢與控制步伐的平穩。在大腦下側和小腦前側則是莖狀的腦幹，其作用是調節心跳和呼吸，而脊柱神經的作用則是調節其他簡單的反射。

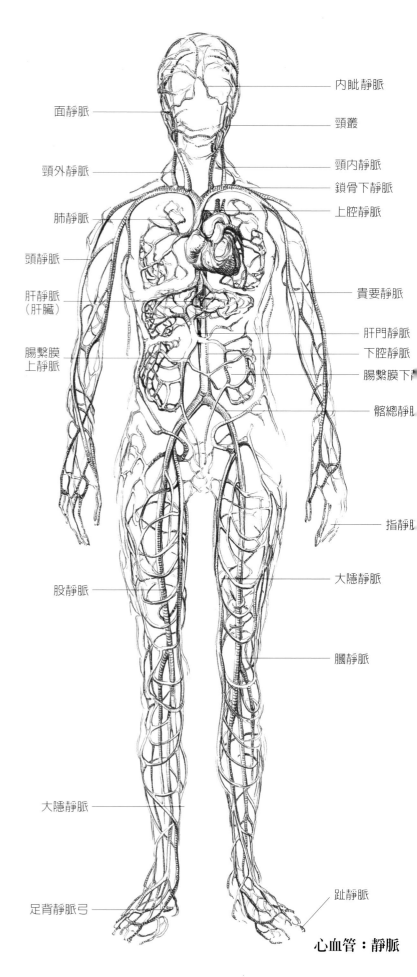

內眥靜脈

面靜脈

頸叢

頸外靜脈

頸內靜脈

鎖骨下靜脈

肺靜脈

上腔靜脈

頭靜脈

貴要靜脈

肝靜脈
（肝臟）

肝門靜脈

下腔靜脈

腸繫膜
上靜脈

腸繫膜下靜

髂總靜脈

指靜脈

大隱靜脈

股靜脈

膕靜脈

大隱靜脈

趾靜脈

足背靜脈弓

心血管：靜脈

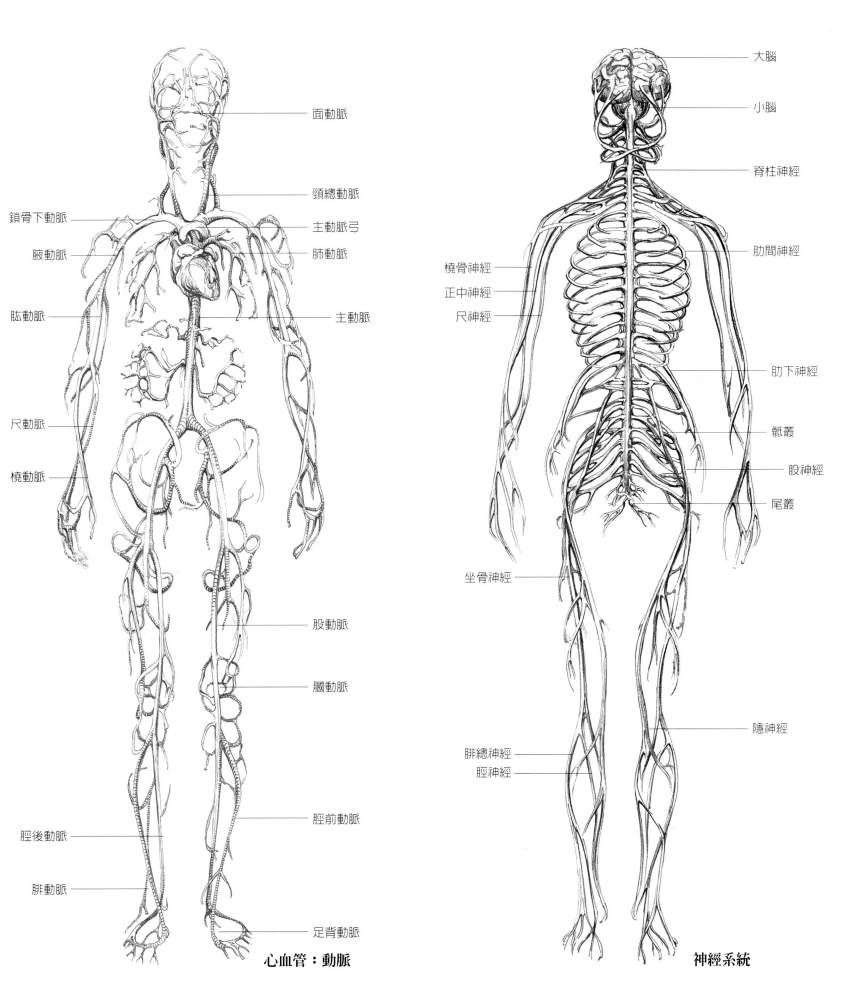

面動脈

頸總動脈

主動脈弓

肺動脈

鎖骨下動脈

腋動脈

肱動脈

主動脈

尺動脈

橈動脈

股動脈

膕動脈

脛後動脈

脛前動脈

腓動脈

足背動脈

心血管：動脈

大腦

小腦

脊柱神經

肋間神經

橈骨神經

正中神經

尺神經

肋下神經

骶叢

股神經

尾叢

坐骨神經

隱神經

腓總神經

脛神經

神經系統

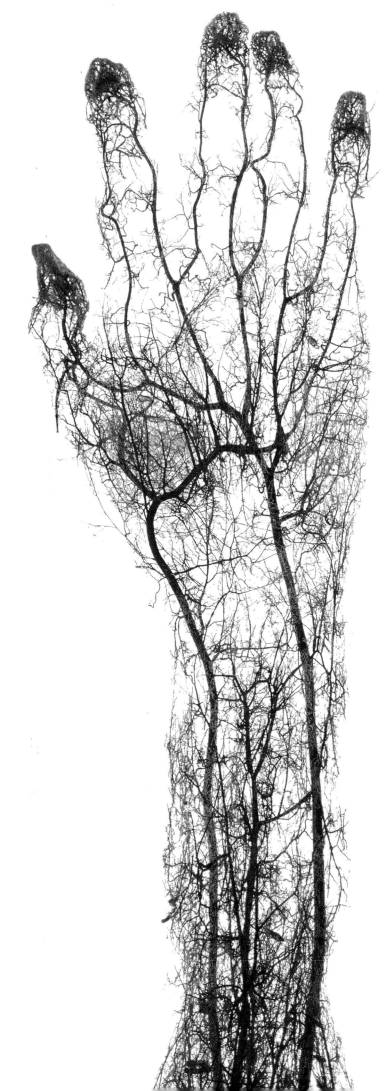

◀左圖

這是前臂和手的主要血管的酸蝕模型，由德國海德堡雕塑學會的解剖學家暨發明家馮哈根斯教授製成。馮哈根斯與其助手製作出許多像此一模型般非凡而特殊的標本藏品，且其數量不斷地增加中；近年來，在世界各地策劃「人體奧妙巡迴展」。酸蝕模型可用於臨床研究和教學；製作時，將特製的著色塑膠或樹脂注入被捐贈標本的中空血管中，讓血管在周圍的組織融化之前先變硬。這種製作細小管柱模型的作法，由達文西在製作腦室模型時首開先例。十七世紀，帕多瓦的解剖學家將整個動脈、靜脈和神經系統加以解剖，並將複雜的系統圖畫在木板上，藏於英國倫敦杭特萊恩博物館（Hunterian Museum）的伊芙林解剖檯（The Evelyn Tables）為其中一例。

　　脊柱神經是人體最大的神經，是雙向的傳導束，其上行束，即神經纖維束，將衝動往上帶到大腦，而下行束將衝動往下傳送。脊柱神經以下是周邊神經，這是連接人體每一部分的大型神經網絡。傳入（接收）的感覺路徑承載著觸覺、痛覺、溫度、視覺、聽覺、味覺、嗅覺等；傳出（發送）的路徑承載著運動信號以作出動作和反應，並分為反射傳導和自主傳導，前者透過可用意識控制的骨骼肌，後者則指平滑肌、心肌或腺體和上皮組織的功能，是非意識可控制的。自主傳導又分為交感神經和副交感神經，交感神經的作用在增加人體的活動力以便應付外來的緊急狀況，而副交感神經則有相反的作用並能刺激消化。

　　神經系統也與分布全身各處的腺體步調一致，這些內分泌腺會分泌出稱為內分泌系統荷爾蒙的化學物質；荷爾蒙在人體有需要時會大量流入血液中，就像大量的廣告集中在黃金時段播出一樣。神經以每小時四百八十公里的速度發送定量訊息，荷爾蒙被輸往全身各處，但只有那些對其敏感的組織才能接收到。在幾分鐘、幾天或是幾年內，荷爾蒙便對人體的發育、生殖、血糖值和腎上腺產生調控作用。

　　心臟是心血管系統的發電站，血液從肺部吸取氧氣，從消化道得到營養物質，並把它們輸送到全身各處，之後再將

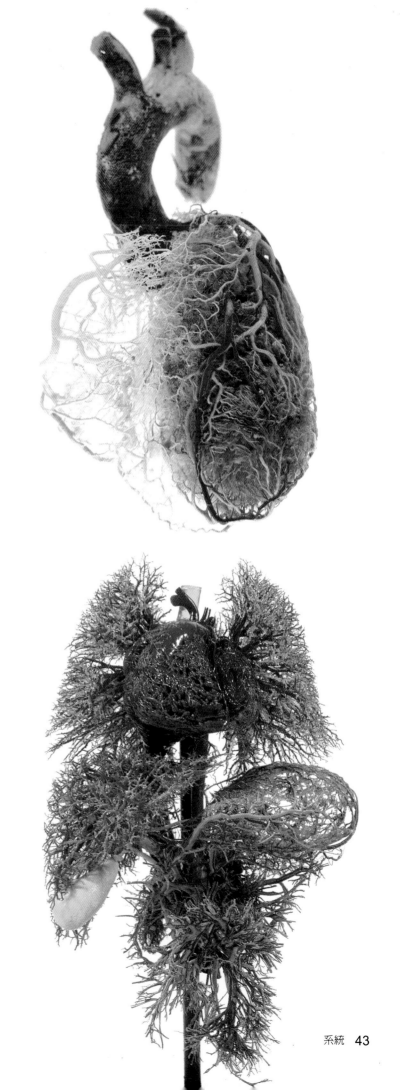

這兩個也是酸蝕模型，上圖是馮哈根斯製作的心臟模型，下圖是湯普塞特製作的成人的心、肺、肝、膽、胃和腸的模型。湯普塞特是英國皇家外科學院的「大體解剖示範者」，在那裡以及英格蘭瑞汀大學（University of Reading）的科爾博物館（Cole Museum），都可以看到他的作品。他的研究專長是死產嬰兒的動脈系統模型，另外，他也製作動物標本，例如一個淡金黃色

的馬的肺部樹脂模型。這些模型透過預約都可以在倫敦的杭特萊恩博物館看到。近代生理學之父哈維（William Harvey, 1578-1657）1628年發現血液循環系統，於是開始採用動脈注射的醫療方式。其後，魯奇（Frederik Ruych, 1638-1731）將這一技術加以改進。他在阿姆斯特丹教授解剖學，並製作了1300片解剖樣本，這些樣本後來全數被俄國的彼得大帝收購一空。

廢物帶回並存放到排泄器官。胚胎期的心臟在生命形成後的第四週就開始規律地跳動；人的一生中，心臟平均跳動約二十五億次。心臟是一個強而有力的肌肉泵，由四個區間組成，包括上面的兩個心房和下面的兩個心室。右心房從人體靜脈處接收已耗氧的血液，並將之傳送到右心室，在那裡血液被壓送到肺部，讓血液在肺裡排出二氧化碳，換取氧氣。重新帶氧的血液從左心房回到心臟，再到左心室，透過主動脈被壓送到全身各處。血液在肺部循環的時間為四秒至八秒，在全身為二十五秒至三十秒。主動脈是一條巨大的動脈，直徑約二‧五公分，是最小血管的三千倍左右。主動脈就像樹枝一樣，一次又一次地分支，直至分成細小的小動脈，最終成為極細的微血管。然後，微血管聯合成越來越大的血管，直到這些血管成為肉眼可見的小靜脈，小靜脈結合在一起組成靜脈。隨著靜脈越變越粗，血液最後由大靜脈流回心臟。

　　心血管系統由一個至關重要的引流網負責維持。從微血管外溢出來的多餘液體（或稱淋巴）、蛋白質和脂肪，由淋巴系統集結在一起，進行過濾，最後返回血液。大量的分支血管和淋巴結也監控人體的健康，將那些有害的顆粒和微生物排出體外，從而形成一道體內的防禦屏障。

骨│骼│和│肌│肉
BONES &

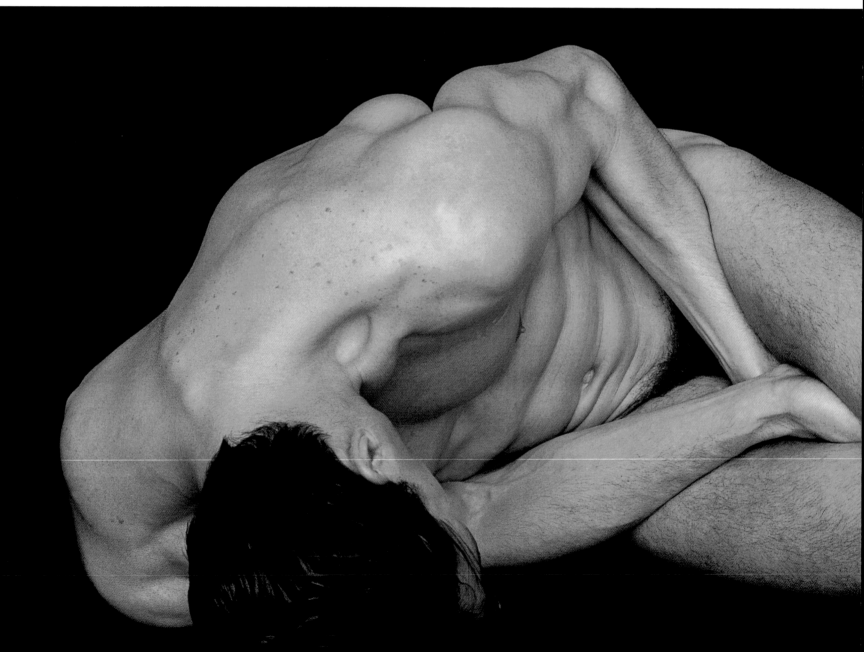

MUSCLES

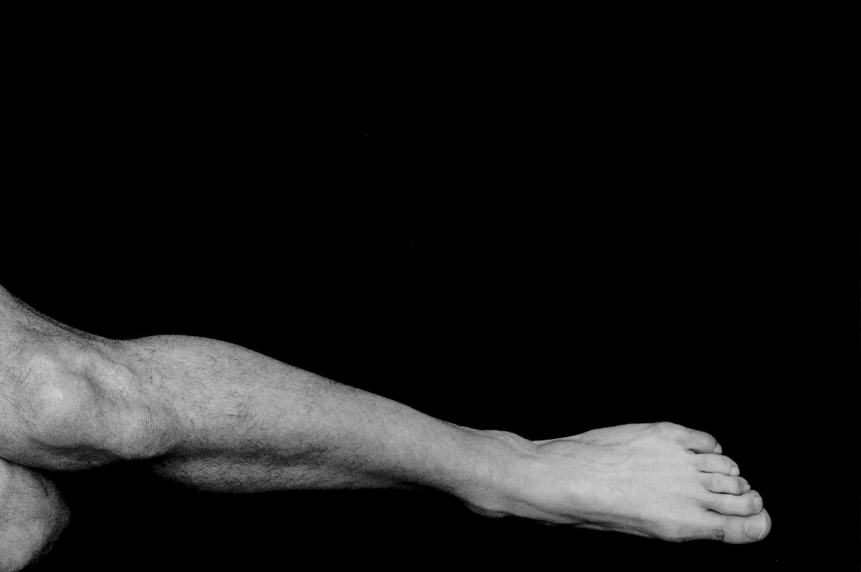

頭 是生命的重心，也是我們存在的動力源。我們用它來看、聽、嘗、聞，我們用它來呼吸、交談，我們用它來相互辨認和進行思考。這個由骨骼和軟組織組成的複雜球狀物，是我們通往外界的主要途徑，也是我們所有認知活動的中樞。面部結構始於頭蓋骨深處，頭蓋骨上有耳鼻腔的軟骨、兩個眼球，以及大量的皮下脂肪。面部透過一層薄而細緻的肌肉，可以伸展、收縮，並常常皺起而生出多得驚人的表情。

頭部
THE HEAD

從頭蓋骨開始，面部肌肉互相黏附，並有一部分與深層的皮膚結合在一起。肌肉深埋在脂肪之下，能精確控制表情的形成，但卻不足以完整表達，因為像美醜、個性、健康狀況和情感表現等，只與脂肪及表皮的彈性、色澤和質感有關。面部的瞬間運動會改變發音，使溝通的重點產生變異；相對地，第一語言可訓練或加強面部表情，並潛移默化地影響著我們本能且習慣性的面部活動。解剖學專家也許會聲稱，他能從一個人的腔調和某些面部肌肉的牽動，辨識此人是說哪一種語言；這很大程度是由於第一語言的訓練，妨礙了我們掌握第二語言的正確發音。這些細微的機理差別，不斷地改變著我們的臉型，使得人類的頭部成了藝術家為之著迷的永恆主題。

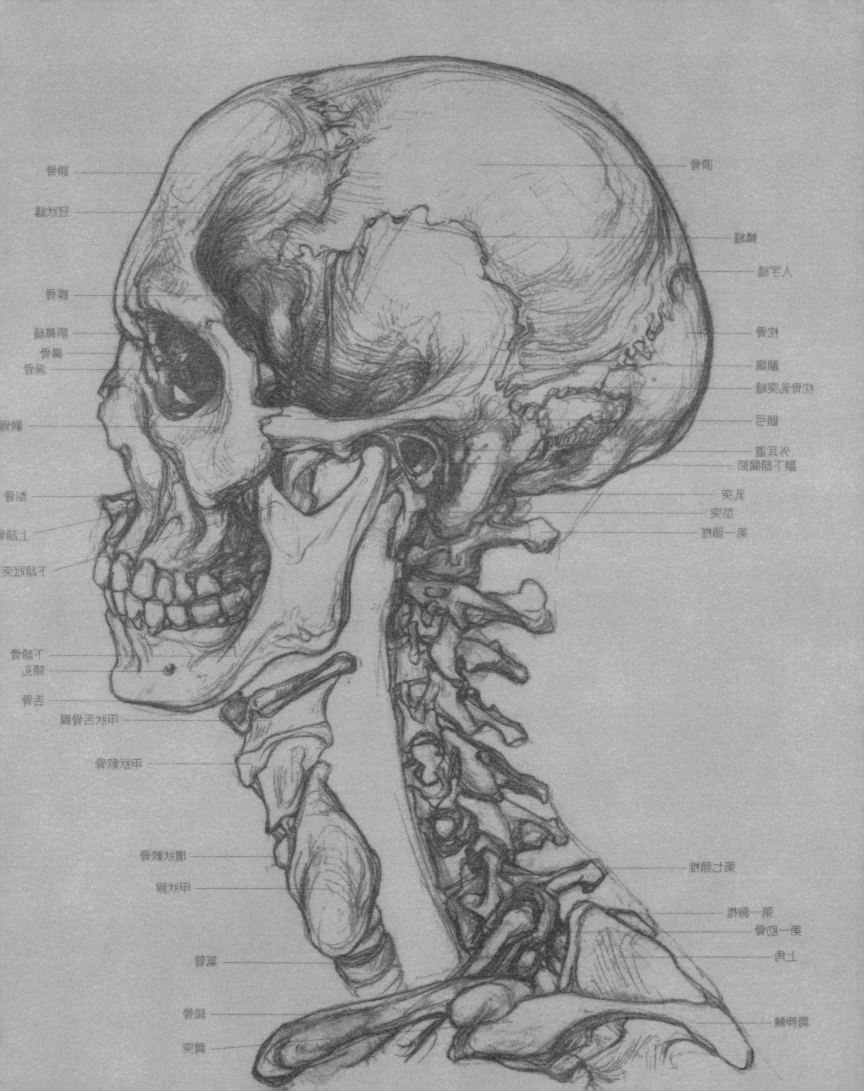

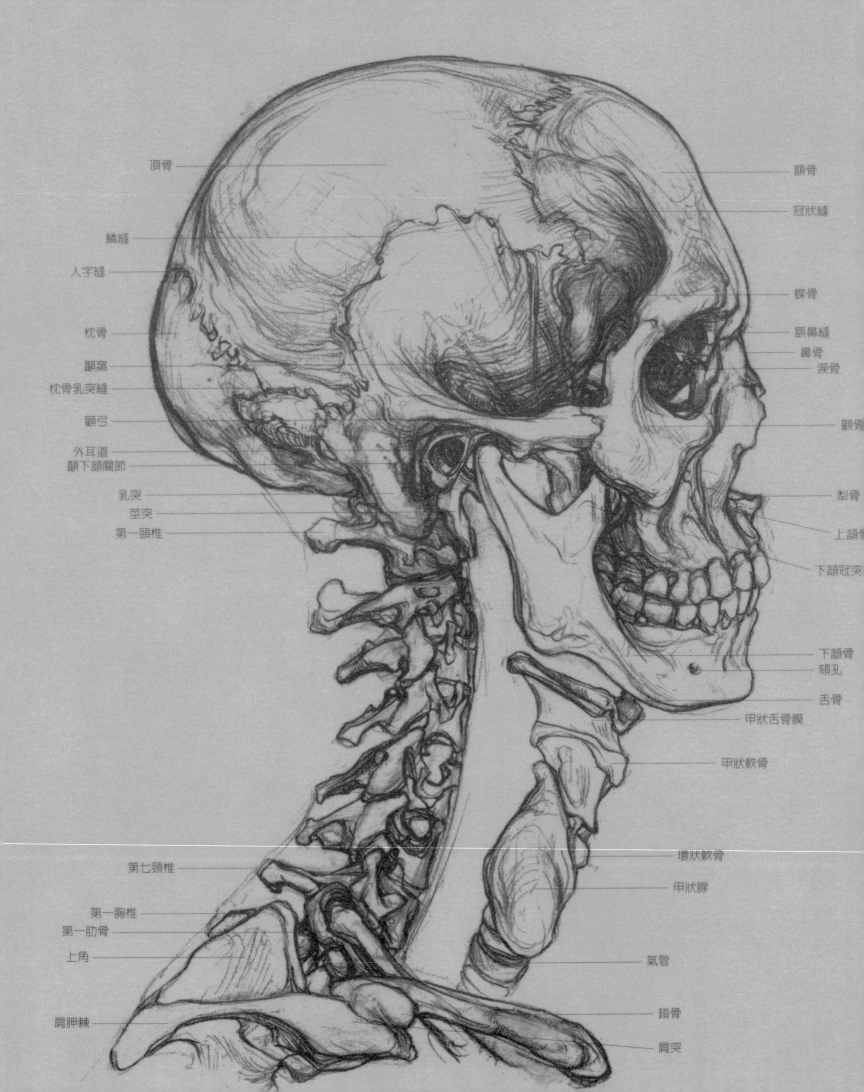

頂骨

額骨

冠狀縫

鱗縫

人字縫

蝶骨

枕骨

額鼻縫

鼻骨

顳窩

淚骨

枕骨乳突縫

顴弓

顴骨

外耳道

顳下頜關節

乳突

犁骨

莖突

上頜骨

第一頸椎

下頜冠突

下頜骨

頦孔

舌骨

甲狀舌骨膜

甲狀軟骨

環狀軟骨

第七頸椎

甲狀腺

第一胸椎

第一肋骨

上角

氣管

鎖骨

肩胛棘

肩突

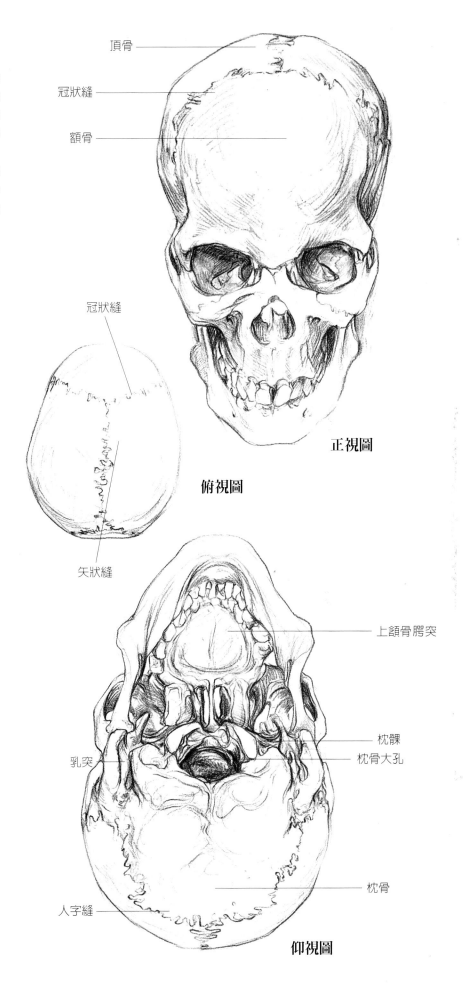

頂骨

冠狀縫

額骨

冠狀縫

正視圖

矢狀縫

俯視圖

上頷骨腭突

乳突

枕髁

枕骨大孔

枕骨

人字縫

仰視圖

頭部　頭蓋骨

　　脊柱頂端的頭蓋骨，是中軸骨骼的最上端（第32頁），它決定了整個頭部的形狀，由二十二塊骨組成，可以分為兩類，即大腦周圍的顱骨和支撐雙眼、鼻及嘴巴的顏面骨。除了下頷骨以外，頭蓋骨的邊緣都不規則，並緊緊地接合在一起，看起來就像是一條條細細長長的齒鏈，稱之為「縫」。縫是頭蓋骨之間的接合處，緊緊地把骨固定住，但同時也為頭部生長發育預留空間。在縫中偶爾可發現獨立的小骨，稱為「縫間骨」，隨著生命的成長，縫會逐漸骨化，終至消失。

　　顱骨，又稱為顱頂或顱蓋，包覆並保護著大腦和聽覺器官，由光滑、平展並帶齒鏈的骨板組成，賦予頭部一個非常特殊的圓頂。從俯視的角度看，頭部呈蛋形，接近前額處逐漸窄小，往後則漸寬。從側面看，如果從鼻子頂端（兩眼中間）經過耳洞到枕骨下方畫一條曲線的話，頭部也似蛋形。

　　枕骨位於頭的後下方，正好在脊柱上方，這是兩塊淺杯狀的骨，中間有一個稱為枕骨大孔的大洞，穿過這個大洞，大腦

與脊柱神經相連。枕骨的外表特徵是有凹陷，且附著強而有力的頸部肌肉。

兩塊平滑的頂骨（第48頁）形成了頭的頂部，緊鄰額骨，頂骨包括雙眼上部及中間的額竇。額竇與蝶竇、篩竇及上頜竇一起統稱「鼻旁竇」，因為它們都有通往鼻子的通道；除非像得重感冒時那樣被堵住，否則這些竇一般都能使聲音產生共鳴。

兩塊顳骨形成了顱骨的下半部，即顱骨的底部，包圍了中耳和內耳。每一塊顳骨都向後延伸，其終端位於耳洞後和乳突處（第48、49頁），是藝術家眼中一個非常重要的骨骼座標。篩骨是一塊深藏在顱骨內鼻子後方、相當複雜的不規則骨。蝶骨（第48頁）除了蝶骨翼之外，大部分也藏在顱骨內，並向兩側延伸直達顱骨表層，位置正好落在顳骨和額骨之間的顴弓（第48頁）上方，形成整個顳部。

顏面骨及下頜骨在顱骨的前面和下方相接合，形成了眼

睛、鼻、雙頰和嘴巴的形狀。由七塊骨骼形成的眼窩（也稱
為眼眶），看起來像是一個錐狀、深凹的洞，外方內圓。兩
塊小小的鼻骨（第48頁）形成鼻梁，這兩塊骨往前延伸，
與形成鼻孔外形的鼻軟骨相接。正中一根犁骨將鼻孔分為左
右兩個，而在鼻子深處有三塊捲起、相當精緻、紙一般薄的
骨骼稱為「鼻甲」，長得很像貝殼。這樣的結構是為了在吸
入空氣時，可以藉由轉動的力量將塵埃往鼻子的黏液上甩，
如此塵埃就不會被吸入肺部。

　　顴骨是臉部最寬的部位，往後逐漸變窄，顴骨像是飛扶
壁一般拂掠過顳窩（顳部下兩空洞），並擴展至雙眼下部形
成頰骨。上頷骨形成唇和鼻的內壁，然後一直延伸到顴骨深
處而成眼窩的底部，它和顴骨共同形成口腔上側的硬顎，並
支撐著上牙且在下牙的前方閉合。下頷骨是臉部最大、最硬
的骨骼，無論俯視或仰視，下頷骨都呈V字形，它支撐著下
牙，在雙耳前面的顳下頷關節處與顴骨相連接。

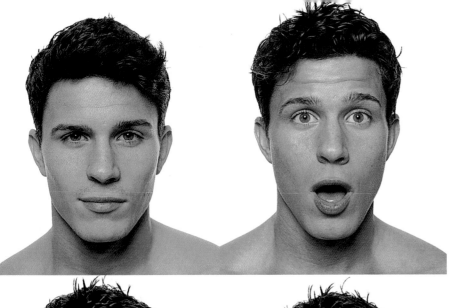

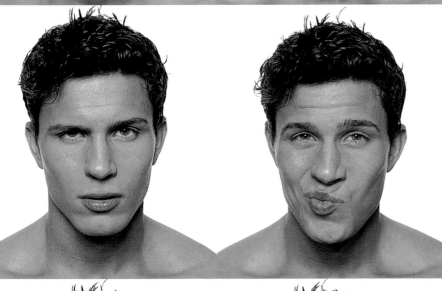

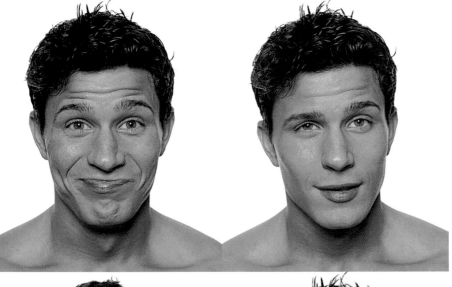

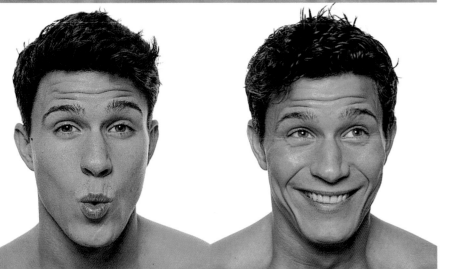

在眼輪匝肌的保護下，眼球彷彿躺在脂肪的軟墊中。有六塊肌肉導引著眼球運動，第七塊肌肉（上瞼提肌）則可提起上眼瞼。若是眼部軟墊有限或隨著年齡增加而減少，整個眼球就會凹陷甚至深陷眉骨之中。相反地，在某些條件下，眼睛會從眼窩向外突出。眼淚是從上眼瞼後方和內部產生的，上眼瞼要比下眼瞼厚且長。上睫毛（一般為二至三排）較長且朝上彎曲，而下睫毛要短得多且朝下彎曲，因此，眨眼時上下眼睫毛不會相碰。眼球的白色部分叫做鞏膜。虹膜的有色肌肉控制著瞳孔的孔徑，瞳孔看起來像是虹膜中心的一個黑洞。從側面看，角膜像透明圓盤向前突出於整個眼球。

頭部　面部肌肉

在頭部上方，從枕骨一直到雙眉，覆蓋著一整塊肌肉纖維，這就是顱頂肌。它由三個獨特的部分組成，即後方的枕肌、前方的額肌，以及中央用來連接前後的帽狀腱膜（第55頁）。額肌能抬高雙眉並將頭皮往前拉，而枕肌則將頭皮往後牽引。

眼輪匝肌寬大的橢圓形肌肉纖維圍繞著眼窩，形成了眼瞼的括約肌，這使得人在睡眠狀態中會不自覺地眨眼。當有意識地收縮時，眼輪匝肌會將眼睛上部的皮膚往內拉，形成小皺褶，譬如在強光下瞇起眼睛時。在眼輪匝肌下方、眉間內側深處，有一塊肌肉稱為「皺眉肌」，它可以將眉毛往下拉而擠在一起，在眉心形成豎狀皺褶，像皺眉時一樣。鼻眉肌也可以將眉往下拉，在鼻梁上形成橫向皺褶。

鼻肌在不同的點伸縮，可以把鼻孔稍微縮小或張大；上唇提肌將上唇上提並往外翻時，也可以使鼻孔張大。另外，上唇提肌在眼眶和顴骨間的部分，會形成從鼻子邊緣到嘴角處的鼻唇間皺紋（nasolabial furrow），而它收縮時，會使雙唇張開，形成一種輕蔑的表情。與之相對的是，大、小顴肌（第53頁）都可以將嘴角往上提，形成微笑或大笑；而笑肌（第53頁）則將嘴角平拉，展現露齒的笑容。在下唇側面可

帽狀腱膜

顱頂肌（額肌）

顳肌

鼻眉肌

眼輪匝肌

鼻肌

上唇提肌

上頜骨

小顴肌

頰肌

大顴肌

咬肌

笑肌

口輪匝肌

口角降肌

下頜骨

下唇降肌

頦孔

頦肌

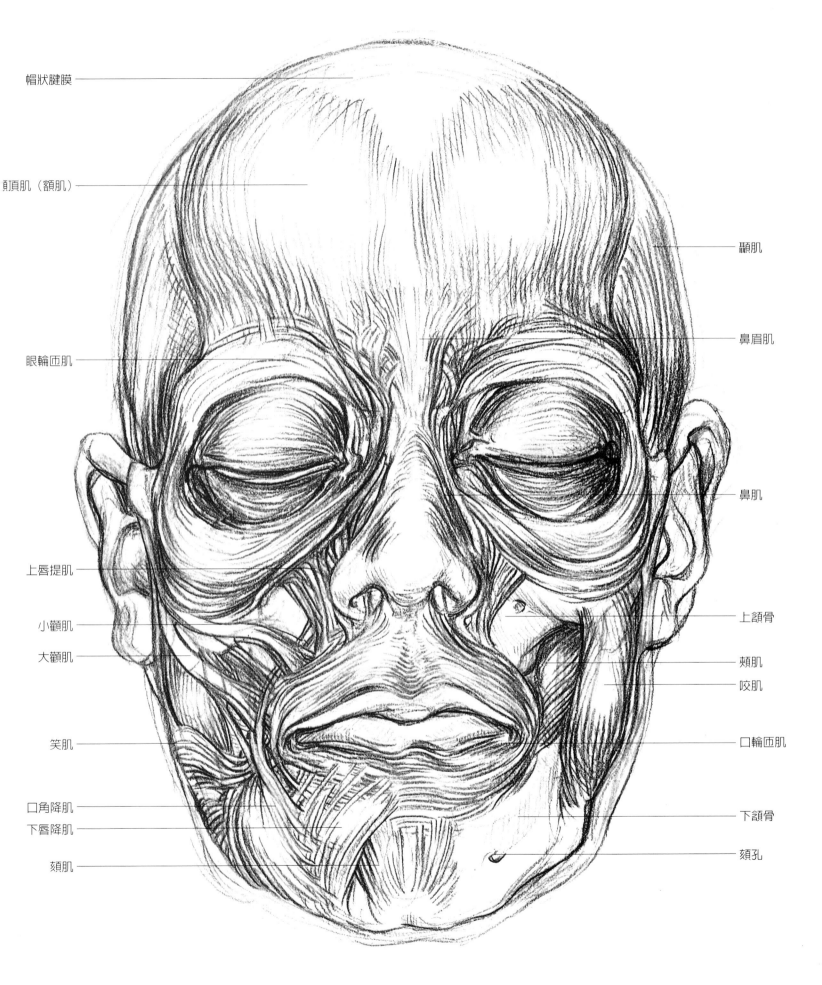

◀左圖

這兩幅照片顯示了頭顱各部位的相對大小。上圖的耳垂底部與下圖的頭蓋骨底部,在同一條水平線上。從眉毛處到鼻尖的距離大約為整個臉部(從髮際線開始測量至下巴處)的三分之一。觀察時必須特別注意的是,鼻骨(第48頁)與鼻軟骨相會的角度、鼻孔的寬度和厚度(由軟骨和脂肪組成),以及鼻頭下勾或上翹所顯出鼻腔的角度。

右圖和下兩頁圖▶

這是面部和頸部表層肌肉結構(右圖)及其運動所產生的表情(下兩頁圖)。每一塊肌肉的纖維決定著肌肉可以朝哪個方向牽拉。形成口腔並使其運動的肌肉,比面部任何一處都要多。當面部放鬆時,嘴角幾乎就位於眼睛中央正下方(第57頁右上圖)。整個口腔部位的肌肉由頰骨、頜和牙齒支撐。上了年紀的人往往下頷萎縮、牙齒脫落,因而使口部向內凹陷。

以摸到下唇降肌和口角降肌,其肌肉纖維含有大量柔軟的脂肪,形塑出這部位的輪廓,它們可以將下唇往下、往外拉,作出厭惡的鬼臉。下巴尖上的頦肌則可以使下唇往外伸,表現出懷疑的神情。

頰肌是一塊強而有力的四邊形肌肉,連接著上頷骨和下頷骨。當用力吹氣時,氣流強勁地從雙唇吹出,頰肌可以結實地撐住雙頰,所以頰肌也叫做「喇叭手的肌肉」。它形成口腔內壁,並使得臉頰緊貼住牙齒。口輪匝肌(第53頁)與眼部簡單的環狀肌肉不同,是由方向不一致的肌肉纖維組成,有些是唇部特有的,但大部分是由口腔周圍的肌肉衍生而出。口輪匝肌可以使雙唇皺起,也可以使其呈扁平狀直貼牙齒,或是使其往外噘。

咬肌(第53頁)是一塊厚實又強有力的肌肉,形成頜的後部。它可以將下頷骨使勁地拉向上頷骨,好用牙齒進行咀嚼。顳肌是一塊大而薄的扇狀肌肉,蓋住了顳骨的側面,其肌肉纖維集中在一起形成的肌腱,在顴弓後部往下降,直插入頜的冠突部位(第48頁)。它可以使嘴巴閉上,將頜往上拉或是往後緊貼上牙;其上覆蓋了一層厚厚的纖維,稱為顳筋膜。

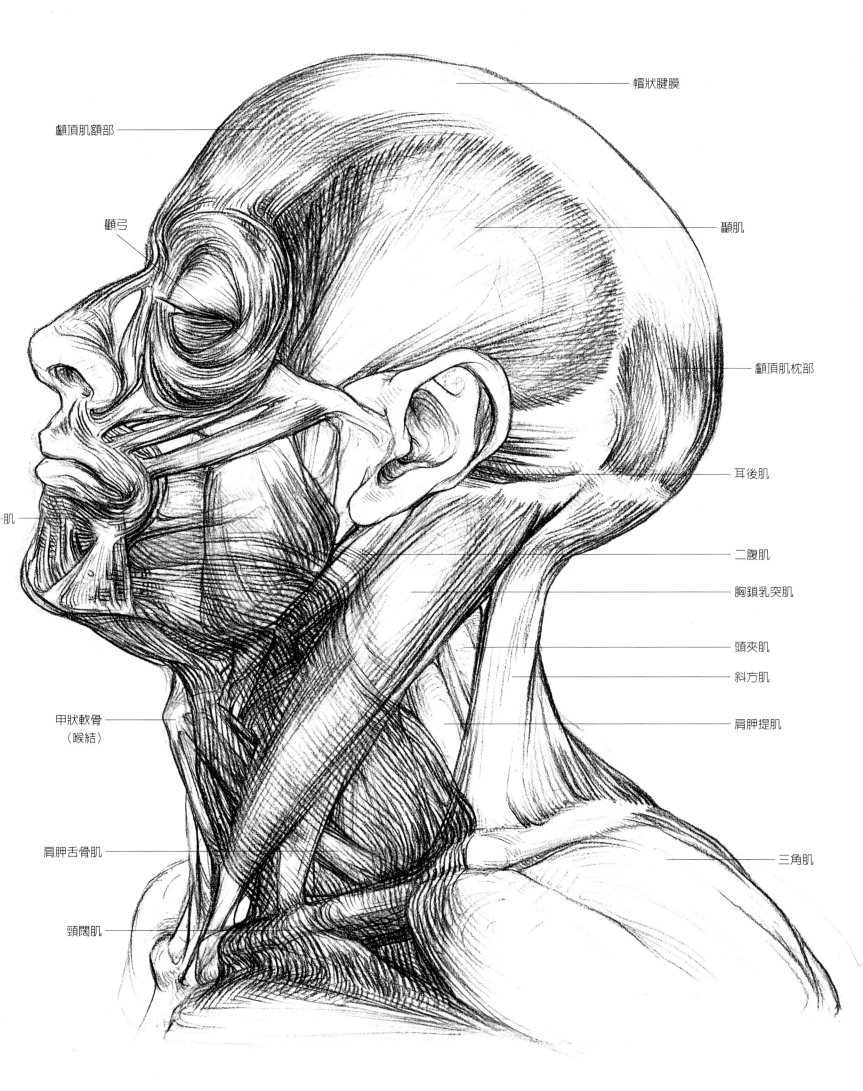

帽狀腱膜

顱頂肌額部

顳弓

顳肌

顱頂肌枕部

耳後肌

肌

二腹肌

胸鎖乳突肌

頭夾肌

斜方肌

甲狀軟骨
（喉結）

肩胛提肌

肩胛舌骨肌

三角肌

頸闊肌

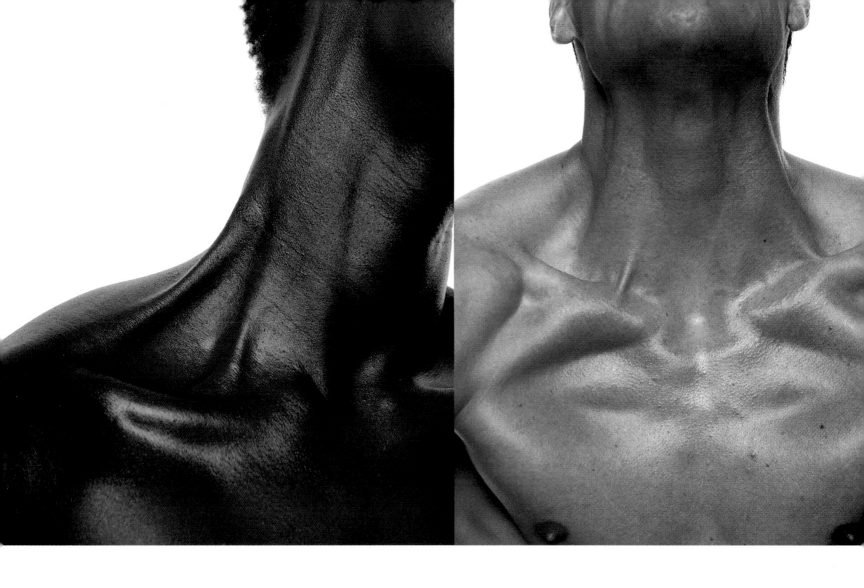

頭部　頸部肌肉

大而有力的肌肉塊覆蓋著頸部後側及兩側，並圍繞著由七塊頸椎構成的彎曲（第48頁），這些肌肉層層分布，可以屈、伸，並轉動頭部，還可以使雙肩往上聳起。

咽部在頸的前側，由很細的肌肉形成，這些肌肉壓在一根由軟骨、韌帶和繃緊的薄膜所組成的細長而直立的圓柱上，這就是說話、吞嚥和呼吸的表層構造。小小的舌骨標示出舌根的位置，而兩塊顳骨下方尖突處的韌帶分別將舌骨懸吊住。可以在頸部上方觸摸到的喉，則是咽部一個很硬的開槽結構，從舌根處一直延伸到氣管，由九根軟骨組成，包括兩根勻狀骨、兩根小角狀骨、兩根楔狀骨、會厭軟骨、環狀軟骨和甲狀軟骨，與無數的韌帶、膜和精細的肌肉連接在一起，襯著一層膜，與氣管一起往下延伸。甲狀軟骨是咽部最大的骨，從舌骨往上懸吊著（第48頁）的這根軟骨，呈彎曲狀、尖頭朝前。男性的

甲狀軟骨比女性大得多，一般稱為「喉結」。在甲狀軟骨下方的環狀軟骨，也是男性的較為明顯，它在咽的中心偏下的地方引出一個小小的唧筒。至於甲狀腺，則是女性比較大，它蓋住了環狀軟骨，使得頸部外形較圓潤。甲狀腺腫大常造成脖頸粗大，這種情況在女性身上比男性更為常見。甚至歷史上曾有某些時期，粗頸被視為嫵媚動人的美麗象徵。

一般情況下，女性的頸部比男性長，這是由於上肋骨與胸骨（第77頁）連接處的角度男女不同。男性的胸骨上端一般與第二胸椎（第66頁）一樣高；而女性則與第三胸椎等高。無論是男性或女性，頸的前側都要比後側低，若是整個胸部往上提向下巴，則頸部會變短。女性的枕骨（第48頁）比男性傾斜，因此頸後側更高。另外，男性有著更強而有力的頸肌，尤其是頸後和頸兩側的肌肉，使男性的頸部顯得更粗。

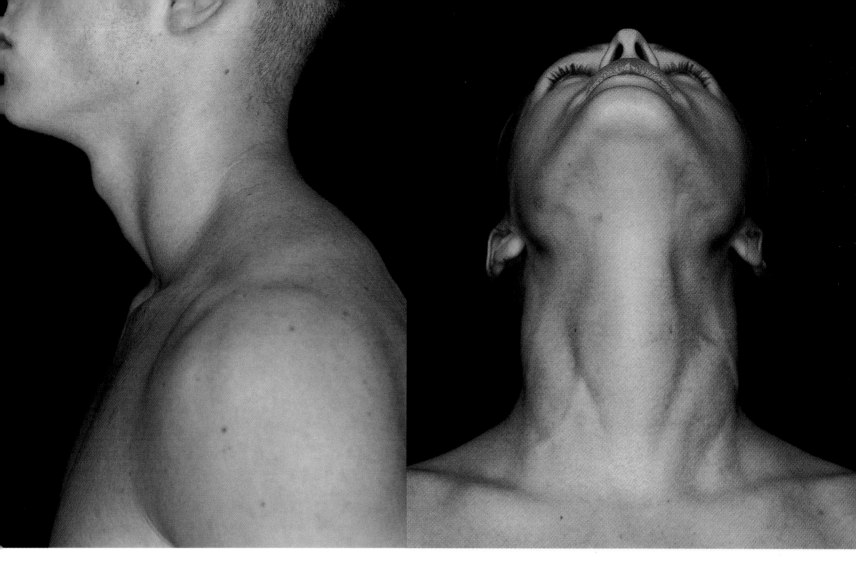

深層肌肉

顎舌骨肌

骨舌骨肌

舌骨

肩胛舌骨肌

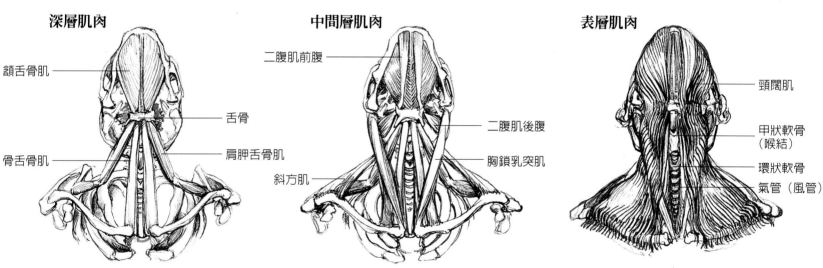

中間層肌肉

二腹肌前腹

二腹肌後腹

胸鎖乳突肌

斜方肌

表層肌肉

頸闊肌

甲狀軟骨
（喉結）

環狀軟骨

氣管（風管）

◀左圖和上圖▲

將上面的手繪圖與照片中頸部肌肉的牽動相對照。最突出的是斜方肌（左頁左圖）、胸鎖乳突肌（本頁左圖）和頸闊肌（本頁右圖）。頸闊肌是身體最大的外皮肌肉，使頸部前側更柔和，是軀幹唯一的包埋肌（investing muscle）。有的哺乳動物也有肉膜，

譬如馬就用它來抖落叮咬在外皮上的蒼蠅。人的頸闊肌可以輕輕拉動頸部皮膚，或是牽動嘴角做鬼臉，從下巴到鎖骨處會出現皺褶（左頁右圖）。頸的兩側各有一塊肌肉，即胸鎖乳突肌，從胸骨往上到頸窩處的鎖骨，直達耳朵後面的乳突，慢慢變細。若是

兩塊胸鎖乳突肌都收縮，就可以使頭部往前靠近胸部；若是只有一塊胸鎖乳突肌收縮，頭就會朝相反的方向轉動；假如頭部被固定了，這兩塊肌肉會協助抬高胸部，進行強迫性呼吸（第78頁）。在下巴底下，我們吞嚥的時候，下頷舌骨肌會抬高口腔下部

和舌骨。二腹肌可以使嘴巴張開，同時將下巴往下拉。肩胛舌骨肌可以在胸骨舌骨肌的協助下，將舌骨往下拉。甲狀腺和表層脂肪掩蓋了女性較小的喉部軟骨，並使其外形顯得柔和（本頁右圖），而男性的甲狀和環狀軟骨都很明顯（本頁左圖）。

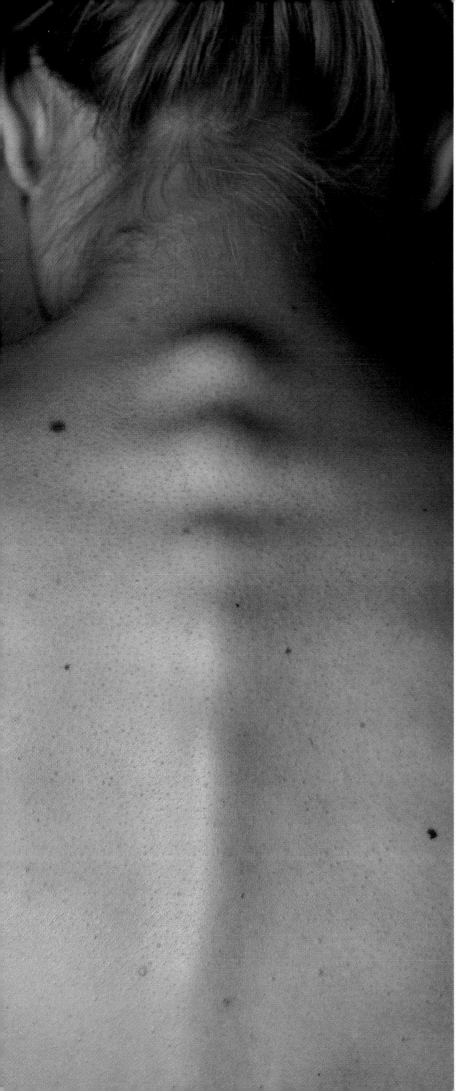

這些照片顯示頭部和面部毛髮生長特徵的差異,也能觀察到從側面看的耳朵形狀,以及耳朵從頭側往外延伸的距離。耳朵肌肉部位(即耳廓)的大小、形狀及其與頭部的角度,每個人都不盡相同。隨著年齡的增長,耳廓會增厚,看起來更大些。人耳的構造可以接收到20～20,000赫茲(振動次數/每秒)的聲波頻率,接收頻率的範圍隨年齡增長而遞減,到老年時甚至低於8,000赫茲。雙耳也能測定聲音的方向,這是由於兩隻耳朵接收到振動的時間有別,且接收到的音量也不相同;大腦便利用這些細微的差別,判斷聲音來自何方。

頭部　耳朵及毛髮

一般所說的耳朵是指耳廓,即圍繞耳洞的肌肉部分。這樣的外形,可以將聲波導入中耳。耳廓由富有彈性的軟骨組成,表層覆蓋著細小的神經、血管、脂肪、筋膜(第36、38頁)及皮膚。耳朵的裡面部分和中耳,負責聽聞外界的動靜以及保持軀體的平衡。

除了手掌、腳底、乳頭、唇及生殖器的某些部位以外,全身各處都覆蓋著毛髮。毛髮是由皮膚深處稱為「毛囊」的小孔生長而出。毛幹由內核(髓)和外層皮質組成,外層皮質由浸透著角蛋白的死細胞組成,直髮的毛幹呈圓柱狀,捲髮的毛幹則較扁平。貯存在死細胞中不等量的黑色素,使得毛髮呈現不同的顏色。皮脂腺產生的皮脂,使毛髮柔順、皮膚柔軟。

深色毛髮要比淺色毛髮更粗、更濃密,不容易斷裂,可以長得非常長。頭髮長長停停,每年平均長十二‧五公分,但身上的體毛則長得慢多了。一根頭髮一般存活二到六年,枯死後脫落下來,由新長出來的頭髮取而代之。這一生長週期決定了一個人頭髮的自然長度。與大眾所認知的恰恰相反,人死後毛髮和指甲並不會再生長,是由於脫水和皮膚的收縮現象,才使人誤以為人死後毛髮和指甲仍繼續生長。

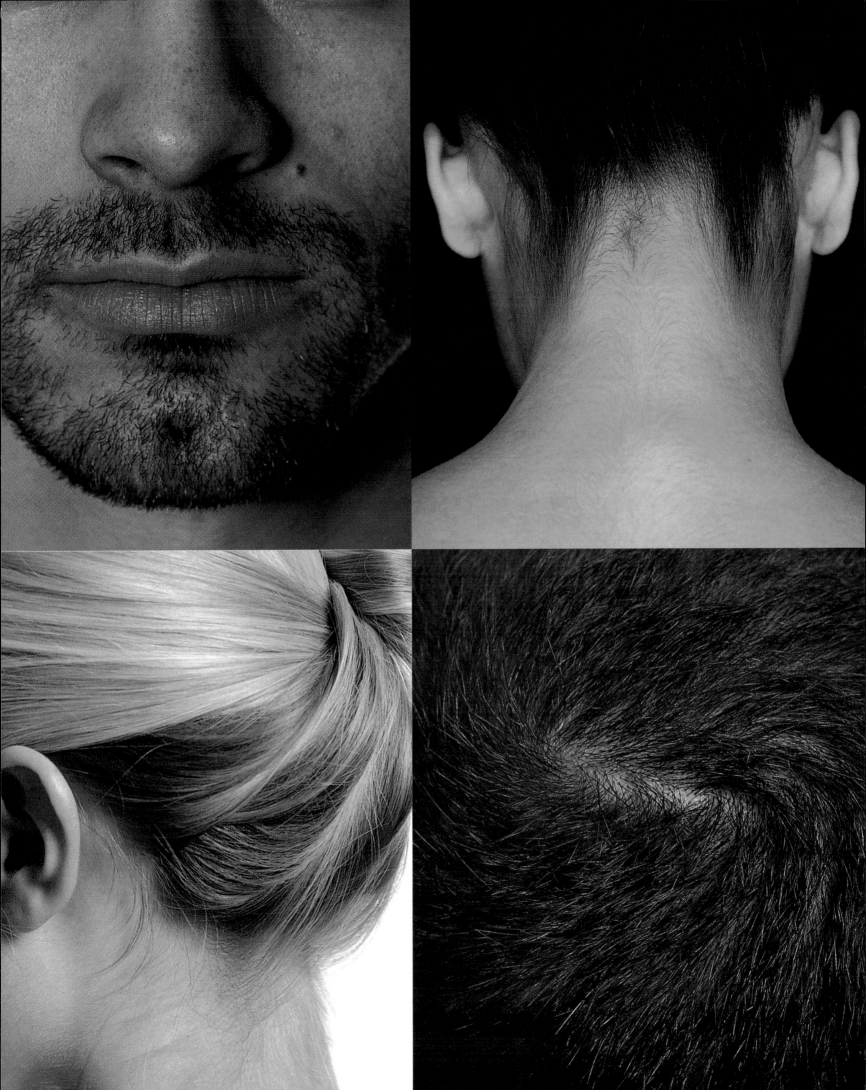

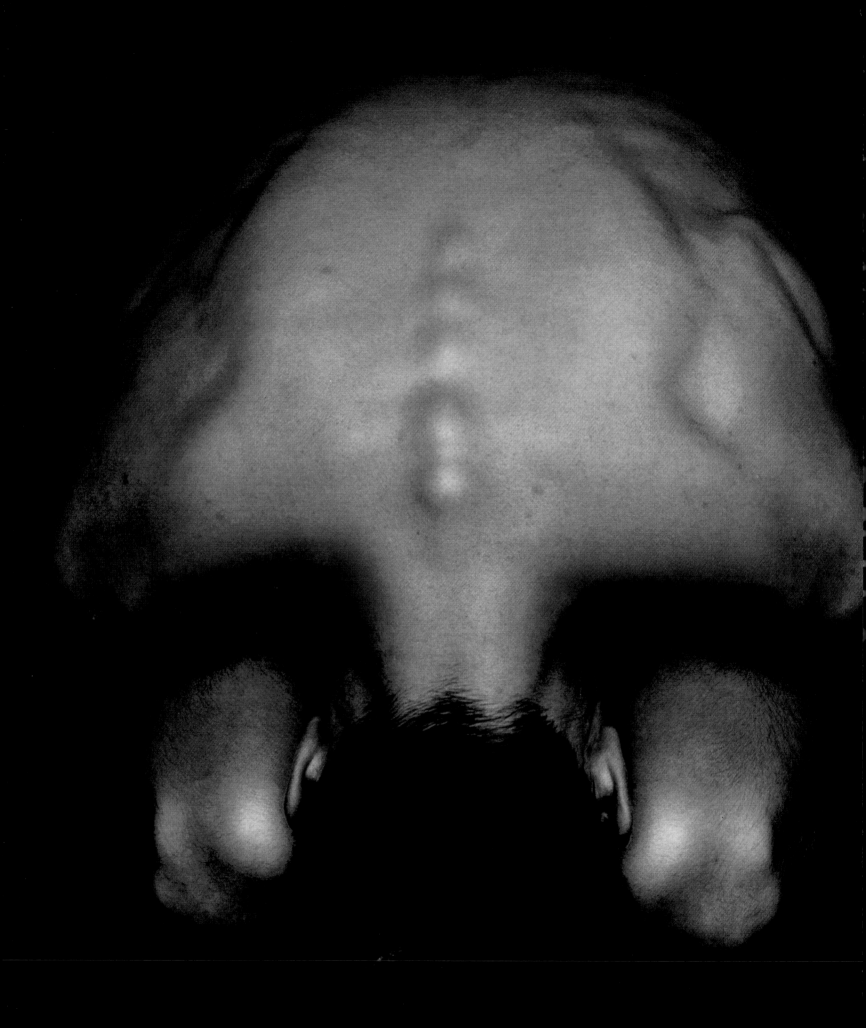

假 如將人體的軀幹從前面打開，取出內臟，胸腔和腹腔就分別形成兩個壁面平滑的空腔。胸腔內壁看起來像是一個巨型、襯有深紅色絲綢並鑲有珍珠的蛋殼內壁。腹腔內壁也一樣平滑，呈杯狀，下端逐漸內縮至骨盆處閉合。脊柱位於胸腔和腹腔的後方，看起來像一根上粗下細的結實彎桿，將人體軀幹分成深杯狀的兩半。腹腔部連續彎曲的椎體，幾乎往上延伸至軀幹中心。

實際上，主動脈（與心臟相連的最大動脈）、肺、肝、腎和腸這些內臟都緊貼著

脊柱
THE SPINE

脊柱的內表層，它一節節的椎體由一條長而有力的韌帶緊緊地連接在一起，韌帶同時使脊柱較為光滑。深藏於這人體承重軸、包裹在一條細長的椎弓管裡的就是脊柱神經，即一根灰白、橢圓、上粗下細的神經纖維柱。脊柱神經前後的深溝，幾乎將其分成兩部分，並浸潤在循環流動的液體中，被膜包裹著，且有脂肪做襯墊。這是大腦與軀體溝通的主幹線。脊柱神經兩端及椎體中間都有成雙成對的神經叢，神經叢再分裂後形成了周圍神經網。脊管外，很多複雜的肌肉層深處，排列著七十多塊棘突。這些細小的骨頭受肌肉牽拉，可使整個軀幹屈、伸或旋轉。

右圖▶

從這幅圖可以確切地了解脊柱在人體內的位置。注意側面由橫突（第66頁）形成的波浪狀曲線，其長度與脊柱一樣。從脊柱軸線頂端較寬處開始，頸部兩側越往下長的頸橫突就越寬，直至胸部。而很明顯地，第一胸椎是其十二個胸椎中最寬的，由此往下，胸橫突越來越小，直到最低處幾乎看不出來是往外突出的了。整個脊柱，腰橫突最為伸展，其寬度從上到下都向兩側凸出成弓形。橫突與連接脊柱的深層肌肉緊緊依附在一起，並且藏在兩側大量的肌肉之下。透過皮膚可以看到棘突，其中腰棘突非常明顯，在頸下端則可以摸到第七頸椎和第一胸椎的棘突（第66頁）。

脊柱　椎骨

　　脊柱也稱為脊椎，是人體一條縱向的中軸，位於人體軀幹後部中央。它具有令人難以置信的強度，由三十三塊連鎖的椎骨組成。這三十三塊椎骨可以分為五組。

　　頸椎決定了頸部的長度，是脊柱中最小、最脆弱的部分。胸椎也稱為背椎，與軀幹的十二對肋骨一一對應，使胸腔在後部閉合，形成胸廓的一部分。腰椎形成了後背下部的曲線，承受著整個軀體上部的重量，是脊柱中最大的活動椎體。骶骨在脊柱的底部，是一個略呈三角形的厚實骨塊，由五個骶椎結合而成，牢牢地固定在骨盆的髂骨。骶骨連接脊柱和骨盆。在其下方尖頭部位是個併骨（fused bones），稱為「尾骨」。不同人的尾骨在形狀和數量（最多四塊）上是不同的，尾骨在整個構造上沒有任何作用，常被視為退化的尾巴。

　　整個脊柱與頭、胸廓和骨盆連接，活動椎體，即上部的二十四塊椎節被椎間盤分開，但互相連接。脊柱由一系列強而有力的韌帶加以穩定，並由人體深層的肌肉負責調節。

　　從側面看，脊柱有四個明顯而交替出現的曲線（第67頁），包括骶曲、腰曲、胸曲和頸曲。這些曲線可增強脊柱的承重力，使肌肉在不太費力的情況下，就可以讓人體保持直立姿勢。如果脊柱呈筆直的狀態，胸廓的重量及懸掛於前面的內臟就會使人體前傾。當走路或跳躍時，脊柱的曲線部位也可以緩衝雙腳踩踏地面所引起的震動。

　　從後面看，脊柱是筆直朝上的。然而，我們大部分人是慣用右手的右利者，因此在第三、第四、第五胸椎處的脊柱會有輕微往左側彎的傾向，使其平衡的是，在腰部一帶有一右彎。這種情形左利者則恰恰相反。

　　典型的椎骨由三部分組成（第69頁）。由正面呈圓柱狀，上、下面較扁平的骨所組成的腹面體，是椎骨的主要部分，它一節一節地承受著軀幹的重量；所有典型椎節的腹面體都是下寬上窄，越往軀幹上方越細。腹面體的背面是纖細的弓狀骨，稱為椎弓，會形成一個大大的椎孔。椎孔在脊柱背面，彼此互相連接，形成一個管腔以保護內部的脊柱神經。

　　每一個椎弓由四部分組成，即一對椎弓根和一對椎弓板

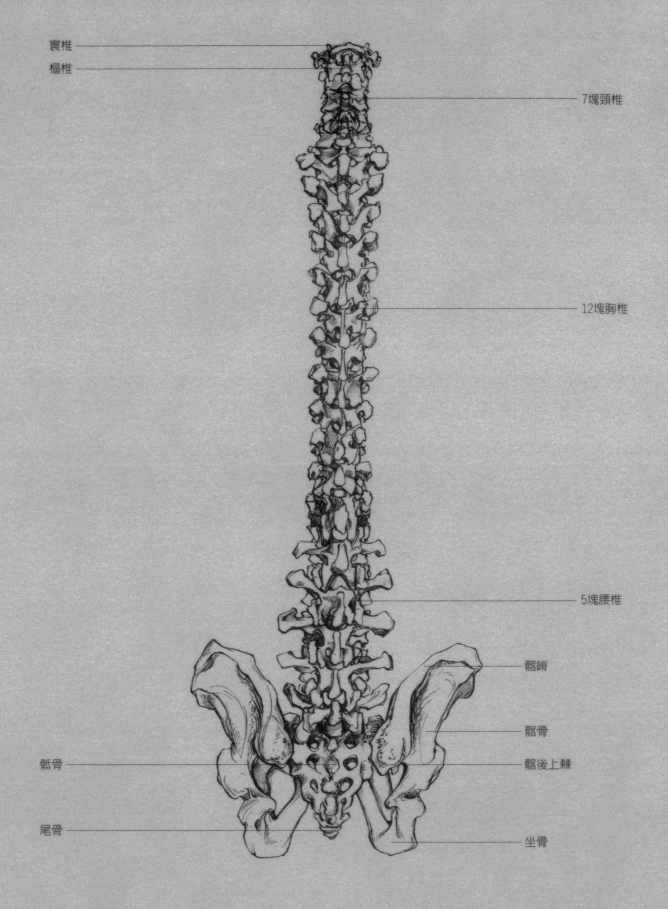

環椎

樞椎

7塊頸椎

12塊胸椎

5塊腰椎

髂嵴

髂骨

骶骨

髂後上棘

尾骨

坐骨

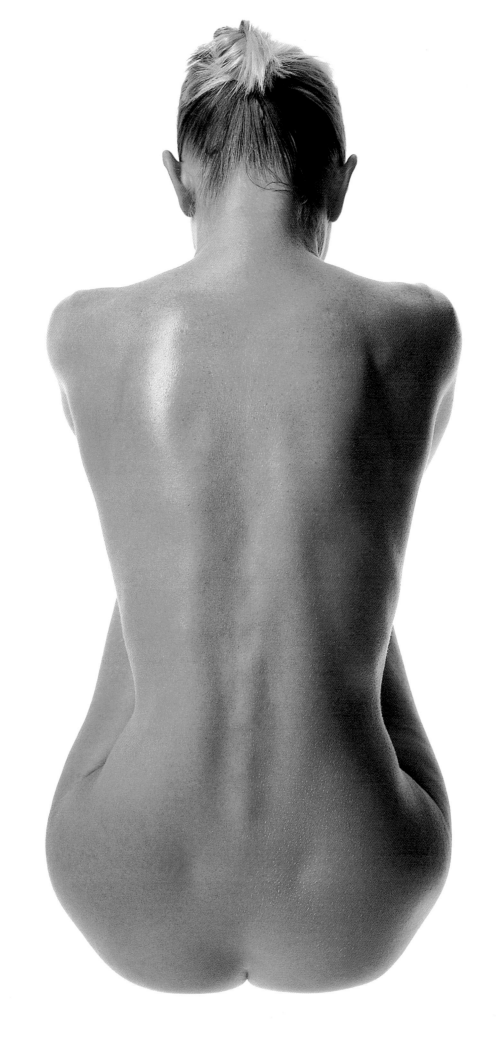

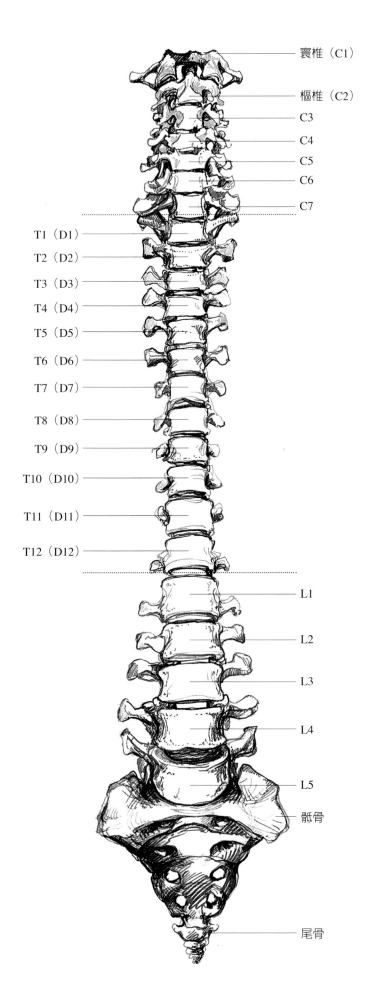

寰椎（C1）

樞椎（C2）

C3

C4

C5

C6

C7

T1（D1）

T2（D2）

T3（D3）

T4（D4）

T5（D5）

T6（D6）

T7（D7）

T8（D8）

T9（D9）

T10（D10）

T11（D11）

T12（D12）

L1

L2

L3

L4

L5

骶骨

尾骨

◀左圖
這一正視圖展示的是去除了胸廓和肩胛帶之後的整個脊柱。脊柱是身體的垂直軸，也是中軸骨骼的核心部位。一般，脊椎的腹面體都向前傾，而橫突則向兩邊延伸。從透視畫法中，我們可以看到頸椎和腰椎的前彎剛好與脊柱的胸及骶部的後曲相平衡。此圖及下一頁的側視圖，都顯示出腹面體在從頭部往骨盆的骶骨延伸過程中逐漸變大，同時，每一棘突也隨之指向不同的角度並增大。

（第69頁）。椎弓根形成了弓的兩端，椎弓板則將這個結構閉合起來。在椎弓上方是七個「突」，或稱為「不規則骨突」（第69頁）。兩個橫突的兩側尖端向外，一個棘突的尖端從中心處朝後向下指。棘突使得脊柱外顯，是唯一可以看得到的皮下部分。橫突和棘突與強而有力的肌肉和韌帶相連，可以彎曲、伸展和轉動脊柱。橫突和棘突因其在整個脊柱中所處的位置不同，故形狀、厚度、長度和角度也各不相同。最後還有四個關節突，在上的兩個朝上往外開展，在下的兩個朝下往裡縮，都用來連接鄰近的椎骨。它們形成小小的關節，可以協調和限制脊柱的活動。

頸部的七個頸椎通常稱為C1、C2、C3、C4、C5、C6和C7。顱骨在脊柱正上方保持平衡。位於頭蓋骨（第49頁）底部的枕骨大孔，雙側有兩個凸面管狀骨，稱為「枕髁」；枕髁相應連接著第一頸椎（C1）上的兩個凹面。這是大腦與脊柱神經的連接處，位於口腔後方。第一頸椎又稱為寰椎（Atlas），是以古希臘神話中的神祇亞特拉斯來命名，他因對抗宙斯而遭懲罰必須永遠以肩頂天。寰椎位於第二頸椎（C2）

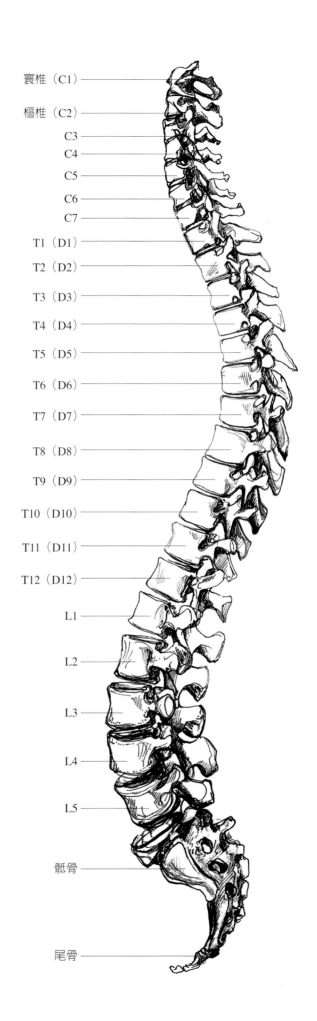

這個從左側看的側視圖，顯示出脊柱的力學曲線就像兩個弓緊緊地支撐著，這增強了脊柱的力量及其吸震能力。當我們走路、跑步或跳躍時，具彈性的脊柱就會壓縮和伸張。每節椎骨及其緊鄰的軟骨盤之間的細微調整，都使得身體在不太需要肌肉用力的情況下，向上保持平衡。假如脊柱是筆直的，那麼胸廓及內臟的重量將使整個身體重心前傾而倒下。

環椎（C1）
樞椎（C2）
C3
C4
C5
C6
C7
T1（D1）
T2（D2）
T3（D3）
T4（D4）
T5（D5）
T6（D6）
T7（D7）
T8（D8）
T9（D9）
T10（D10）
T11（D11）
T12（D12）
L1
L2
L3
L4
L5
骶骨
尾骨

即樞椎的上方及周邊。在所有的椎骨中，環椎和樞椎的構造和活動範圍是獨一無二的。

環椎沒有椎體和棘突，但有一個精細的開放式圓環，其上側是兩個朝上的關節盤，承受著頭部的重量，還有兩個特別長的橫突，比下側毗連的其他橫突都要突出。這兩個橫突在頭蓋骨下直抵顳骨的乳突（第48頁），使深層斜肌具有強而有力的槓桿作用，讓頭部可以左右轉動（第59頁）。每個橫突都有一個橫突孔，讓椎骨的血管以及複雜的神經網絡可以穿過頸部，是使頸椎有別於胸椎的特點所在。

樞椎位於環椎下方，比環椎更加結實，前端很粗壯，橫突較小，棘突較寬，其上部有一個高高凸起的齒突。齒突往上穿過環椎前部的弓，並由一根非常有力的韌帶加以固定。環椎和樞椎結合在一起，形成強勁的中樞接合，使得位於其上方的頭可以隨意轉動。

頸椎深埋在頸部中央的食道後面，除了最後一節C7外。C7長長的棘突向上突起，接近皮膚，在頸底部形成一個明顯可見的界標。頸部曲線從背後看是凹下去的，若是頭往後傾

左頁照片中的動作由脊柱兩側一層層的肌肉控制，這些肌肉與七十多個橫突和棘突緊緊相連。右邊手繪椎節圖由上而下依序說明如下：圖1和圖2分別是寰椎的正視圖和俯視圖，注意四個關節表面的角，兩個向上突，兩個向下突，還有椎孔延伸直抵齒突。圖3是樞椎俯視圖，在兩個上關節之間的齒突，會在前端往上凸起，橫突和棘突的長度則縮減。圖4是第三

頸椎側視圖，是最小的頸椎，注意其小小的腹面體和尖而向下的棘突（從後面看是叉狀的）。圖5是典型的腰椎正視圖，顯示出腹面體的曲線，關節突往上、下突出，橫突則向兩邊突出。圖6是胸椎仰視圖，兩個椎弓根和兩個椎弓板形成椎弓。圖7是胸椎側視圖，注意五個突起的角度。圖8是腰椎俯視圖，顯示出一個大大的腎狀腹面體。

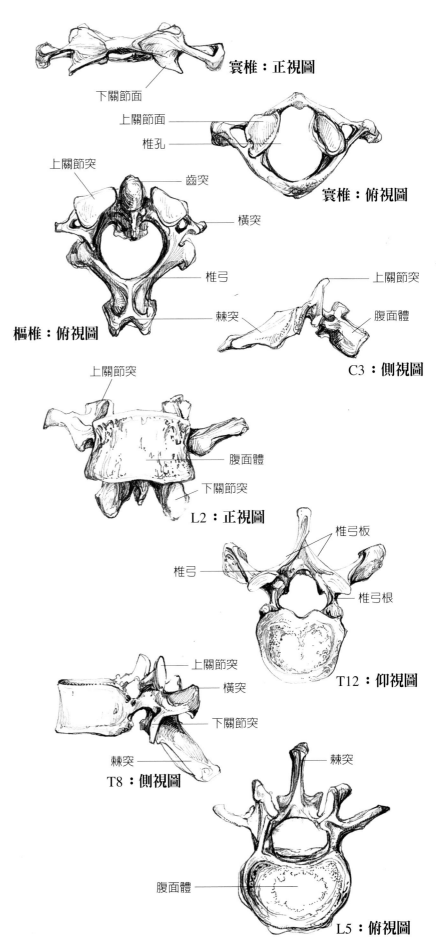

寰椎：正視圖

下關節面
上關節面
椎孔

寰椎：俯視圖

上關節突
齒突
橫突
椎弓
棘突

樞椎：俯視圖

上關節突
腹面體

C3：側視圖

上關節突
腹面體
下關節突

L2：正視圖

椎弓板
椎弓
椎弓根
上關節突
橫突
下關節突
棘突

T12：仰視圖

T8：側視圖

棘突
腹面體

L5：俯視圖

斜，凹陷的曲線將更明顯。

十二節胸椎（T1至T12）或稱背椎（D1至D12）與胸廓（第74頁）的每一對肋骨對應連接。第二至第十對肋骨會連接與之相應和其上方的椎骨，例如，第五對肋骨與胸椎第五和第四節相連接。餘下的肋骨（R1、R11、R12）則單獨與一節胸椎連接（T1、T11、T12）。胸椎使胸腔後部閉合，胸椎的曲線決定了胸廓後部的曲線和走向。五個腰椎（L1至L5）的曲線是凹進去的，與處在人體前面的腹部往前凸的曲線相對應。骨盆往前的角度越大，腰椎的彎曲度也越大。

在人體繪畫中，藝術家最難捕捉的是脊柱的扭曲和弧度。脊柱深藏在軀幹內，其複雜的弧度只有從後面看才能清晰地看到。而每一節椎骨之間的獨立局部運動能拉長脊柱，並使脊柱的四個曲折處或彎曲、或伸直、或朝兩側轉動。當脊柱往後屈時，強勁的骶棘肌就會收縮，而朝脊柱兩側突起，使腰椎成一深溝狀。當脊柱朝前蜷曲成胎兒狀姿勢時，骶棘肌就會延伸，貼著肋骨平展，腰椎和下部胸椎的棘突就會在皮膚下凸起而成一直線。

MASTERCLASS
The Valpinçon Bather

安格爾（Jean-Auguste Ingres, 1780-1867）二十八歲居住在羅馬時，正與這位如今已名聞遐邇的浴女熱戀，當時他畫下了這幅以她為主角的理想化作品。

安格爾是一位年輕的藝術家，在年長他三十二歲的大衛（Jacques-Louis David，見第106頁〈馬拉之死〉）畫室裡接受訓練。大衛傳授他古典主義繪畫風格，而安格爾最終成為法國新古典主義畫派的領袖人物。其作品的特徵是寫實和抽象相混合，冷靜與感官相交織，線條的表現勝過色彩。他以淺透視畫法（shallow perspectives）創作，幾乎畫出了所有的細節，作品不留筆觸，平滑如鏡。

在〈浴女〉中，儘管畫面沒有描繪任何實際的動態，但仍可以強烈地感受畫家所捕捉到浴女欲動還休的一瞬間。她看上去像是被畫面外的某件東西所吸引，使得她沒有察覺到我們的凝視。這給人一種強烈的親密感，彷彿浴女不是在向我們展示自己，倒像是我們趁她不注意時侵入了她的私人空間。

安格爾刻意使她的四肢及背部構圖形成「8」字形，這使得我們不由自主地想要盯著她看。她眼神凝視所帶出的動態，與其定格慵懶姿勢具強烈對比。畫家對解剖學的運用，主要體現在將人體內在結構加以抽象化。安格爾刻意隱藏骨骼的稜角，透過光滑細柔而緊緻的肌膚表現，企圖創造出人體內部為一完整組織的感覺。畫中的浴女是一個在理想化私密空間裡的一個理想化女子，永遠是世人注視的焦點。

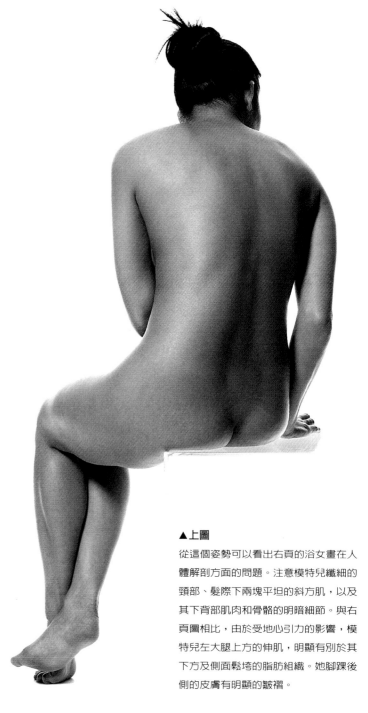

▲上圖

從這個姿勢可以看出右頁的浴女畫在人體解剖方面的問題。注意模特兒纖細的頸部、髮際下兩塊平坦的斜方肌，以及其下背部肌肉和骨骼的明暗細節。與右頁圖相比，由於受地心引力的影響，模特兒左大腿上方的伸肌，明顯有別於其下方及側面鬆垮的脂肪組織。她腳踝後側的皮膚有明顯的皺褶。

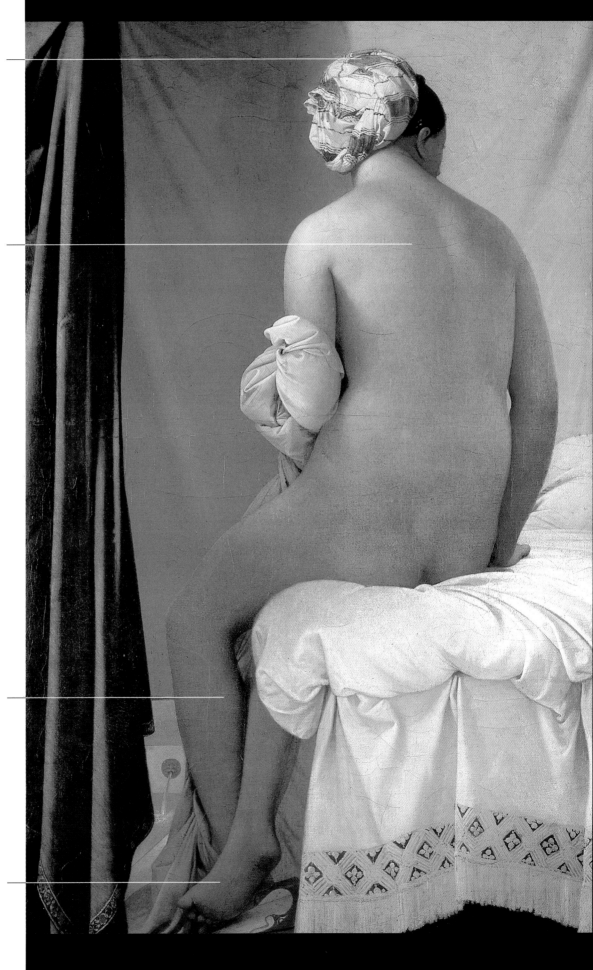

頭部

模特兒的頭出奇地小，而通常只出現在頸下端的肥厚肌肉，卻朝頭的方向拉了上去。她的髮際被拉高，而且變得平整。帽子將她的頭部和身體分開，看起來沈沈的，像要掉下來似的；不可思議的是，這是整幅圖畫中唯一彷彿受地心引力支配的部分。

軀幹

軀幹的微微扭轉，使身體重心從她的雙腿移開。背部是畫中最結實的部位，脊柱像弓一樣朝我們這個方向彎曲，但深藏在圓潤的肌膚之下。很明顯地，她全身的平衡點在臀部。安靜沉穩的坐姿，使雙肩顯得很柔軟；而光線的聚焦讓這一點更為明顯，使她的左肩成為整幅畫的亮點。

雙腿

在畫中，安格爾終止了時間、運動和地心引力。浴女是不朽的，且她的體重幾乎沒有影響到床上的織物。放在床單上的右手彷彿沒有重量，她的左腿也沒有用來支撐身體，而是朝左彎曲成一個弧形，整個大腿的肌肉好像也沒什麼重量，而且如果大腿內有股骨，也不可能在朝左邊扭的同時往下彎曲。另外，小腿上的腓腸肌幾乎與被床單皺褶遮住的大腿一般粗。

雙腳

右腳根本沒有觸地，只是輕輕觸及掉在地上的床單，腳趾向內彎卻一點也沒有用力的感覺。皮膚表面沒有線條顯示踝部和足部的骨頭及肌腱的結構，相反地，柔和的肌膚曲線順著腳背一直延伸到小腿和脛部。

1808年・油彩畫布
146×98公分油彩
巴黎羅浮宮美術館

軀 幹指的是除去頭和四肢的人體。羅馬藝術家和建築師將古希臘殘存的藝術品虔誠地加以模仿。文藝復興時期，人們開始對這些古蹟殘片感到興趣並展開研究，有些藝術家還因此一舉成名。畫這些古蹟遺物，或是畫隨後翻製的石膏模型，至此成為藝術家正規訓練的一部分。到了十九世紀，軀幹自然地成為雕刻的題材，例如，羅丹（Auguste Rodin, 1840-1917）就根據石材的特性，生動地雕刻出軀幹的肌肉結構，彷彿那人體原本就存在於石塊之中。這一特殊的風格直接影響了亨利·摩爾（Henry Moore, 1898-1986）以及後世雕塑家的創作。

軀幹
THE TORSO

軀幹從頭蓋骨底部一直延伸到骨盆的腸骨線（髂骨的最上端邊緣），包括整個脊柱、胸廓、肩胛骨和鎖骨，內嵌著一百多條成對排列的肌肉。錯綜複雜的肌肉連接著脊柱，寬而薄的肌肉層包裹著腹部，而厚實的肌肉造就了雙肩的外形輪廓，使其活動自如，結實有力。軀幹包裹著兩個封閉的空腔，一個在上，一個在下。胸腔保護著心和肺，腹腔裡的是泌尿系統和消化器官。膈將胸腔和腹腔分開，脊柱則將它們連接在一起，從軀幹的外形輪廓可以看出內部容量的大小。肩胛帶覆蓋在肋骨上，肩胛弓形的雙翼在背部呈上寬下窄狀。作為人體最大的構成部分，軀幹之所以吸引人對其進行研究，不僅因為它的外觀起伏變化豐富，也因為它擁有神祕的內部構造。

軀幹　胸廓

胸廓是人體中最大的結構，直接與脊柱相連接，是胸部的輪廓骨骼，內有多層肌肉、脂肪及結締組織，是一個半硬的封閉空間，保護著內部重要器官，與一層層肌肉緊密地相互依附，並在呼吸過程中承受壓力。男性和女性有數量相同的肋骨，通常是十二對，形成一組不斷同步運動的槓桿群，隨著每一次呼吸而升降。然而，有些人有十三對肋骨，或是身體的其中一側有十三根肋骨；也有些人的肋骨少於十二對，偶爾還會發現有兩根肋骨（通常是最上面的兩對）是融合在一起的，形成一條較粗而彎的骨塊。

解剖學家從頸部往下依次將肋骨編號為R1至R12。肋骨窄而平，為C狀骨弓，從上到下依次排列，彼此之間的間隔稱為「肋間隙」。肋骨的弧度越往下越大，這說明胸廓從頸部到底部逐漸變寬。每一肋骨的頂端都與相應的胸椎相連接（第

76頁），另一端則朝前方以−45°角的弧形延伸到胸壁。當我們吸氣時，肋骨往上提升至水平線，胸廓亦隨之擴大。

肋軟骨（第76頁）為藍白色的透明軟骨（第32頁），藉由它所有十二對肋骨都得以延長。從前面七根肋骨延伸而來的七根肋軟骨，直接與胸骨相連，稱為「真肋骨」；第八、第九和第十肋骨稱為「假肋骨」，因為它們的肋軟骨沒有直接與胸骨連接，而是朝上與上一根肋骨的肋軟骨相連。最後的兩肋（R11和R12）特別短，是由肋軟骨延伸而出的一小塊，沒有與胸骨相連接，稱為「浮肋骨」，當然這兩根肋骨並不是真的在體內漂浮，而是由腹壁肌肉牢牢地固定著。

胸骨在前側將胸廓閉合起來，可以在胸膛中央處摸到、看到。這是一塊扁平的骨，正面略凸而背面凹陷。胸骨由三部分組成，被古代解剖學家認為像一把羅馬劍，現在那三部分偶爾

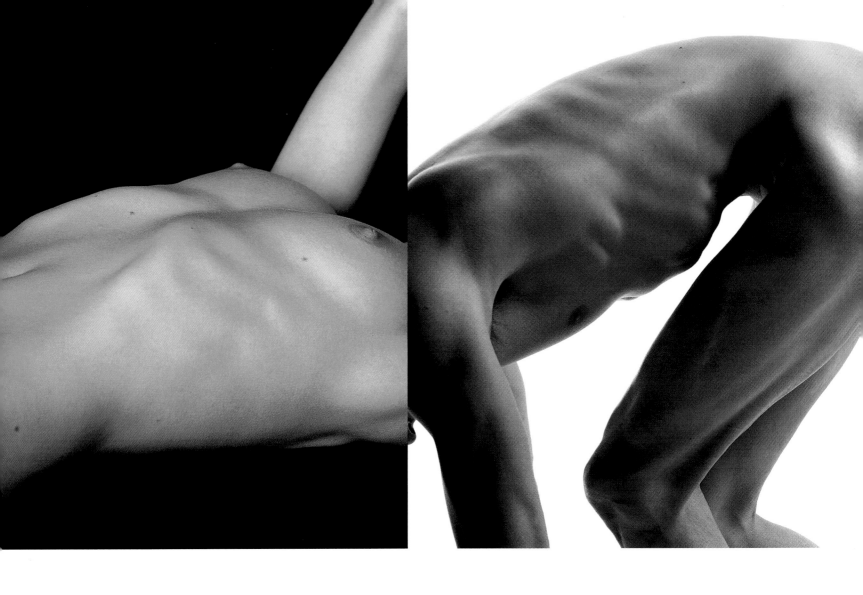

還是被稱作劍尖、劍鋒和劍柄。

　　劍突（第76頁）由軟骨組成，但成年後逐漸骨化。它位於胃部凹陷處的上方，一般朝向下方，但也可能朝前鼓起，若是後者，就可以摸到一個或兩個突出來的點。胸骨中間部分是胸骨體，女性的胸骨體略顯彎曲，男性的則直一些。胸骨的上端部分稱為胸骨柄（第76頁），它短而寬，頂部變厚用以支撐肩胛的鎖骨，其上緣稍呈杯狀，骨上淺淺的凹痕稱為「胸骨上切跡」；這個名稱有時也借指胸骨柄略上方、頸部底端、可以看得到的肌肉窩。胸骨柄也使得頸部兩側的部分胸鎖乳突肌往上提升一些（第59頁）。胸骨柄透過一條水平的縫與胸骨體連接，這在有些人身上不太看得出來，有些人身上卻很明顯。若是明顯，就可以非常清楚地看到連接處位於胸骨上切跡下方約四指寬處。

◀左圖和上圖▲

這些照片顯示胸廓上三分之一處，被骨頭及肩胛帶上層層的肌肉所覆蓋。左頁左圖中，肋骨形成軀幹前部曲線，胸骨則標示出胸大肌之間一個直而結實的垂直溝（第85頁）。這條溝穿過兩塊腹直肌（第82頁）間的柔軟垂直凹陷，往下延伸至臍。左頁右圖及本頁左圖中，女模特兒展現了更為彎曲的胸骨，至少可看出第七肋至第十肋的肋軟骨，緊貼雙乳下的皮膚，形成胸骨下角或胸弓（第77頁）。本頁右圖中的男模特兒像女模特兒一樣，抬高他的雙肩，使肺部充滿空氣，又收縮腹部肌肉以增強下部肋骨的量感和輪廓的清晰度。從中，起碼還可以看到從脊柱到胸骨最下面六根肋骨的弧度。另外，肩胛骨（第96頁）的輪廓清晰可見，而在其最底端的前側，前鋸肌（第100頁）的兩個指狀突從肩胛骨下方隱約浮現。指狀突覆蓋在肋骨上，並順著肋骨外形的走勢而生，很容易被誤認為骨。

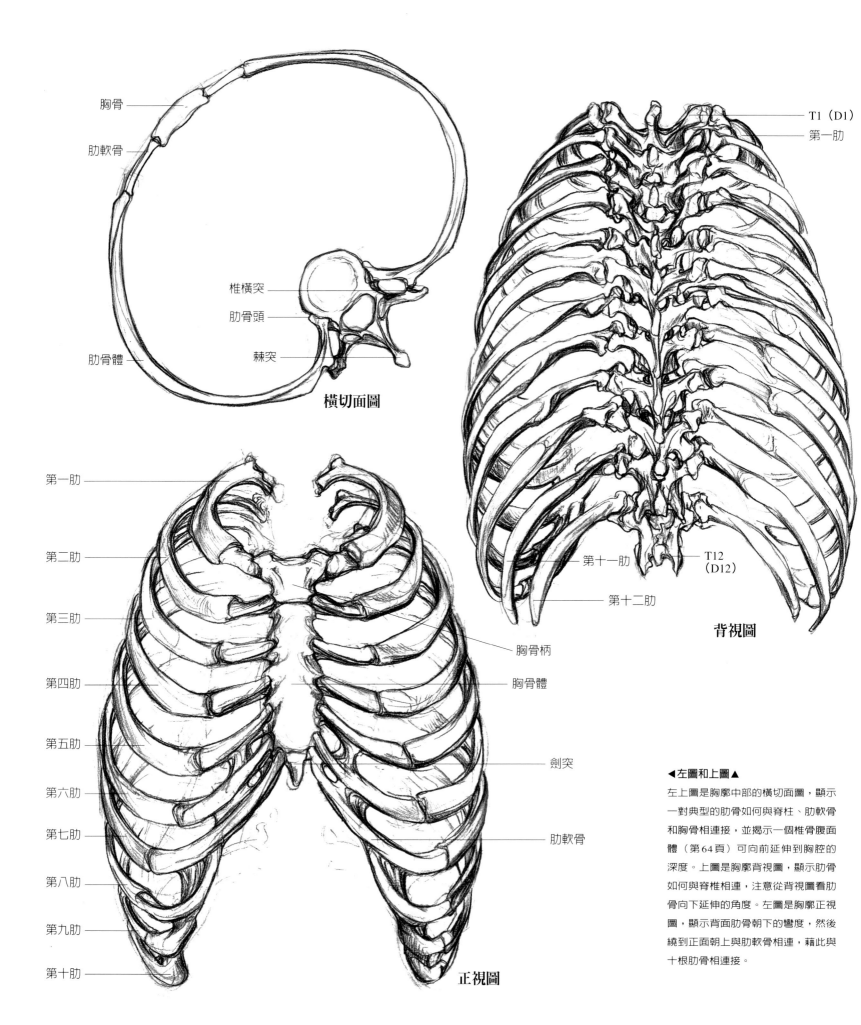

胸骨

肋軟骨

肋骨體

椎橫突

肋骨頭

棘突

橫切面圖

T1（D1）

第一肋

第十一肋

T12
（D12）

第十二肋

背視圖

第一肋

第二肋

第三肋

第四肋

第五肋

第六肋

第七肋

第八肋

第九肋

第十肋

胸骨柄

胸骨體

劍突

肋軟骨

正視圖

◄左圖和上圖▲
左上圖是胸廓中部的橫切面圖，顯示
一對典型的肋骨如何與脊柱、肋軟骨
和胸骨相連接，並揭示一個椎骨腹面
體（第64頁）可向前延伸到胸腔的
深度。上圖是胸廓背視圖，顯示肋骨
如何與脊椎相連，注意從背視圖看肋
骨向下延伸的角度。左圖是胸廓正視
圖，顯示背面肋骨朝下的彎度，然後
繞到正面朝上與肋軟骨相連，藉此與
十根肋骨相連接。

上圖可以俯視整個胸廓，包括胸椎和頸椎，可看到樞椎的齒突位於寰椎（第66頁）上關節表面之間。透過中央的孔則可往下看到脊髓腔。從俯視圖還可以看到由胸骨柄、第一肋和第一胸椎構成胸廓直徑最小的一環，即狹窄的頸底部。另外，也能看到胸廓前後左右的寬度，以及棘突兩側凹槽的深度。這凹槽會被兩束強而有力的層狀肌肉填滿。下圖同時呈現胸廓的正面與側面，顯示了胸廓的容量、胸骨的曲線，以及肋軟骨和胸弓。

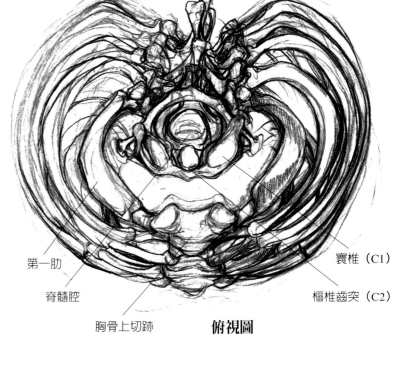

第一肋

脊髓腔

胸骨上切跡

寰椎（C1）

樞椎齒突（C2）

俯視圖

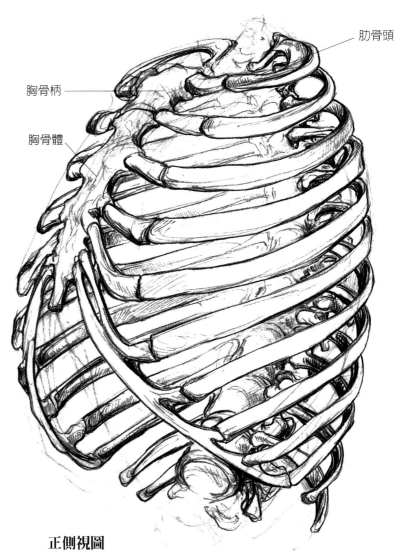

肋骨頭

胸骨柄

胸骨體

正側視圖

當人直立時，胸廓垂直的樞椎往後傾斜。從正面看，這個椎形圓柱體結構呈扁平狀，而從兩側看則較寬，從背面看則較長。在正面，下側邊緣往上形成一個倒V字形，這就是胸骨下角或稱胸弓。男性胸弓張開的角度大約是90°，女性則約60°，在吸氣或脊柱往後伸展時，可以在臍上和雙乳下方摸到。肋骨彼此以三層精細的肌肉相連接，界定出錐狀的胸廓壁，使胸廓完整。這三層肌肉分別稱為內層、中層及外層肋間肌（第84頁），在呼吸時，它們將胸部抬高，牢牢地撐住胸廓壁，呈現出有著藍色、粉紅色珍珠般光澤的緊實纖維表層，與肩部厚實的紅色肌肉形成對比。

心臟和肺占據了胸廓內上三分之二的空間，它們的下表面緊貼在膈上。膈像圓頂一般罩在肝和胃的上方，是用來吸氣的重要肌肉。膈的中央是肌腱（第34頁），正好位於心臟正下

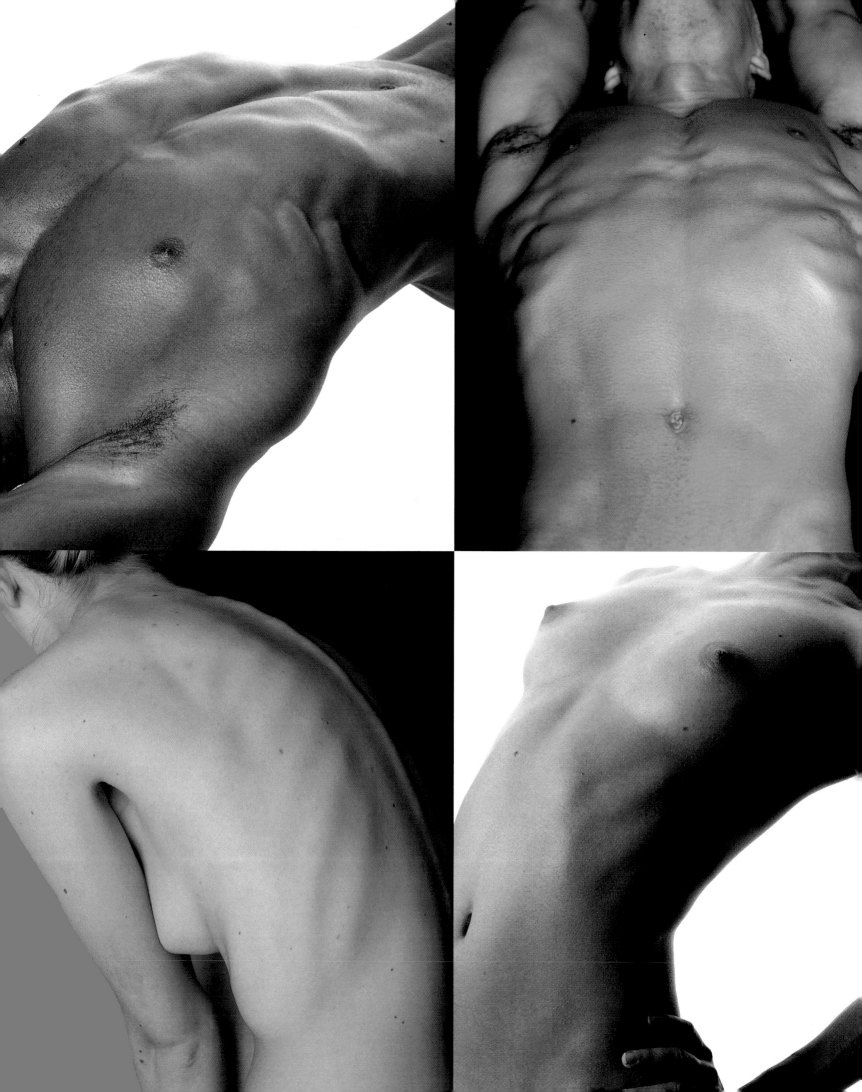

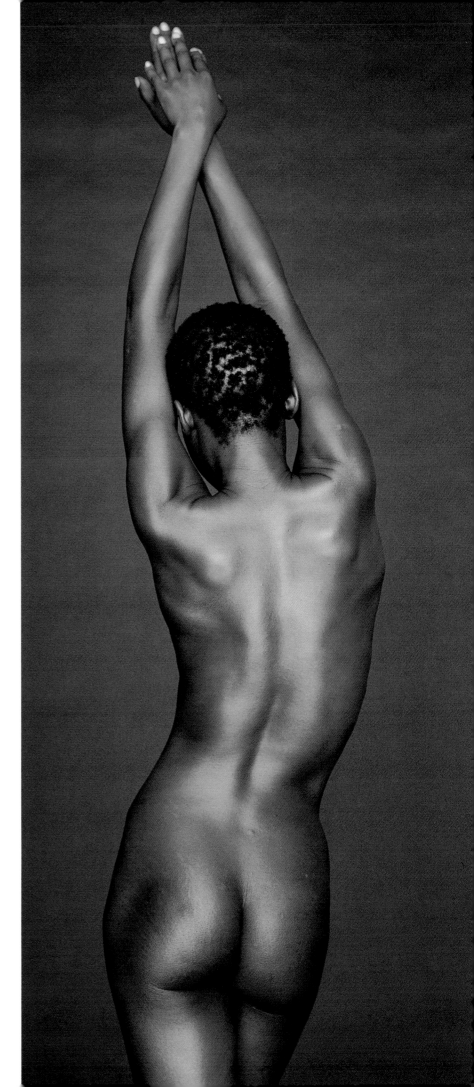

方;其外緣呈環狀,由表面光滑的肌肉構成,一直往下延伸
到肝、胃和腎的邊緣,與下端的肋骨和脊柱的內表層相連。
這樣,就將胸腔封閉起來,使之與腹腔分開。

當膈收縮時,會變得扁平並往下垂,壓在肝臟上面;胸
腔則隨之伸長、變大,空氣就可以透過口腔和鼻子進入體內
充實肺部,使得胸部的內、外壓力相等。隨著肝臟下移,使
得柔軟的腸被排擠而移位,朝前頂向腹壁。當膈放鬆時,透
過肋間肌及腹部和下背部肌肉的回彈,空氣就從肺部排出,
內臟也回到了原來的位置。

當膈放鬆的時候,呼吸比較淺,雙肩幾乎不上抬,腹部
在胸部下的起伏也較平穩。當受驚或因運動而喘不過氣的時
候,呼吸比較深,而且具強迫性;在這種情況下,腹部肌肉
會下意識地收緊,頸部、肩部及背部的肌肉也會拉動雙肩上
下運動。

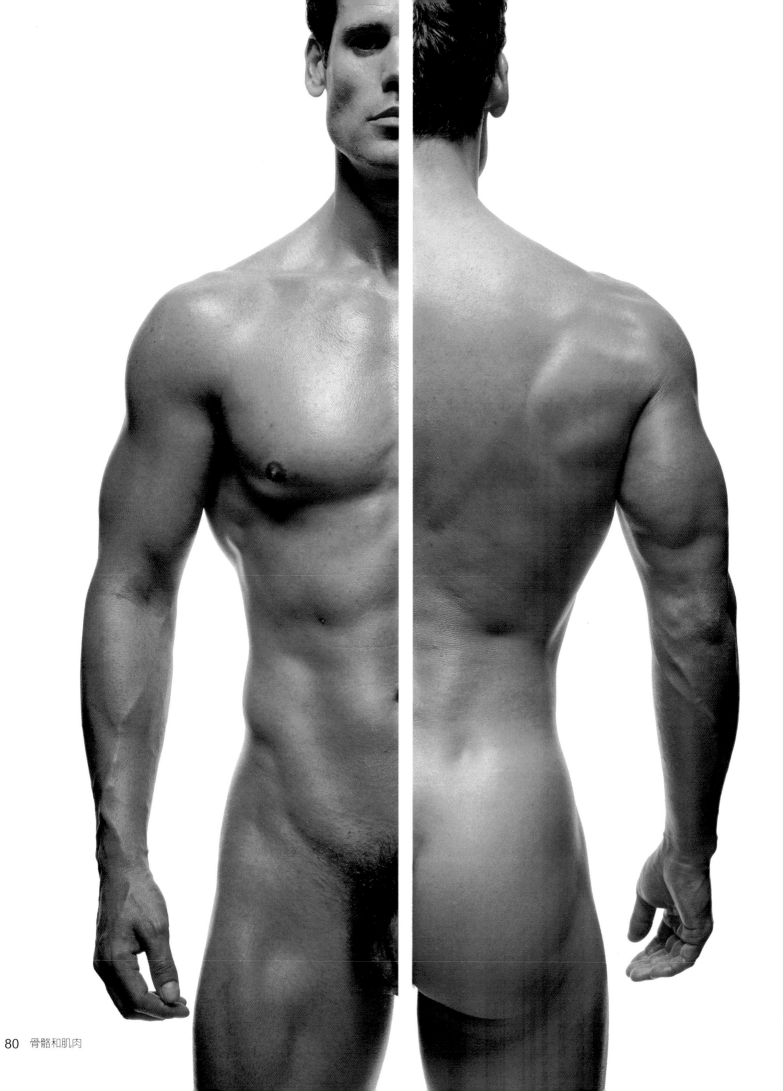

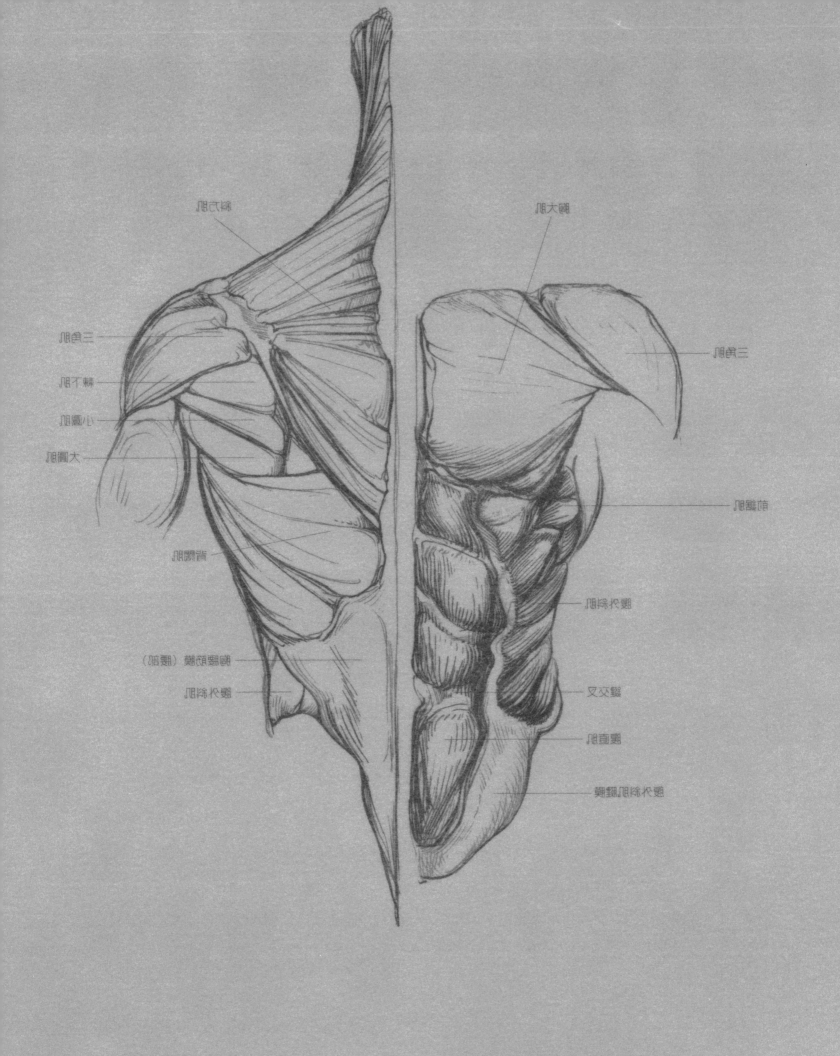

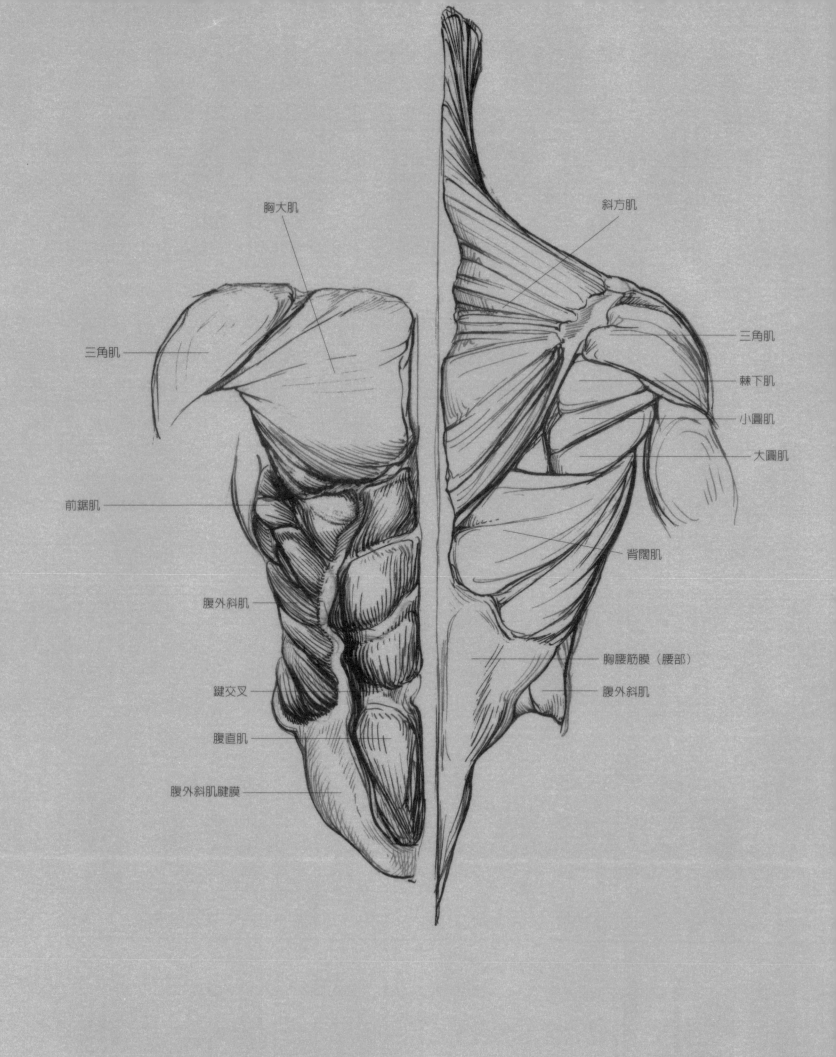

胸大肌

斜方肌

三角肌

三角肌

棘下肌

小圓肌

大圓肌

前鋸肌

腹外斜肌

背闊肌

鍵交叉

胸腰筋膜（腰部）

腹直肌

腹外斜肌

腹外斜肌腱膜

此圖顯示出覆蓋著軀幹的表層肌肉。包裹著腹部的一層層肌肉連接著胸廓和骨盆，最明顯的是腹直肌和腹外斜肌；當身體往後或者朝兩側拉伸時，可以透過它們看到肋骨。環繞著上部肋骨的肩胛骨可以將上臂舉起來，而肩胛骨上被上部軀幹那厚厚的肌肉覆蓋著。這些肌肉連接著肩和臂，並賦予它們力量。最值得注意的是三角肌、斜方肌和背闊肌。

背部肌肉多達五層。靠近骨骼處的肌肉劃分得很精細，越接近皮膚就越寬、越厚。深層肌肉，特別是骶棘肌群，在脊柱兩側形成了較大的肌肉柱。彎腰的時候，身體重心就會上移，形成下背部中央處的輪廓。覆蓋在上面的後鋸肌緊緊地支撐著脊柱並協助呼吸，但它們並不直接形成表層構造的輪廓。

軀幹　肌肉

　　一百多塊肌肉覆蓋著軀幹，成對且層疊地組合排列著，支撐並連接著脊柱。寬而薄的肌肉包裹著腹部，連接著胸廓和骨盆；而厚實的肌肉，則賦予雙肩以外形和力量。這裡主要討論深層肌肉的特徵、排列和複雜性；表層肌肉的外形與構造，以及一些有助於藝術家測定與畫出軀幹結構的輪廓骨骼和韌帶。

　　骶棘肌群，包括最長肌、棘肌和髂肋肌，是兩條深藏在脊柱兩旁凹槽裡、強而有力的肌肉。這些肌肉塊在腰的部分很厚實，使背部中央的特徵很明顯；越往上，這些肌肉越細長、越扁平、分隔得越開，在往頭部延伸的過程中，緊緊附著肋骨和脊柱。當軀幹從彎腰的位置直立起來時，骶棘肌會將軀幹上提，使脊柱向後或向兩側伸展，並協助支撐頭部的重量。四條後鋸肌牢牢地支撐著骶棘肌，一對上後鋸肌抬高上部肋骨，幫助我們把氣吸入，是吸氣的肌肉；另一對下後鋸肌則是用於呼氣，當我們呼氣時，幫助壓低下部肋骨。頭半棘肌，是頸部的兩條深層肌肉，位於斜方肌（第59頁）之下，可協助頭部往後仰或往兩邊轉動。腰方肌牢牢地固定著第十二肋，將腰部的脊柱往腰方肌的方向拉，協助伸直或抬高骨盆。多裂肌（第

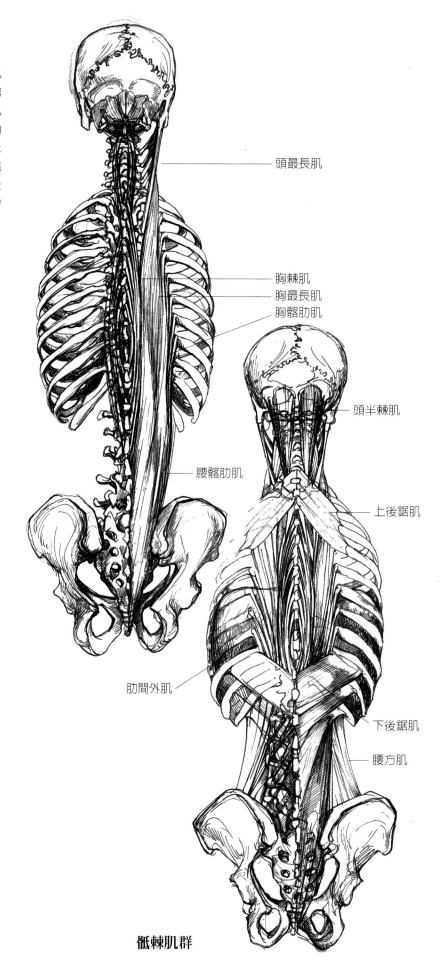

頭最長肌

胸棘肌
胸最長肌
胸髂肋肌

頭半棘肌

腰髂肋肌

上後鋸肌

肋間外肌

下後鋸肌

腰方肌

骶棘肌群

右圖▶

將這些照片和本單元中有關肌肉的手繪圖作個比對，可以對軀幹的肌肉有更清楚的認識。首先，從手繪圖中選擇一塊表層肌肉，界定它的邊緣，注意任何明顯的腱、腱膜或其他特徵部分是如何排列，然後想想肌肉纖維的走向，想像它們如何屈曲而變得比較短，再思考這樣會產生什麼作用。另外，哪些骨是由這塊肌肉連接的，你能看到它們嗎？它們是怎麼活動的？

現在，再看這些照片，設法從中找出一塊或更多同樣的肌肉，接著，尋找這肌肉的邊緣，看看這肌肉是屈曲的還是伸展的？在皮膚下，它呈現什麼形狀？它柔軟嗎？有沒有被脂肪遮掩著？找到這些問題的答案後，很快地，你就可以發現，同一塊肌肉在不同的人身上，有一些微妙的差異，而且即使在同一個人身上，兩側的肌肉也不是一模一樣的。

84頁）則可以伸展和轉動脊柱。

　　腹部肌肉可以將軀幹往前屈曲呈彎曲狀，使腰椎的弓形得以伸直，而壓低內臟以便呼氣。在分娩或排便時，腹部肌肉也會收緊。

　　腹部兩側有三層肌肉，一層疊一層地排列著，形成了強而有力的腹壁，稱為腹橫肌，有腹內斜肌和腹外斜肌（第84頁）覆蓋其上。腹外斜肌可以在皮膚下很清晰地看到，因而形成了軀幹的外側輪廓。它從最底下八根肋骨的骨端（形狀像短短的手指）生出，往下伸展，橫貫軀體直接附著在腹直肌（第84頁）的垂直邊緣。

　　腹直肌覆蓋了腹部中心部位，呈長條、扁平狀，被一條稱為「白線」（第85頁）的腱膜縱向分成兩半。腹直肌從骨盆前部的恥骨開始往上，蓋過整個腹部，附著在第五肋、第六肋和第七肋的軟骨上，是腹部肌肉中最容易辨認的。三條橫腱將腹直肌劃分成八個部分（第85頁），兩塊從臍部往下延伸，其他六塊則排列在臍上方；在上面的六塊中，有四塊位於胸弓之下，通常很明顯，位置最高的兩塊則隱蔽一些，因為它們是橫貫肋骨的肋軟骨部分。腹直肌全部包裹在腹內斜肌和腹外斜肌

腱膜層之下，形成腹直肌鞘（第35頁）。腱膜最下緣從骨盆（第89頁）上端的髂前上棘一直延伸至下面的恥骨，它們形成兩條直直的嵴，稱為腹股溝韌帶（第84頁），在皮下清晰可見，是軀幹和大腿的分界線。

　　胸廓上壁，由肋間肌封閉而成，其上方有冠狀的肩胛骨；肩胛骨是由四塊骨組成，為帶有稜角的橢圓形骨，懸接雙臂，由上部軀幹那厚實、強勁有力的肌肉包裹著。這些肌肉構成胸部、上背部和頸部的外形，連接著肩部關節，並使雙臂可以活動，在此書中都有圖示（第80、84、85頁），之後也有專門論述肩和臂的單元（第95頁）。在此先仔細觀察軀幹的表徵，尤其是臍、乳和生殖器。

　　臍，一般稱肚臍，是人類在肉體上曾經與母親相連的部分。它就在白線腱膜裡面，正對著第四腰椎，介於胸骨（第76頁）的劍突和恥骨聯合（第89頁）中間。表層脂肪使臍顯得柔軟，同時也使其深深陷入；相反地，若沒有脂肪，臍就明顯地向外凸出。當人類直立的時候，從頭蓋骨到臍之間的距離，大約是三個頭的長度。

　　與人體其他任何部位相比，女性乳房的比例和形狀大概是

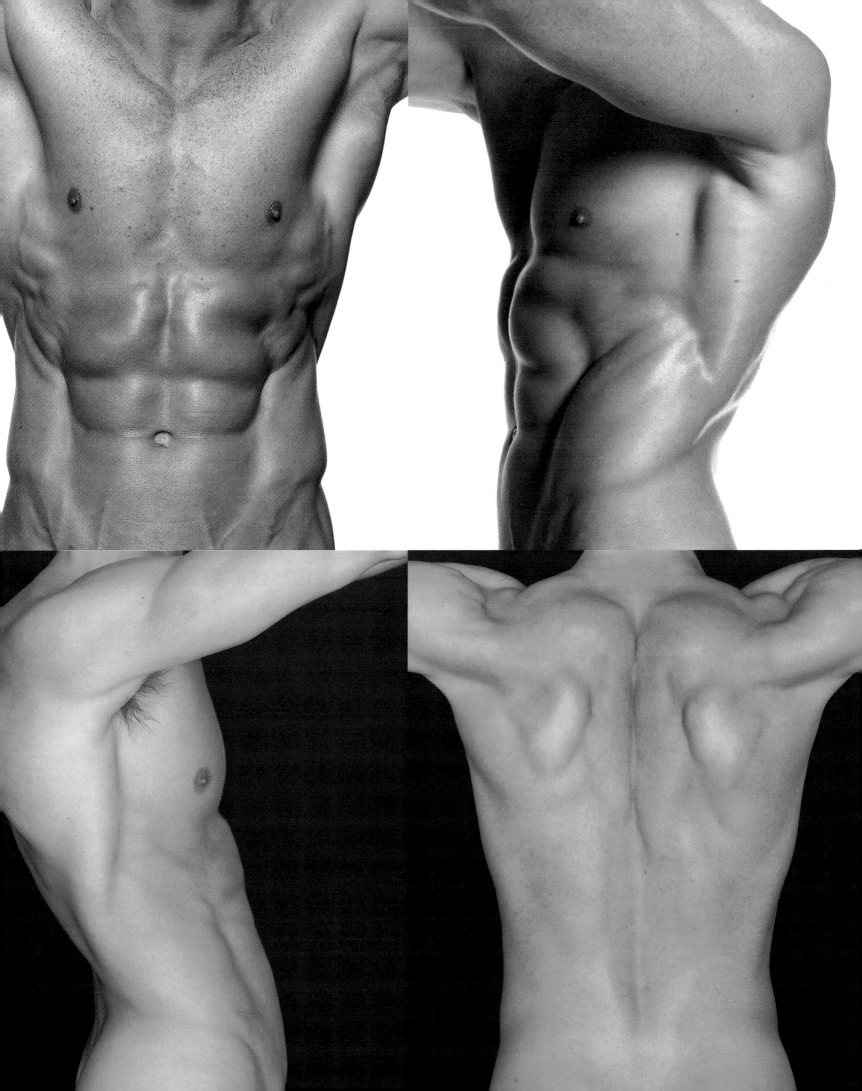

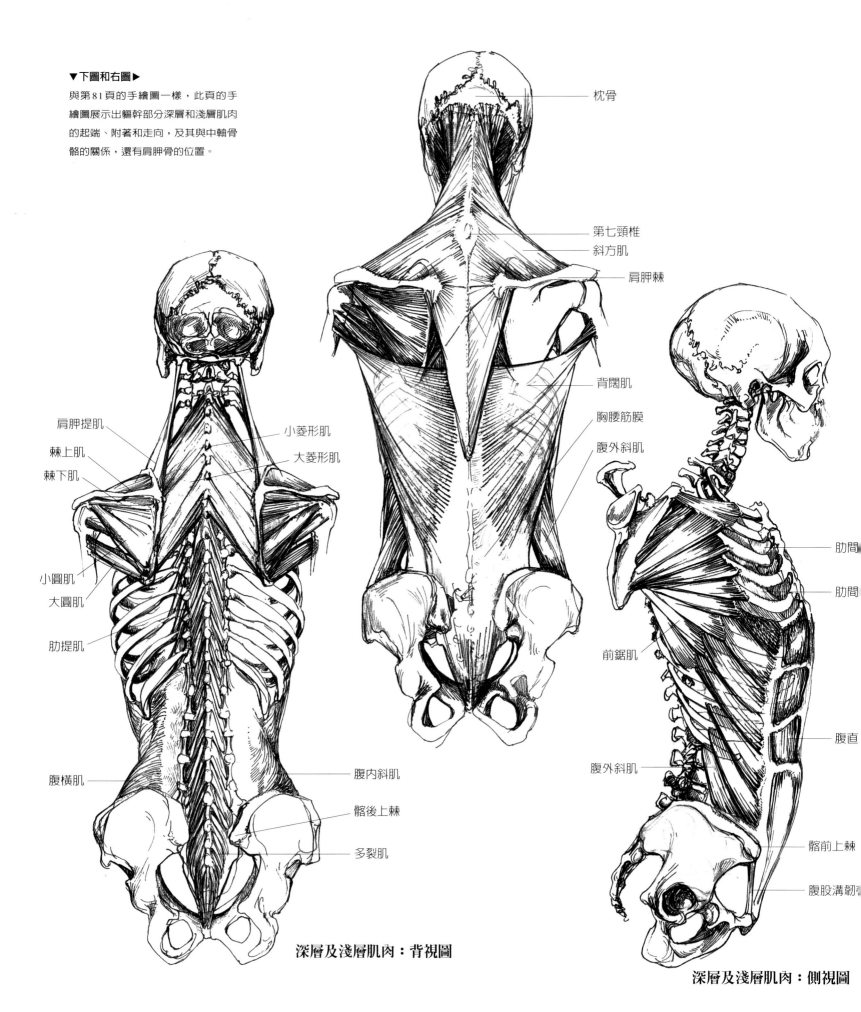

▼下圖和右圖▶

與第81頁的手繪圖一樣,此頁的手
繪圖展示出軀幹部分深層和淺層肌肉
的起端、附著和走向,及其與中軸骨
骼的關係,還有肩胛骨的位置。

枕骨

第七頸椎
斜方肌

肩胛棘

肩胛提肌
棘上肌
棘下肌

小菱形肌
大菱形肌

背闊肌

胸腰筋膜
腹外斜肌

小圓肌
大圓肌

肋提肌

肋間

肋間

前鋸肌

腹橫肌

腹內斜肌

髂後上棘

多裂肌

腹外斜肌

腹直

髂前上棘

腹股溝韌

深層及淺層肌肉:背視圖

深層及淺層肌肉:側視圖

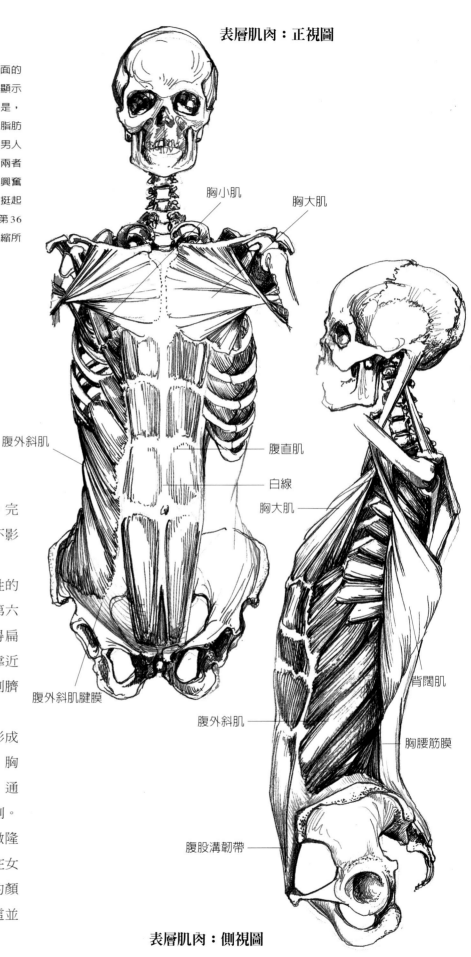

右圖和下兩頁圖▶

右方的兩幅手繪圖是以左頁的圖為基礎而畫成，顯示出覆蓋在軀幹兩側及正面的表層肌肉的起端、附著和走向。這裡要注意的重要細節，是胸大肌和背闊肌內扭轉的纖維，它們從軀幹一直伸展到手臂，附著在肱骨上（第103頁）。在圖中，將附著情形畫得稍顯誇大，目的是為了表現肌肉纖維如何互相扭轉而形成腋窩前後的弧度。圖中所示的是腹直肌的八塊肌肉，但並沒有顯示腹直肌鞘（第35頁），即一塊覆蓋在整個肌肉表面的加厚腱膜（第34頁）。下兩頁圖顯示出軀幹表面的細部。特別注意的是，女性的臍下陷較深，且因為表層脂肪較厚而顯得較柔軟，而身體精壯男人的臍則像一個邊緣很明顯的疤，兩者恰好形成對比。在感覺寒冷或性興奮的時候，男人和女人的乳頭都會挺起來。這一反應是由乳暈真皮（第36頁）內細小肌肉纖維的不自主收縮所引起。

胸小肌

胸大肌

腹外斜肌

腹直肌

白線

胸大肌

腹外斜肌腱膜

腹外斜肌

背闊肌

胸腰筋膜

腹股溝韌帶

最常被談論的了。同樣的器官在男性身上則被大大地忽略。完美的胸部曲線在兩性都為身材的展現，且合乎時尚，但並不影響生理結構和作用。

乳房有乳腺，女性的乳腺較大，而且有實際功能，男性的則小而無用。女性乳房在青春期開始發育，位在第二肋和第六肋之間。隨著年齡的增長，乳房會慢慢下垂，上部會變得扁平，使其下方形成較深的皺褶。男性的乳頭在第五肋上，靠近劍突上方。一個人站直時，若從其肩膀的最邊緣處畫一條到臍的斜直線，這條線通常會經過乳頭。

女性的乳腺在泌乳時會增大，其周圍全是脂肪，這就形成了乳房。覆蓋在胸肌上的深筋膜（第36頁）支撐著乳房，胸部皮膚下的韌帶使其懸起。兩個乳房的大小並非完全一樣，通常比較大的位置也比較高。大多數人的乳房都稍微偏向外側。乳頭周圍是一圈帶色素的皮膚，稱為乳暈；乳暈可能略微隆起，也可能是平坦的，而且有大有小。乳頭和乳暈的顏色在女性第一次懷孕時會變深，而且終其一生都不再變回原來的顏色。人類從來到世間的第一刻起，就本能地尋找乳房，但這並沒有使人們覺得畫乳房是很容易的事。

表層肌肉：側視圖

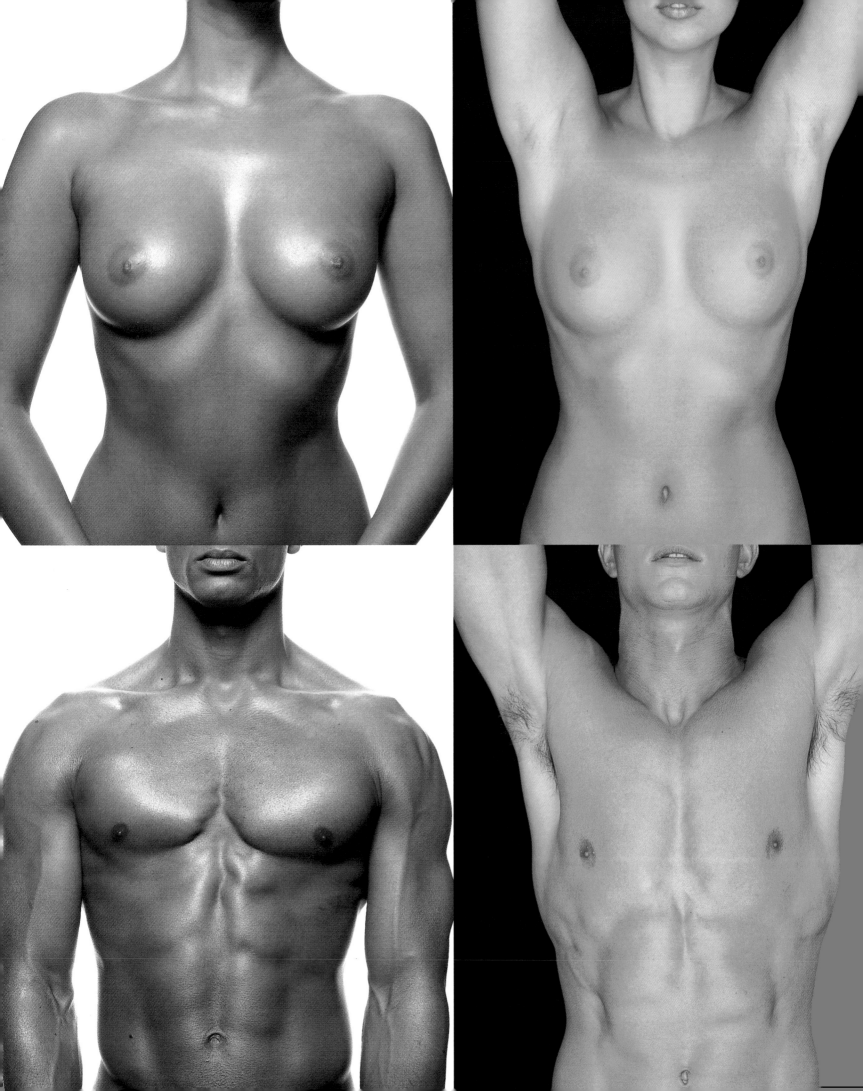

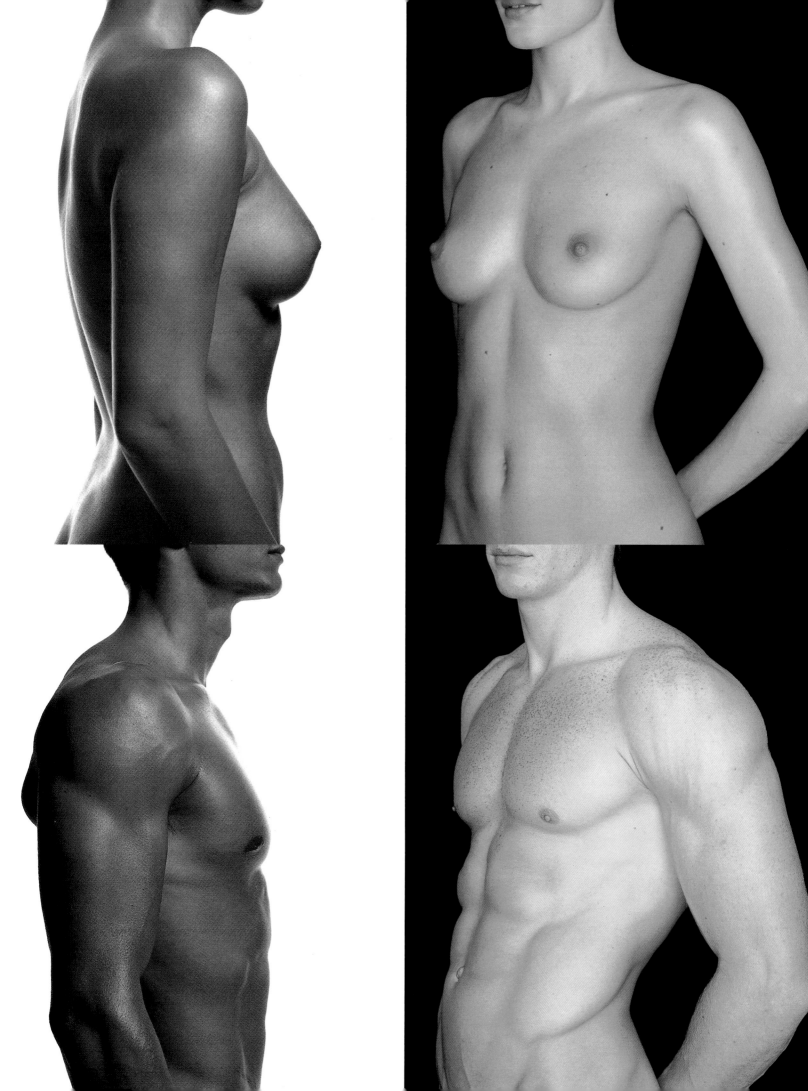

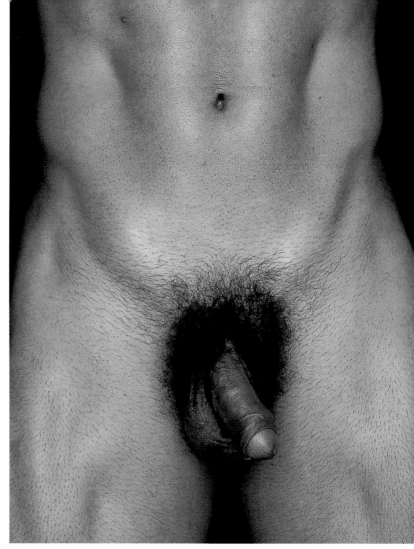

軀幹　生殖器

　　人類的生殖器在外觀和大小上有很大的差異。不論是男性裸體的明顯展現，或是女性裸體的隱祕不露，它們都是人類兩性最明顯的性別區分。自古以來，生殖器一直是解剖學最關注的研究課題。亞里斯多德曾畫過一幅男性泌尿生殖系統圖，現已佚失，但是歷史上記載的第一張生殖器官解剖畫。

　　陰莖（penis）源自拉丁語pendere，意為「下垂」，而睾丸（testicle）源自拉丁語testis，意為「證明」，這裡指證明其為男子的意思。兩個睾丸存放在一個稱為「陰囊」的鬆弛皮囊裡。睾丸是小小的卵形腺體，長四至五公分，由精索和陰囊組織垂懸在體外，一層精巧的膜將兩者相互分開。放鬆的時候，其重量會使陰囊下垂，其中一個睾丸的位置通常比另一個高一些、靠前一些。兩對由長長的肌肉組成的提睾肌，在陰囊內往下伸以便提拉睾丸，使睾丸緊貼軀幹以得到保護和溫暖。肌肉及筋膜（第36頁）構成的精細肉膜（dartos），在陰囊皮下分

別包裹著兩個睾丸，當遇冷和性興奮時，肉膜會收緊陰囊。

　　陰莖是一個很複雜的結構，垂掛在骨盆的恥骨弓前方和兩側，由三條長而平滑柔軟的似海綿組織及許多血管構成，並由皮膚包覆著，放鬆時呈圓柱狀。其中兩條似海綿組織位於陰莖兩側，第三條位於中央下方，內有尿道。陰莖末端略窄，有一個圓形、鼓起的頭稱為陰莖頭，呈環狀的凸起唇緣就是陰莖頭冠。陰莖頭在正面要長一些，在背面則形成一個倒V字形，深色肌膚形成的一條縫就從這裡沿中線一直伸至陰囊底部。陰莖包皮保護著陰莖頭，包皮有可能比較短，而使陰莖頭略微露出，或是較長，往下逐漸變窄而形成一層軟軟的皮管。包皮環切術（circumcision），就是將包皮以外科手術切除。

　　女性外生殖器主要隱藏在陰毛下，覆蓋在恥骨弓上、略呈圓拱三角形的脂肪墊是「陰阜」（mons veneris），意為維納斯之丘。陰阜兩側連接大腿，根據女性體型的不同，有的凸起，

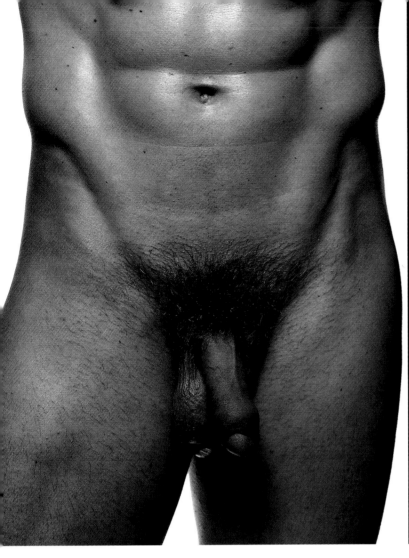

仰視圖

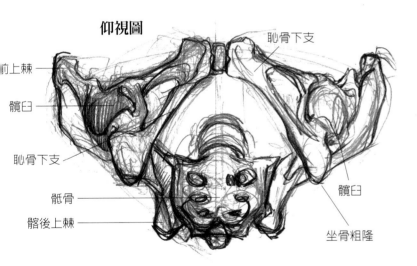

前上棘

髖臼

恥骨下支

骶骨

髂後上棘

恥骨下支

髖臼

坐骨粗隆

俯視圖

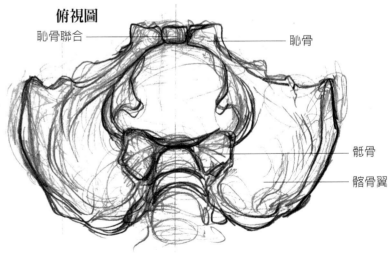

恥骨聯合

恥骨

骶骨

髂骨翼

◀左圖和上圖▲

上方兩張手繪圖顯示出女性骨盆的仰視圖（左）和俯視圖（右）。這裡特別要注意的關鍵點是恥骨聯合，即一個在恥骨弓前部連接恥骨的纖維軟骨關節。男性的這個關節位於陰莖後面，而女性的則位於陰阜下面。它雖然始終存在，但只有女性生產時才用

得上，那時它會張開以便擴大產道。骨盆的英文pelvis取自拉丁語，是碗的意思，用以指封閉的弧線和這個結構的深度。位於脊柱底端的骨盆，由髂骨、骶骨和尾骨（第126至128頁）組成。骨盆支撐著上面的軀幹，還牽拉著身體內部、前方和下方的生殖

器。男性骨盆的照片（左頁右圖和本頁左圖）很清楚地顯示其骨盆的狹窄和高度，其結構在皮下的界標為腹股溝韌帶（第85頁）；該韌帶從位於身體兩側的髂前上棘一直往下延伸至生殖器後面的恥骨弓。相對地，照片中的女性骨盆（左頁左圖和本頁右圖）

則顯得更寬、更淺。就女性而言，骨盆是用來承受懷孕期間胎兒的重量，其下端孔的寬度在生產時也很重要。在身體外表方面，覆蓋在腹部、臀部及大腿部肌肉上的脂肪，其厚度及柔和的曲線，也同時決定了女性骨盆的外形。

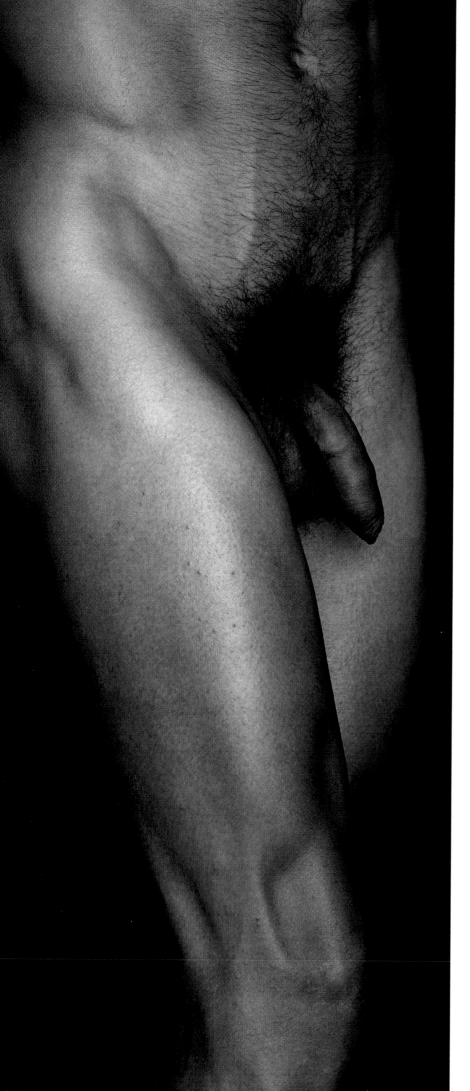

有的凹下。陰阜下側是大陰唇的裂口，再向裡有小陰唇。大小陰唇將陰蒂、尿道口和陰道口隱藏在內。

儘管大多數成年人都對勃起不陌生，但在人體寫生課上男性公然勃起卻是不禮貌的行為；即使勃起是男性的經典象徵。在保守而傳統的時代，人們認為有必要將整個生殖器部位遮掩起來。 1857年，米開朗基羅（Michelangelo, 1475-1564）的石膏像〈大衛〉（David），在倫敦維多利亞與亞伯特博物館（Victoria and Albert Museum）展出時，就配有一塊可拆卸的石膏無花果葉以遮掩私處；雖然許多人確信這一部位正是創作者在此類主題最完美的藝術再現。用於隱藏女性生殖器的藝術手法則各不相同。姿勢是最常採用的手法，其中大腿往往是一道最佳屏障。其他的手法還包括不經意地用雙手、長髮以及一片薄如蟬翼的紗來遮掩。波提且利（Sandro Botticelli, 1445-1510）的〈維納斯的誕生〉（Birth Of Venus，約1484）就充分展現了這一手法的優雅，畫中維納斯的遮掩動作反而增強了她的性吸引力。

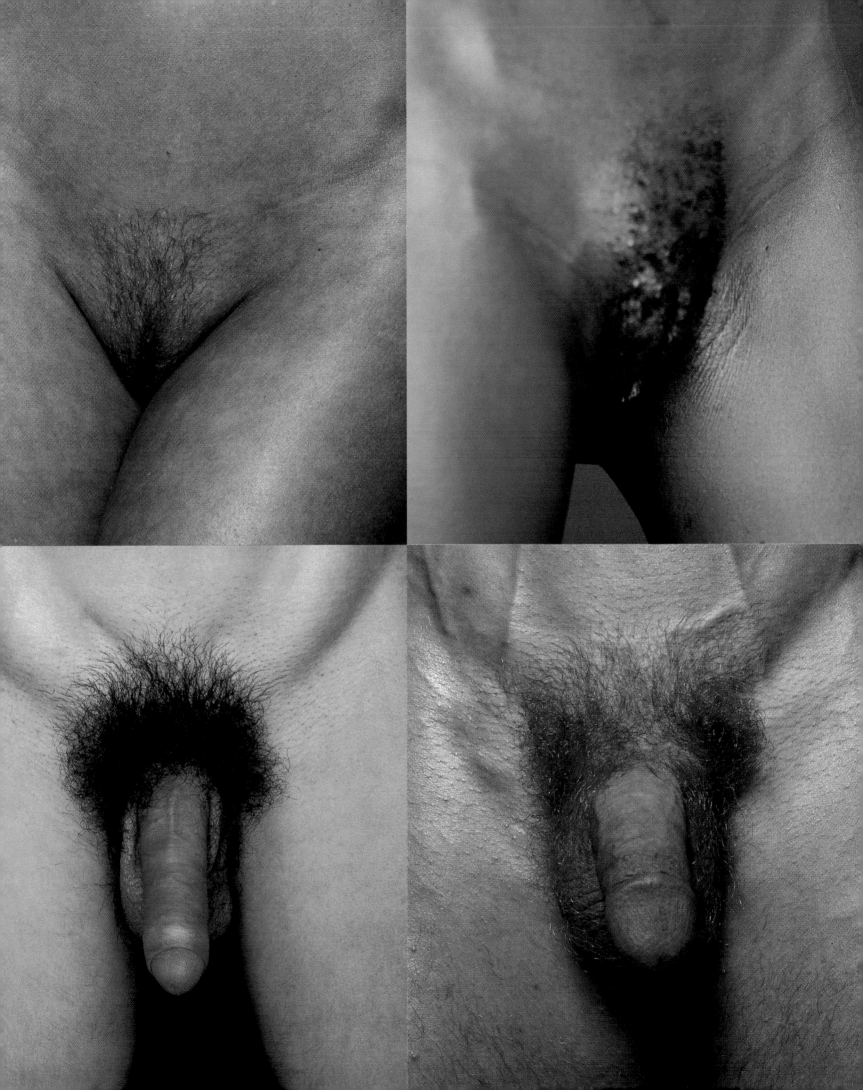

佳作賞析▎坐著的人

MASTERCLASS
Seated Figure

培根（Francis Bacon, 1909-1992）總希望藉由作品中隨處可見的人體臟器，表現出被畫對象的人性黑暗面。這幅〈坐著的人〉就是他帶有敵意和創意的諸多作品之一，以野蠻而無禮的姿態，出沒在各大藝廊和整個藝術史中。

在這幅使人不安的畫作中，人物和帶有病態色彩的房間，扭曲變形而透露出心理上的緊張；黑暗的衝突和陰鬱的暴力，將畫面中的人體解剖結構重新組合。軀體因病態和束縛而痛苦地扭轉，四肢及面部表情則在一種幽閉恐懼的陰影下被塗抹得模糊不清，對比於背後明亮的純白色塊，更顯其內心的折磨。

培根經常閱讀有關人體解剖的書籍以構思人體特徵，並將這些構思緊密地呈現在畫布上。他結合了解剖學知識和麥布里奇的早期運動攝影，以及混合殺戮、性與外科手術等更個人化和明晰的影象，試圖激發他作品中赤裸裸的殺氣與孤獨。

畫面中那個坐著的人，似乎在享受自己的磨難。他的身體痛苦地蜷曲在椅子上，而那把椅子彷彿也承擔著他的苦楚、不安或愉悅。

他的整個軀幹是扭曲的，胸的下半部被放大，皮膚緊繃，彷彿一件無形的緊身衣就長在身上；臉部被畫得模糊不清並嵌進整個頭顱的前半部。表情愉悅，媚著眼彷彿想說話似地將臉轉向右肩，臃腫肥大的右肩則像另一顆漂浮著、沒有五官的腦袋。

另外有個生物在門邊、或說窗邊、也像鏡子的地方，很明顯不是人。牠鼓動著翅膀，部分像豬、部分像驢、部分像蛾，但總之不太討人喜歡。如同反射一般，其解剖結構也是扭曲的。肉體的變形一直存在於培根扭曲的形體中，他的作品表現出晦暗的人體內部解剖放射出的暴戾之氣，散逸在繪畫世界的明亮框架中。

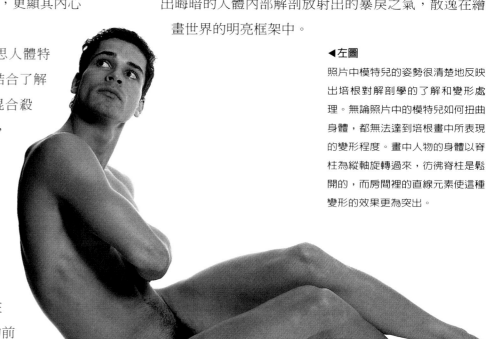

◀左圖
照片中模特兒的姿勢很清楚地反映出培根對解剖學的了解和變形處理。無論照片中的模特兒如何扭曲身體，都無法達到培根畫中所表現的變形程度。畫中人物的身體以脊柱為縱軸旋轉過來，彷彿脊柱是鬆開的，而房間裡的直線元素使這種變形的效果更為突出。

頭部

培根將畫中人物臉部後方的頭顱省略，而想說話的愉悅表情則使原本附著於骨骼上的面部肌肉扭曲變形。變粗的頸部，暗示著在頭部那稠密液態物質之下有強壯的肌肉支撐著。在耳朵下方，可以清晰地看到胸鎖乳突肌。包括下顎、雙唇、鼻溝和環繞著左頰左眼的濃密黑髮，那所有向上的曲線，使整個臉部的笑意更濃。

軀幹

相對於頭部和肩部的移動，軀幹保持平穩不動。下部肋骨頂住皮膚並向外凸出，彷彿是在做深呼吸。繩索從椅子上垂掛下來，而右臂又扁平地橫壓在胸膛上，這些都強烈暗示著軀幹受到束縛。

腿部

雙腿交纏、搖晃，並且在其陰影裡來回摩擦。雙腿似乎沈重而無骨，所支撐的身體重量也轉到了椅子上。雙膝周圍的橢圓形束縛著雙腿的活動，和頭部一樣，左腳沒入牆上的黑影中。

1974年・油彩、粉彩畫布
198 × 148公分
瑞士德伯頓藏品
（Gilbert de Botton Collection）

當我們扛東西時，肩和臂是我們展現力量的所在。丁尼生（Alfred Lord Tennyson, 1850-1892）所寫的詩歌〈亞瑟王之死〉（*Morte d'Arthur*）裡面，亞瑟王命令貝德維爾爵士（Sir Bedivere）「用你寬闊的雙肩將我扛起，帶我去船邊。」而在希臘神話中，亞特拉斯（Atlas）被罰用雙肩頂住天空，作為他參與泰坦（Titans）造反的懲罰。由於介於頭和手中間，所以雙肩成為非語言表達的焦點，若將雙肩往上朝裡聳，就表示冷漠、輕蔑或不明所以；若雙肩明顯下垂，就表示灰心氣餒或疲憊不堪。

肩和臂
THE SHOULDER AND ARM

從一些英文慣用語的表達，也可以確認肩膀所具有的涵義，例如rubbing shoulders with someone，意為「與某名人有來往」、turning a cold shoulder意為「疏遠某人」，或是shouldering someone aside，表示「用肩將某人擠到一旁」。多年來，西方女性一直將雙肩視為時尚和性感的焦點。受古典裸體畫中柔軟軀幹的影響，十八世紀的社交圈甚至流行誇張的削肩；在當時，圓潤的雙肩代表一位淑女的地位和階級。一百多年後的1878年，竇加（Edgar Degas, 1834-1917）痛心惋惜地評論說：「如今我們再也看不到削肩女性了。」今天，在舞台上走秀的模特兒總是蓄意地抬高她們的某一側肩膀，以強調出身體的修長和活力。

右圖▶

此圖顯示肩胛骨及手臂的骨在軀幹肌肉內的排列情形。兩塊鎖骨及兩塊肩胛骨占據了胸腔頂端，並遮掩住胸廓的頸部。手臂內長長的骨稱為肱骨，它從肩胛骨的外角往下懸垂。肱骨頭的外形由肩突和喙突決定，與關節盂（第98頁）相接。鎖骨決定肩的寬度，它位於皮膚下面，上、下邊緣都有肌肉附著；整根鎖骨都看得到也摸得到。每一肩胛骨的棘突、肩突、底部及下角，都可以觸摸到，且通常也能隔著肌肉和皮膚看到。

肩和臂　骨骼

　　肩胛骨薄而彎曲、呈三角形，常被形容為「翼」。它隱藏在一層層的肌肉中，其底部（即脊柱緣）面對脊柱。肩胛骨第二肋延伸至第七肋時，向後胸壁稍微呈杯狀內凹，是以半圓形的方式滑動。它的兩個寬大的面一面對著胸廓，另一面對著皮膚；各有三個邊、三個角及兩個明顯的突，分別是喙突和肩突，使控制肩和手臂的片狀肌肉可以在此生根。

　　肩胛翼很有力，外緣比較厚且堅硬，接近中心的地方則很薄，通常如紙一般呈半透明。在側角或稱外角處有一個如拇指印般大小的淺凹，稱為「關節盂」（第98頁），連接臂部的肱骨。在其上方為肩突，是一個較厚的脊。當身體彎向前部時，肩突會往邊上凸，並像屋頂一樣保護著肩關節。肩突就是肩膀的骨端，通常可以在皮下觸摸到。它的下方為喙突，從身體的背往正面凸。喙突是以希臘文「烏鴉的喙」來命名，這個帶彎鈎的喙突，將手臂和胸的小塊肌肉懸吊起來。

　　肩胛骨上面的第三個尖端稱為「上角」，深藏在肌膚之下，肉眼看不見。棘突從肩胛翼凸起，在肩突的前面，通常可以透過皮膚看到。對藝術家來說，這是肩胛骨部位的關鍵細部。若是一個人很瘦，棘突就會在肩上拱起一個嵴；若是周邊肌肉很發達，這些肌肉就會凸起，使棘突出現一個凹陷。在某些武術動作中，肩胛骨所擺出的姿態比眼神更能透露即將要做的動作。

　　鎖骨的形狀像斜體的字母「f」的下半部，略長，微微彎曲。鎖骨通過鞍形的滑動關節與胸骨柄相連接，穿過第一肋與肩突的內層表面相銜接，看起來幾乎呈水平狀。鎖骨使肩胛骨和中軸骨骼相連，它們分別在胸骨上切跡兩側與胸骨柄連在一起，胸骨上切跡是在胸骨柄最表層的一個淺淺的凹陷。

　　鎖骨在皮膚下，決定了肩的寬度，而且可以完整地摸到。其骨體較細較圓，由高密度的骨組成；兩端較寬，呈網狀結構（中間略為空心）；側邊較扁平，常常凸現在肩上，形成一個小小的隆起。每個人鎖骨的彎曲度不完全一樣，長期的體力勞動會使彎曲度加厚、增強。鎖骨在外形上也受同側手臂的影響。一個慣用右手的人，其鎖骨右端的彎曲度也較大。

　　作為解剖學的術語，「臂」指的是肘以上部位。臂的骨稱為肱骨，由一根長形的骨幹和兩端關節組成。肱骨上端的肱骨

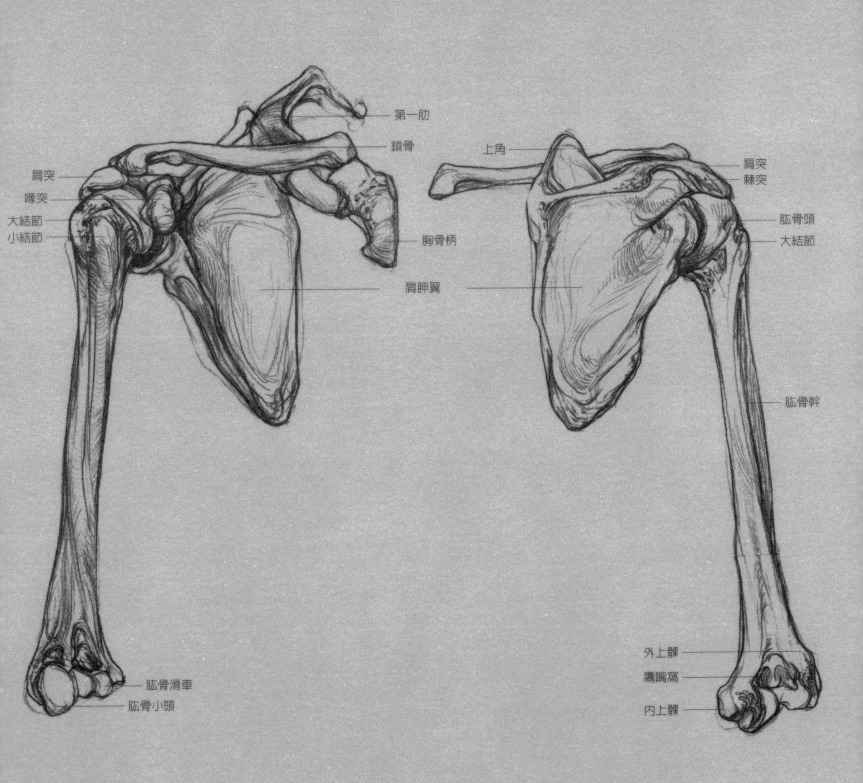

第一肋

鎖骨

肩突

喙突

大結節

小結節

胸骨柄

肩胛翼

上角

肩突
棘突

肱骨頭

大結節

肱骨幹

肱骨滑車

肱骨小頭

外上髁

鷹嘴窩

內上髁

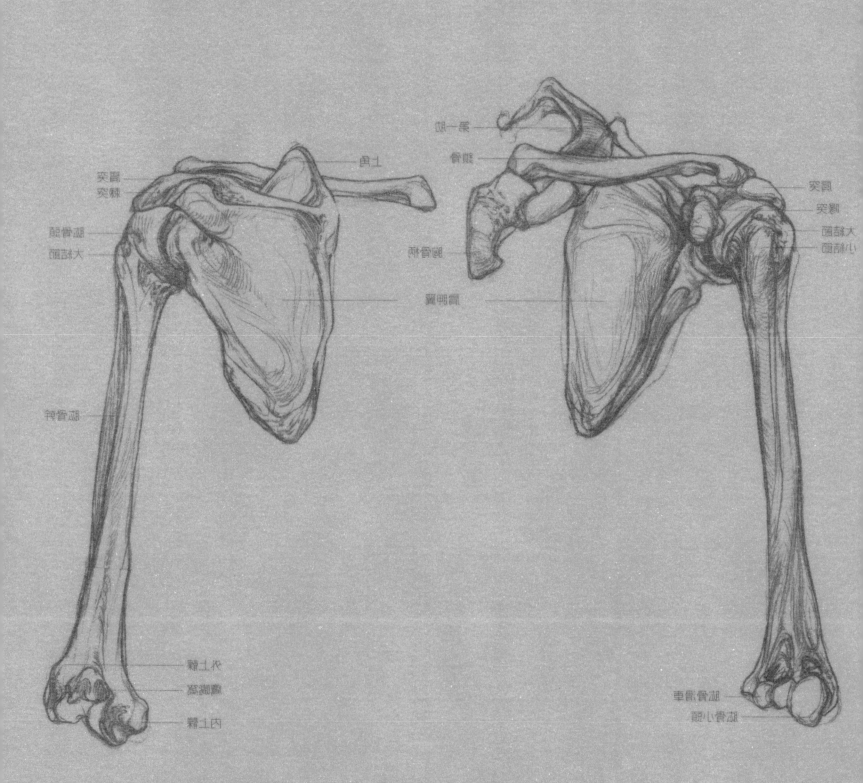

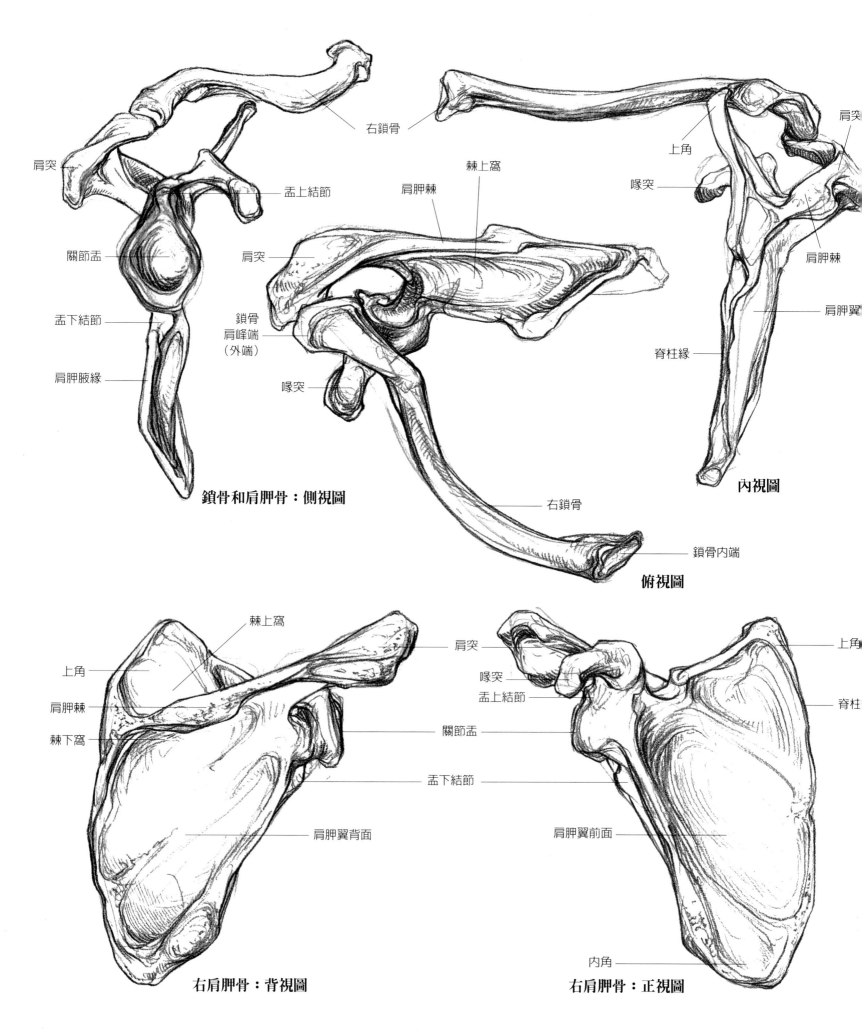

右鎖骨

肩突

盂上結節

關節盂

盂下結節

肩胛腋緣

棘上窩

肩胛棘

肩突

鎖骨
肩峰端
（外端）

喙突

鎖骨和肩胛骨：側視圖

上角

喙突

肩突

肩胛棘

肩胛翼

脊柱緣

內視圖

右鎖骨

鎖骨內端

俯視圖

棘上窩

上角

肩胛棘

棘下窩

肩突

關節盂

肩胛翼背面

右肩胛骨：背視圖

肩突

喙突

盂上結節

關節盂

盂下結節

肩胛翼前面

內角

上角

脊柱

右肩胛骨：正視圖

左頁上方三圖分別從三個角度觀察右鎖骨和肩胛骨。最左是側視圖，沒有肱骨，注意關節盂的大小及形狀。中間是俯視圖，注意肩突和鎖骨的連接，下側喙突的隆突及棘上窩的深度。右圖是內視圖（從脊柱的角度），注意肩胛骨稍有彎曲及肩胛棘向外和向上的突起。左頁下方兩圖分別從兩個角度觀察右肩胛骨。左圖是

背視圖，顯示沒有鎖骨的肩胛翼背面（面對皮膚那一面），注意肩胛棘向上斜的角度，雙側邊緣相對的長度，肩突凸起的地方及下端關節盂的位置。右圖是正視圖，展現肩胛翼的正面（面對肋骨那一面），注意翼內凹的杯狀面、喙突的鉤及脊柱緣的長度。右圖是右肱骨的側視圖和內視圖，注意連接處及隆起部位的大小和形狀。

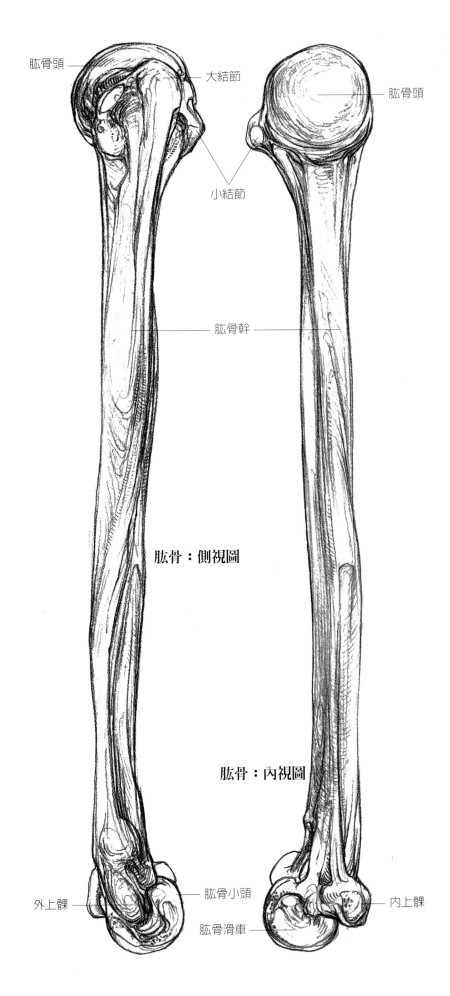

肱骨：側視圖

肱骨：內視圖

頭，正好與肩胛骨的關節盂相接。關節表面覆蓋一層厚厚的透明軟骨（第32頁），與液體膜及韌帶結合在一起形成肩關節。下端的肱骨小頭和肱骨滑車表面較圓，連接著前臂的骨，即橈骨和尺骨。這些關節都覆蓋著類似的透明軟骨。

肱骨骨幹在肱骨頭之下，呈圓柱狀，然後逐漸變成三角狀，最後很明顯地變得較為扁平，並往前朝下彎曲。肱骨頭上的大、小結節，是朝前並向側面突起的兩個小小腫塊，而大結節是整個骨骼中位置最靠外側的一端。肱骨結節間的溝槽承載著肱二頭肌長頭（第103頁），肱二頭肌長頭從其源頭，即肩胛骨的關節盂越過肱骨頭往下延伸。整個肱骨都由厚厚的肌肉覆蓋著，內表面保護著主要的血管和神經。在肘的兩側都可以摸到肱骨的遠端。因此，朝身體的一面，有一個稱為「內上髁」的隆突，緊靠尺神經，尺神經緊貼皮膚，因此幾乎沒受到什麼保護。當碰撞到尺神經（不是骨）時，就會讓人感到劇烈疼痛，麻木的感覺會一直延伸到小指。

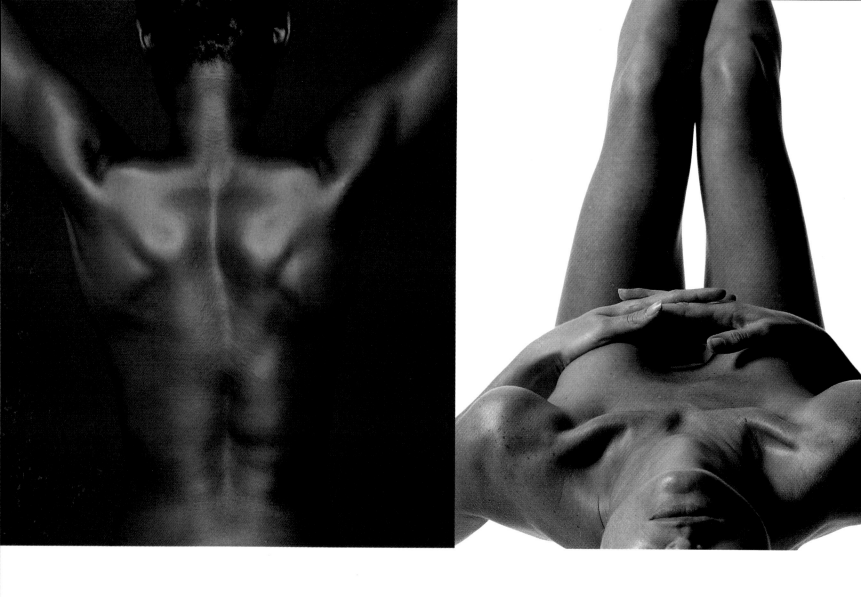

肩和臂　肌肉

　　肩和臂的肌肉可分成三組，第一組蓋過人體軀幹上部，作用於肩胛骨上；第二組蓋過肩關節，可控制臂；第三組蓋過肩或是肘關節，用來控制前臂。臂的肌肉群可以作為屈肌，使上肢在肩和肘部彎曲；可以作為伸肌與屈肌相抗衡，使上述關節伸直；可以作為內收肌，使上肢貼近軀幹；也可以作為外展肌，使上肢向兩邊伸展。覆蓋著肩胛骨的深層肌肉在肩窩處可以使上肢前後轉動。

　　斜方肌（第34、35頁）在肩胛骨上形成了上背部和頸部，可以使肩上抬或下垂，也可使頭隨意轉向左右兩側；因為看起來像僧侶的帽子，有時也稱為「僧帽肌」（cucullaris）。從頭蓋骨底部呈直線一直往下延伸至第十二胸椎的腱的邊緣，標誌著斜方肌的中心和起端。這條線漸寬，到了頸部底端，常常是呈菱形的腱膜；在這裡，往往可以透過皮膚看到棘突（第

66頁）。斜方肌正面附著在鎖骨側面三分之一的地方，側面附著在肩突上，背面則附著在肩胛棘上。要特別注意從第十二胸椎往上延伸的肌肉纖維是如何與肩胛骨（第84頁）的內側角縛在一起。

　　胸小肌（第85頁）位於胸的正面，相對而言，胸小肌是一較小的深層肌肉。它協助肩胛骨緊貼胸廓，或是在呼吸困難時幫助上提肋骨，也可以將肩往下或往前牽動。胸小肌的起端在第五肋至第三肋，附著在喙突上，與前鋸肌一起發揮作用（第84頁）。

　　前鋸肌從肩胛骨往下延伸，緊緊附著在肋骨側面，形狀像一隻手。它是強而有力的外展肌和迴旋肌，可以將肩往前拉，使得揮拳擊打時有力量，也可防止肩胛骨往外擺。前鋸肌的起端位於上面的第八肋或第九肋，附著在肩胛骨的前表面及脊柱

當模特兒將手臂高舉過頭時，斜方肌與三角肌（第104頁）的輪廓變得很清晰，每一肩胛棘都往下傾斜，直指後背中心。光線界定出背闊肌（第102頁）的上緣，背闊肌的兩半從脊柱往兩側延伸，經過肩胛骨的最底端，上到臀部，並在此形成腋窩的後部。圖中模特兒的美妙體形掩蓋了菱形的腱膜，即覆蓋在她下背部的胸腰筋膜（第35頁）；但這也意味著在她脊柱的曲線兩側，可以看到強健而往上延伸的骶棘肌群（第81頁）。

從這個視角看肩胛骨，你可以看到兩根鎖骨彎弧形的輪廓，鎖骨起端位於胸骨上切跡邊的胸骨處，經過胸肌（第102、103頁），在肩上端彎入三角肌中心。在這裡，鎖骨與肩突連接在一起。肩胛棘會在每一肩突上端的斜方肌和下端的三角肌之間形成一道溝。你同樣可以很清楚地看到，肱骨頭使三角肌在前面出現一條很明顯的弧線，而肩胛棘使得後面的肌肉顯得較為平坦。肩和臂的後部要比前部含有更多的脂肪。注意每一鎖骨上下及三角肌與斜方肌中間的凹窩。

肩關節處一層層的肌肉使得臂與軀幹連在一起。這些肌肉可以擴大手臂的活動範圍，並使上肢在活動時有強大的力量。三角肌就是最典型且可提供力量的短、寬而厚的肌肉群。比較肩部肌肉與前臂細長腱質肌肉在外形和大小上的不同，前臂肌肉賦予手指（第114至115頁）速度和靈巧。注意觀察圖中使胸大肌及三角肌隆起的肌肉纖維走向，以及這些肌肉纖維如何互相纏繞而附著在臂上。

位於肩後部、大而不規則的杯狀凹陷標示出肩胛翼的位置。肩胛骨背部表面（薄薄地覆蓋著棘下肌和小圓肌，第102頁）由堅實的斜方肌、三角肌及大圓肌（第102頁）圍裹著。覆蓋在頸部上方的斜方肌較鬆弛，可以使頭往前傾；而中間及下部的肌肉則較緊實（下端的菱形肌也一樣，第100、102頁），可以將肩胛骨往上抬或往裡靠攏。每一條手臂後部都可看到肱三頭肌（第104頁）及肘關節內側肱骨的內上髁。表層靜脈使每一條手臂內側的細部看起來更複雜。

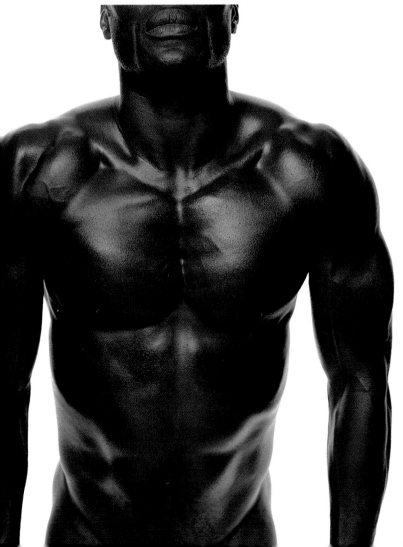

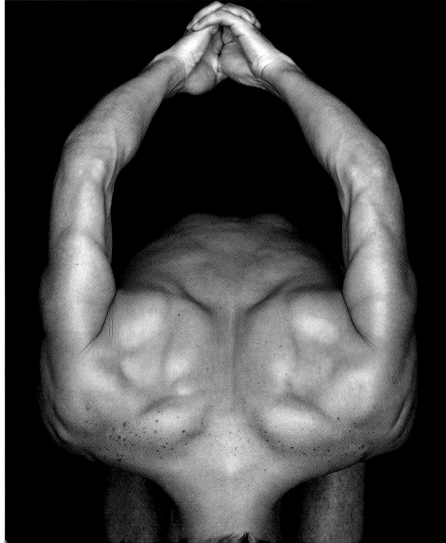

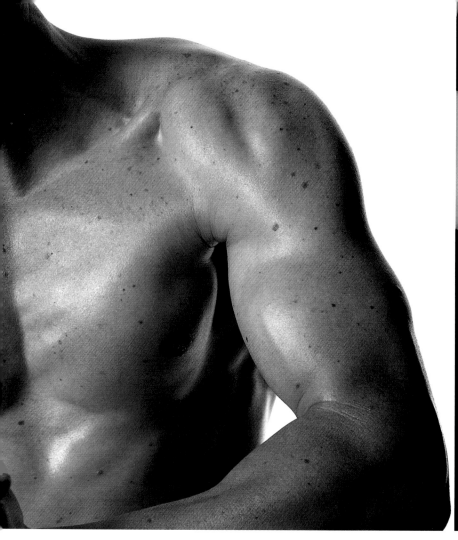
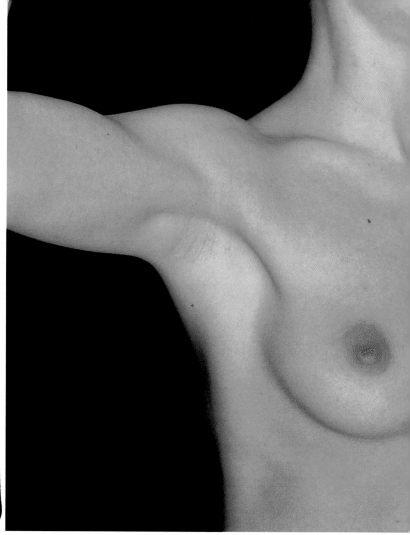

緣，在腋窩下可以感覺到。前鋸肌的一些指狀突常會被誤認為肋骨。

　　大部分隱藏在斜方肌下面的大菱形肌（第84頁）和小菱形肌（第84頁）可使肩胛骨往中線靠攏。棘下肌和小圓肌（第84、105頁）覆蓋了肩胛骨的背面，附著在肱骨（第99頁）的大結節上，可以使臂往後旋轉。肩胛下肌（第103頁）隱藏在肩胛骨下方，緊貼胸壁，可以使臂往前旋轉。大圓肌（第84、103、105頁）的起端則位於肩胛骨下端的腋緣，與背闊肌一起形成腋窩的後部，並附著在肱骨頭的下面，可以伸、收以及向內轉動臂部。棘上肌（第84、105頁）則有助於肱骨向外展。

　　背闊肌（第84、103頁）的起端位於髂嵴、胸腰筋膜、骶骨棘、腰以及下端的胸椎，覆蓋了下背部，其長長的纖維經過

臂下方，透過一短短的腱聚合並附著在肱骨頭的前面及下端，背闊肌可以很有力地將臂往後牽拉。

　　胸大肌（第80、85、103頁）使臂伸展，並將臂拉到軀幹前面，有四個起端：鎖骨內側三分之二處、胸骨側緣、第一肋至第六肋（第74頁）的肋間筋膜、腹外斜肌（第80頁）的腱膜。四個起端的肌肉經過肩的前部，透過一條腱聚合並附著在肱骨頭下側，向著肱骨的側面。

　　胸大肌和背闊肌的附著部分，彎曲成腋窩的正面和背面。腋窩是一個角錐形的窩，貼著胸廓往上，三面有肌肉和骨骼包圍，其尖端就在喙突（第98頁）的內側。在這裡，較大的神經及血管從軀幹進入上臂，在其從肱二頭肌及肱三頭肌下行的過程中，受肱骨保護。在倒杯狀皮膚後面，充滿了脂肪結締組織，腋窩裡的血管，包括重要的淋巴結，都受其保護。

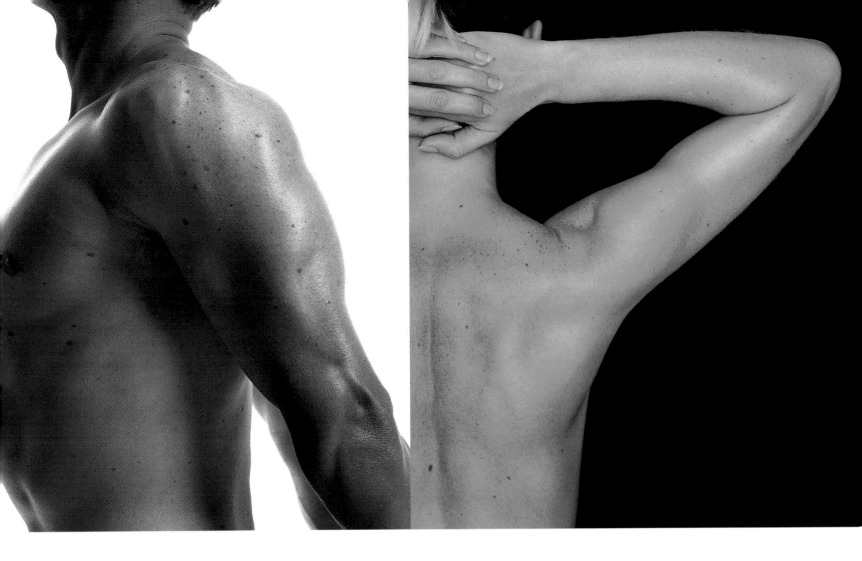

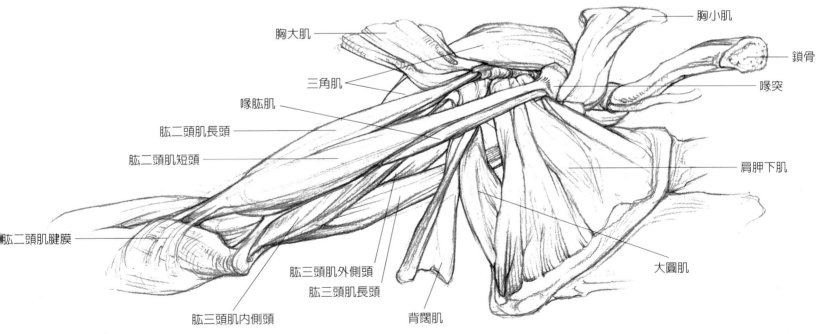

胸大肌

三角肌

喙肱肌

肱二頭肌長頭

肱二頭肌短頭

肱二頭肌腱膜

肱三頭肌內側頭

肱三頭肌外側頭

肱三頭肌長頭

背闊肌

胸小肌

鎖骨

喙突

肩胛下肌

大圓肌

◀左圖和上圖▲

照片顯示出肩部和臂部最表層的肌肉群。左頁左圖展現的是三角肌（第102、104頁），前側長長的凹陷將肌肉分為前部及側部兩大塊。左頁右圖

則顯示了肱二頭肌的位置（第104頁），其起端位於胸大肌的下方。本頁左圖表現出肱三頭肌（第104頁）長形的腱膜和腱，它使肘部上方的手

臂後側呈現扁平狀。本頁右圖則展現了三角肌的側面與肩突（第98頁）相連接的部位，假如舉起手臂，就會因此在肩頂端形成一個小窩。上方的

手繪圖是從正面表現肩部和臂部的深層肌肉解剖圖。特別要注意兩個肱二頭肌的頭，出現在胸大肌之下而被抬了起來。

　　肩頂部肌肉即三角肌（第34、35、105頁）較厚，呈三角形，由三個部分組成。這些肌肉包圍著關節處，聚合成一肌腱，並附著於肱骨外側大約往下一半的地方。三角肌前面一塊肌肉的起端位於鎖骨側面的三分之一處，當手臂與肩平舉時，可以將手臂拉向前；側面一塊肌肉的起端位於肩突，可以抬高手臂並使其保持水平狀；而後面一塊肌肉的起端位於肩胛棘，可以將平舉的手臂往後拉。

　　手臂的肌肉由肌間膈（第38頁）分隔成前後兩群，前群包括三塊屈肌，分別是肱二頭肌、喙肱肌和肱肌，後群則是一塊伸肌，肱三頭肌。

　　肱二頭肌（第103頁）形成了臂的前部。顧名思義，二頭肌就是有兩個頭，一個「長頭」的起端位於關節盂（第98頁），另一個「短頭」的起端則位於喙突。這兩部分肌肉聚合

後形成一凸起的錐形肌肉，再逐漸成為一肌腱而穿過肘部前面，附著於橈骨粗隆（第111頁），可以屈曲肘關節並轉動前臂使手掌朝下。肱二頭肌腱膜（第103頁）是一塊具珍珠般光澤的精美肌肉纖維，獨立於腱，淺淺地附著在肘內側的深筋膜上。喙肱肌（第103頁）是臂上一塊小而細長的深層肌肉，在屈肩與收肩時，大部分深藏在肱二頭肌的短頭下。肱肌（第105頁）的起端位於肱骨的前部末端，覆蓋了肘關節的前部，附著在尺骨上，可以屈前臂。在臂的側面可以約略看到肱肌在三角肌下延伸。肱三頭肌有三個頭，構成了臂的後部，使上肢可以伸展。肱三頭肌的外側頭和內側頭的起端位於肱骨的前表層，長頭的起端位於肩胛骨的盂下結節（第98頁）。三頭聚合成一腱膜，蓋住肌肉的下半部，從後面經過肘關節，在尺骨背部附著於鷹嘴（或稱為肘骨）上。

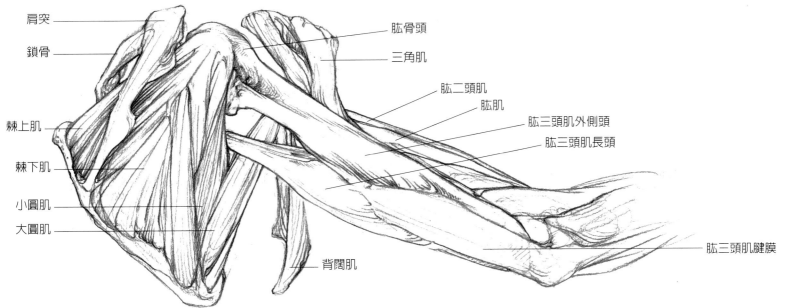

肩突
鎖骨
棘上肌
棘下肌
小圓肌
大圓肌
背闊肌
肱骨頭
三角肌
肱二頭肌
肱肌
肱三頭肌外側頭
肱三頭肌長頭
肱三頭肌腱膜

◀左圖和上圖▲

照片展示出肩和臂的表層肌肉，特別是斜方肌、三角肌、胸大肌和背闊肌，也可以從中看到手臂前面的肱二頭肌和後面的肱三頭肌。手繪圖則顯示出肩胛骨上方迴旋肌的深層解剖圖，特別是棘上肌、棘下肌、小圓肌及大圓肌。在手臂後部皮膚下，可以很清楚地看到肱三頭肌的外側頭和長頭，它們與經過肘關節附著在尺骨上長長的腱膜一起，使手臂上部形成長條狀且較平坦的表面。肱三頭肌內側頭的位置比較深，不易看到，只有在手臂內側（第103頁）肘上方可以看到一部分。整個肱三頭肌相互重疊著，並且被厚厚的脂肪組織覆蓋著，特別是靠近肩部的地方。

MASTERCLASS
The Death Of Marat

大衛（Jacques-Louis David, 1748-1825）在授予他「宮廷畫家」稱號的拿破崙保護下享有盛名。大衛在青年時期就已經是法國革命的熱情支持者，也是馬拉（Jean Paul Marat）的密友，後者於1793年被柯爾代（Charlotte Corday）刺死。

大衛的〈馬拉之死〉是一幅怪異而令人不安的畫，它掙扎在其刻畫的歷史瞬間及其情感的極度痛苦之間，藝術家也不能就受害者的死加以評斷。為了試圖表達出這一事件是剛剛發生，大衛創造了表現死亡的奇怪造型和造作的人體解剖，介於死後僵直和虛脫之間那種非靜止狀態，畫面中的革命者好像並非生命衰竭而倒下，而是因為在羞怯的性愛中昏厥而失去了活力，彷彿觀者就出現在他死亡的瞬間，目擊了刺殺的過程。畫中人物馬拉的身體還沒有完全癱倒，他左手拿著的信還清晰可讀，右手仍握著筆尖已觸及地板的鵝毛筆。大衛筆下的馬拉處在一種活地獄的狀態，觀者會因為看過許多釘死在十字架上的基督畫像而對此感到很熟悉。甚至，馬拉身上刀刺的傷口，都是仿照基督的第五個刀口，即刀刺的最後一個傷口。在此畫中，大衛企圖使馬拉之死有著類似的殉難精神。

畫家表現一大片金色光芒照射下的場景，再加上牆面的特殊處理手法，為馬拉淒涼的寓所增添了幾分詭異的氣氛，閃爍的金光和大理石般的紋路暗示其上是一座宏大的墓穴；一個馬拉的幽靈預示著馬拉未來的英雄地位。但相對地，大衛將馬拉的木製寫字櫃畫得像是一塊簡樸的墓碑，墓碑上只刻著他個人的題詞「獻給馬拉·大衛」，又顯示出他為人的謙恭與卑微的出身。這是一幅具有相當藝術地位的畫作，像是第一時間新聞現場實況報導，讓觀者彷彿身臨其境，親眼目睹了這一改變世界歷史的事件。

右圖▶

模特兒呈現出馬拉整個身體在浴缸中可能的姿勢。從這個姿勢可以看出大衛用誇張的手法描繪與胸前肌肉有關聯的肩部肌肉，並採用不同的光源使頸部結構清晰地呈現。注意，由於攝影室燈光的熱力，使得臂和手的表面靜脈隆起，走勢清晰可見。

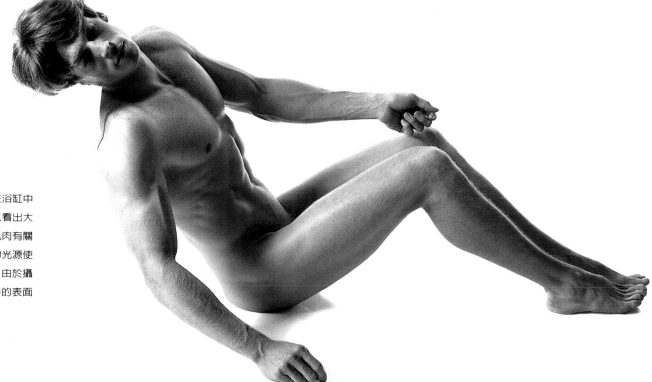

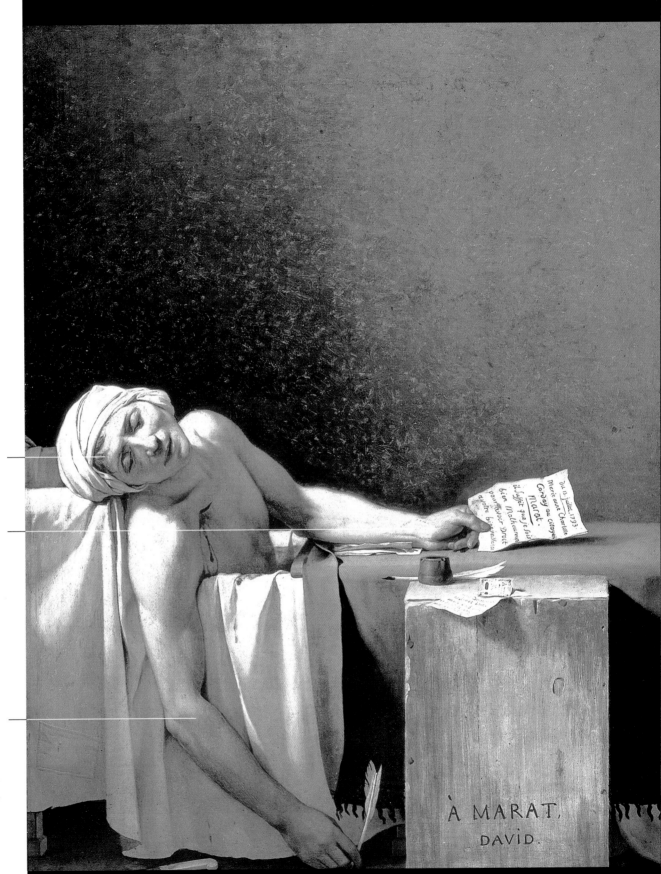

頭部

馬拉有著非常寬的面部，頭上的燈光突顯出他的額及前面的竇穴。他的眼窩深凹，雙眼很大且分得很開，眼瞼寬大而明顯。從他額下鼻骨的深度判斷，若從側面看，他應該長有一個鷹鉤鼻，但由於燈光的關係，我們只覺得他的鼻子很挺，彷彿是一個古典式直鼻。

左臂和左手

馬拉深受皮膚病之苦，但畫面中一筆帶過，沒有特別表現。他大理石般的皮膚看起來彷彿有一種冰涼的觸感，在暖色調的燈光下，藍色的靜脈使皮膚顯得有些蒼白。清晰而明確的肌肉使前臂呈現緊繃的狀態；若手臂很放鬆，橈骨就會向尺骨前方或後方挪動，使手背或手心貼在桌面上。

右臂和右手

馬拉擁有古典青年那種標準的肩和臂。他的三角肌像希臘雕像那樣飽滿而圓潤，但似乎稍顯發達（見左臂）。三角肌在肱二頭肌和肱三頭肌間的附著很明顯，而肱肌、肱橈肌和其他前臂肌肉間也同樣明顯。

1793年・油彩畫布
165公分×128公分
比利時皇家美術館
（Royaux des beaux-Arts de Belgigus）

在解剖學史上，前臂和手的解剖及描繪占有獨特的地位。與大腦一樣，它們的重要性遠遠超過我們對其操作功能及外形的理解。在信仰基督教的歐洲，前臂和手一直被視為上帝最深奧的創造，是祂改造地球的工具。此信仰最有名的例子是林布蘭（Rembrandt, 1606-1669）的作品〈杜爾博士的解剖學課〉（*The Anatomy Lesson of Dr. Nicolaes Tulp*, 1632），畫面中這位著名的外科醫生站在圍繞著他、興趣盎然的同事中間，正在示範這一被亞里斯多德稱為「工具中的工具」的手臂解剖手術。

前臂和手
THE FOREARM AND HAND

手是至關重要的觸摸工具，其構造的精密與功能的靈敏，使得它們成為我們與外界交流最主要的媒介。手的力量與靈活運作能力，在我們所處的環境和整個手工藝製作歷史中發揮了巨大作用。作為高度精密的操縱器官，手將永遠是藝術家深感興趣的一個主題。當代澳洲表演藝術家斯塔拉克（Stelarc）在人體解剖基礎上創造出一種機械式的延伸物，他裝有第三隻前臂和手，一種由有機玻璃和鋼製成的儀器；這個儀器的製造與其說是在仿製，不如說是在探究，就像杜爾博士的研究那樣，是在極力避免流於簡單的模仿之外，能更深刻地彰顯出這一無與倫比的上肢設計及其象徵的重要旨趣。

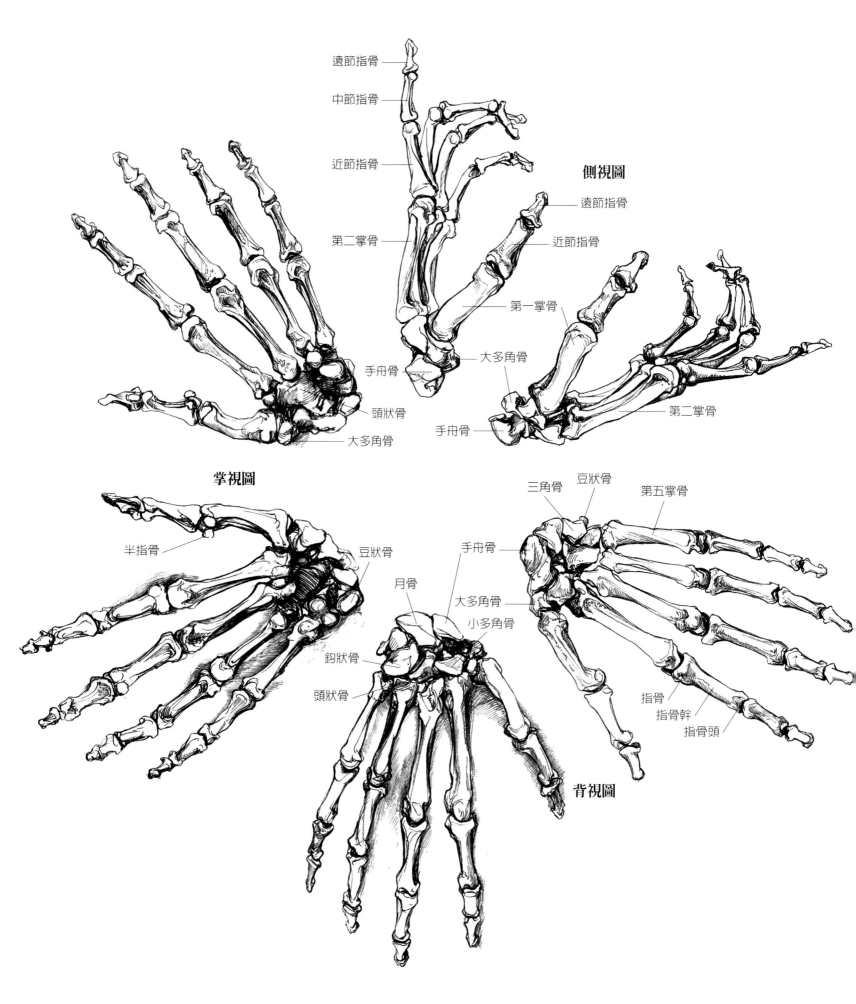

遠節指骨

中節指骨

近節指骨

第二掌骨

側視圖

遠節指骨

近節指骨

第一掌骨

大多角骨

手舟骨

頭狀骨

大多角骨

掌視圖

半指骨

豆狀骨

三角骨

豆狀骨

第五掌骨

手舟骨

大多角骨

月骨

小多角骨

鉤狀骨

頭狀骨

指骨

指骨幹

指骨頭

背視圖

◀左圖
依順時針方向，從最上圖開始，依序
是左、右手腕及手骨的側視圖、背視
圖和掌視圖。每一隻手都由二十七塊
骨組成，其中，八塊腕骨由一強有力
的韌帶連接，構成一彎曲與靈活的腕
管，腕管保護著從裡面通過的屈指肌
腱；五塊掌骨形成手掌及拇指底端；
十四塊錐形的指骨則形成手指。

右圖▶
這是前臂的長骨。尺骨的上端較厚，
形成手肘後部的突起，並在前面連接
肱骨滑車；它往下逐漸變小，在接近
腕部、靠小指處形成一個小小的圓
頭，這可以從皮膚下觸摸到和看到。
橈骨的上端又窄又圓，深埋在肌肉之
下，往下逐漸變寬、變平，沒有太多
的肌肉覆蓋其上，顯示出手腕的寬
度。橈骨可以圍繞著尺骨，前後自由
地擺動來旋轉整隻手。

前臂和手　骨骼

　　前臂的長骨稱為尺骨和橈骨，它們平行排列，在肘部與腕
部相連接。尺骨在前臂的小指這一邊，而橈骨在大拇指這一
邊，它們由纖細的骨間膜相連，骨間膜使得肌肉有了更多的附
著點。

　　尺骨較長，位置比橈骨高一些，也後面一些。它的近端較
厚、較平，形成經常可見的肘部尖凸。這尖凸稱為鷹嘴，當上
肢伸直時，正好與肱骨的鷹嘴窩合上（第112頁），其前側表
層呈杯狀緊密地圍繞著肱骨滑車（第99頁）。鷹嘴和肱骨滑車
在一絞鏈式的滑液關節處相接，其活動限於平面的屈和伸，即
往前或是往後。尺骨體大部分呈三角稜柱狀，往遠端逐漸變
小，到了手腕處就變成很細小的圓柱狀。位於尺骨遠端、圓圓
的尺骨頭與手腕關節之間，由一層關節軟骨盤間隔開來。

　　橈骨的近端處，是一個小而平滑的圓頭，稱為橈骨頭。橈
骨頭與肱骨小頭（第97頁）及尺骨內側的橈切跡相連，由一
帶狀環形韌帶圍繞。橈骨幹能以其自身縱軸為中心繞尺骨自由
轉動，這一轉動可以使手向前旋（手掌朝下）或向後旋（手掌
朝上）。從橈骨頭往下，骨體漸窄成一細頸，在頸下端前方是

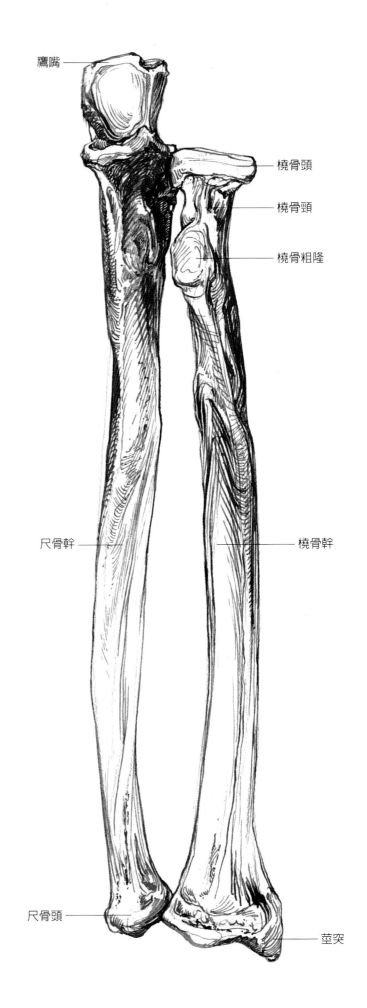

鷹嘴

橈骨頭

橈骨頸

橈骨粗隆

尺骨幹

橈骨幹

尺骨頭

莖突

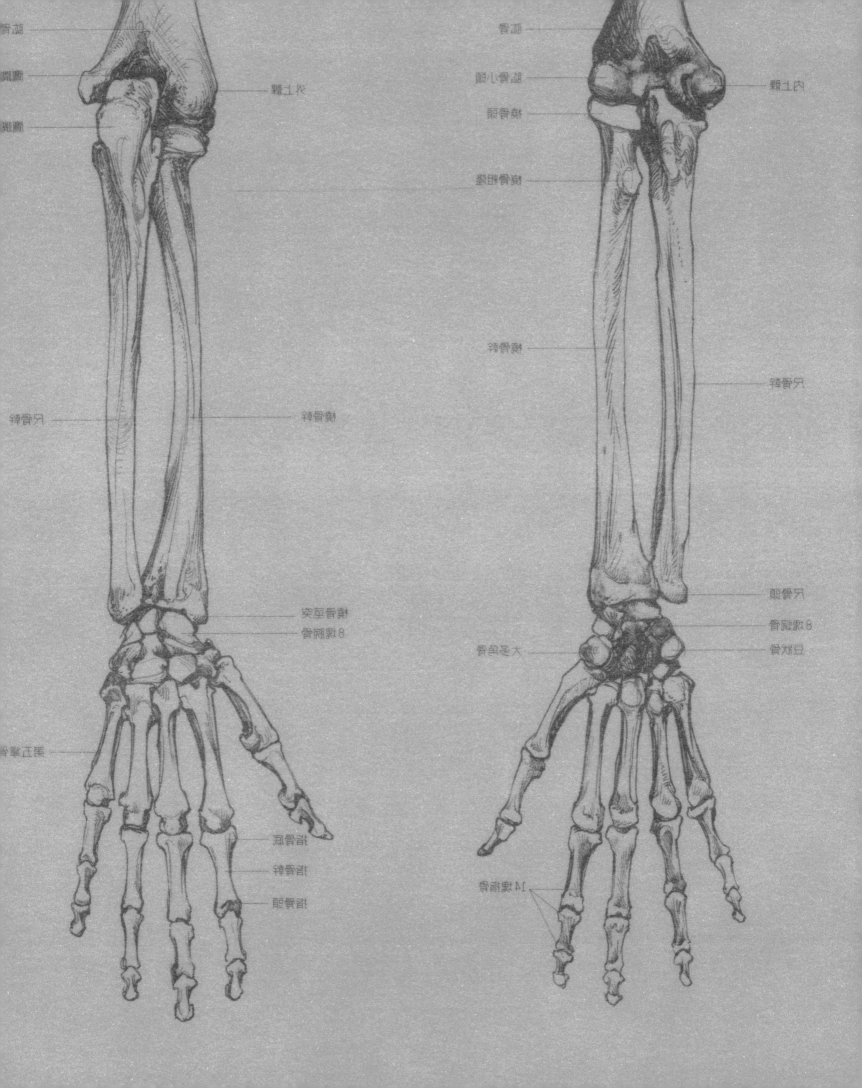

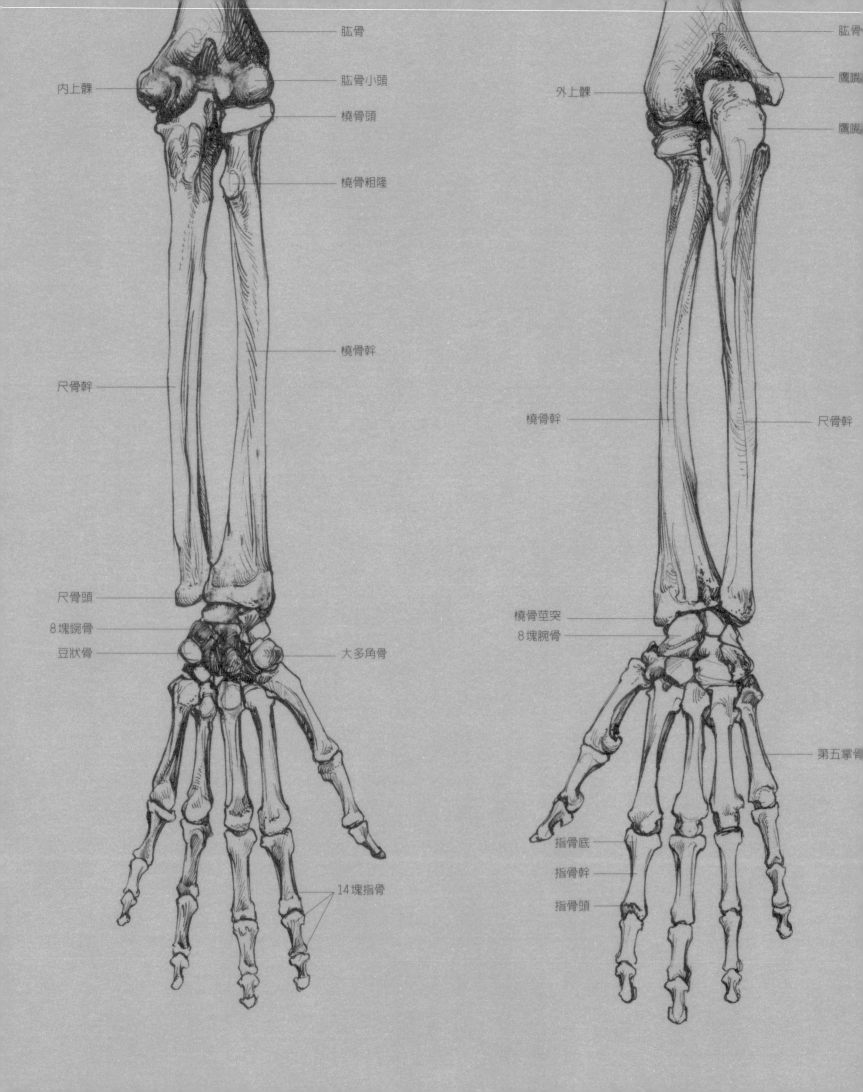

肱骨

肱骨小頭

橈骨頭

橈骨粗隆

橈骨幹

尺骨幹

尺骨頭

8塊腕骨

豆狀骨

大多角骨

14塊指骨

內上髁

外上髁

肱骨

鷹嘴

鷹嘴

橈骨幹

尺骨幹

橈骨莖突

8塊腕骨

第五掌骨

指骨底

指骨幹

指骨頭

◀左圖

首先運用此圖，初步了解肱骨內外上髁、尺骨鷹嘴與橈骨頭三者之間的關係。然後，用自己一手的手指，抓住另一隻放鬆了的手臂肘部，盡量找出每塊骨骼的位置，但要避免擠壓到尺神經（第99頁）。鷹嘴和兩髁就位於皮膚下，也可在手腕兩側摸到橈骨莖突（第111頁）和尺骨頭，而在手掌底端應該也能觸到豆狀骨和大多角骨。

右圖▶

掌指關節的第一指節由掌骨頭形成，由伸肌腱縱向連接。第一指骨的近端（底）緊挨著掌骨下方，第一指骨的遠端（頭）就形成了第二指節，就在手指中間處。同樣，下一排指骨的底端緊接在下，它們的頭則形成最後的指節，其下面就是最後一排指骨。

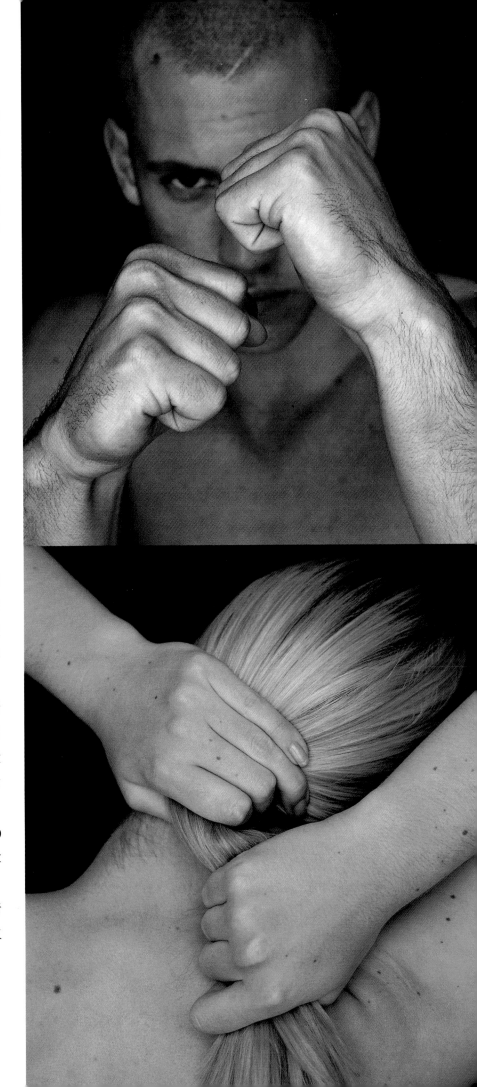

橈骨粗隆，這有助於肱二頭肌的附著（第103頁）；肱二頭肌可以屈曲或後旋前臂。橈骨幹有溝槽和脊，使肌肉便於附著，這些肌肉透過肌腱延伸至手部。橈骨遠端變得更寬、更平，與尺骨頭及手腕部的手舟骨和月骨相接，單獨支撐著手掌的骨骼。

八塊腕骨構成了腕部。這些骨小而不規則，並由韌帶緊緊連接在一起。腕骨排成彎彎的兩列，分別是手舟骨、月骨、三角骨、豆狀骨、小多角骨、大多角骨、頭狀骨及鉤狀骨（第110頁）。腕骨形成短而靈活的腕管，由一強而有力的韌帶連接並支撐。腕管圍裹並保護著從裡面穿過的肌腱、血管和神經。五塊掌骨使手掌有了形狀和曲線（第110頁），其底端與一塊或多塊腕骨相連，頭端則頂著手指。掌部的四塊掌骨在遠側一端由韌帶連接在一起（第121頁），連接拇指的第一掌骨則是獨立的，能旋轉90°而與手掌相對或壓向手掌。指骨共有十四塊，拇指兩塊，其餘每根手指三塊。每塊指骨都由指骨底、指骨幹及指骨頭組成，呈錐形，形成手指的形狀。

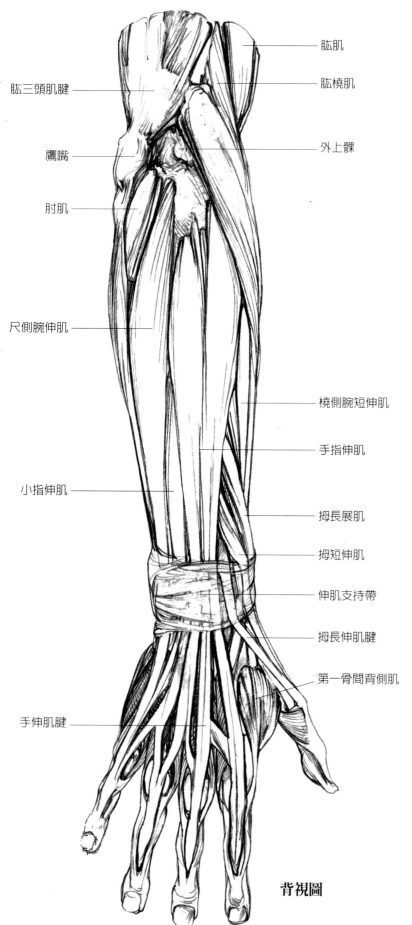

肱肌

肱三頭肌腱

肱橈肌

鷹嘴

外上髁

肘肌

尺側腕伸肌

橈側腕短伸肌

手指伸肌

小指伸肌

拇長展肌

拇短伸肌

伸肌支持帶

拇長伸肌腱

第一骨間背側肌

手伸肌腱

背視圖

◀左圖和右圖▶

這四張手繪圖分別從四個角度觀察右前臂和右手。本頁左圖是背視圖，右頁左圖則是側視圖。前臂的後部由長伸肌構成，它們的起端位於肱骨的外上髁、橈骨及相連的骨間膜，附著在手背和手指指節上。伸肌可使手掌朝上，以及伸展手腕和手指。右頁中圖是正視圖，右頁右圖則是內視圖。前臂的前部由屈肌構成，屈肌的起端位於肱骨的內上髁（第112頁）、尺骨、橈骨以及相連的骨間膜（第111頁），附著在手腕前部、手掌及手指上。屈肌可使手掌朝下，或彎曲手腕與手指，並可使手握住東西。屈肌一般比伸肌大，而且有力，但不太容易在皮膚下找到。這兩組肌肉在手腕處由纖維帶（稱為支持帶）支撐著。掌骨之間有許多短而小的肌肉，使得手成為塊狀，以屈、伸、收、展手指和拇指。

前臂和手　肌肉

人類一生中，前臂的兩根骨骼始終前後轉動著，使手活動自如。而這兩根骨骼帶動的手腕及手指活動，由三十多塊從肘到掌一層層排列著的細長肌肉控制著。

前臂和手的肌肉及與之相隨的肌腱可分成三群：一是長伸肌群，形成前臂後部，止於手背，可使手掌後旋，使手腕、手指伸展；二是屈肌群，覆蓋著前臂前部，止於手掌，可使手掌前旋，使手腕、手指彎曲；三是手掌上的肌肉群，它們在屈、伸，以及收、展手指的同時，也使手有了圓潤感。請參閱圖解及第244頁對這些肌肉活動的解釋。前臂的長肌腱（第34頁）分開附著在不同的掌骨和指骨上，使得手的腕骨、掌骨和指骨不僅有力量而且很靈活。

前臂肌肉和肌腱，大都根據其起端、附著的骨、相對長度及作用來命名，因此名字總是很長。這也許看來很複雜，但事實上對理解上肢的活動很有幫助。例如，尺側腕屈肌（第115頁）可屈曲尺骨那一側的手腕；而橈側腕長伸肌（第115頁圖），是兩塊可伸展橈骨那一側的手腕肌肉中較長的一塊；小指短屈肌（第115頁）是小指上短短的屈肌；拇長伸肌（第

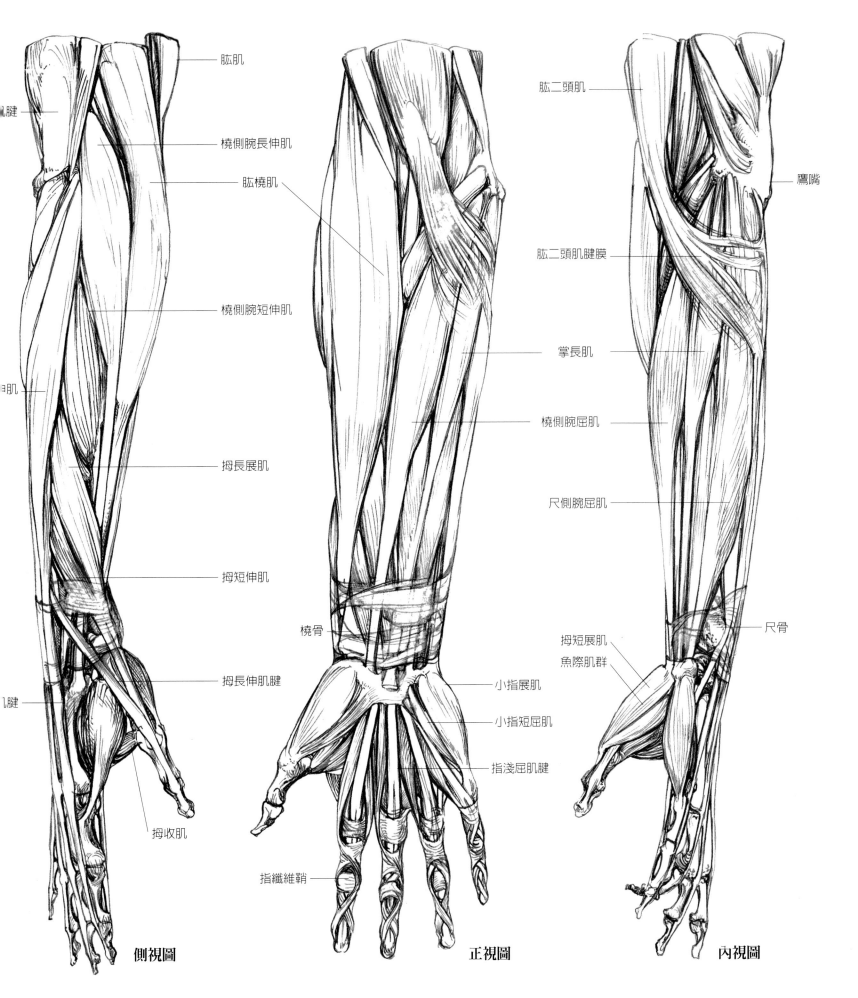

肱肌

橈側腕長伸肌

肱橈肌

橈側腕短伸肌

拇長展肌

拇短伸肌

拇長伸肌腱

拇收肌

肌腱

肌

腱

肱二頭肌

肱二頭肌腱膜

掌長肌

橈側腕屈肌

尺側腕屈肌

拇短展肌

魚際肌群

橈骨

小指展肌

小指短屈肌

指淺屈肌腱

指纖維鞘

鷹嘴

尺骨

側視圖

正視圖

內視圖

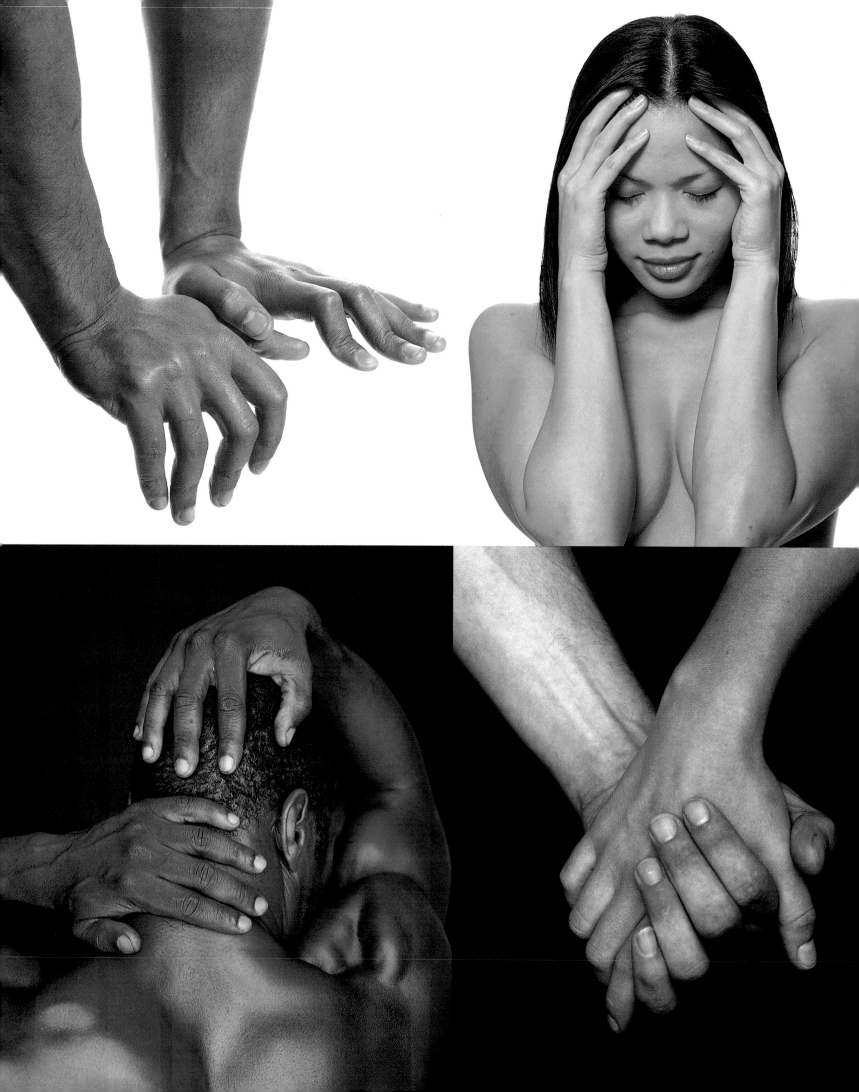

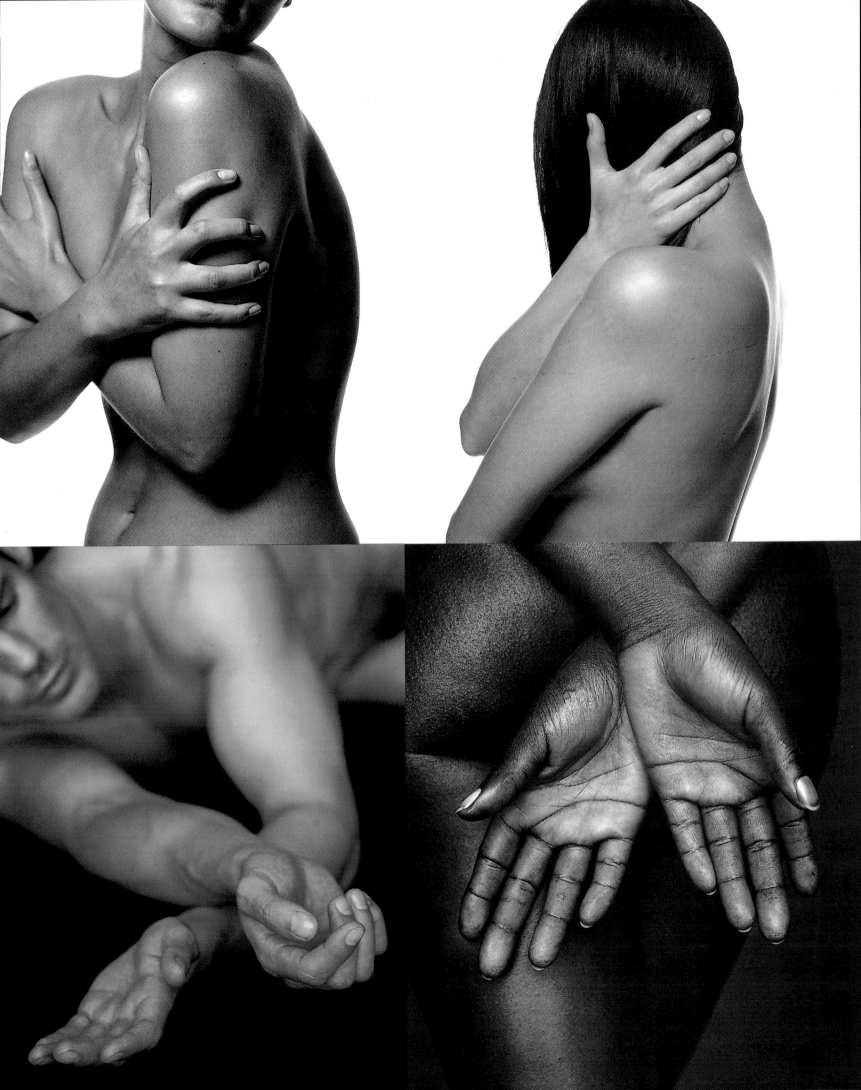

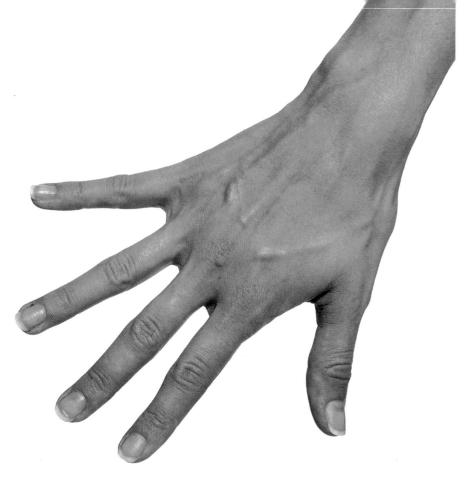

◀前兩頁圖、左圖和右圖▶

這些照片顯示出手的結構及細部。注意突出的指節及腕骨、伸肌腱、脂肪組織、血管及單個指關節的靈活性。按按自己的手，可以發現手背上骨和肌腱較多，而手掌則相反；手掌較厚，有肌肉群和脂肪層。手背靜脈在手指指節的背部凸現，這些靜脈彎彎曲曲從手走向臂的同時，逐漸結合成較長、較大的血管。若是前臂和手的溫度很高，靜脈就會貼向皮膚，這時候若是將手朝下伸並保持不動，靜脈就會更加凸現。當血液回流到心臟，即在抵抗地心引力往上走的過程中，靜脈內會出現壓力，那些小小的凸起就是防止血液回流的閥。

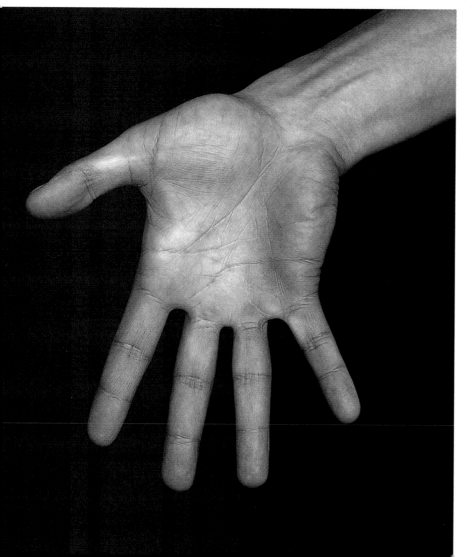

115頁）是拇指的長伸肌；拇長展肌（第115頁）是拇指的長展肌；掌長肌（第115頁）是連接手掌（第121頁）的一塊長而細的肌肉。

在前臂所有的肌肉中，掌肌特別弱並且無足輕重，但是因為它通常無法被看到，或只出現在一隻前臂中，所以藝術家對它特別感興趣。有些人認為難得見到掌肌，是因為人類在持續的進化過程中不斷趨向完美所致。實際解剖往往可以發現，人類全身都曾經出現一些變異。各種不同的結構，包括肌肉和骨骼，有可能在身體的一側是不存在的或是多出來的，也有可能特別長，或是分開的，或是穿孔的，或是與應該毗連的部分結合在一起。當掌長肌出現時，可以在手腕處找到細如絲的肌腱，就在更厚實的橈側腕屈肌（第115頁）內側。

當肌肉收縮時，肌肉會縮短、凸起，拉緊肌腱，並在它們附著的骨骼間形成張力。收縮的肌肉試圖在其起端和附著點之間繃緊成一直線，然而這只會受阻，因為有間隔的骨、關節、相鄰的肌肉及厚厚的筋膜帶（第36頁）把它們繃緊的纖維牽制在原位。有二十多條肌腱穿過手腕，在繃緊時可

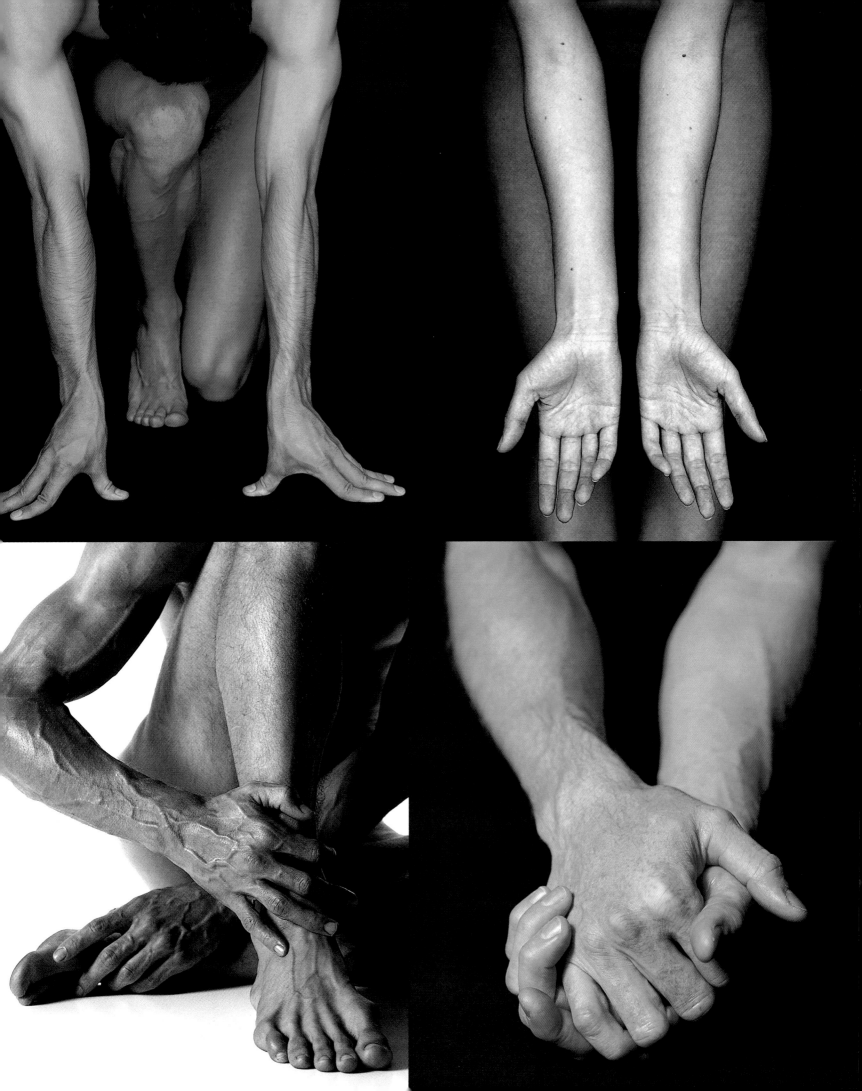

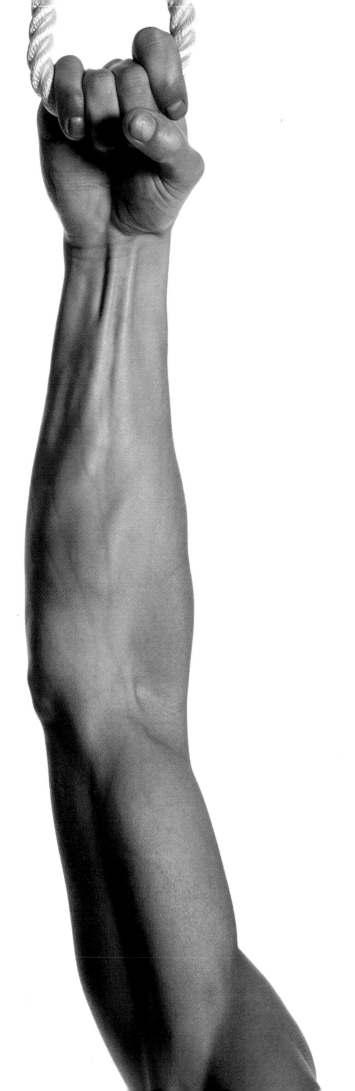

◀左圖和右圖▶

左圖顯示前臂的屈肌和肌腱繃緊的狀態,以支撐起人體重量。手最重要的動作是四根手指與拇指扣合,這使我們能夠有力地下拉或上提。右頁圖是手的深層及表層結構,前臂長長的肌肉使肌腱穿過腕部以連接手指。起端位於掌骨的短肌排列成三群。在掌中,兩層骨間肌深深地嵌在掌骨間,以收、展、伸、屈手指;而拇收肌可以收拇指,蚓狀肌可屈、伸其他四根手指。三塊拇肌,即拇短展肌、拇短屈肌和拇對掌肌,形成了手掌一側的拇指底部。三塊小魚際肌,也稱為小指頭肌,即小指展肌、小指屈肌和小指對掌肌,則在小指底部形成小塊肌肉群。

以看到其中的一些,看起來緊貼著皮膚;這些肌腱被一種稱為「支持帶」的厚實纖維帶與骨縛在一起。屈肌和伸肌支持帶(第114頁)使手部肌腱在腕部就能改變方向,而不必透過前臂來改變。

　　延伸至手指的肌腱一樣是縛在掌指關節上,但手指上沒有肌肉、只有肌腱,位於指骨兩側,由纖維帶束起來形成光滑的滑液鞘。每根指腹上小而肉感的突出部位由脂肪組織組成,裡面有血管和神經,並在手握緊時緩衝屈肌腱。一般而言,手背上有許多骨和肌腱,由較薄的皮膚覆蓋;手掌則較圓潤,脂肪較多。手掌的肌肉由一塊厚厚的筋膜包裹著,這層筋膜稱為掌腱膜,它具有保護和加強手掌的作用,並可將其表層的皮膚和裡層的肌肉和骨骼連接在一起,使手掌在抓住物體表面時不至於滑落。掌腱膜由三部分組成:一是很厚的扇形中心,其兩側有比較細緻的筋膜,這筋膜向內、外側伸展,覆蓋著小指及拇指底部,並延長至手背;二是其頂端,腱膜與掌長肌腱混合在一起,從腕部進入;第三是底部,深層纖維與屈肌腱指鞘及掌橫韌帶結合在一起。表層纖維與指及掌的皮膚連在一起,而肌間隔則從其深層面穿過手的肌肉直達下面的掌骨。

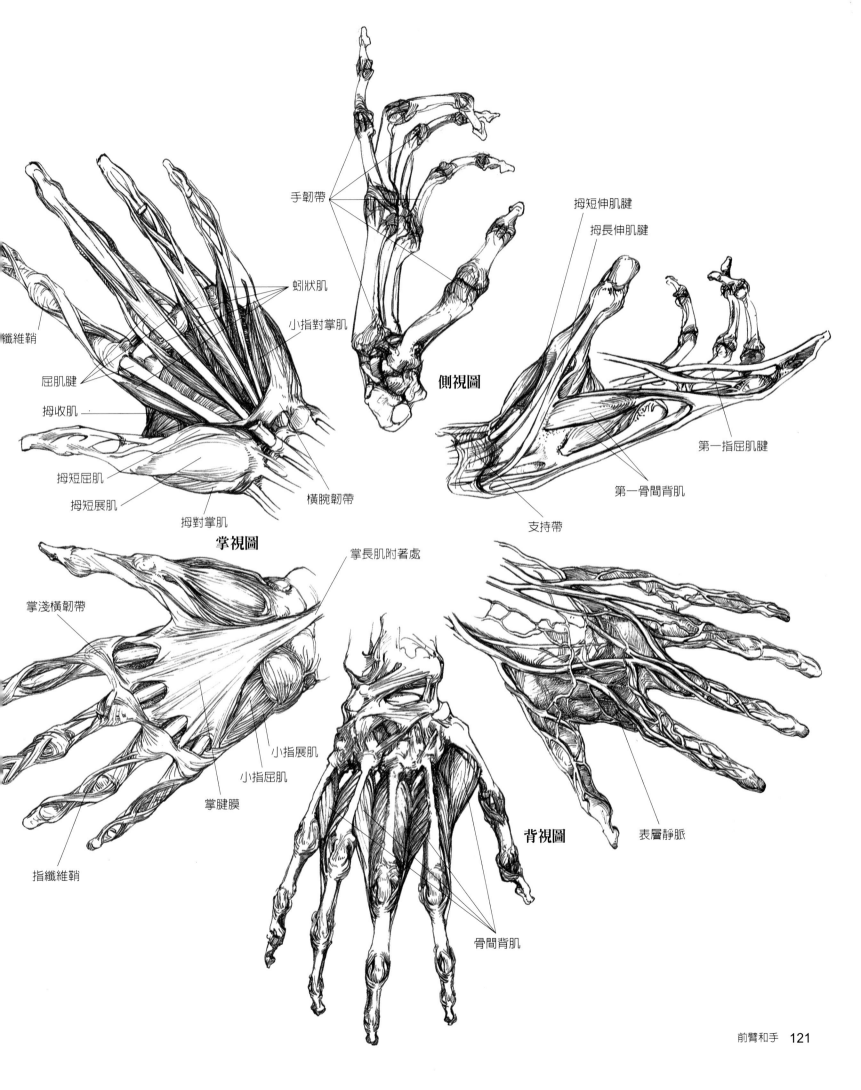

手韌帶

拇短伸肌腱

拇長伸肌腱

蚓狀肌

小指對掌肌

纖維鞘

屈肌腱

拇收肌

拇短屈肌

拇短展肌

拇對掌肌

橫腕韌帶

掌視圖

側視圖

第一指屈肌腱

第一骨間背肌

支持帶

掌長肌附著處

掌淺橫韌帶

小指展肌

小指屈肌

掌腱膜

指纖維鞘

背視圖

表層靜脈

骨間背肌

佳作賞析┃聖菲利浦受難

MASTERCLASS
Martyrdom of Saint Philip

德里貝拉（Jose de Ribera, 1591-1652）是一位表現解剖人體的天才，他畫作中的人物，不論是基督、聖人或天使，都以充滿激情的清晰結構，或傾斜、或伸展其非凡的人體姿態。〈聖菲利浦受難〉是德里貝拉在四十八歲時所畫，當時他的創作能力正處於顛峰狀態。

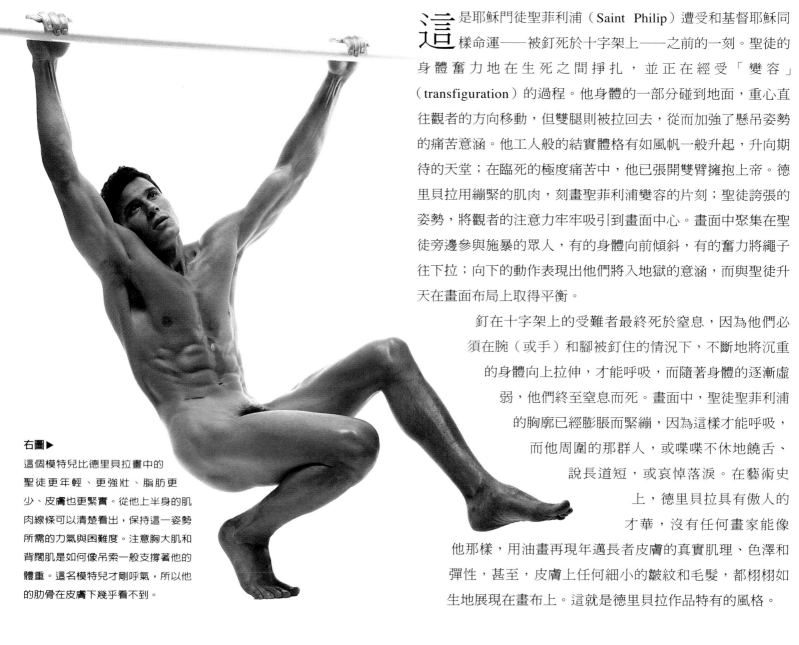

右圖▶
這個模特兒比德里貝拉畫中的聖徒更年輕、更強壯、脂肪更少、皮膚也更緊實。從他上半身的肌肉線條可以清楚看出，保持這一姿勢所需的力氣與困難度。注意胸大肌和背闊肌是如何像吊索一般支撐著他的體重。這名模特兒才剛呼氣，所以他的肋骨在皮膚下幾乎看不到。

這是耶穌門徒聖菲利浦（Saint Philip）遭受和基督耶穌同樣命運──被釘死於十字架上──之前的一刻。聖徒的身體奮力地在生死之間掙扎，並正在經受「變容」（transfiguration）的過程。他身體的一部分碰到地面，重心直往觀者的方向移動，但雙腿則被拉回去，從而加強了懸吊姿勢的痛苦意涵。他工人般的結實體格有如風帆一般升起，升向期待的天堂；在臨死的極度痛苦中，他已張開雙臂擁抱上帝。德里貝拉用繃緊的肌肉，刻畫聖菲利浦變容的片刻；聖徒誇張的姿勢，將觀者的注意力牢牢吸引到畫面中心。畫面中聚集在聖徒旁邊參與施暴的眾人，有的身體向前傾斜，有的奮力將繩子往下拉；向下的動作表現出他們將入地獄的意涵，而與聖徒升天在畫面布局上取得平衡。

釘在十字架上的受難者最終死於窒息，因為他們必須在腕（或手）和腳被釘住的情況下，不斷地將沉重的身體向上拉伸，才能呼吸，而隨著身體的逐漸虛弱，他們終至窒息而死。畫面中，聖徒聖菲利浦的胸廓已經膨脹而緊繃，因為這樣才能呼吸，而他周圍的那群人，或喋喋不休地饒舌、說長道短，或哀悼落淚。在藝術史上，德里貝拉具有傲人的才華，沒有任何畫家能像他那樣，用油畫再現年邁長者皮膚的真實肌理、色澤和彈性，甚至，皮膚上任何細小的皺紋和毛髮，都栩栩如生地展現在畫布上。這就是德里貝拉作品特有的風格。

雙臂

聖菲利浦的雙臂粗壯,並極力拉伸以承受全身的重量。雙臂將鎖骨上提,使頸項周圍緊繃而形成布滿陰影的杯狀凹窩,並使胸鎖乳突肌緊繃豎立於兩側,以向前支撐頭部重量。左臂的肱二頭肌在三角肌下清晰可見,顯得誇張而扭曲變形,使手臂後部的肱三頭肌處於陰影之中。中間一條較平的凹陷處,將屈肌和伸肌兩個部位區分開來,凹陷處柔軟的脂肪組織將血管和神經包覆起來。肱骨內上髁很突出,腕部的屈肌腱也一樣。

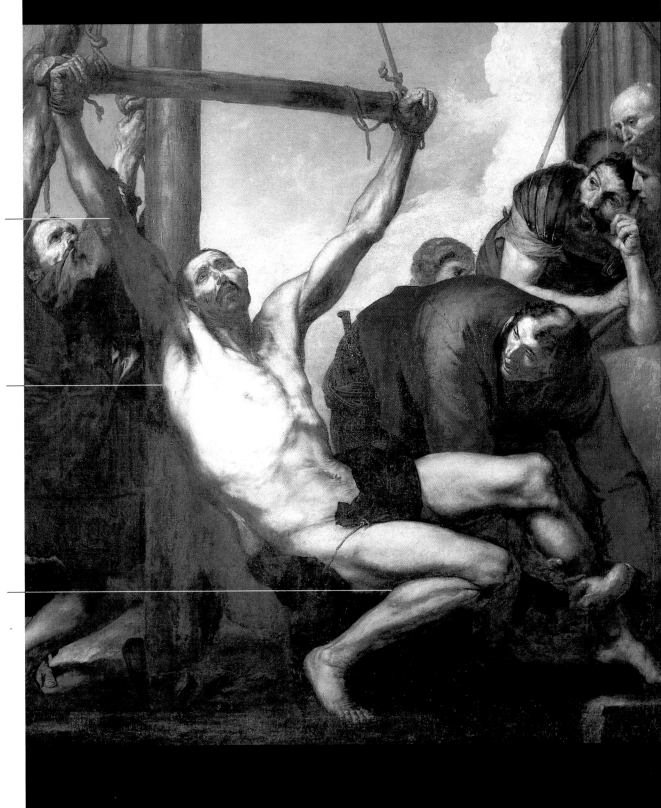

上身軀幹

軀幹因被拉長顯得巨大。想像在他身體下沉時那彎曲的脊柱長度。上身軀幹在胸大肌和背闊肌之間懸掛著,然而,這些強有力的肌肉好像沒有完全屈起來。注意觀察其胸肌的鎖骨纖維處於靜止狀態,並與左頁照片中模特兒的身體相比較。

腿部

腿部肌肉造型極佳,勾畫得很精巧。注意右大腿股四頭肌下的髂脛束緊繃著。在膝下,腓腸肌和比目魚肌、腓長肌和脛前肌,彼此間的界限很分明;而在左腿內側,縫匠肌在通過股內側肌處剛好有光照到。

1639年・油彩畫布

234×234公分

馬德里普拉多美術館

(Museo del Prado)

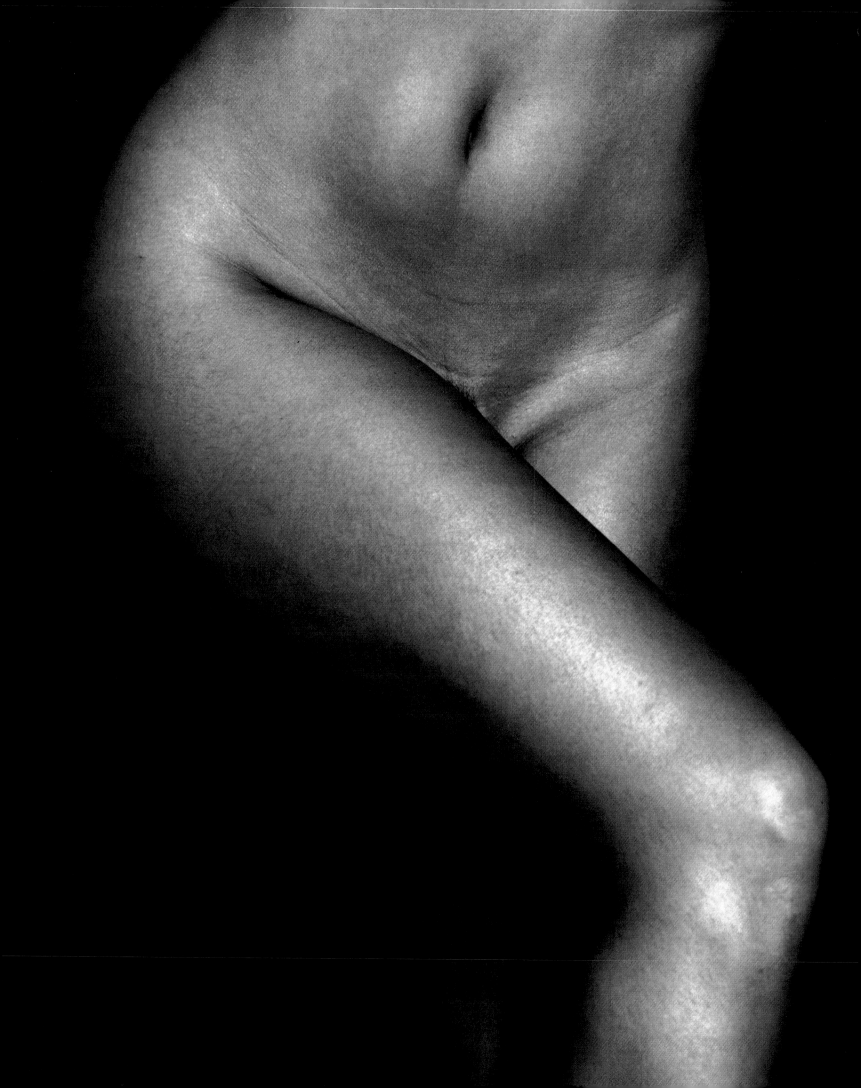

腿骨（或叫股骨）是人體最大、最重的長骨，內部充滿了骨髓。拉丁語的股骨寫成femur，形似意為「胎兒」的foetus、意為「女性」的feminine和意為「多產」的fecund等字，這些字源於字根fe-，該字根的意思就是「生產下一代」。長期以來，女性大腿的優美形體被視為繁殖的性愛象徵，也有男性神祇和凡人改以大腿生子的神話，這可能源自於骨髓是人體力量核心的古老觀念，例如宙斯（Zeus）與西蜜麗（Semele）之子，即酒神戴奧尼索斯（Dionysus），就是在母親去世後被縫進父親的大腿而得以孕育至足月。

髖和大腿
THE HIP AND THIGH

在股骨下端的膝，也是一個被賦予多產和繁殖意涵的重要器官；有許多種語言都表現出這一觀念。例如膝的愛爾蘭語為glun，拉丁語為genu，這些都與「生殖」generation有著同樣的字根；亞述語和巴比倫語為birku，也可以用來指「陰莖」；而盎格魯撒克遜語為cneo maegas，也是男性親屬的意思。類似的狀況，從馬賽語（Masai）一直到冰島語，不勝枚舉。對膝與生殖之間的聯想，如今已不復存在，但在普林尼（Pliny）的著作中，還是留下了十分具權威性的論述：「雙膝，請觸摸，……雙膝就像頂禮膜拜的聖壇，這很可能因為雙膝是活力所在。膝前部……有……凸出的骨腔，刺穿它就像刺穿喉嚨，生命的精華將隨之流淌而去。」

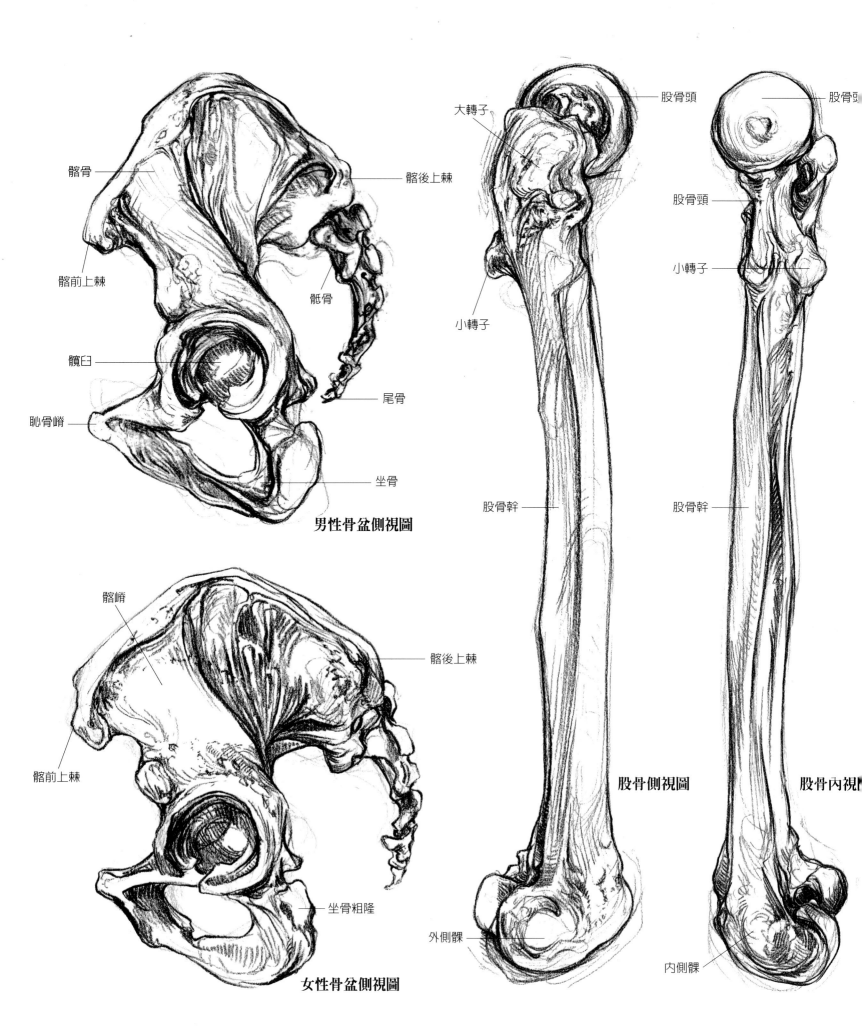

髂骨

髂前上棘

髖臼

恥骨嵴

髂後上棘

骶骨

尾骨

坐骨

男性骨盆側視圖

髂嵴

髂前上棘

髂後上棘

坐骨粗隆

女性骨盆側視圖

大轉子

小轉子

股骨幹

外側髁

股骨頭

股骨頸

股骨幹

股骨側視圖

股骨頭

股骨頸

小轉子

股骨幹

內側髁

股骨內視圖

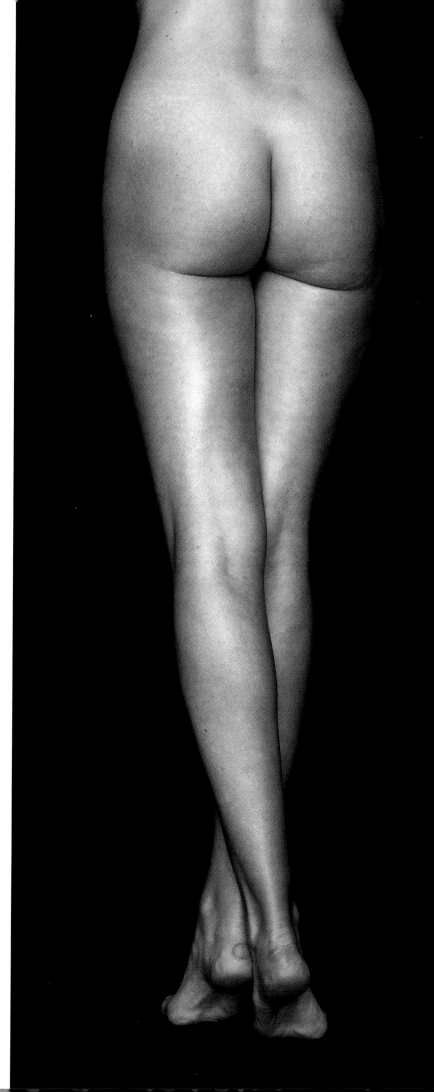

◀左頁左圖

兩幅由左髖骨、骶骨和尾骨連接所
形成骨盆的側視圖，上圖為男性，
下圖為女性。與女性的相比，男性
的骨明顯更高、更窄。站立時，一
對髂前上棘應與下面的恥骨嵴在同
一垂直平面上。這些與一對髂後上
棘都貼近皮膚而隆起，它們就是藝
術家為骨盆定位的五個點。

◀左頁右圖和右圖▶

從左至右畫的是右股骨的側視圖與
內視圖。注意股骨頭與大轉子之間
的角度、股骨幹前傾的弧度，以及
另一端的內側髁與外側髁的蜷曲塊
狀骨。在本頁的照片中，肉幾乎掩
蓋了整個骨盆，但是在脊柱底端兩
側的凹處還是很明顯。這就是透過
深筋膜（第36頁）附著在肌膚上
的髂後上棘。

髖和大腿　骨骼

　　早期解剖學家對身體各部位的命名，很多都是以自然界
或人造物中與其類似的物體為名，例如，尾骨以杜鵑的嘴命
名、脛骨以長笛或管子命名、腓骨以環扣的針命名。但這種
命名法則，在為髖骨命名時全然派不上用場。因為，他們已
經沒有靈感，無法從地球上找到與之相像的東西，所以髖骨
的拉丁文 os innominatum 是「無名骨」的意思。

　　兩塊髖骨是人體骨骼中最大的扁平形骨。它們在身體前
面相接形成恥骨弓，在後面與骶骨相連接，而形成骨盆（第
89頁）。上端開展而淺的部分稱為「大骨盆」，也稱為「假
骨盆」；下端短而封閉、彎曲而窄的部分稱為「小骨盆」，
或稱為「真骨盆」。它們一起將人體的重量移轉給下肢。每
一塊髖骨都由三部分組成，包括髂骨、坐骨、恥骨。這三部
分在孩童時期互相獨立，但成人之後就融合在一起，並在髖
關節深處的杯狀部位相接，這個部位稱為髖臼。髖臼口朝下
朝前，周圍是突出的緣，以容納股骨頭。

　　髂骨在整個彎曲髖骨的最上部，像肩胛骨（第96頁）
一樣，邊緣處較厚，中心部位很薄，甚至呈半透明。髂骨上
高出的嵴稱為髂嵴，突出在髖關節之上，與脅腹的肌肉附著

右圖顯示了骨盆及股骨在體內的大致
位置。畫人體的時候，骨盆是一個很
難畫出結構的部位。比較有效的方法
是，在身體前後找到髂前、後上棘
（這四個點可以在皮膚下摸到），同時
確定恥骨弓的位置；雖可暫不考慮坐
骨，但不能將它們完全忽略，它們位
於體內極深處。記住，若一個模特兒
單腿站立，另一腿放鬆，那麼骨盆就
會傾斜。支撐體重那條腿的大轉子就
會像硬塊似的，從髖部皮膚往外凸；

而放鬆的那條腿的大轉子，則在臀部
上方往前形成一個凹處。這可以在自
己身上觸摸到。重要的是，要記住股
骨穿過大腿的傾斜角度。作畫時，如
果一開始就在大轉子與內側髁之間畫
一直線，將很有幫助。股骨接近大腿
前部，其後面是大塊厚實的肌肉。股
骨和脛骨的髁以及髕骨，構成了膝關
節，只有肌腱從前面和兩側貫穿這個
關節，而它們上面可能包裹著一些脂
肪組織。

在一起。髂骨的最前端稱為髂前上棘，可以在皮膚下摸到。對藝術家來說，髂前上棘是一個很重要的界標，它有助於確定骨盆的位置，描繪出軀幹及大腿的輪廓。髂後上棘則比較厚，有更多的骨節，周圍有肌肉，但沒有被肌肉覆蓋。皮膚的淺筋膜（第36頁）與之相連，這就形成了人們所熟悉背部兩邊的兩個小凹陷，其位置就在臀部上方。從後面看，骨盆底部更清楚可見的是坐骨。坐骨與其上方的恥骨（第126頁）一起形成了兩個大而厚實、粗糙不平的骨環。人類坐著的時候，軀幹就落在坐骨上；長時間坐在硬椅子覺得疼痛，就是來自坐骨的感覺。位於臀部脂肪中的坐骨，使得大腿部的膕繩肌腱（屬於屈肌）有了附著的地方。

骨盆是人體骨骼中兩性差異最明顯的部位。第88頁和第89頁上的照片，清楚地顯示出男性骨盆高而窄，而女性骨盆則寬而淺。另外，男性骨盆表面的凹痕更多、更深，且通常比較重。

股骨是大腿的長骨，有一根往前彎的圓柱形股骨幹及兩個關節頭。上端有一個大而光滑的球形關節頭、一段長而明顯的頸和兩個轉子。股骨頭與髖臼相合形成髖骨的球窩關節，這部位有一個強韌的纖維囊包裹著，並由厚實有力的韌帶（第32頁）支撐；站立時就是由它負責支撐人體。這當中最重要的部分是髂股韌帶，它使髖骨無法再往後伸展，是體內最有力的韌帶之一，起端位於髖臼，與髂前下棘（髂前上棘下方一塊小小的骨質隆起）在一起。髂股韌帶的纖維筆直地附著在股骨前的大小轉子間。纖維關節囊的後面覆蓋著較弱的坐股韌帶，在下面有一條起端位於恥骨的恥股韌帶，它連接在小轉子上方。

股骨幹的前表面很光滑，從一端至另一端呈現微凸的弓形，沒什麼明顯標記。相反地，股骨的後面有一個多骨節和窩的嵴，稱為「粗線」，大腿的大部分肌肉都附著在這上面。這條嵴在股骨的大部分區塊都很明顯，被分成朝上和朝下的兩半，各自筆直地伸向另一端。股骨的遠端擴張成兩個巨大而圓的髁，根據其位置分別稱為「內側髁」和「外側髁」。這兩髁位於脛骨上端，連接著脛骨，形成膝關節（第146頁）。兩股骨斜穿過大腿，將膝關節連接到身體的重力線上。身材矮小的女性股骨傾斜度最大，身材高大的男性則最小。

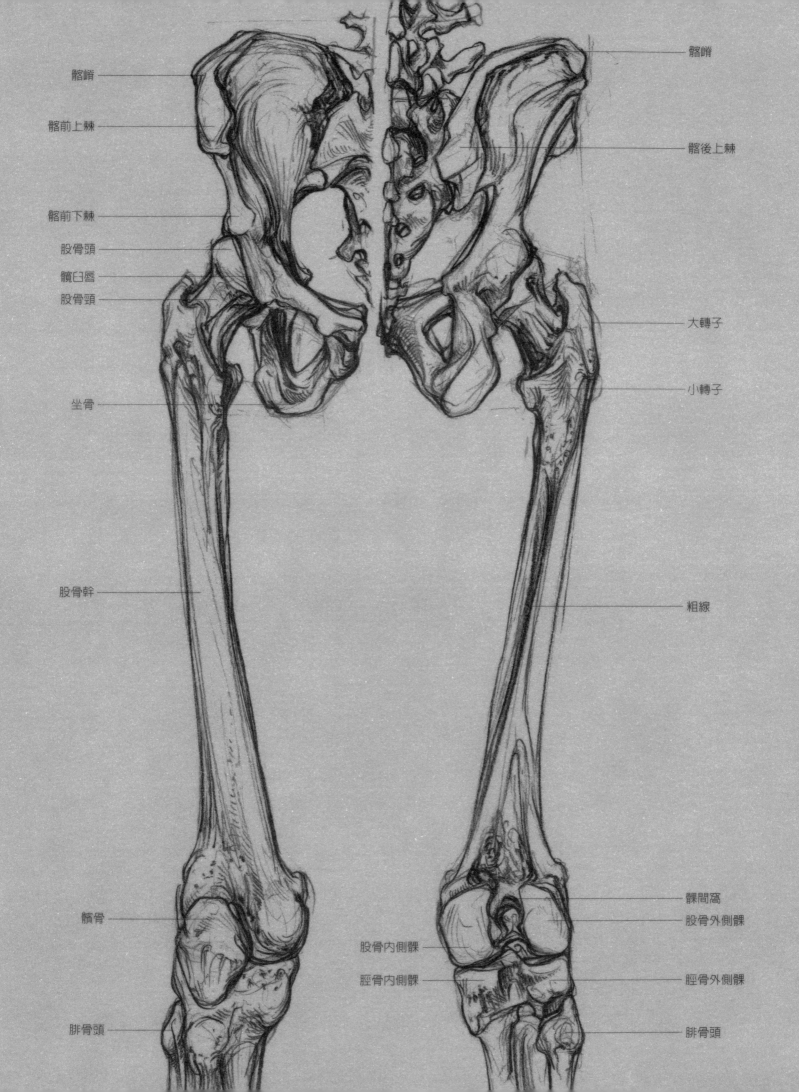

髂嵴

髂前上棘

髂前下棘

股骨頭

髖臼唇

股骨頭

坐骨

股骨幹

髕骨

腓骨頭

髂嵴

髂後上棘

大轉子

小轉子

粗線

髁間窩

股骨外側髁

股骨內側髁

脛骨內側髁

脛骨外側髁

腓骨頭

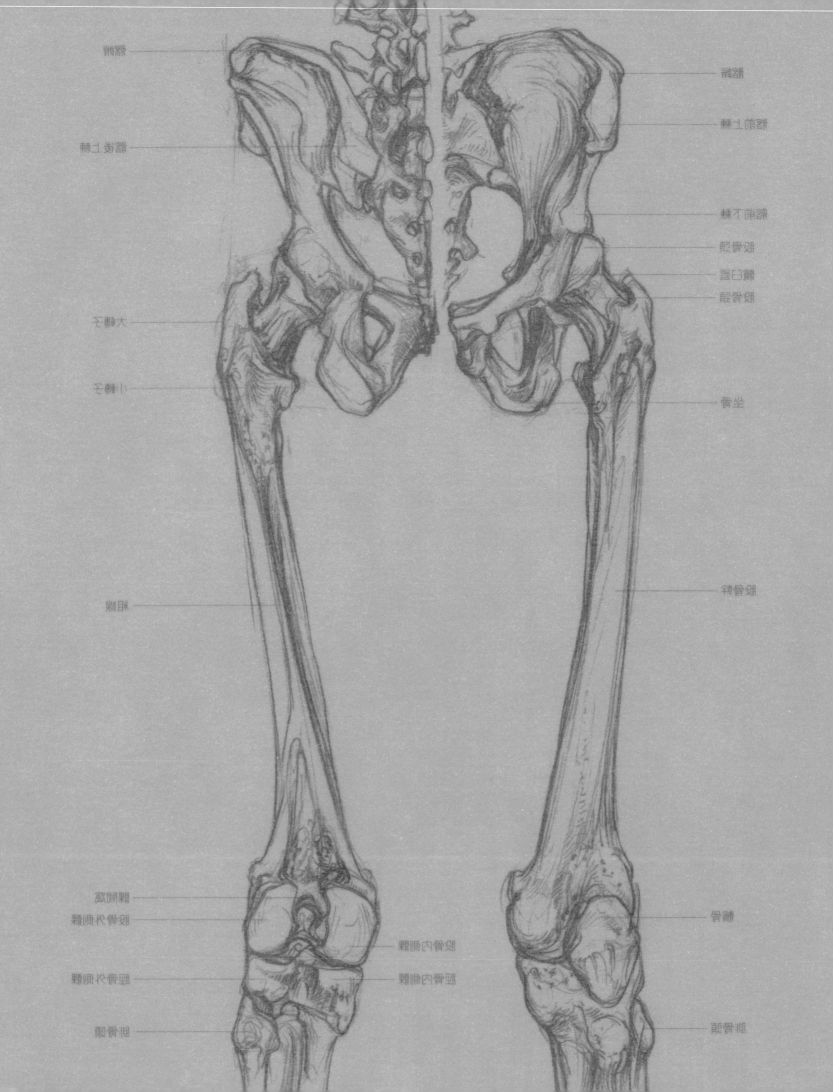

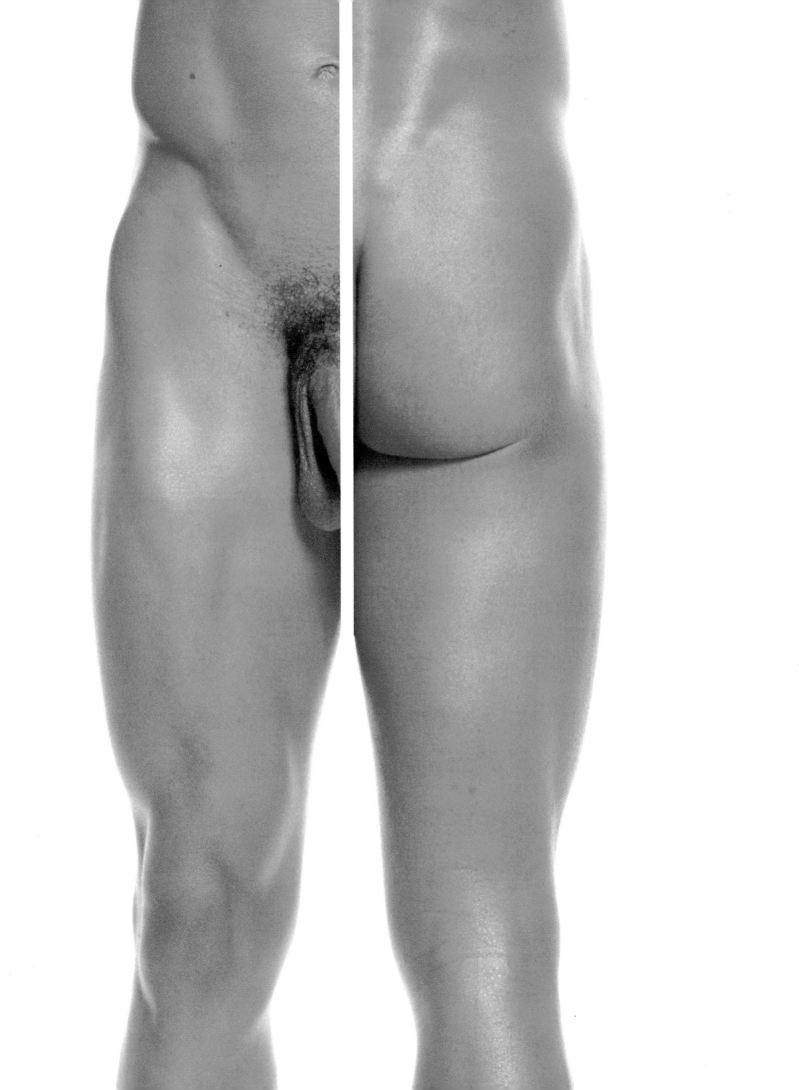

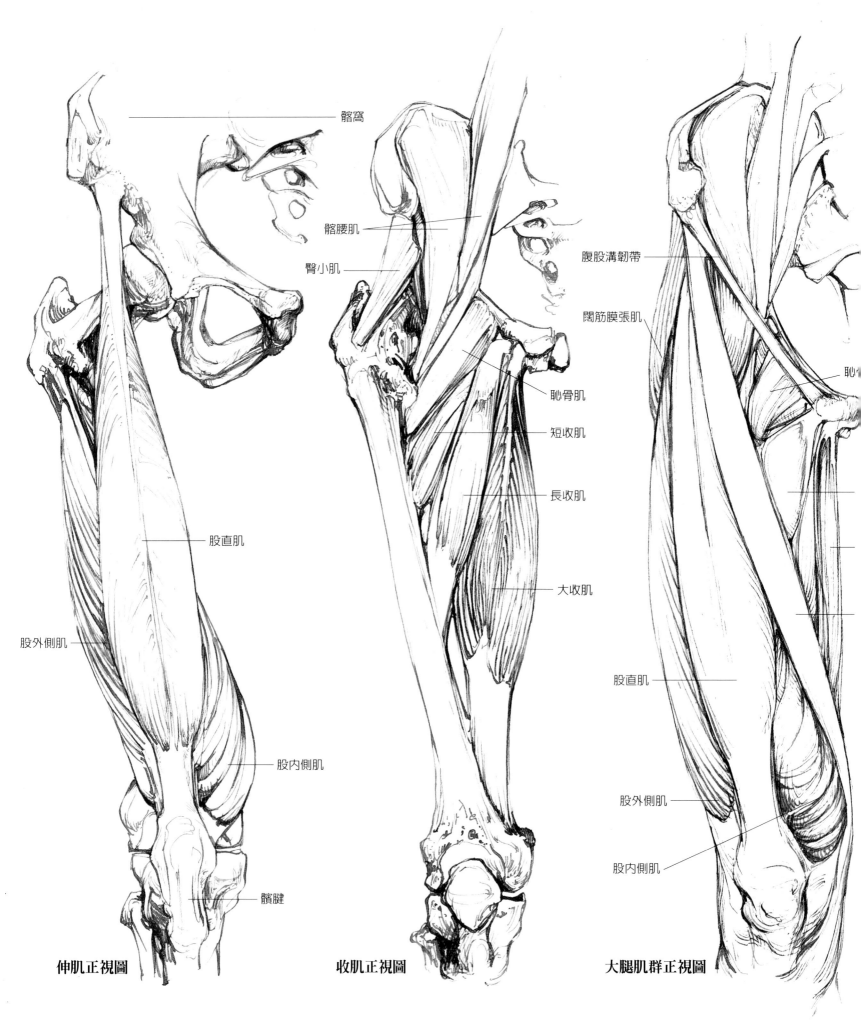

髂窩

髂腰肌

臀小肌

股直肌

股外側肌

股內側肌

髕腱

腹股溝韌帶

闊筋膜張肌

恥骨肌

短收肌

長收肌

大收肌

恥

股直肌

股外側肌

股內側肌

伸肌正視圖

收肌正視圖

大腿肌群正視圖

◀左圖

左頁是髖和大腿的正視圖。左圖是強有力的伸肌一直延伸至膝,並可在髖部將腿抬高。中圖是大腿內收肌,可以使兩股骨接近,甚至跨到另一條腿上。右圖是屈肌和收肌群,它們在表層由縫匠肌分開。髂腰肌(中圖偏左)由三塊肌肉組成,起端位於較下面的六塊椎骨和髂窩內表面,大部分附著在股骨的小轉子上(第129頁),可以將大腿彎向骨盆。

右圖▶

從表面看,通常男性的髖和大腿的肌肉更大,因為他們的肌肉一般較大、較強壯;而女性的大腿則是由更多脂肪構成,因此較為柔軟(第38頁)。表層脂肪常能決定臀部和大腿上的皮膚肌理,女性尤其如此。這些照片顯示的是前縮透視下的大腿肌肉。上圖必須注意的是起端位於股四頭肌的內收肌的分隔。下圖則可看出表層脂肪上的股四頭肌形成了大腿外側。

髖和大腿　肌肉

　　髖和大腿的骨頭由大約二十七塊強而有力的肌肉包裹著。這些肌肉以各不相同的組群排列,筋膜像袖套一樣既包裹住單塊的肌肉,同時又將許多單塊肌肉圍裹在一起。從坐姿變成站姿時,大腿肌肉可以將全身的重量撐起來。它能使我們保持站立的姿勢,也能使我們走路、跳躍或跑步。若想了解更多這部分肌肉的活動,可參考左頁的圖解,或第244頁中的「肌肉術語」。

　　股四頭肌是膝的大伸肌,也可以屈曲髖關節,或形成大腿的前伸度。它由四個各不相同的部分組成:起端位於粗線兩側的股外側肌和股內側肌、起端位於股骨前面和側面的股中間肌、起端位於髂前下棘的股直肌。這四部分在大腿前結合在一起形成一個肌腱,包裹著髕骨,再穿過膝,附著在脛骨上端的粗隆上。股中間肌隱藏得較深,通常不易看見。

　　收肌像扇子一樣在大腿內側向下展開,分別稱為恥骨肌、短收肌、長收肌和大收肌。它們的起端分別位於恥骨和坐骨的不同部位,並從小轉子起一直往下,呈直線附著在粗線上,直到膝上的內上髁。

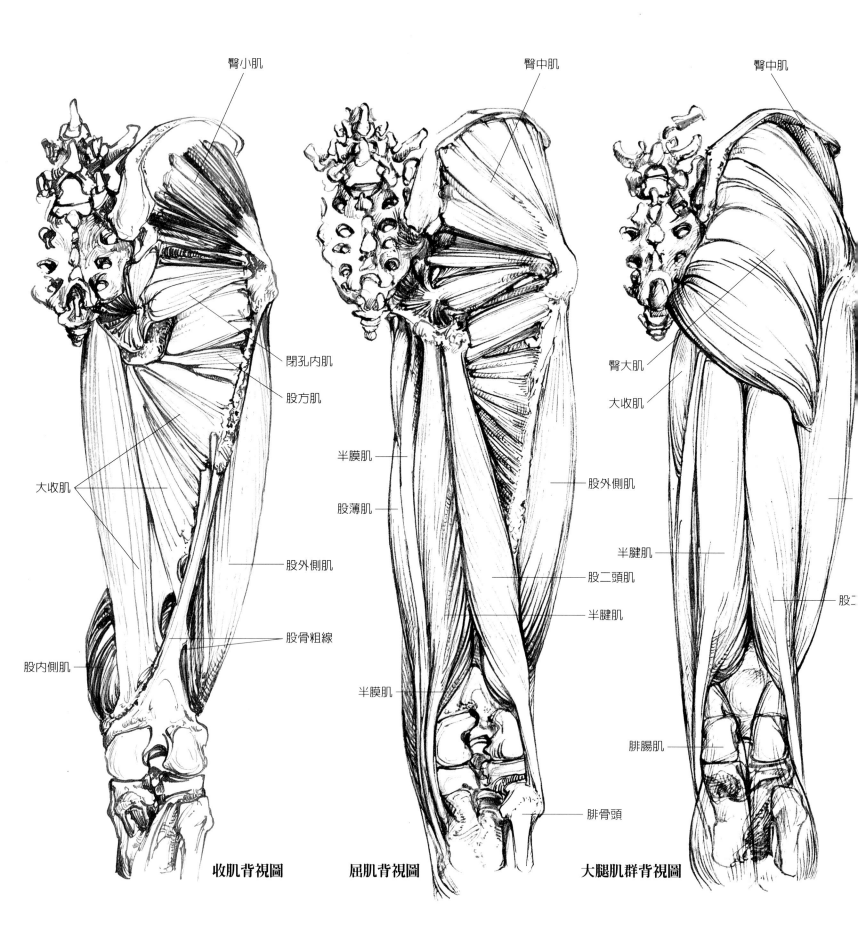

臀小肌

臀中肌

臀中肌

閉孔內肌

股方肌

臀大肌

大收肌

大收肌

股外側肌

半膜肌

股薄肌

股外側肌

股外側肌

股骨粗線

半腱肌

股二頭肌

半腱肌

股內側肌

股二

半膜肌

腓腸肌

腓骨頭

股二

收肌背視圖

屈肌背視圖

大腿肌群背視圖

◀左圖和右圖▶

左頁左圖是從背後看髖和大腿的深層解剖。大收肌和股外側肌附著在粗線上並界定了粗線。要特別注意，粗線在膝的上方分開成兩條。左頁中圖可看到覆蓋在大收肌上的三塊肌肉形成了大腿後部，即股二頭肌、半腱肌和半膜肌；它們附著的肌腱，可以在其通過膝後兩側時觸摸到並看到。左頁右圖是大腿後部及臀部的肌肉圖。臀大肌深深地附著在大收肌與股外側肌之間的粗線上方。在其上面，肌肉纖維與髂脛束和大腿表層筋膜混合在一起。在其下面，腓腸肌的兩個頭（第153頁）出現在股二頭肌腱和半腱肌腱之間，至於中間的三角地帶則是膕窩（第35、150頁）。本頁上圖是股四頭肌的屈曲，其表面的三部分，即股外側肌、股直肌和股內側肌，都可以清楚地看到。仔細比較本頁下圖中的右腿與左頁右圖的深層肌肉解剖，要注意股二頭肌、股外側肌和臀大肌的區分。

縫匠肌（第130頁），是人體最長的肌肉，像一根細細的帶子，從髂前上棘一直延伸到脛骨內表面。它分開了四頭肌和內收肌，可屈膝，並可收、旋大腿（第134頁）。同樣很細長的股薄肌（第130頁）起端位於恥骨，穿越大腿內側，附著在脛骨上部內側表層，可伸腿、屈膝，或向內轉腿。

在大腿後部，半膜肌和半腱肌起端於坐骨粗隆，附著在脛骨上。它們可伸展髖部，可屈曲並向內轉膝。股二頭肌的長頭，起端位於坐骨，與起端位於粗線下部的短頭相連接，一起附著在腓骨頭上，可屈膝並伸展髖。

六塊短短的迴旋肌，包括股方肌和閉孔內肌，從骨盆一直延伸到大轉子，可使髖向外旋轉。臀大肌是臀部的粗大纖維肌，可伸展並向外旋轉髖，同時拉緊髂脛束（第134頁）。髂脛束是一長而厚的筋膜（第36頁），其前面由一小塊起端於髂嵴的張肌拉緊，它像肌腱一樣將臀大肌和闊筋膜張肌（第134頁）固定在脛骨外側髁上。這一排列使大腿外側較為平坦，並且可以在站立時防止膝部彎曲。

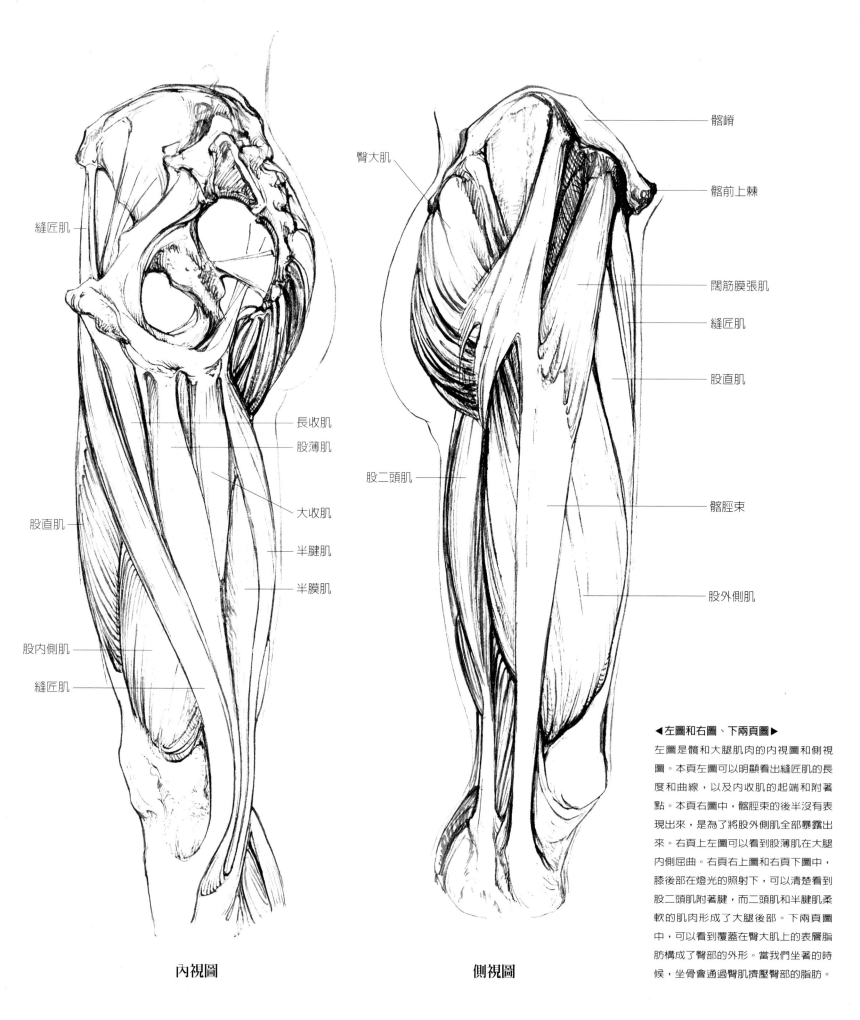

縫匠肌

股直肌

股內側肌

縫匠肌

長收肌

股薄肌

大收肌

半腱肌

半膜肌

內視圖

臀大肌

股二頭肌

髂嵴

髂前上棘

闊筋膜張肌

縫匠肌

股直肌

髂脛束

股外側肌

側視圖

◀左圖和右圖、下兩頁圖▶

左圖是髖和大腿肌肉的內視圖和側視圖。本頁左圖可以明顯看出縫匠肌的長度和曲線，以及內收肌的起端和附著點。本頁右圖中，髂脛束的後半沒有表現出來，是為了將股外側肌全部暴露出來。右頁上左圖可以看到股薄肌在大腿內側屈曲。右頁右上圖和右頁下圖中，膝後部在燈光的照射下，可以清楚看到股二頭肌附著腱，而二頭肌和半腱肌柔軟的肌肉形成了大腿後部。下兩頁圖中，可以看到覆蓋在臀大肌上的表層脂肪構成了臀部的外形。當我們坐著的時候，坐骨會通過臀肌擠壓臀部的脂肪。

MASTERCLASS
Hotel Room

霍柏（Edward Hopper, 1882-1967）的藝術創作，並不屬於二十世紀美國藝術主流的抽象主義與普普藝術。霍柏的畫作中，著重表現美國中西部鄉村生活的創作視角，顯露出堅毅和樸素的特質，正像史坦貝克（John Steinbeck, 1902-1968）的長篇小說一樣，〈旅店房間〉講述的是一個帶有美國色彩的故事。

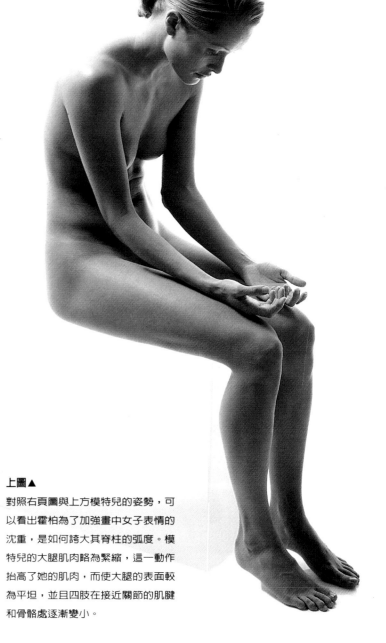

在美國某處一個冷清的旅店房間裡，一名女子正看著一封信，這封信讓她一時不知是留是走。乍看，她好像正在讀信，而且她的姿勢讓她看起來心事重重。但她已讀過信，並且被信中的內容所牽引；因為她將信正面朝下，用雙手捧著，低著頭若有所思。她的四肢沈重而屈曲，一動不動；她的頭臉整個籠罩在陰影之下，流露出主角人物心情的憂鬱。這幅畫那無聲的力量，源自於它的簡潔俐落，是一幅低調的大師之作。

房間本身幾乎就是一種抽象的布局，乾淨、整齊、不受干擾，怪異地沒有那些熟悉的細節，每樣東西都陳放得妥貼有致。行李、家具、窗簾和陰影，構成了平衡的中性色彩和調子。從窗戶射入的光線在房間裡漫射，彷彿透過一層薄紗照進來；光線似乎是凝固的，更對比出這個女子孤寂而赤裸的身形。她是個過客，獨自一人，畫家捕捉到她在幾乎毫無防備下面對人生轉折點的剎那。

這幅畫所展現的張力和激情令人熟悉。霍柏深受竇加（Edgar Degas, 1934-1917）影響，把竇加畫風裡的人物心理以及空間和個性的互動，延續到現實世界之中。霍柏的室內畫及風景畫中，人物像其周圍環境一樣變得抽象，細節湮沒於光和色彩的強大表現力中；他們或是離鄉背井的人，或是性格內向的人，就尚未實現的美國夢而言，既是被排斥在外的人物，又是實實在在的中心人物。

上圖▲
對照右頁圖與上方模特兒的姿勢，可以看出霍柏為了加強畫中女子表情的沈重，是如何誇大其脊柱的弧度。模特兒的大腿肌肉略為緊縮，這一動作抬高了她的肌肉，而使大腿的表面較為平坦，並且四肢在接近關節的肌腱和骨骼處逐漸變小。

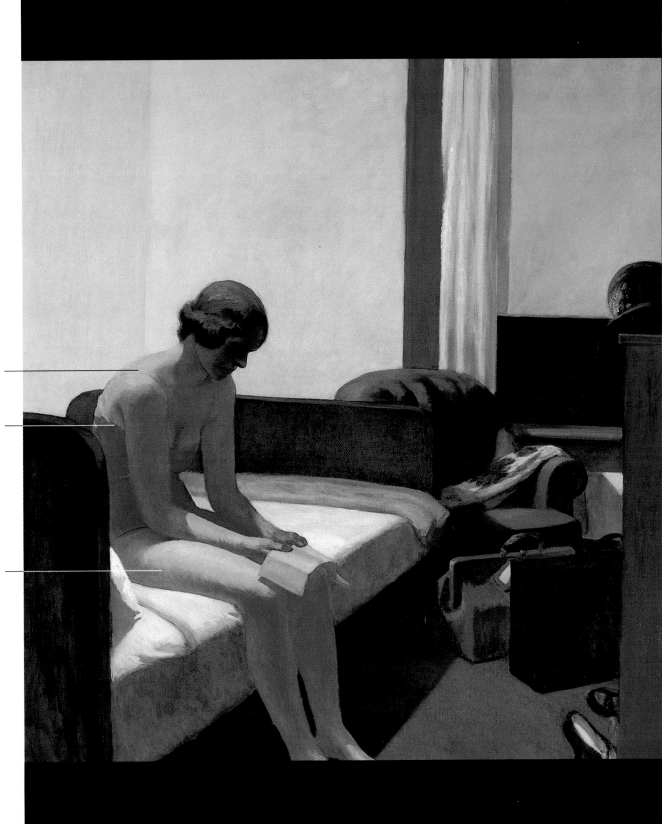

雙肩

霍柏誇大了這名女子身體的重量。在軀幹上部，她又寬又圓的雙肩往前傾，由從頭後部往下的斜方肌懸吊著。雙臂厚實，從肩到肘粗細差別不明顯。雙臂僵直、沉重，垂直的狀態將觀者的視線引向她的膝上。

軀幹

她上身的體重由脊柱的彎曲來平衡並支撐，胸腔下部尤其誇張。她的軀幹在腰部折成兩部分，這由緊身衣上的褶痕可以明顯看出。

雙腿

枕頭遮住了她的髖部，光線照亮了她的大腿，從而造成一種軀幹延長的錯覺。對身體適度的遮掩更增強了觀者欲一窺其胴體的慾望。畫中女子雙腿下垂，大腿的重量都落在床墊上。兩條大腿的肌肉平展著，表示肌肉完全放鬆，強調出她正坐著一動也不動。她雙膝和踝的骨骼細部沒有表現出來，使得兩條腿的曲線分外平滑，看起來重量也增加。

1931年 · 油彩畫布
152 × 168公分
馬德里提森波那米薩美術館
（Museo Thyssen Bornemisza）

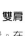

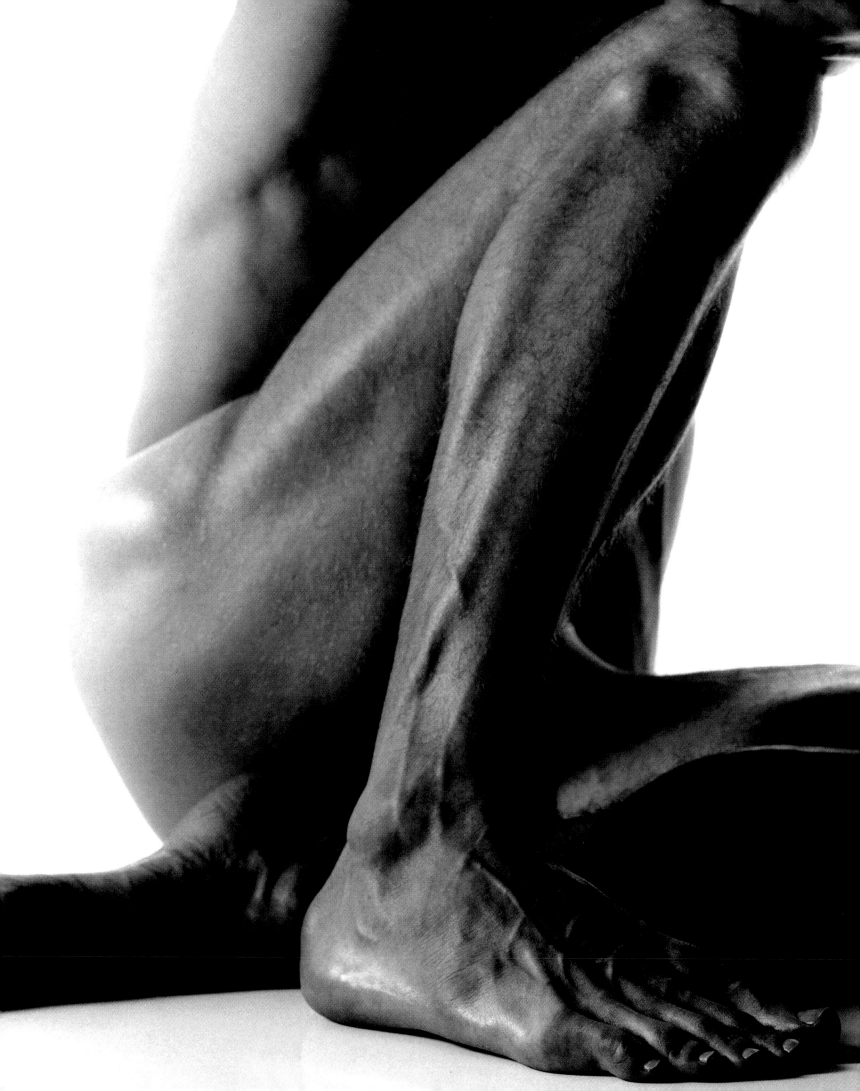

腳 不僅是運動器官，也是人體平衡的重心。腳與地面之間有限的接觸非常重要，在許多古代文化裡，一個雙腳少與地面接觸的人意味著他的身體虛弱甚至受疾病纏身之苦；而在另一些文化中，腳則成了表達特別能力和技巧的工具，例如，在東方武術的空手道和跆拳道裡，腳後跟的跟骨可以練成像一把鋒利的斧頭，小趾到後跟的邊緣則像是一把利劍，而芭蕾舞者多年的訓練就是為了讓小腿和雙腳的肌肉力量能保持平衡，以便可以單靠一個腳尖站立。

小腿和足
THE LEG AND FOOT

許多雕塑家以嫻熟精確的手法，確保所雕塑人物的腳能自然又平穩地站立在底座上，他們認為讓人物接觸地面可以增加真實感和重要性。但是，和手一樣，藝術作品中的腳在創作過程中都經過潤飾並加以理想化。例如，事實上，只有百分之十的人其第二趾比第一趾長，但在西方，至少是自文藝復興以來，無數的畫作和雕塑作品都將腳的第二趾畫得很長，其原因也許是人們認為這樣更漂亮。而在東方，普遍認為腳越小越美，其中最極端的代表例證就是中國古代女性的裹小腳風俗；女子自幼便以布條纏裹雙腳，以使外形小巧，進而讓身體移動時搖曳生姿。

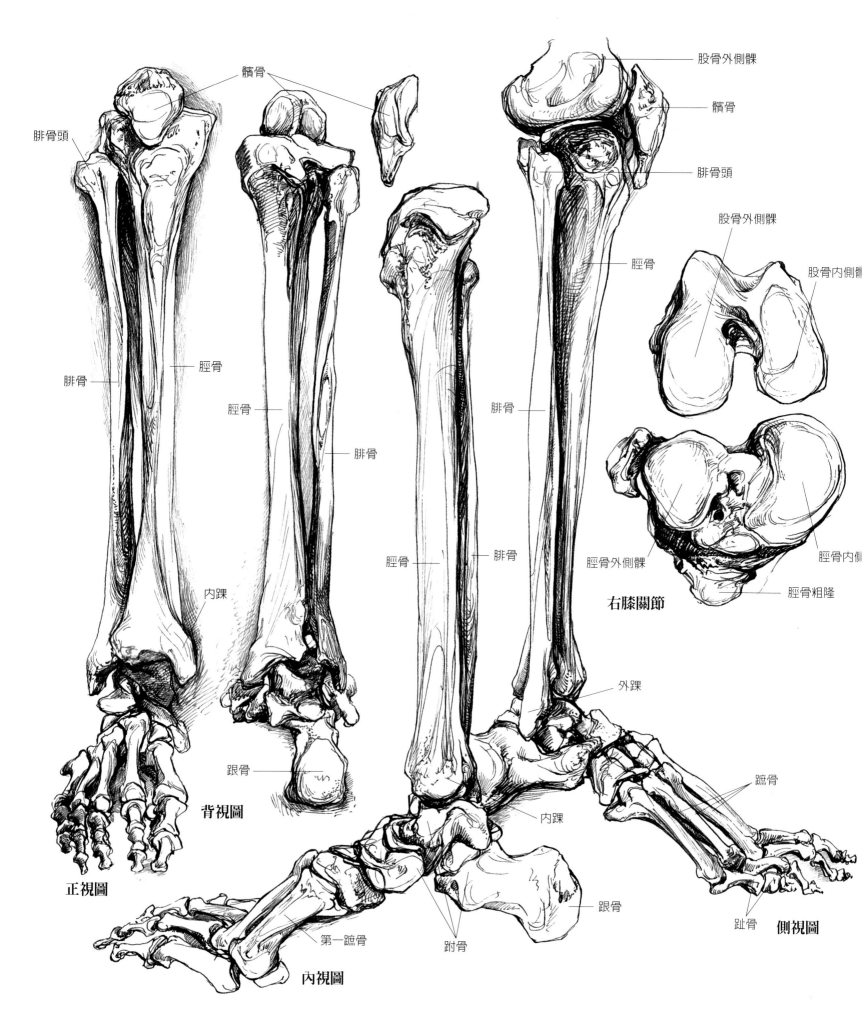

髕骨

腓骨頭

股骨外側髁

髕骨

腓骨頭

脛骨

股骨外側髁

股骨內側髁

腓骨

脛骨

脛骨

腓骨

腓骨

脛骨

腓骨

脛骨

脛骨外側髁

脛骨內側

脛骨粗隆

內踝

右膝關節

外踝

跟骨

蹠骨

背視圖

內踝

跟骨

正視圖

第一蹠骨

跗骨

趾骨

側視圖

內視圖

◀左圖和右圖▶

左頁由左至右依序是小腿及腳骨的正視圖、背視圖、內視圖和側視圖,以及右膝關節表面圖。在每一脛骨上方有一相應的髕骨圖。右圖顯示出膝部最上端凸出的髕骨。由於它總是在不同的位置間移動,所以很難清楚地將它定位。完全伸直並放鬆一條腿,試著找到髕骨的位置,將膝蓋彎曲,會感覺到它在皮膚下的活動,這時在髕骨兩側可摸到的兩個骨質凸出正是股骨髁。這張照片中,膝下側面的腓骨頭清晰可見;腓骨幹深藏在肌肉中,直至外踝處才出現。兩個內踝也可清楚看到,在這裡,肌腱、脂肪、筋膜(第36頁)和皮膚遮掩住腳骨,但是當雙腳放鬆並且用手觸摸它們時,可以找到其中的許多骨骼。

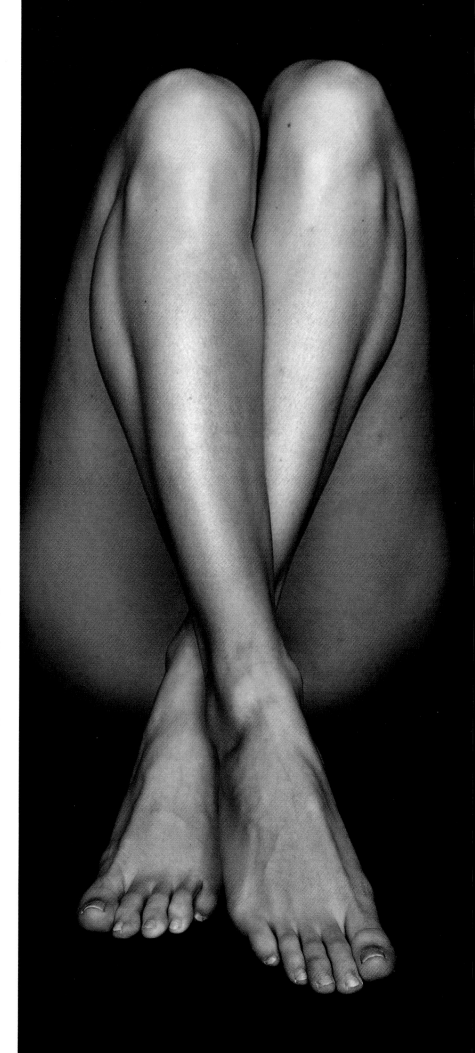

小腿和足　骨骼

　　小腿指的是膝蓋以下的腿部,它的長骨稱為脛骨和腓骨,兩者將人體的體重從膝轉移到踝,並為那些控制小腿和腳的活動的肌肉提供附著的地方。當站立時,腳承受著身體的全部重量;在身體往前時,則發揮槓桿的功能;而行走、奔跑或跳躍時,則發揮緩衝的功能。

　　小腿的兩根長骨中以脛骨較重,承受著全部的體重,表面輪廓分明。脛骨由骨幹和兩個關節頭組成,其頂端處比較厚實,並延展形成兩個淺的內凹平臺,即內側髁與外側髁。脛骨幹為有相當長度的稜柱形(或三邊形),往中間漸窄,到下端又轉為厚實,而在底部形成內踝。

　　每一脛骨髁的上端表面都有一層透明軟骨(第32頁),稍呈內凹以連接股骨底端(第128頁)。脛骨髁在後部明顯分開,而在前面則結合成一粗隆,像一個三角形的簷口,上寬下窄,此處因為有許多上下穿過的韌帶(第32頁)和肌腱(第34頁)的附著,所以外表層多節又多窩。脛骨粗隆是一骨質、凸出的垂直崤,附著於前面的髕骨韌帶。小腿彎

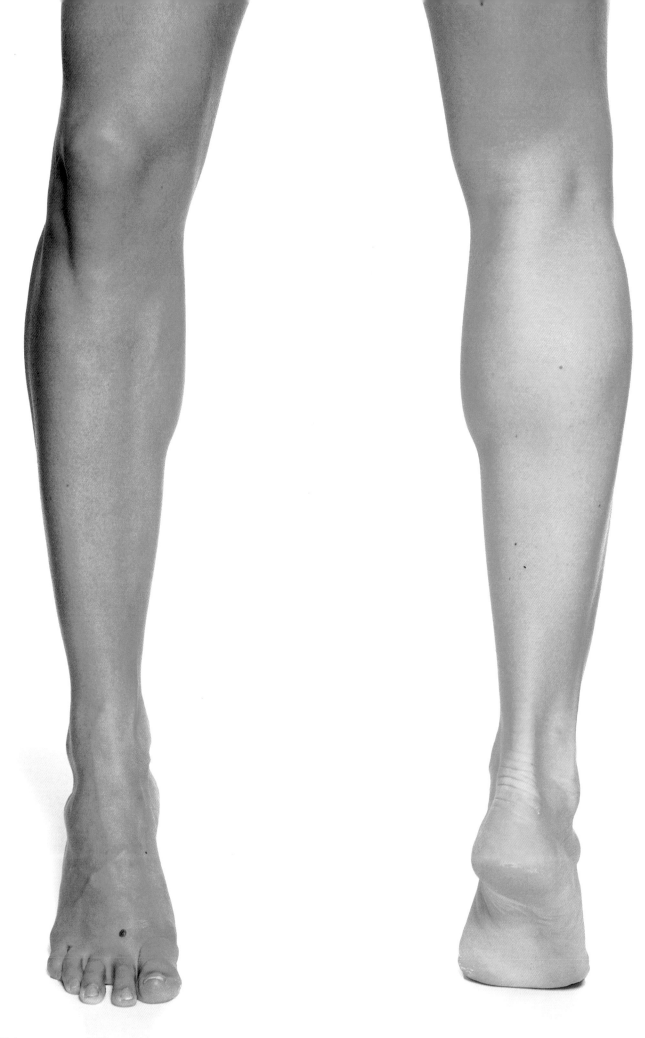

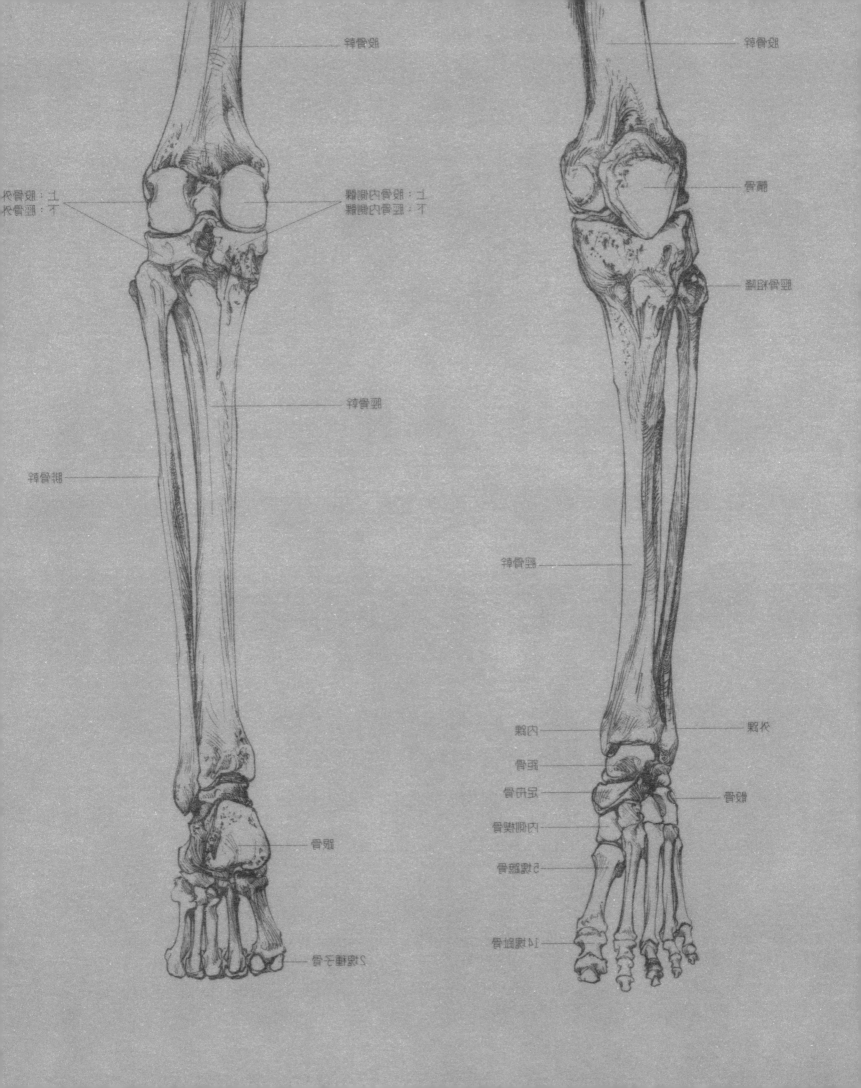

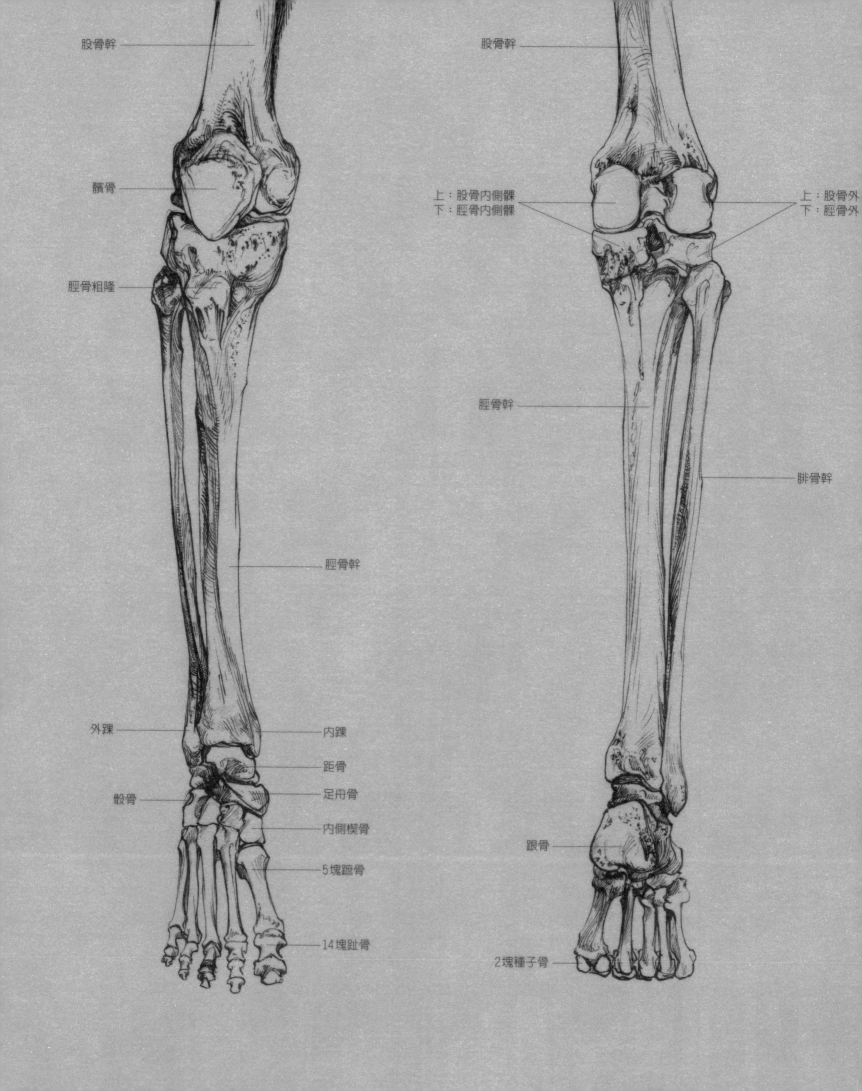

股骨幹

髕骨

脛骨粗隆

脛骨幹

外踝　　　　　　　　　　内踝

距骨

骰骨　　　　　　　　　　足舟骨

内側楔骨

5塊蹠骨

14塊趾骨

股骨幹

上：股骨内側髁　　　　　　　　　　上：股骨外
下：脛骨内側髁　　　　　　　　　　下：脛骨外

脛骨幹

腓骨幹

跟骨

2塊種子骨

◀左圖

右圖▶

左圖是兩條右小腿（踮高腳跟使重心到踇趾球上）及其骨骼結構的正視圖和背視圖，從中可以觀察股骨髁和脛骨髁在膝部相交時的關係。首先，可以找出髕骨（正視圖）的形狀以及側面的腓骨頭；接著隨腓骨往下延伸到腳，這時注意它與脛骨相交的角度與連接狀況。脛骨和腓骨蓋住距骨（第147頁），形成腳踝。在右腳後方第一蹠骨的底端是兩塊種子骨。

這幅照片展示了小腿與大腿之間的角度。沿著股骨到膝部畫一條直線，就可以看出小腿向側面偏置的角度。再注意觀察膝上清晰可見的股直肌的活動，股直肌是股四頭肌的一部分，附著在髕腱（第130頁）上，髕腱又附著在脛骨上。股四頭肌的另一部分是股內側肌（第130頁），它的作用是使髕骨不至於向外側游離。

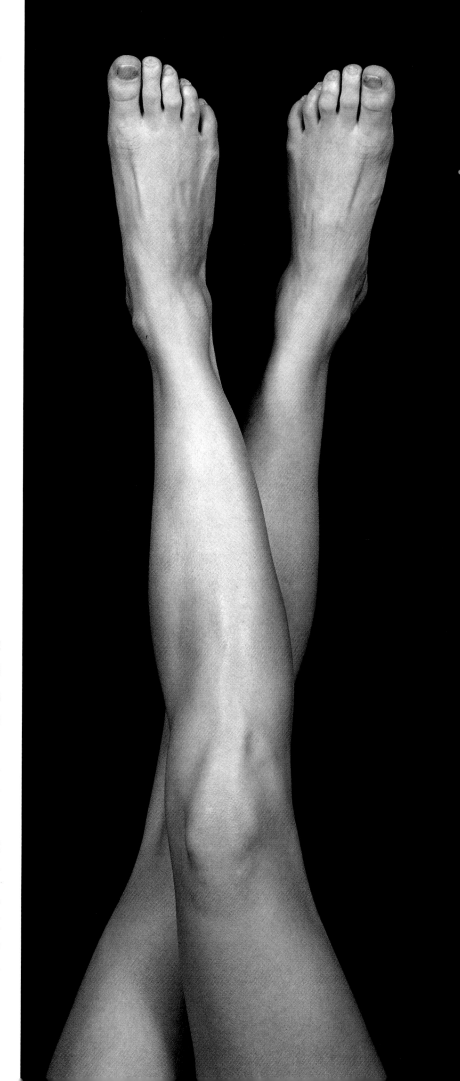

曲的時候，這可以在膝蓋下很清楚地看到，對藝術家來說，這是一個很有用的標界。

　　腓骨（第142頁）是一根精巧細長的骨，邊緣分明，像木條似的。它在脛骨側面，與脛骨平行排列著，位置稍偏下、偏後，由骨幹和兩個關節頭組成，兩頭都與脛骨牢牢地連接在一起。在踝關節處，腓骨在脛骨下方，外翻向下延伸形成外踝。

　　正如橈骨和尺骨一樣，小腿的整個脛骨和腓骨間都有骨間膜連接。這一層薄而半透明的結締組織，將小腿間隔成了前部和後部，並為肌肉提供了附著處。

　　髕骨（第142頁）位於脛骨前上方，是骨骼中最大的種子骨。種子骨是一種小而圓的獨立骨骼。數量不定的種子骨出現在雙手和雙腳的某些肌腱內。膝的髕骨圍裹在股四頭肌腱中（第131頁），其作用是讓肌腱經過膝蓋時容易些。髕骨前部與膝的皮膚之間隔著一個小囊，這是一個內有滑液的保護性囊。囊在全身各處都有，通常出現在關節內、肌肉和

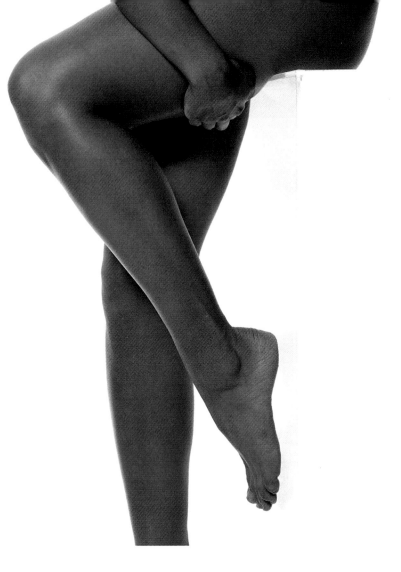

肌腱之間，以及某些部位的皮膚下，它們的作用是降低各活動部位之間的摩擦。

膝是全身最大、最複雜、最脆弱的關節。在運動傷害中，膝傷是很常見的，這是因為運動過程中膝的各個部位必須承受強大的壓力。股骨髁和脛骨髁接合在一起，這樣小腿就可以在一個平面上彎曲、伸直、朝前或往後。膝關節還可以略往兩側旋轉，有好幾個結構因素使得它很穩定。

兩塊纖維軟骨，即外側半月板和內側半月板，直接在脛骨上表面結合。半月板像淺淺的碟子，面朝上承裝股骨並緩解股骨下端的壓力。位於關節囊內及其周圍、排列整齊的強有力的韌帶（第32頁），將這些骨骼結實地捆綁在一起。關節囊是骨膜（第32頁）袖套狀的延伸，起端位於周邊的每一塊骨頭，以覆蓋並包裹整個關節。關節囊裡襯著滑膜，滑膜會分泌出一種純淨的潤滑營養液來填滿關節腔。膝的各個部分有多達十三

個這樣的關節囊（四個在前，四個在外側，五個在內側）。兩條粗壯的十字韌帶起端於脛骨的髁間表層（第142頁），這些韌帶上行的時候，互相繞過再附著於股骨髁上。十字韌帶的作用是為了維持膝部前後穩定，當小腿彎曲時防止股骨往前滑出脛骨，而當小腿伸直時則防止股骨往後滑出脛骨。另外，當大腿肌腱和小腿肌肉從關節兩側經過時，也為膝關節提供了更多的保護。

踝關節由內踝、外踝以及脛骨底端組成（第144頁），這三部分在腳的距骨的上關節表面結合得天衣無縫。一個充滿滑液的纖維囊、數不勝數的粗短強壯的韌帶，以及周圍穿過的肌腱，加強並支撐著踝。腳骨排列成兩個弓狀，由韌帶、肌腱、筋膜和一層層肌肉支撐著。一個弓是從腳後跟跨到腳趾，另一個則橫過腳背、在蹠骨底端形成（第142頁）。這兩個弓分擔了體重並且緩解震動。離開地面時，腳弓僵硬；而腳落地

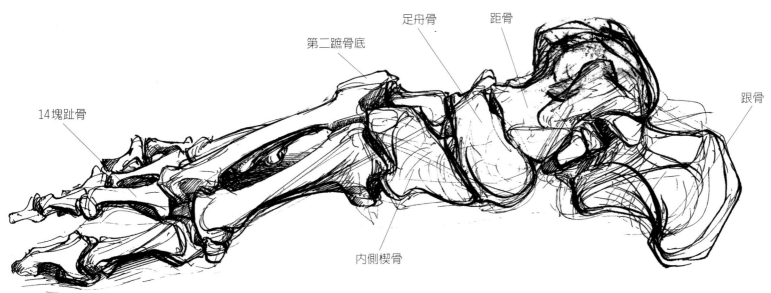

足舟骨 　　距骨

第二蹠骨底

14塊趾骨

跟骨

內側楔骨

照片顯示模特兒每一隻腳趾皮膚下微凸而細、幾乎是平行的縱向束。男模特兒的小腿（本頁上左圖）外側也有結實的外形輪廓，人常將它們錯當成骨，其實這些都是肌腱。腳的長骨（即蹠骨與趾骨）被伸肌腱遮掩著，因此，除了偶爾在關節處見到之外，幾乎完全看不到。上面的手繪圖顯示出跗骨與蹠骨間的角度如何改變腳弓的彎度。就如在左頁左圖和本頁右圖中所看到的那樣，第二蹠骨底是腳弓的最高點。

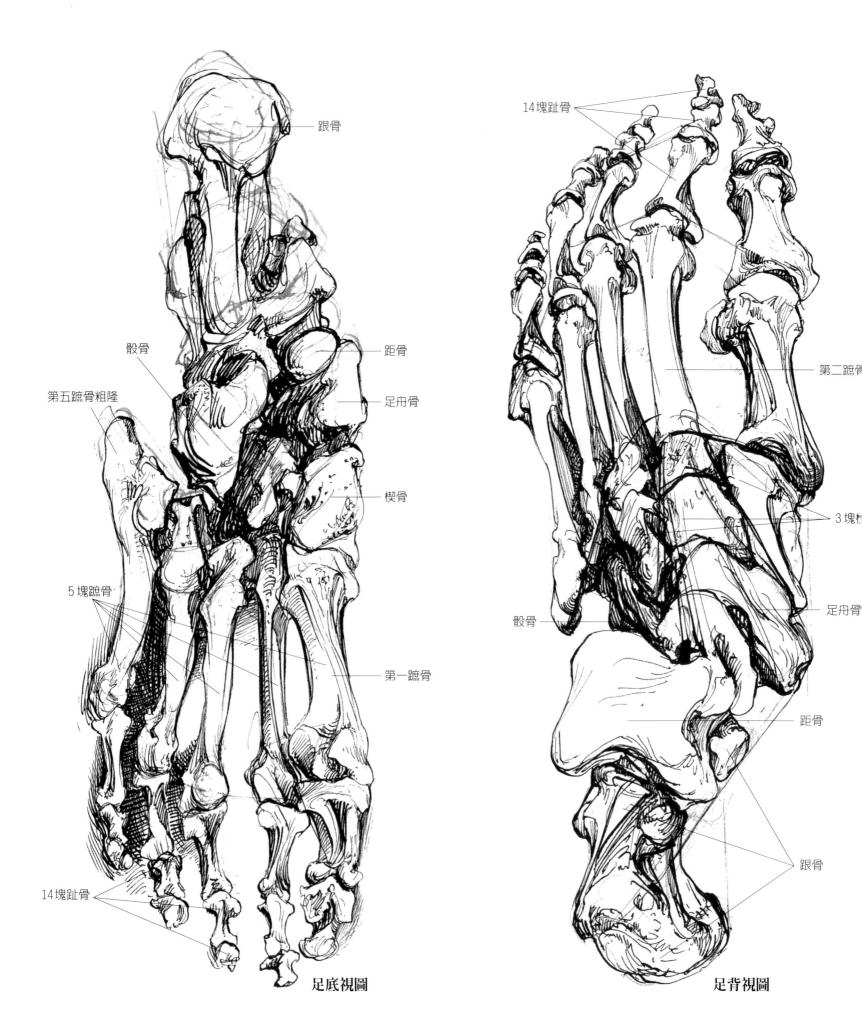

跟骨

距骨

足舟骨

楔骨

第一蹠骨

骰骨

第五蹠骨粗隆

5 塊蹠骨

14塊趾骨

14塊趾骨

第二蹠骨

3 塊楔骨

足舟骨

骰骨

距骨

跟骨

足底視圖

足背視圖

◀左圖

左頁的兩張圖分別是腳骨的足底視圖和足背視圖，描繪出跟骨、距骨、足舟骨、骰骨、跗骨的三塊楔骨、五塊蹠骨和趾的十四塊趾骨之間的關係、比例和角度。注意，走向大腳趾的第一蹠骨比外側的其他四塊短而厚；同樣地，大腳趾的趾骨也大於其他腳趾的趾骨。

右圖▶

腳的骨骼深埋在韌帶、肌腱、肌肉、筋膜、厚實的腱膜（第34頁）、脂肪以及厚厚的皮膚之下。上圖中，投射到上面一隻腳外側的光線，照出一個位於腳跟到小趾中間的小隆起，這是第五蹠骨粗隆；在腳外側可以摸到它，有時也能看到。下圖可以觀察到肌腱如何遮住蹠骨的。

時，腳弓則很靈活。腳骨與手骨很相似，但為了在穩定和施力之間靈活轉換，腳骨作了適當的調整。

　　跗骨共有七塊，分別是距骨、跟骨、骰骨、足舟骨及三塊楔骨，共同形成了腳踝和後跟。距骨是最上端的跗骨。這塊光滑而彎曲的骨骼，連接著上面的脛骨和腓骨，並將體重從小腿轉移到腳後跟。跟骨是腳最大的骨骼，它長而厚實的骨體向後穿到距骨下，朝下往腳的外側彎。當我們走路時，跟骨擊地，對抬腳離地的動作產生強力的槓桿作用。韌帶將足舟骨、骰骨和三塊楔骨結實地繫在一起，在踝前形成腳弓。再往前，就是五塊細小、呈錐形的蹠骨，蹠骨與趾連在一起。趾骨共十四塊，其排列與指骨相似，除了大腳趾只有兩塊（如同大拇指），其餘每趾都是三塊。

　　站立不動時，身體的重量壓在跟骨和蹠骨頭之間。當我們朝前走時，跟骨首先著地，體重會平穩地往下傳到腳外側的蹠骨頭上，再移到大腳趾底端，而將人體往前推進。這一行走模式，常常使鞋底留下陷痕，也可從腳印清楚地看到。

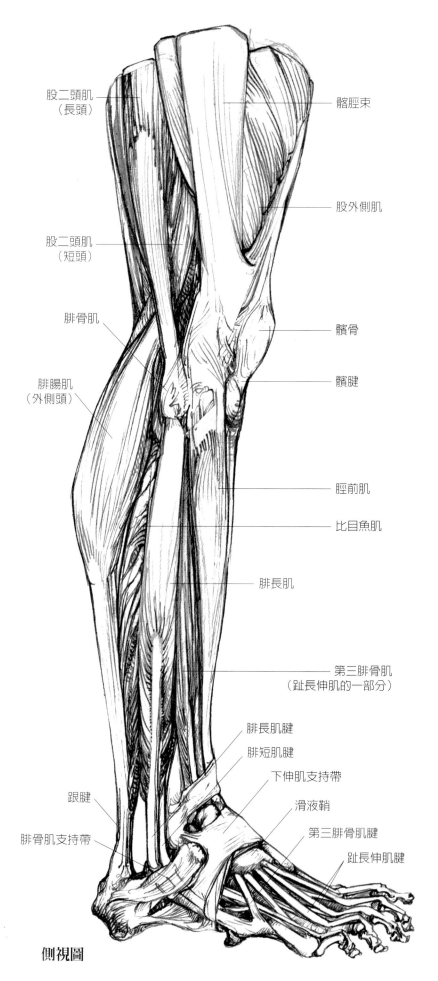

股二頭肌
（長頭）

髂脛束

股外側肌

股二頭肌
（短頭）

腓骨肌

髕骨

腓腸肌
（外側頭）

髕腱

脛前肌

比目魚肌

腓長肌

第三腓骨肌
（趾長伸肌的一部分）

腓長肌腱

腓短肌腱

下伸肌支持帶

滑液鞘

第三腓骨肌腱

跟腱

趾長伸肌腱

腓骨肌支持帶

側視圖

本頁與右頁共四張圖從左至右分別是右小腿肌肉的側視圖、正視圖和兩幅背視圖。背視圖顯示小腿肌的中層（右頁右圖）及表層肌肉（右頁中圖）。從膝到趾排列的小腿肌肉，被脛骨、腓骨和相連接的骨間膜隔開，成為一前一後兩大部分，並由不同的深筋膜（第38頁）將肌肉束成肌肉層和肌肉群。腓腸肌（右頁中圖）是小腿肌中最淺表的部分，它起端於股骨內、外側髁（第144頁），並出現在大腿部往下延伸的肌腱，即股二頭肌（左圖）和半膜肌（第153頁）之間。在膝後部，由這些肌肉邊緣構成一個菱形的孔，稱為膕窩（第35頁）；它裡面填滿柔軟的脂肪或脂肪組織（第38頁），而在皮膚下形成一明顯的圓窩。

小腿和足　肌肉

　　小腿和腳的骨骼由三十多塊肌肉裹著。這些肌肉被一層層、一群群地捆綁著，並被分隔成塊、成形，使精巧的活動能運作至腳趾、腳底、踝、小腿肌和脛骨。它們有助人體維持平衡，並提供力量，使人可以優雅而平穩地運動。

　　小腿肌肉排列成間隔開的兩部分，一部分在前，到脛骨為止；另一部分在後，形成小腿肌。這些大多是由脛骨、腓骨和連接的骨間膜來分隔。這兩部分肌肉在一起，可以讓整隻腳向腳背牽拉、向腳底內屈並向內轉或向外翻。腳本身內部（大部分在下面）一層層短肌的作用是屈、伸、展、收腳趾。想了解腳的肌肉運動，可參閱第244頁。腳的骨和肌腱在腳背上更明顯，在那裡它們合攏並由薄薄的皮膚覆蓋著。而腳底的骨上，則覆蓋著更厚實的肌肉、脂肪結締組織以及厚而硬的表皮。

　　脛前肌是腳最結實的背屈肌。這塊錐形的肌肉形成了脛外小腿前部。該肌肉的起端位於脛外側髁、脛骨幹上方外側及骨間膜，隨著脛前肌逐漸往下，越來越窄，而成為一條長長的肌腱，延伸至腳背，往下附著在第一楔骨和第一蹠骨上。拉緊時，脛前肌會向後屈，同時使腳向內轉。

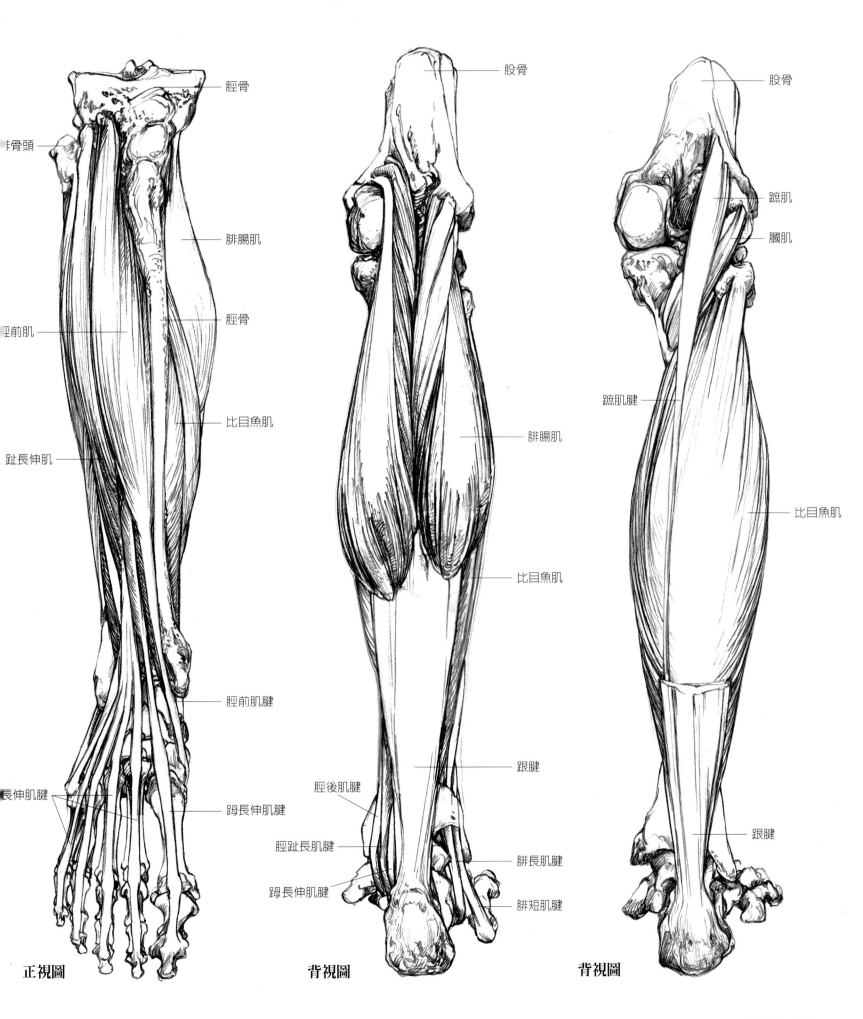

正視圖 背視圖 背視圖

脛骨

腓骨頭

腓腸肌

脛前肌

脛骨

比目魚肌

趾長伸肌

脛前肌腱

長伸肌腱

踇長伸肌腱

股骨

腓腸肌

比目魚肌

跟腱

脛後肌腱

脛趾長肌腱

踇長伸肌腱

腓長肌腱

腓短肌腱

股骨

蹠肌

膕肌

蹠肌腱

比目魚肌

跟腱

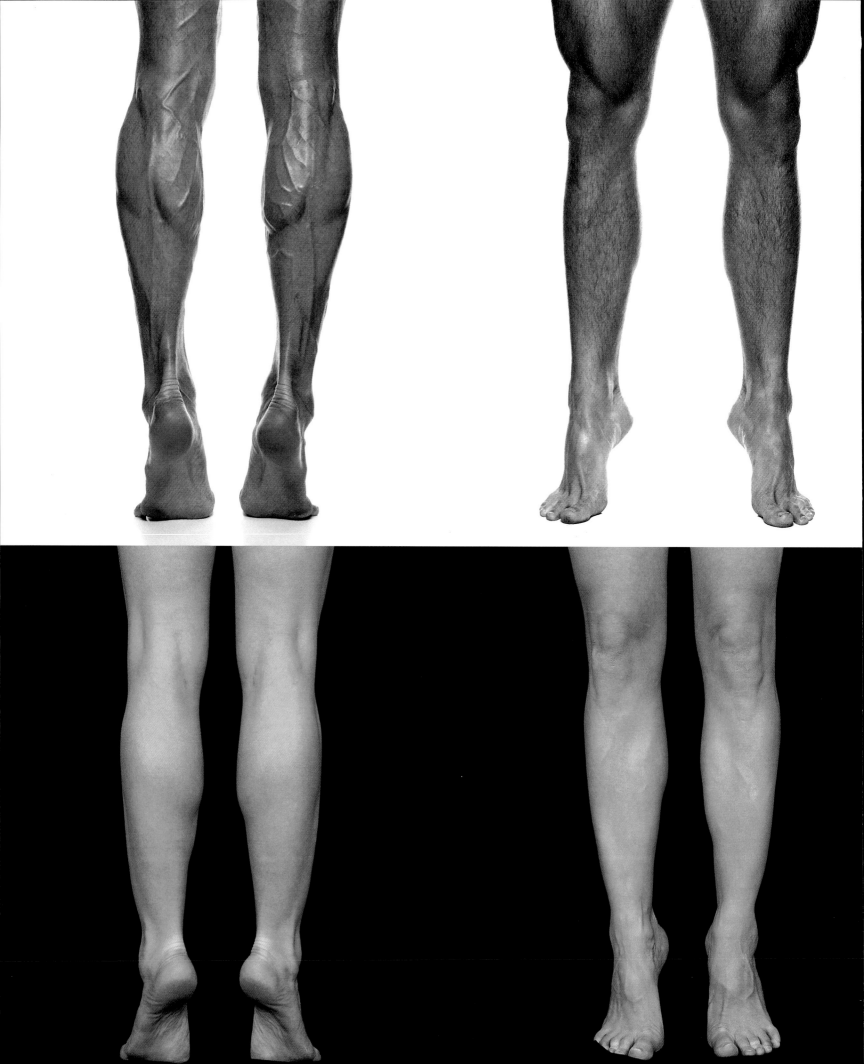

將這些照片與第151頁的圖比較一
下，就可以看出肌肉和肌腱如何在皮
膚、脂肪及血管下使小腿和腳成形。
下左圖中，柔軟的脂肪填充著膕窩，
而光線照射下的兩外踝，輪廓清晰而
能區分出側面的腓長肌與後面的腓腸
肌和比目魚肌（第151頁）。上左圖
中，表皮下顯露出運送血液回心臟的
靜脈，注意觀察腓腸肌頭以及通向跟
腱的厚實腱膜。

這一內視圖顯示許多大腿肌肉在膝上
與其周邊的附著情形，同時顯示這些
肌肉如何架構關節部位，並與脛骨相
連成一體。過踝部的肌腱受滑液鞘保
護，並由支持帶捆綁；支持帶這一厚
實的深筋膜，可將肌腱固定在關節。

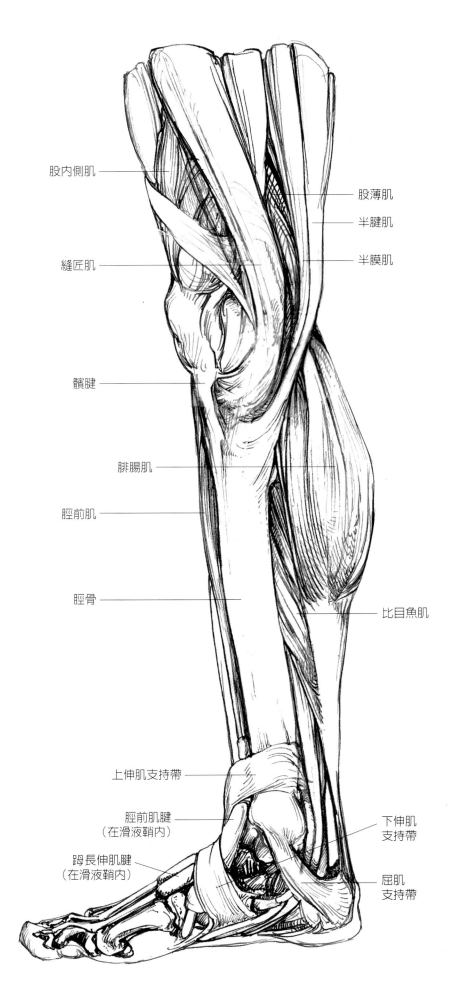

股內側肌

股薄肌

半腱肌

半膜肌

縫匠肌

髕腱

腓腸肌

脛前肌

脛骨

比目魚肌

上伸肌支持帶

脛前肌腱
（在滑液鞘內）

蹠長伸肌腱
（在滑液鞘內）

下伸肌
支持帶

屈肌
支持帶

　姆長伸肌的起端位於脛骨下、腓骨幹中部及骨間膜。它
長長的肌腱（第151頁）沿著踝前往下，穿過腳弓下，附著在
大腳趾的遠節趾骨底端，其作用是伸展大腳趾。

　趾長伸肌（第150、151頁）緊貼在脛骨邊緣，協助形成
小腿前部。它的起端位於脛骨外側髁和骨間膜的前表面。它長
長的肌腱沿脛骨往下分成四個部分，分別附著在外側四趾的中
節趾骨和遠節趾骨上（第150頁、156頁）。趾長伸肌可以將四
個腳趾頭往上牽拉。所有的趾長伸肌腱、姆長伸肌腱以及脛
前肌腱，在腳背的皮膚下都可以很明顯地看到。如果把腳用力
拉向脛骨，再朝兩側活動，就可更清楚看到它的活動過程。

　腓長肌的起端位於腓骨上部，腓短肌及第三腓骨肌的起端
則位於其下部。腓骨肌構成小腿外形。腓長肌腱和腓短肌腱從
外踝後面穿過，而第三腓骨肌腱則從踝前面穿過（第150
頁）。腓短肌腱和第三腓骨肌腱附著在第五蹠骨（第150、151
頁）的底端及骨幹上，而腓長肌腱與脛前肌腱的附著方式相
似，彎曲地透過腳底，穿過骰骨的一個溝，附著在內側楔骨和
第一蹠骨上。以上這些一起作用時，可將整隻腳往回拉、腳尖
往下並彎曲，或往外繃直腓骨肌，若與脛骨一起還可蹬腳。

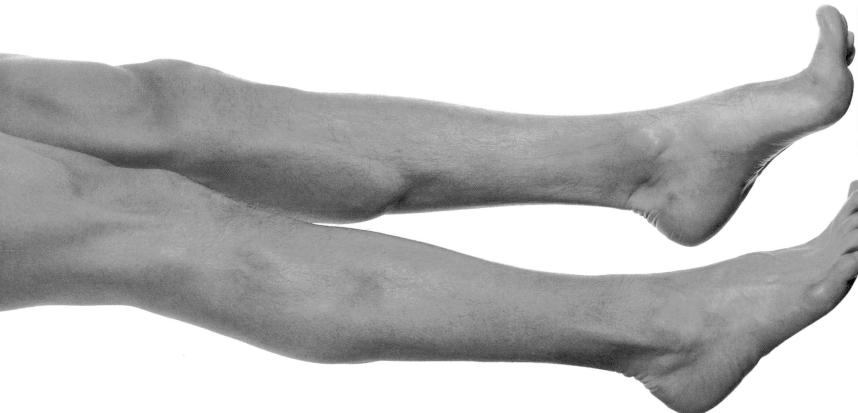

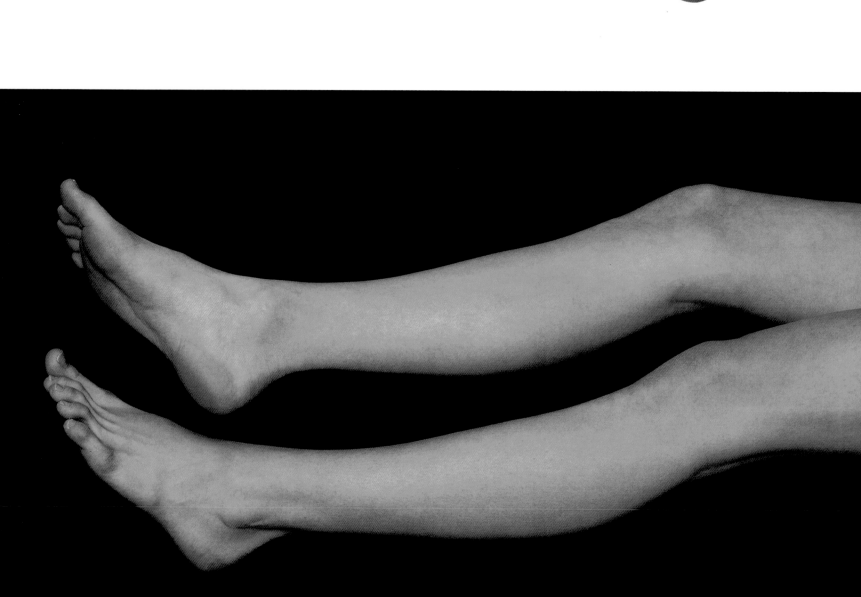

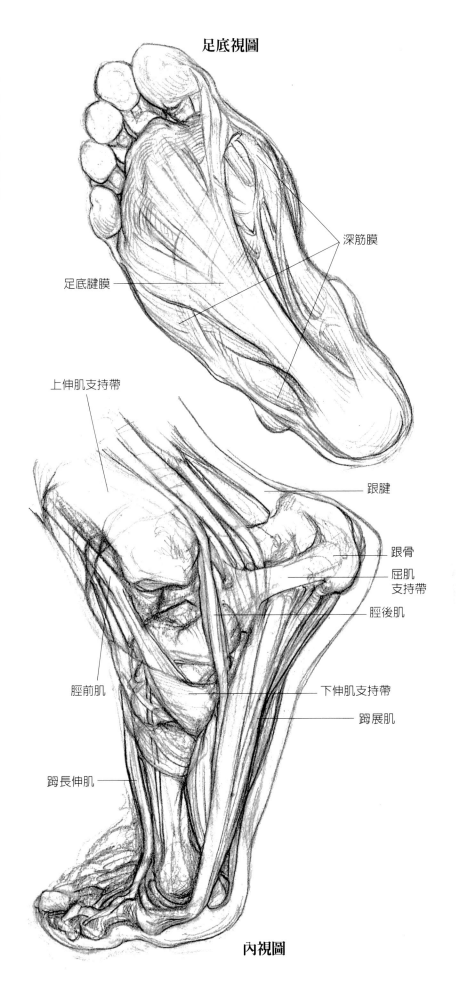

上方照片顯示腓長肌腱（第153頁）
在經過外踝後側時，可以在小腿下側
清晰看到。將該照片和本頁的手繪圖
相對照，在腳上找到蹬展肌（本頁
下圖），它形成了從跟骨到大腳趾底
端的腳弓部分；而蹬長伸肌（本頁
下圖）正牽動大腳趾往上翹。下方照
片中，位在上面那隻腳的中心部位，
可以看到覆蓋在趾短屈肌（第156頁）
上的足底腱膜（第157頁）。

上圖可觀察出足底腱膜與深筋膜連成
一體的狀態。下圖中的支持帶（第
153頁）將屈肌腱和伸肌腱綁在蹠骨
和蹠骨上，可以看到跟腱附著在跟骨
後上表層。肌腱與踝關節之間的距離
可以傳導相當大的力量，使腳向腳底
內屈（腳尖往下指）。跟腱前面的空
間裡填滿了脂肪。

深筋膜

足底腱膜

上伸肌支持帶

跟腱

跟骨
屈肌
支持帶

脛後肌

脛前肌

下伸肌支持帶

蹬展肌

蹬長伸肌

內視圖

小腿肌由六塊肌肉組成，很清晰地排列成三層。最深一層
肌肉即脛後肌，起端位於脛骨、腓骨和骨間膜之後。脛後肌腱
從內踝（第142頁）後面往下至腳背之下，附著在腳底幾乎每
一塊骨骼上。脛後肌可以拉動整隻腳，使它向下繃直。再來則
由趾長屈肌和蹬長屈肌覆蓋在脛後肌上，它們的起端分別位
於脛骨和腓骨，它們的肌腱也都從內踝後面往下越過腳背。趾
長屈肌腱分成四個部分，分別附著在外側四趾上（第156
頁）。蹬長屈肌腱，直達大蹬趾的最後一趾骨（第156頁）。這
些肌肉一起作用的時候，可以使所有腳趾頭往腳底內屈。

小腿肌的三塊表層肌肉，分別稱為比目魚肌、蹠肌和腓腸
肌（第151頁），它們可使踝關節用力往下繃直。比目魚肌的
起端位於脛骨和腓骨，蹠肌的起端位於股骨外側髁，腓腸肌的
起端則通過位於股骨內側髁和外側髁的兩個頭（第144頁）。
蹠肌與掌肌（第118頁）一樣纖細無力，常常只出現在一條腿
上，有時甚至兩條腿都沒有出現。

上述三塊肌肉共同擁有一個附著腱——跟腱（第151
頁），其較為人熟知的名稱是「阿基里斯腱」（Achilles heel）。

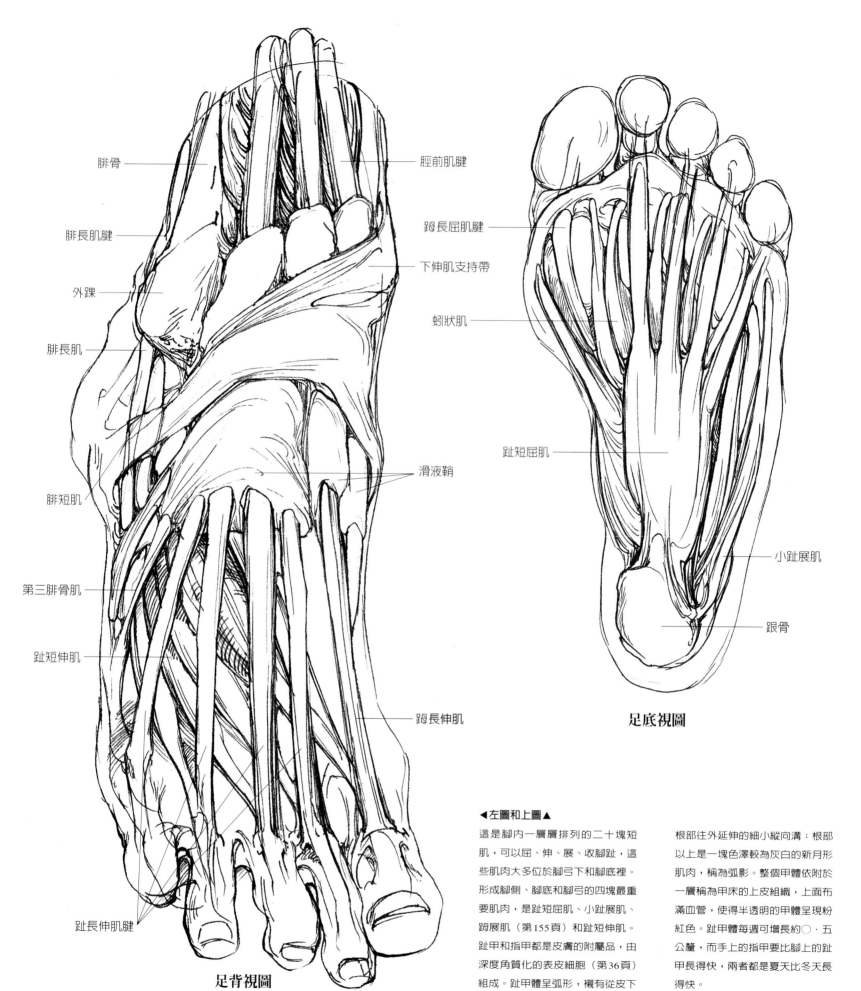

腓骨

腓長肌腱

外踝

腓長肌

腓短肌

第三腓骨肌

趾短伸肌

趾長伸肌腱

足背視圖

脛前肌腱

蹠長屈肌腱

下伸肌支持帶

滑液鞘

蹠長伸肌

蚓狀肌

趾短屈肌

小趾展肌

跟骨

足底視圖

◀左圖和上圖▲

這是腳內一層層排列的二十塊短肌，可以屈、伸、展、收腳趾，這些肌肉大多位於腳弓下和腳底裡。形成腳側、腳底和腳弓的四塊最重要肌肉，是趾短屈肌、小趾展肌、蹠展肌（第155頁）和趾短伸肌。趾甲和指甲都是皮膚的附屬品，由深度角質化的表皮細胞（第36頁）組成。趾甲體呈弧形，襯有從皮下根部往外延伸的細小縱向溝；根部以上是一塊色澤較為灰白的新月形肌肉，稱為弧影。整個甲體依附於一層稱為甲床的上皮組織，上面布滿血管，使得半透明的甲體呈現粉紅色。趾甲體每週可增長約○・五公釐，而手上的指甲要比腳上的趾甲長得快，兩者都是夏天比冬天長得快。

右圖▶

大腿後部鼓出的股二頭肌和半腱肌,在其附著於膝兩側的腓骨頭上和脛骨上方內面時,可以清楚地看到。起端位於股骨內側髁和外側髁的腓腸肌的兩個頭,從二頭肌腱和半腱肌腱之間通過,然後聚在一起形成小腿肌後部,接著腓腸肌通過跟腱附著在跟骨上。注意膝後膕窩的菱形孔內充滿脂肪,因此看起來有著柔軟而細長凸起的外形。

頁),其較為人熟知的名稱是「阿基里斯腱」(Achilles heel)。這是一根短而厚實的錐形肌腱帶,當它在足後、附著在跟骨上的後表層時,就可以清楚地看到。阿基里斯是荷馬史詩《伊利亞德》(Iliad)的主角,為特洛伊戰爭中希臘的第一戰將。他的母親海洋女神忒提思(Thetis)預知他的命運,為了保護剛出世的兒子,便將他倒提著在冥河(冥界的主要河流,分隔陰陽兩界)中浸潤。冥河的水使得阿基里斯除了被提著的腳後跟以外,全身刀槍不入。後來,阿基里斯被受到阿波羅(Apollo)指點的帕里斯(Paris)殺害,就是因為帕里斯射中了他的腳後跟。

　　腳內共有二十塊肌肉,跟手上的肌肉一樣,主要排列在腳底那一面。這些肌肉根據其對腳趾的作用,分層分群排列、共同作用,以使腳趾分開、並攏、往後或是朝下彎曲。腳底覆蓋著與腳的深筋膜(第38頁)相連結的足底腱膜(第155頁)。足底腱膜與掌腱膜(第121頁)的功能一樣,保護著深層肌肉,使肌肉有附著之處,從而在上方把腳的皮膚全部牢牢地固定住,這樣,當我們站起來時,皮膚就不至於滑動。

佳作賞析｜墳墓中的基督

MASTERCLASS
Christ in His Tomb

霍爾班（Hans Holbein, 1498-1543）是英國國王亨利八世的宮廷畫家，在創作這幅令人震驚的基督畫像時，年僅23歲。他後期肖像作品中充沛而豐富的生命力，在這幅畫中卻幾乎無跡可尋。

霍爾班一直是對人體解剖細部結構很敏銳的大師，在他的畫作中，主角的表情、容貌以及姿勢，都表現出一種活靈活現的生命激情。這幅早期的基督入葬畫像，彷彿是對他後期作品的否定，但這種反差是以同樣的激情和技巧達到的。

這是一具僵硬的屍體畫像，而不是理想化的死亡幻象（比較大衛畫的馬拉）。從中，看到的是救世主基督枯槁的軀殼，沒有一絲榮耀，彷彿還留有最後一口氣。

屍體僵硬乾枯，已有腐爛的跡象，肌肉在地心引力的影響下已下陷，每一塊肌腱上黏著紙一般薄的皮膚。他的眼睛還睜著，依舊仰望著上帝，但卻看不到他那張堅如磐石的臉龐。基督被囚禁著，被牢牢地拴在地下一個看起來無法移動的石墓中，被遺棄在幽閉的黑暗裡。彷彿，這一墳墓朝我們敞開著，而我們因為好奇，從沒畫出來的墓壁往裡看，於是基督的頭髮、手指和腳趾進入了我們的視線；就在我們盯著這幅畫看時，已與祂活埋在一起，以至於想要得到的救贖和逃避似乎都沒有了希望。

透過這種赤裸而讓人恐懼的視覺感受，霍爾班引領我們去猜測即將要發生的事件；觀者身後投射來的光，彷彿預告了基督將復活的神蹟。

1521年・油彩木板（翻印）
31公分×200公分
瑞士巴塞爾市立美術館
（Offentliche Kunstsammlung）

胸廓

在薄薄的胸肌和乳頭凹陷下面，胸廓的肋骨在胸腔的皮膚上產生清晰的輪廓。胸弓的軟骨標示著身體的最高點，腹部皮膚從該點往下覆蓋著直抵臍部。

▼下圖

男模特兒擺出像屍體般的姿勢,與霍爾班畫中的死者形成鮮明的對比,這確定了當時霍爾班是根據屍體來作畫。這個模特兒的皮膚飽滿、光滑,胸腔因呼吸而膨脹著。表層脂肪使他的整個輪廓顯得較為柔和,靜脈和肌腱緊貼著他前臂和手的皮膚。模特兒的膝關節向外,而畫中基督的膝關節則是直的,這是因為被釘在十字架上而固定了位置。

骨盆和大腿

骨盆的髂嵴在纏腰布的上方,勾勒出一個小而隆起的弓。這弓往上與背闊肌及腹外斜肌相接,往下則裹住了髖部的臀肌。大腿的肌肉塌向內面,並受地心引力影響而下垂。

小腿

整條小腿的皮膚都皺皺的。觀者的視線沿著大腿起皺的皮膚,經過膝蓋,直到後面的小腿肌。兩條淺淺的凹槽一直通向踝,一條與大腳趾連成一線,一條與腓骨的外踝相接。

雙腳

畫中基督的雙腳,令人覺得彷彿是照著屍體畫出來的。皮膚已經皺縮,緊貼在骨骼和肌腱上。雙腳黝黑,腳趾無力地向後垂著,好像小腿肌和脛骨都已乾癟、萎縮。

身|體|和|平|衡
THE BODY

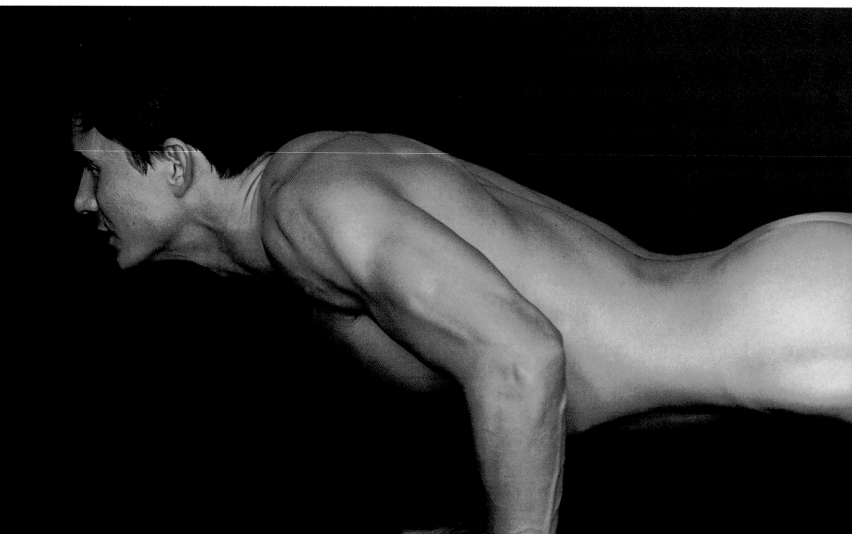

& BALANCE

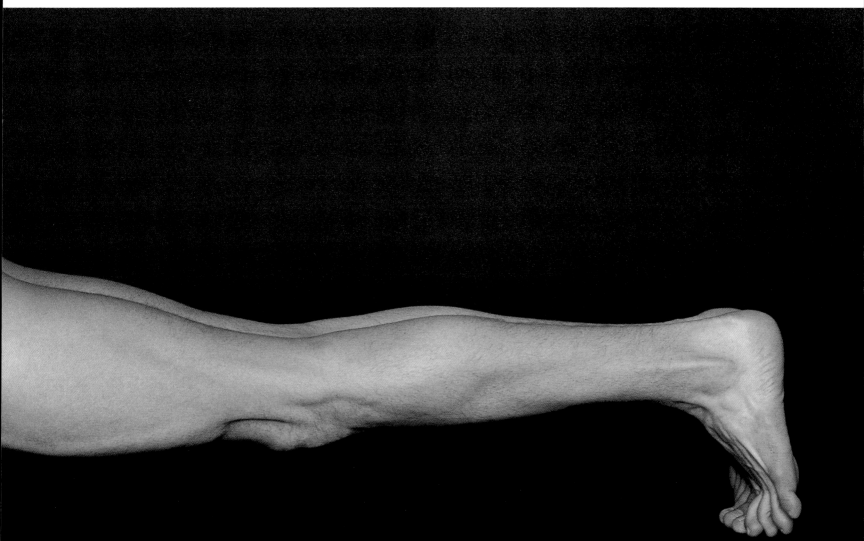

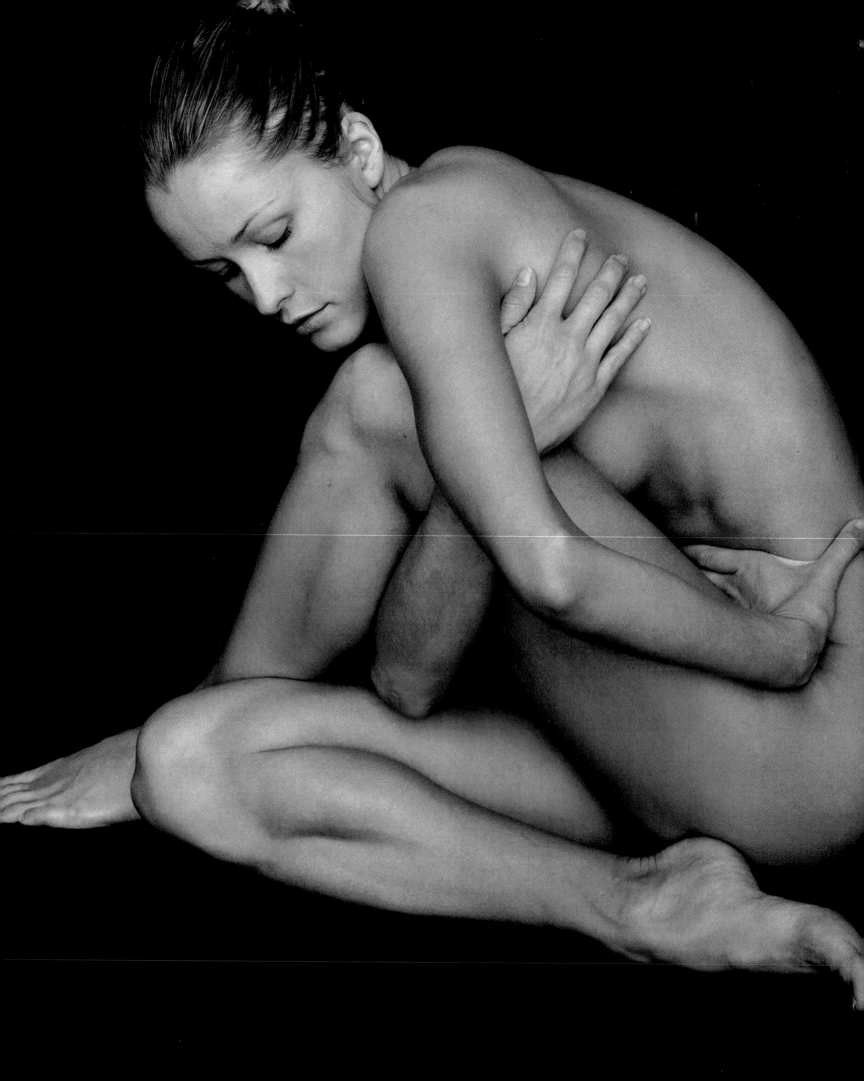

這個單元探討人體與空間的關係。若能仔細觀察某個姿勢的平衡和位置，將可以建立並積累有關姿勢與表現姿勢之張力的知識。在人體寫生課的特殊環境下，藝術家具有可以自行設定姿勢的優勢，並可直接依照模特兒塑像般的靜止狀態來作畫與學習。隨後的章節將探討模特兒所扮演的角色、人體所能維持之姿勢的複雜度，和這些姿勢如何變換與扭曲人體線條、重心和空間透視感。藝術家從文藝復興時期開始描繪擺出姿勢的裸體模特兒，當時，許多藝術家追求理想的人體比例。有些藝術家，例如布魯涅內斯基（Brunelleschi, 1377-1446）丈

姿勢
POSES

量古代雕像的尺寸，就是為了從經典作品中找到其所蘊涵的原理，以設計出一套準則，讓人體可以保持一種完美的勻稱和平衡，而使自然的形體與理想的概念相結合。如今，隨著對大腦及其神經系統之運作的科學研究與知識的進步，藝術家已經能夠理解人體是如何意識到自身的空間位置，以及如何在這個受地心引力控制的三度空間世界裡感受、操縱並駕馭自身。例如，當我們單腿站立並保持平衡時，大腦已進行了無數的運算才由人體具體執行。任何一個看來很簡單的動作，例如移動身體穿越空間或保持身體原有姿勢，都是神經、肌肉和骨骼所作的神奇交流和反應。

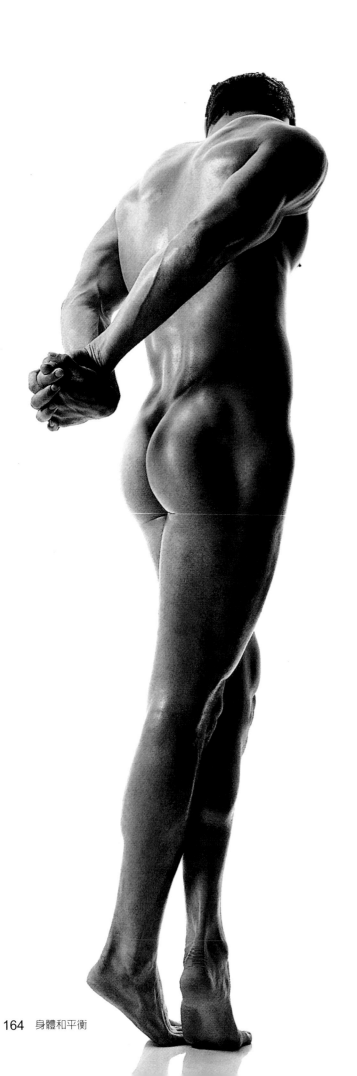

◀左圖和下三頁圖▶

在這六張照片（本頁及下三頁）中，模特兒們擺出設計好的各種姿勢，在燈光的照射下展示人體的全貌。這是有生命的骨骼和軟骨的張力結構，並有人體表面關鍵性的標誌；從中可以看出肌肉塊、張力、相對比例和肌肉群的活動，以及隨著肌腱、腱膜和骨骼在皮膚表面下展平、推上或拉下時，肌腱、腱膜和肌間隔的細節部分。照片同樣顯示了皮膚的張力和皺紋、毛髮的生長分布，以及表層靜脈的突出狀況。站立的姿勢將人體整個高度向上推，並以雙手或腳趾來保持平衡。這些照片可以用來輔助描繪透明圖。首先，可以利用一些凸出的骨骼標誌，例如脊柱、胸骨、鎖骨、肩胛棘、髂嵴、股骨頭，以及膝、踝、肘及腕關節等，來界定骨骼的位置；然後，區分出最突出的肌肉群、肌腱和腱膜，估測脂肪和皮膚的厚度，標出每塊肌肉的起端和附著點，而不僅是肌肉鼓起的中心部分。

姿勢　空間中的身體

當身體完全處於靜止狀態甚至熟睡時，雖然幾乎察覺不到，但肌肉組織卻依舊處在正常運作的狀態中，這是所謂的肌肉張力的收縮，或稱為「肌肉緊張」（muscle tone）。張力提供肌肉活動完美平衡的基礎與穩定度，因此，所有實際的肌肉活動都不是很明顯。當人死亡時，張力消失，所有的肌肉會稍微伸長；當我們醒著、站定或坐定的時候，極細微的肌肉收縮而提高張力，使我們能抵禦地心引力而保持原有姿勢。只要我們是清醒的，這一肌肉緊張狀態就會一直保持著。一旦我們睡著了或是昏倒了，人體肌肉就會放鬆。

用力的時候，隨意肌會縮短30％至40％，肌腱拉緊時，會更為厚實，並且變得堅硬，向皮膚外凸，改變了外形和位置。為了進行運動，肌肉總是以大肌肉群來運作。首先，肌肉群共同擠向關節，接著讓骨就位，然後，當一些肌肉牢牢地固定住骨的位置時，另一些則越過關節。肌肉受到遍布其上的運動神經細胞所刺激和控制，而決定了每一個動作的速度、力量和持續時間。過度的刺激或緊張會使肌肉極度疲勞，這時需要休息並補充營養來恢復力量。骨骼肌受意志的引導和控制，而意志取決於直接感覺的訊息和以往的經驗。

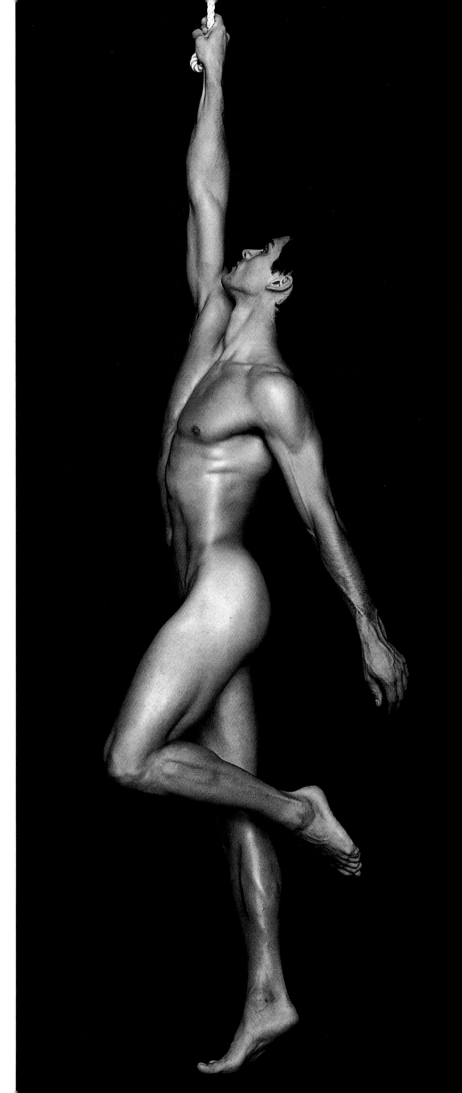

　　平衡是一種很複雜、很微妙的感覺,透過感覺系統和運動系統的合作才能維持。當站立的時候,腳底的壓覺感受器會通知大腦人體是直立著還是斜靠著。這些傳感器,由人體重量的轉移以及腳內部肌肉的活動來啟動。同樣,在室內時,雙眼會判斷房間裡的垂直和水平因素,測量自身與地板、牆面和天花板的距離。若是閉著眼睛站立片刻,身體會很自然地靠向一側。當閉上眼睛時,透過大腦對身體所在位置的認知所形成的「本體感覺」(proprioceptive sense),使人能夠在看不見的情況下,依舊精確地支配四肢。

　　位於每塊肌肉和每個關節處的軀體感受器,始終判讀著人體的行動。大腦在計算人體活動的細節時,能為各個部位在空間裡定位。在耳朵內耳深處,有精密的儀器判斷著與地球磁場有關的頭部運動,包括身體的加速和減速。耳朵內部有著充滿液體的耳蝸和半規管,以及長在感覺細胞外的絨毛。當頭轉動時,絨毛在液體中來回拉動著,每一絨毛的感覺細胞將這個動作進行編碼,並將訊息發送給大腦。而大腦在判斷來自眼睛、耳朵、肌肉、關節和皮膚所發出訊息的同時,會指示肌肉群放鬆或收縮,以轉換身體重心來保持姿勢。

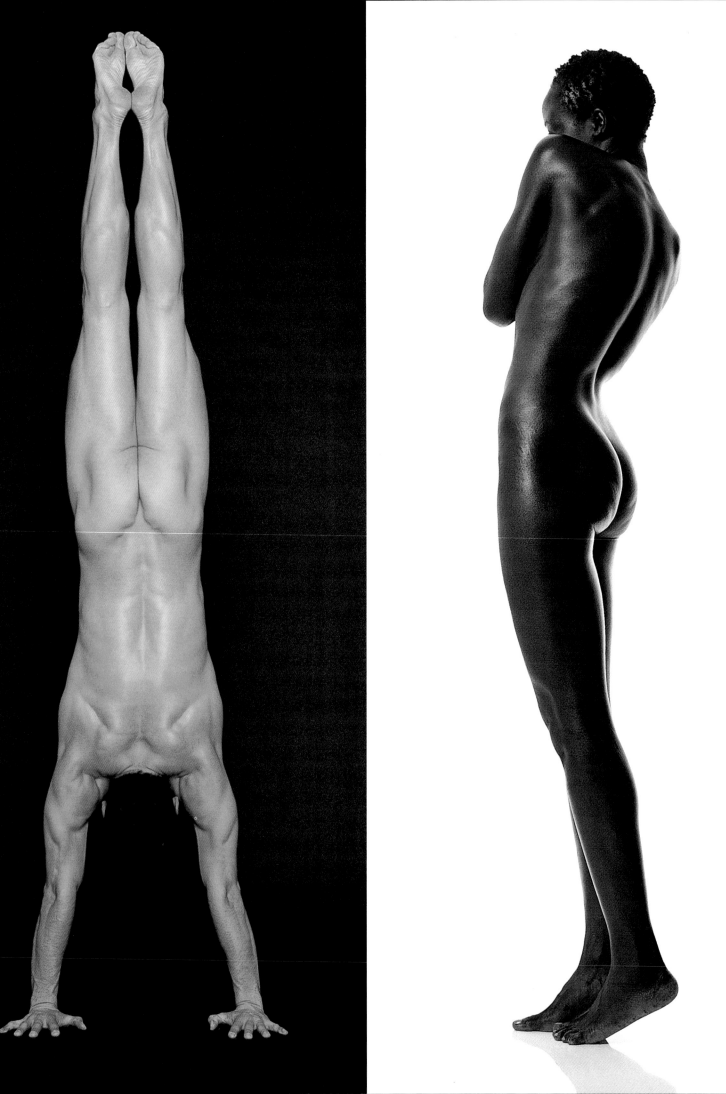

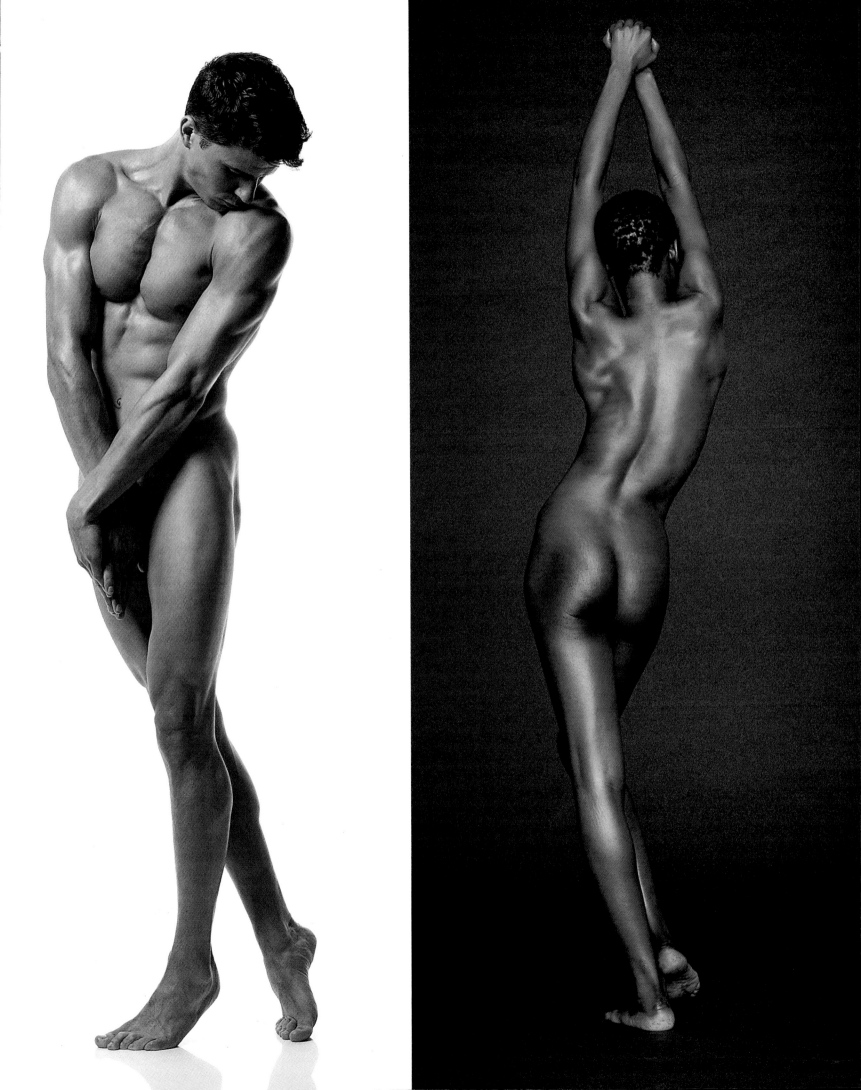

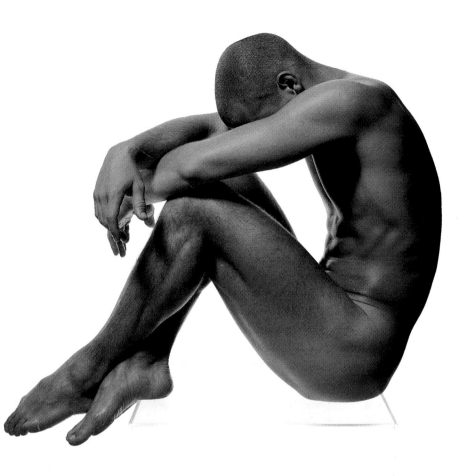

◀左圖

左上圖展示的是一個保持平衡的人
體,其上部軀幹的重量由骨盆底部
支撐,上肢的重量則轉由另一側支
撐。左下圖中,模特兒的軀幹緊貼
著雙膝,顯示出三角肌在將肩往前
拉時的緊繃狀態。三角肌的前部和
側部可以清楚地界定,它們圍裹著
肩突,使肩突在肩上呈現扁平的凹
窩。模特兒的右前臂外側那條凹痕
是屈肌和伸肌的分界。

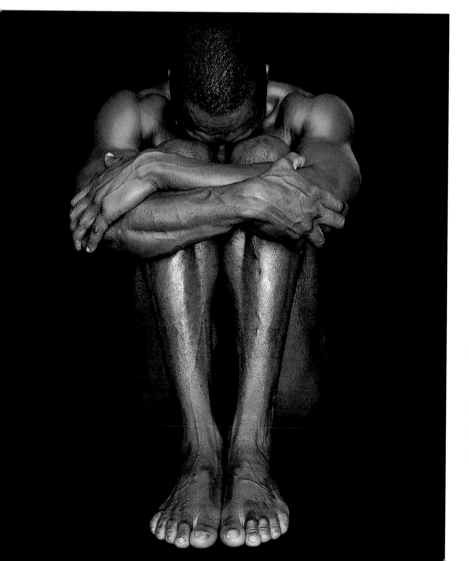

姿勢　畫紙上的模特兒

　　要將一個三元空間的模特兒很精準地複製到二元空間的
畫紙上,必須集中注意力,保持頭腦清醒,並冒一點風險。
一開始,模特兒在畫紙上或站或臥好像都很不順眼,但是隨
著不斷地練習以及繪畫功力的增進,就能學會在畫紙上創造
出一個想像空間來讓人物留駐其上。

　　人體寫生課裡,模特兒的姿勢大多是固定的,開始畫之
前,必須花一定時間來觀察、思考,看清楚每個姿勢及其周
圍空間。例如一個停留二十分鐘的姿勢,在下筆作畫之前,
至少得花二至三分鐘來觀察。

　　仔細觀察模特兒擺好的姿勢,看他如何支撐身體。想像
一條直線穿過模特兒的平衡中心,以了解他的重心如何依照
槓桿原理平衡於兩側。可能的話,你可以認真地擺出和模特
兒同樣的姿勢,親身感受模特兒的身體是怎樣承受體重。例
如模特兒是站著的,那麼你就可以從自己實際的動作中,了
解哪些肢體是緊繃的,哪些是放鬆的,以及整個脊柱是如何
彎曲的。

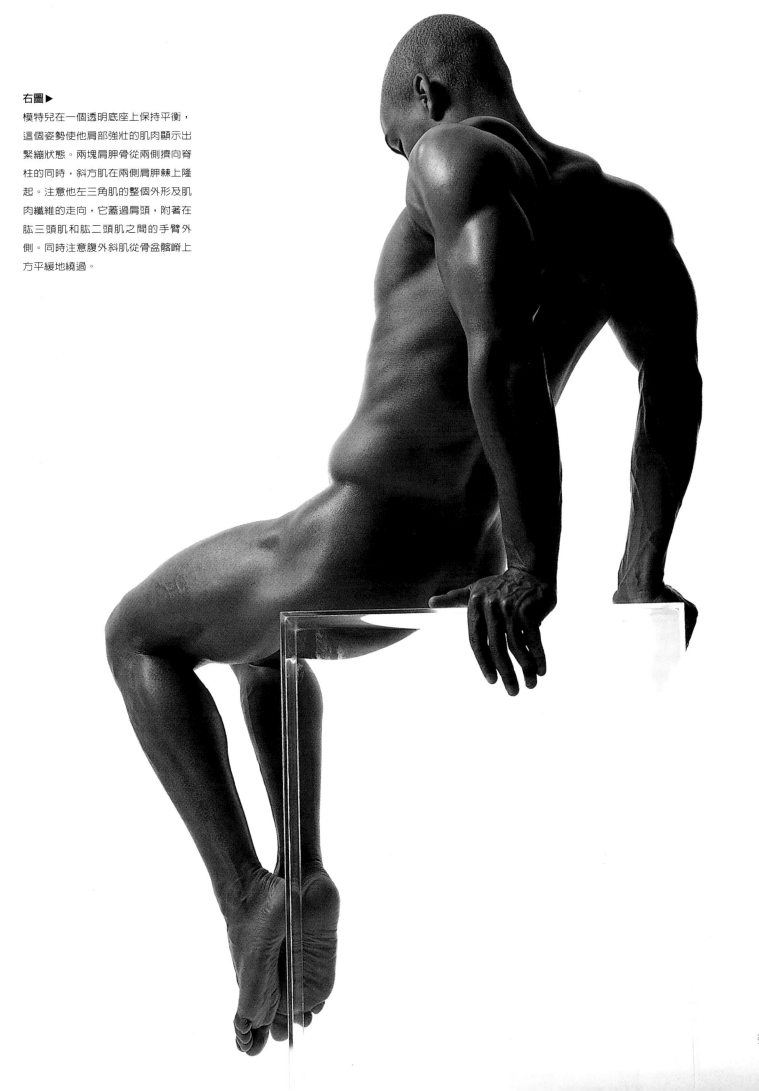

模特兒在一個透明底座上保持平衡，
這個姿勢使他肩部強壯的肌肉顯示出
緊繃狀態。兩塊肩胛骨從兩側擠向脊
柱的同時，斜方肌在兩側肩胛棘上隆
起。注意他左三角肌的整個外形及肌
肉纖維的走向，它蓋過肩頭，附著在
肱三頭肌和肱二頭肌之間的手臂外
側。同時注意腹外斜肌從骨盆髂嵴上
方平緩地繞過。

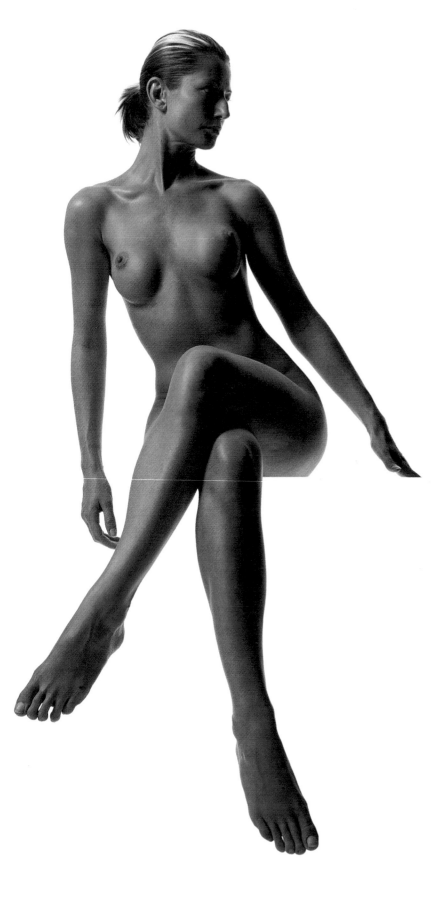

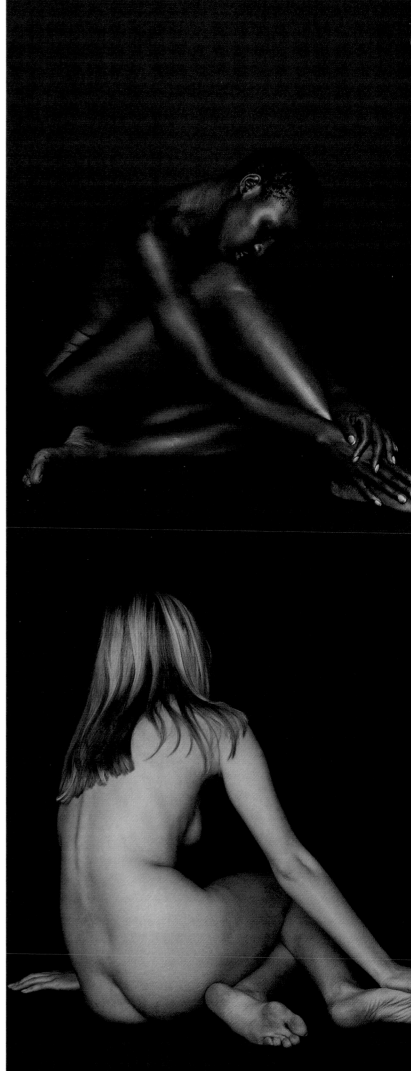

左邊的照片中，當各個模特兒調整姿勢，使其骨盆和脊柱有特定的傾斜度時，她們是放鬆的。仔細研究這些照片時，想像各個女模特兒微微扭轉和彎曲的脊柱，並確定其身體的重心。

右圖▶

拍攝這張照片時，模特兒正慢慢地用雙手將全身重量往上提。此時，攝影室的燈光照射出他右臂和肩的每一塊表層肌肉，包括肱二頭肌、肱三頭肌、肱肌、斜方肌、三角肌、小圓肌、大圓肌，以及從下背部覆蓋過來並附著在臂上的背闊肌。緊繃的肩部恰好展示出肩胛骨的確切位置，此時，肩胛骨已擠到胸廓外側，它的脊柱緣朝下直指臀部中心。骶棘肌出現在背部腰線凹陷處的脊柱兩側，像兩根堅實的圓柱。大腿的收肌和屈肌將小腿和腳往後拉提時，也清晰可見。

再觀察室內光源，想一想這些光線會如何影響你對模特兒的視角和構圖。你要強調哪些部分、要忽略哪些部分？決定自己要畫的是什麼。問問自己，這個姿勢中哪一部分最令你振奮，是整個人體還是某個單一部位？或是模特兒與房間內物品的關係？而這將占滿整幅畫或只是畫面的一部分？如果只是一部分，你又要將它放在畫紙上的哪個位置？

仔細觀察模特兒的姿勢，停留在一種運動狀態中的他，是警覺？是專注？是正要向前衝？是放鬆？是沒精打采？或是在睡眠狀態中？畫的時候，要採用與模特兒神態比較相稱的筆觸，並且盡量親自模仿模特兒的動作。也就是說，在畫畫的時候，要透過自己的臂和手的活動，來表達模特兒姿勢所傳達的情感。緊繃、清晰、充滿活力的線條，是不可能表達出一個人正在睡覺的感覺；同樣地，溫順而輕柔的模糊筆觸，也很難表現出動作的力度和優雅。

光線對於每一幅畫的表現和深度都至關重要。若由自己設定繪畫主體，一定要先處理好光線才開始畫。若在陽光下作畫，要考慮光線是直接照射在模特兒身上還是間接照射，可以利用薄紗或鏡子來柔化光線強度或改變光線方向。若是用燈光，注意觀察燈照射在整個人體上所形成的亮面和暗面，如何改變了視覺上肌肉的厚薄和骨的凹凸，而這影響著此一姿勢的整個基調。妥善地運用光線，可以讓結構更清晰，藉以強調構圖重點並淡化周邊細節。

但是，如果發現因光源過多而產生複雜無用的斑駁陰影，千萬不要將這些雜亂的陰影都畫上去。很多初學者會這麼做，好像他們有責任將所看到的一切都畫出來，結果卻使所畫的人物看起來彷彿「遍體鱗傷」。

眼睛必須學會在留意細部前先觀察整體，在注意皮膚肌理前先觀察骨骼和肌肉的張力。有經驗的畫家畫人體時，總是先很快地設定好整個結構，注意其整體、穩定性和在空間中具表現性的張力及角度；而初學者則緩慢而仔細地畫出輪廓，然後

處理乳頭的明暗，並在乳房下畫陰影。有經驗的畫家會先輕輕地勾畫出整個人物的大體和姿勢，或是在展開其結構前先把它放在心上；而初學者則常常任意選取一點就開始畫，例如，他們選擇從模特兒頭頂開始往下沿著身體兩側畫，像描地圖一樣，但這樣一來，很快就會比例失衡，畫到後來便發現畫紙上沒地方畫腳了。

在畫之前，通常必須先仔細考慮，模特兒對一個設定姿勢能保持多長時間。如果姿勢需要保持較長的時間，模特兒可能會疲倦，身體因而慢慢下垂或位置稍有移動，這時不應該抗拒這些不可避免的變化，或因為繪畫過程中出現的紕漏而責怪模特兒。畫的時候，應該先預想到這一點，而讓畫的線條稍微寬鬆，以配合可能有的變化；最後成畫的時候，這種調整可能根本感覺不到，也可能成為作品表現的關鍵。

畫一個時間保持較長的姿勢時，千萬不要設想這段時間一定要畫一幅全身人體。人體各部位的習作，例如腳、頭、眼、

◀左圖、上圖▲和下兩頁圖▶

從左頁圖中模特兒的姿勢，可以看到前鋸肌的五個指狀突所勾勒出穿過前胸兩側的完美弓形，而胸廓以及腹直肌和腹外斜肌也都可以清楚地展現。上圖中，模特兒的胸廓垂懸在肩胛骨下，清楚地看出整條脊柱從枕骨到骶骨的走向。利用這些照片，再加上第174至177頁的照片，可以為每位模特兒畫手繪圖；當然，不是從他們展示的角度，也不是從你現在看到的這一側，而是從俯視的角度來畫。每個姿勢所提供的資訊，應該足以讓你透過想像重新創造這些人物。不要只關注模特兒的外形輪廓，更要注意觀察

每個模特兒的體積、比例、張力，以及在空間中的弧度或高度。如果有了適當的整體印象，就可以開始描繪輪廓，至於細部特徵則要在最後畫，並只在有助於加強效果時才畫。要選擇各個姿勢的最重要部分，不要僅僅因為每個細部都呈現在眼前，就將它們全部畫出來。剛開始接受這樣的訓練時，可能覺得很奇怪、很難，但是一旦學會了在心中進行視角轉換，將受益匪淺。這個方式也可以用來訓練眼睛，使眼睛彷彿能看穿皮膚一般，對人體內部結構進行觀察、界定並予以合理地表現。

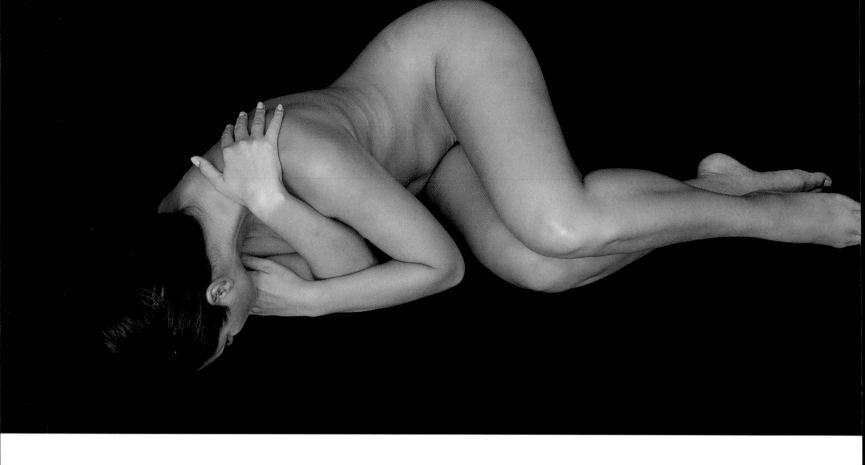

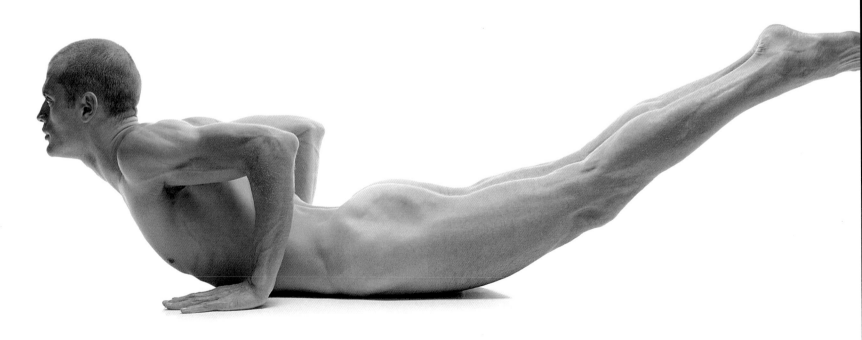

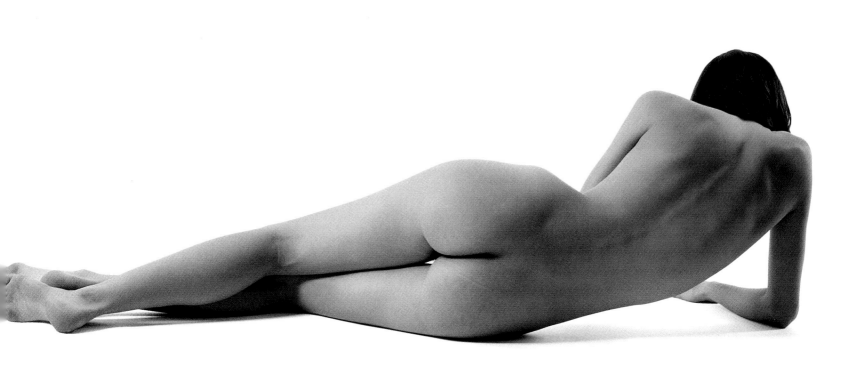

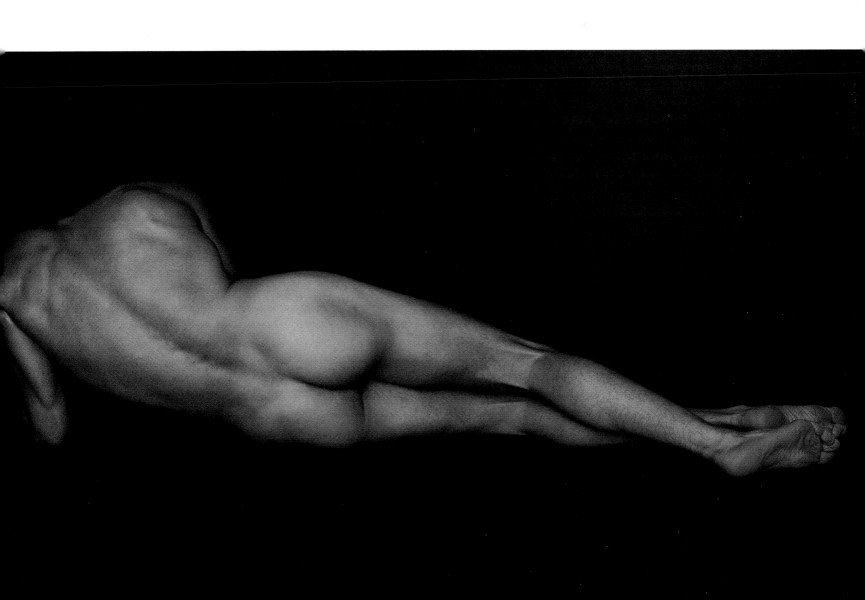

◀左圖和右圖▶

左頁右上圖男模特兒雙手拉住繩索以
懸吊身體的照片,特別能引起解剖研
究者的興趣,因為它顯示出形成上背
部及雙肩外形的斜方肌的伸展狀況;
斜方肌覆蓋著脊柱,其中心處的腱膜
在正常情況下很寬,可以跨過第七頸
椎和第一胸椎。在這張照片中,這個
腱膜伸展得特別大,像是一個長而不
規則的扁平狀凹陷,圍繞在五塊椎骨
的周圍。比較這幅照片與右下圖中坐
著的男模特兒的斜方肌,後者只是小
小一塊稍露出頸部底端的一節椎骨。

膝或耳,都跟人體全身的習作一樣有價值。對於一個保持長
達一小時甚至更久的姿勢,可以固定在一個位置或從不同的
視角觀察,分別在一整頁畫紙上反覆地練習。如果預計一個
姿勢畫一幅畫,那麼就不要只因模特兒還停在原來的姿勢,
就不斷地在已經完成的畫稿上增添線條。一個保持半小時的
姿勢,並不意味著就得畫半個小時。

　　同樣地,若是對某一特定線條已很滿意,千萬不要為了
加強而重複塗描,這只會使其失去生命力,並毀掉讓人為之
得意的部分。

　　若要將全身人體畫在一頁上,千萬不要因為空間不夠而
將人體的某些部位縮短硬擠。這種變形反而會變成整幅作品
中最引人注目的部分,並使得其他地方被忽略,而畫者也不
會對這樣的作品感到滿意。要將身體各部位按照正常比例畫
在畫紙上,可以裁切畫紙,或在畫紙邊緣接紙。接合過的畫
紙看起來可能不太好用,但是一旦描繪的線條越過連接處,
就不太會有那種感覺,連接的地方也很少會再被注意。加長
或裁短的紙張常會改善畫面的外形,所以千萬不要以為只能
在制式比例尺寸的紙張上作畫。

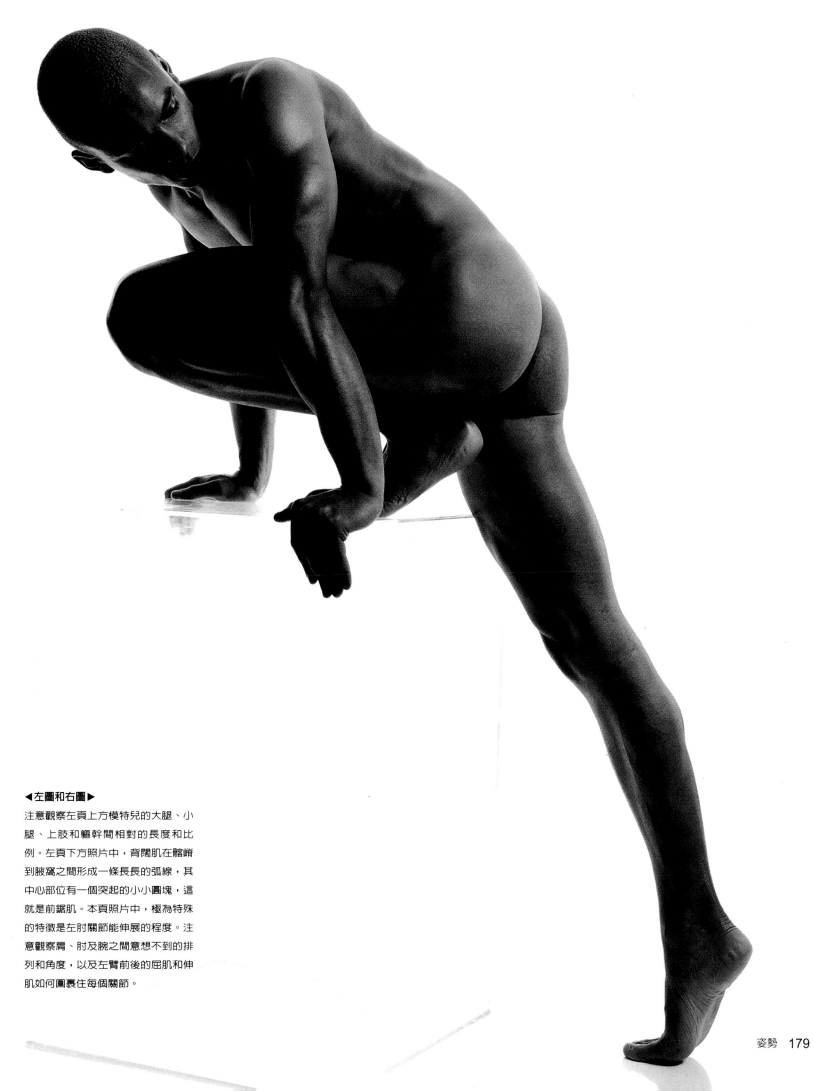

◀左圖和右圖▶

◀左圖和右圖▶
注意觀察左頁上方模特兒的大腿、小腿、上肢和軀幹間相對的長度和比例。左頁下方照片中,背闊肌在髂嵴到腋窩之間形成一條長長的弧線,其中心部位有一個突起的小小圓塊,這就是前鋸肌。本頁照片中,極為特殊的特徵是左肘關節能伸展的程度。注意觀察肩、肘及腕之間意想不到的排列和角度,以及左臂前後的屈肌和伸肌如何圍裹住每個關節。

佳作賞析 ▌奧林匹亞

MASTERCLASS

Olympia

馬奈（Edouard Manet, 1832-1883）出身名門，是一位受人尊敬的地方法官的兒子。但是，馬奈對於「性」的驚世駭俗態度，震驚了十九世紀中葉的巴黎社交界。〈奧林匹亞〉畫的是一名妓女，她橫臥著，顯得亮麗又堅毅。

這是一幅關於「性」的著名女性肖像畫。1865年在巴黎的「落選者沙龍」（Salon des Refusés）中展出時激起人們的憤慨，畫中對性直接而色情的表達，冒犯了虛偽的資產階級當權者。後來，透過馬奈的朋友，詩人波特萊爾（Charles Baudelaire, 1821-1867）和作家左拉（Emile Zola, 1840-1902）的斡旋，畫展才沒有停辦。

畫中的裸體與藝術學校人體寫生教室裡冷若冰霜的模特兒截然不同。奧林匹亞身處奢靡之所，顯得粗俗而華麗。她是正在等候情人的交際花，濃妝豔抹，在一切準備就緒的同時，竭力控制著自己的情緒。她試圖以自信迎接我們的凝視，但也顯露出一絲脆弱。即使她用手遮掩著她的私處，但室內其他物品的描繪，更暗示了她的誘惑力。花束、靠墊、鑲有流蘇的膚色絲綢巾子，甚至她身後屏風邊緣的光線布局，都將我們的注意力集中到畫作的真實主題——隱祕卻又隨處可見的挑逗。

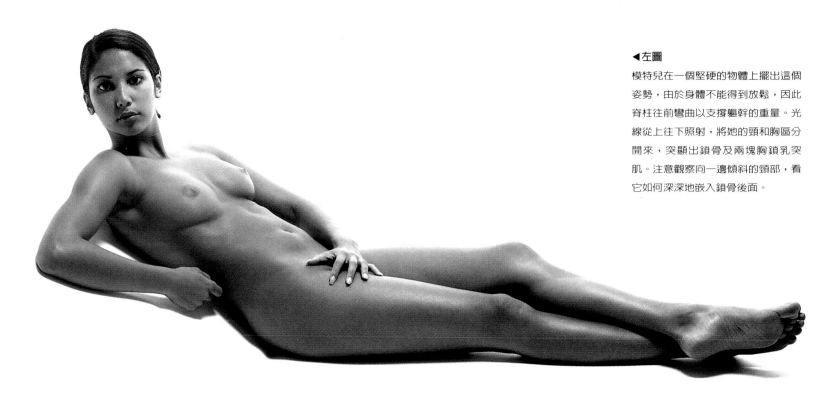

◄左圖
模特兒在一個堅硬的物體上擺出這個姿勢，由於身體不能得到放鬆，因此脊柱往前彎曲以支撐軀幹的重量。光線從上往下照射，將她的頸和胸區分開來，突顯出鎖骨及兩塊胸鎖乳突肌。注意觀察向一邊傾斜的頸部，看它如何深深地嵌入鎖骨後面。

肩胛骨和頸

馬奈強調人物鎖骨的弧線，使她的雙肩朝前往上凸。她突出的胸骨和上面部分的肋骨同樣地朝前擠，而與頸部相接；頸部底端沒有凹陷，氣管太偏右，而頸的左面又與軀幹融為一體。她的頸部洩漏出她處於不太舒適的姿勢，也暗示著此刻模特兒奧林匹亞正面朝前坐著。

腹部

分布於白線上半部的肌肉，突顯出她肌膚的柔軟；白線位於胸骨的下端到肚臍之間，在兩個半塊腹直肌中間，由結締組織形成。腹部肌壁的後面由腸子盤繞而成形，前面則由柔軟的脂肪和皮膚覆蓋。表層脂肪使肚臍看起來很明顯，而下腹部由於她窄窄的髖骨而呈一杯狀凹陷。

踝和腳

奧林匹亞小巧的左腳腳尖朝下，小腿後部的腓腸肌和比目魚肌屈起。隨著這些肌肉將腳後跟往上拉，她的踝骨下面出現一個陰暗的凹窩。沿著腳背，肌肉和肌腱都隱藏在柔軟的表層脂肪下面。同樣地，脂肪填充著脛骨和跟腱之間，圍繞著跟骨，形成後跟的背部和下部。

1863 年・油彩畫布
130 × 190 公分
巴黎奧塞美術館
（Musée d'Orsay）

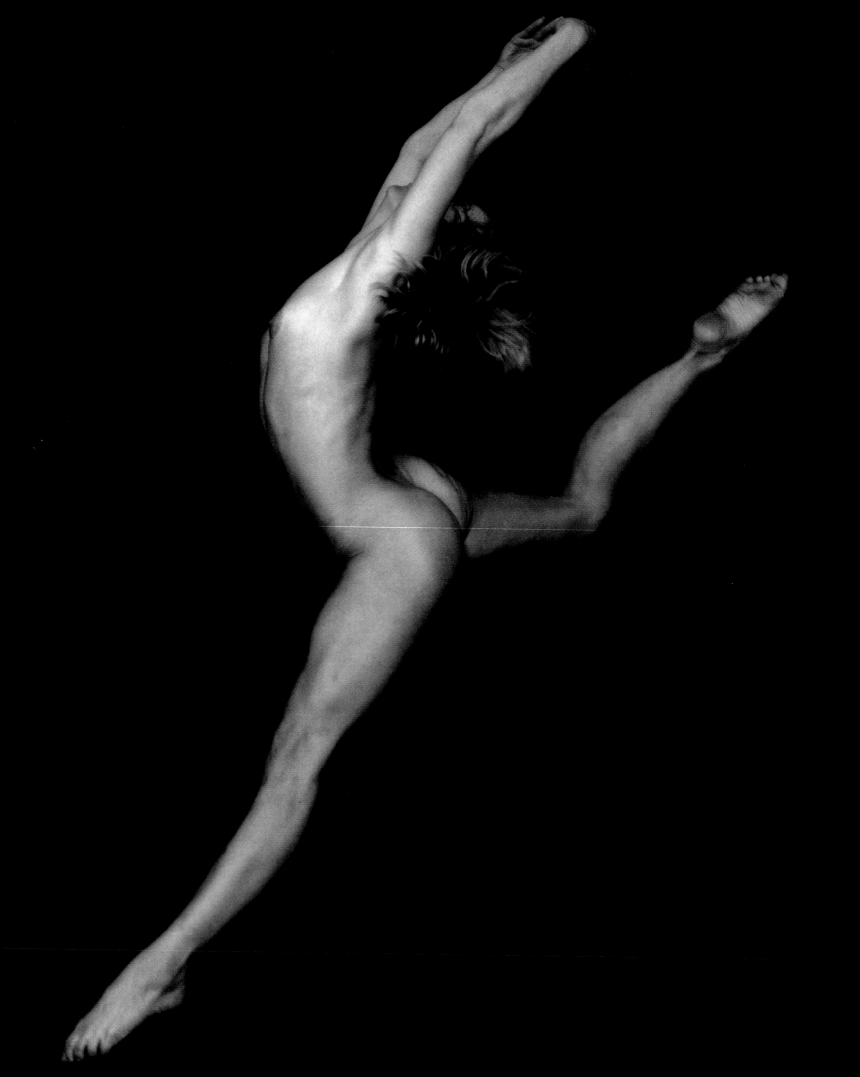

這個單元中的照片充分顯露出運動中人體的驚人之美。和其他動物一樣，當人類通過時間和空間，以一定的速度運動時，也就改變了與時空的關係。人體在空間中向前推進的優雅與敏捷，一直深深地吸引著藝術家。從十九世紀開始，藝術家的作品就時常以動態或轉瞬即逝的朦朧美為創作基礎。譬如，杜象（Marcel Duchamp, 1887-1968）所畫的〈下樓梯的裸女〉（Nude Descending, 1911-1912），是描繪一位女性片段形象的重疊，像是電影畫面一格格的分鏡；作品的表現主題不是她的存在，而是她的動態。

運 動
MOVEMENT

薄丘尼（Umberto Boccioni, 1882-1916）的未來派雕塑作品〈空間中連續的獨特形式〉（Unique Forms of Continuity in Space, 1913），創作了一個機器般的解剖人體，有著動感的韻律和表情，是一尊永遠在強風中向前衝鋒的青銅雕像；九〇年代以後，馮哈根斯所做一極具爭議性的塑化解剖人體模型，就是根據這一作品而作。十九世紀的攝影先驅麥布里奇為人類和動物的運動概念重新加以定義。他的經典作品影響了一代又一代的藝術家、舞蹈家及男女運動員，在此之前，他們從未見過對運動狀態中的人和馬的解析。他的系列照片對動作加以分解，並揭示人體在運動時的運作狀態。麥布里奇拍攝了一系列令人歎為觀止的運動人體攝影作品，包括行走、奔跑、跳躍或側空翻等，這些照片不僅證實了人體具備令人癡迷的運動潛質，更證實了我們對於自己身體持久不輟的興趣與好奇心。

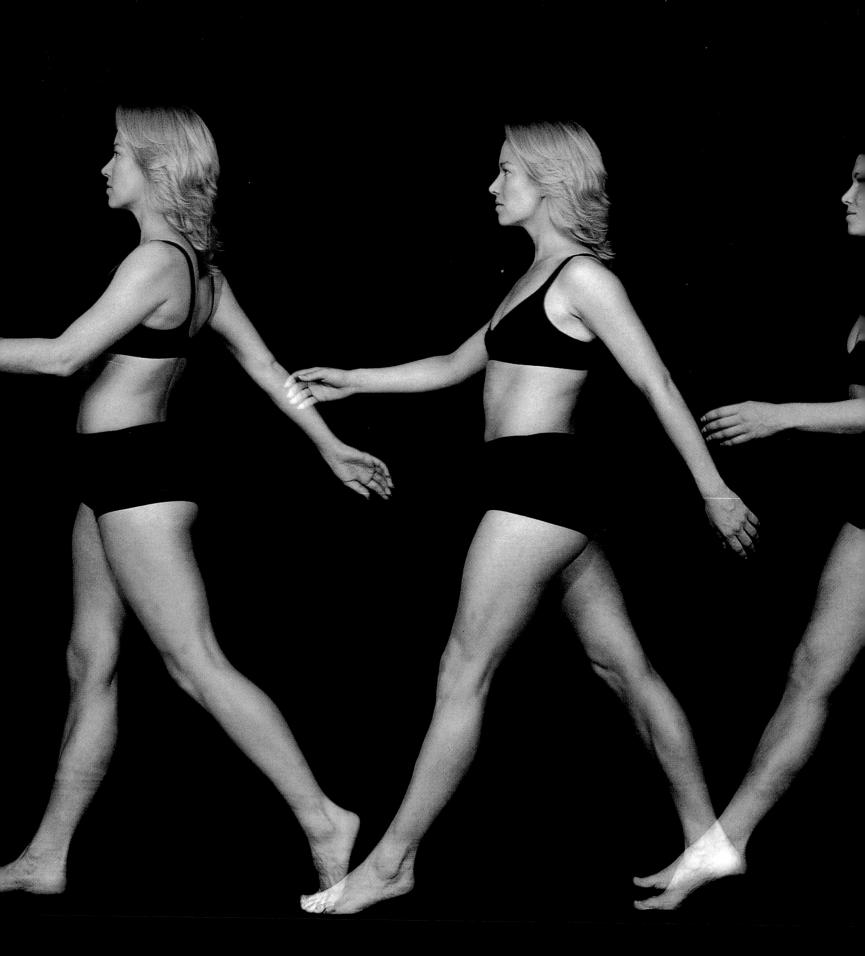

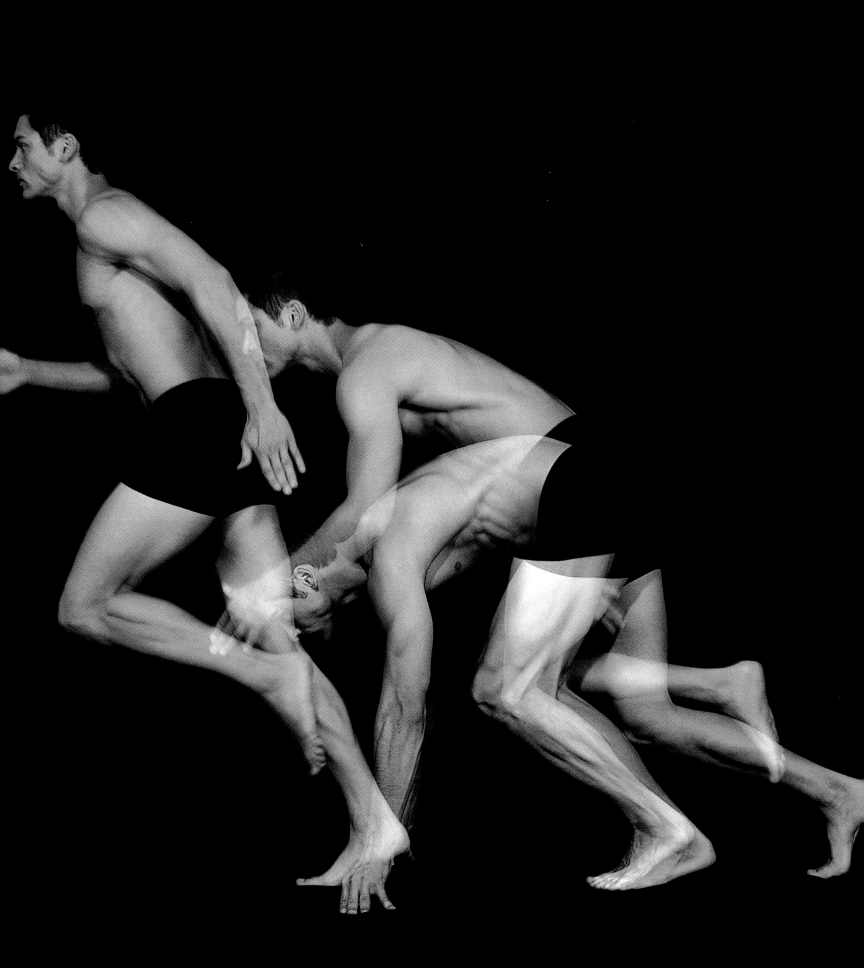

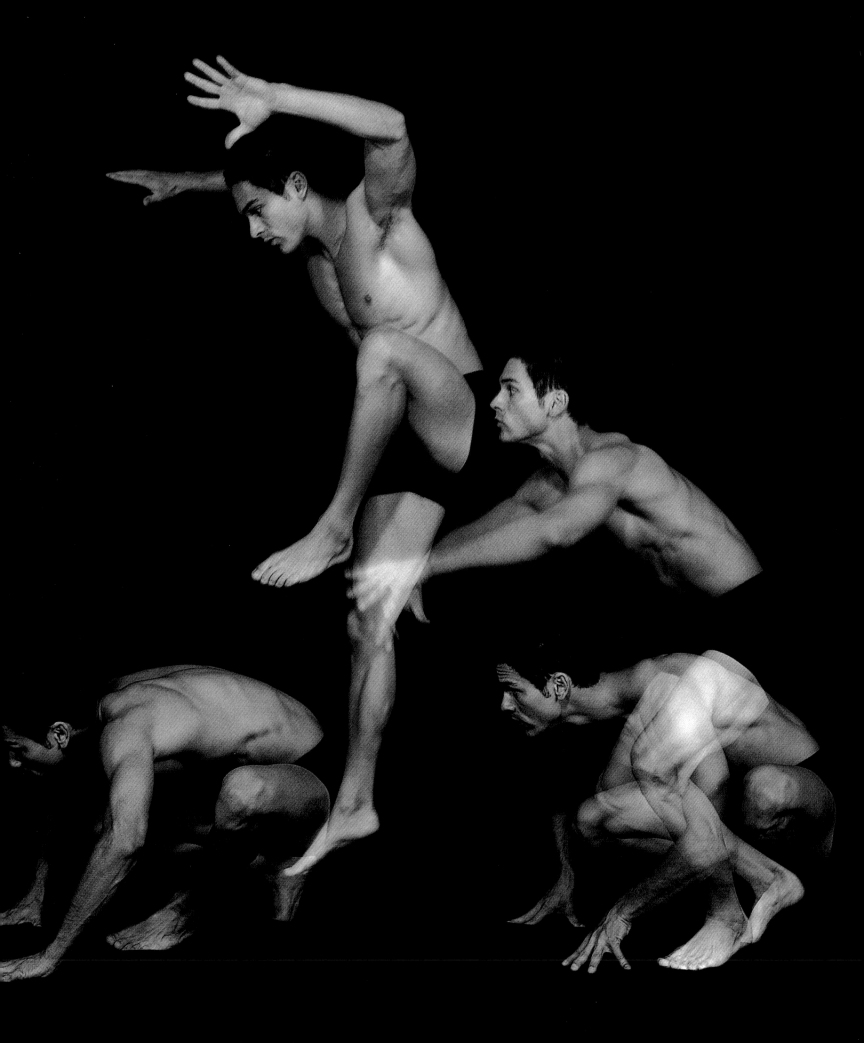

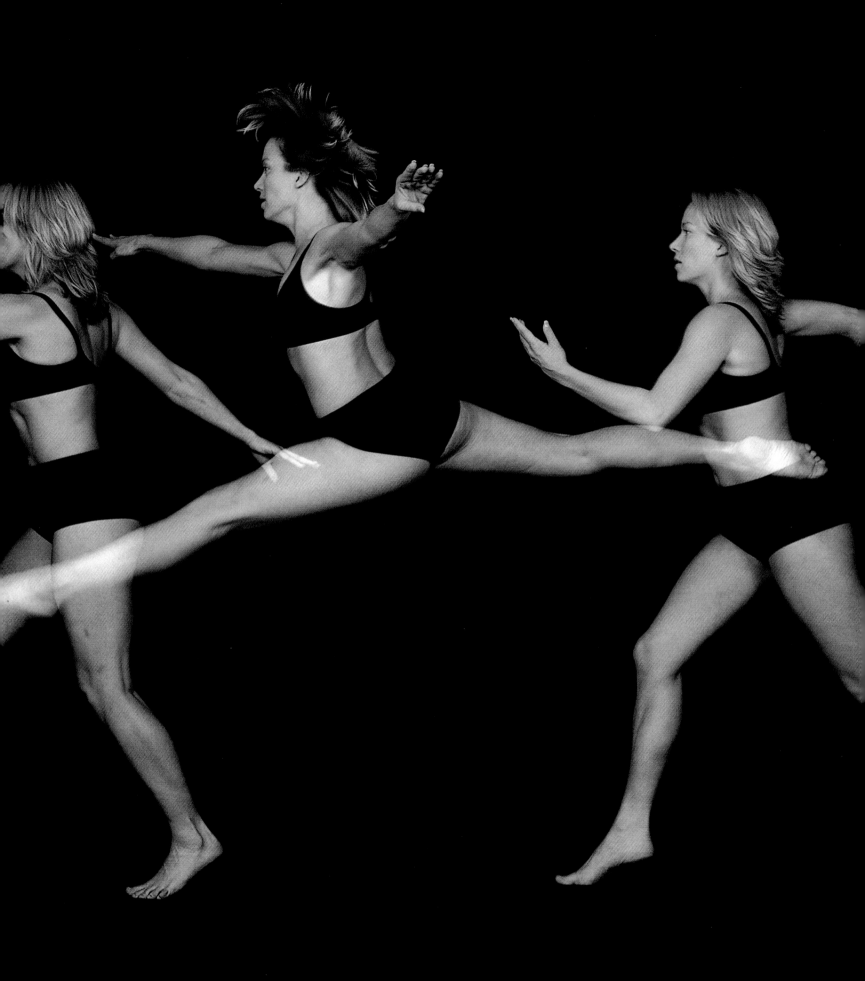

佳作賞析┃浴盆
MASTERCLASS
The Tub

竇加（Edgar Degas, 1834-1917）是一位重要的印象派畫家，在運用光線創作人體畫上，獨具新意。這一畫面如空氣般輕盈的家居生活場景，是竇加所作女子沐浴大型系列畫中的一幅。

這幅畫用粉彩畫成。粉彩是一種色澤溫暖、粉狀的繪畫媒材，非常適合用來創造這個房間裡每一物體表面閃爍的動感，以及沐浴者那種柔軟而有光澤的身體。竇加的解剖知識出類拔萃，他以敏銳的觀察力融合豐富的想像力，使得極為簡單的主題，在他的畫筆下以氤氳的存在感而顯得魅力四射。

在這幅畫中，我們進入了一個法國家庭的內室，目睹了正彎腰用海綿汲水的女子的裸體。竇加的許多畫作中，裸體人物的羞怯之處都以姿勢掩飾。她好像不知道我們正在凝視著她，又好像心甘情願地接受我們的凝視。試比較此畫與第70至71頁安格爾畫中塑像般冷淡卻又迷人的浴女。

竇加之所以聞名，不是因為他的情感生活或性情，而是因為他有條不紊的繪畫技巧與過人的構圖技法。欣賞這幅畫時，觀者會覺得很神奇，這不是因為畫中女子的美麗所蘊涵的性情，而是因為這幅畫營造了一種可觸及的溫暖感和親切感。彷彿凝結在空氣中的光線消融於她身體上方濕潤的空氣裡，構築出她光滑的皮膚，以及背部和髖部的弧形曲線。她近在咫尺的身體所散發著香味的體溫，給人強烈的親密感，彷彿我們一伸手就能觸摸到她。

◀左圖
從這張照片可以很清楚地看到骨盆的髂後上棘，由於髂後上棘受到牽拉，而在脊柱兩側的皮膚上形成兩個凹陷。她最下面六節脊椎（第十二胸椎至第五腰椎）的棘突明顯地突起。她的軀幹下彎到大腿上方，壓住髖部肌肉，使髖部肌肉看起來顯得更寬。

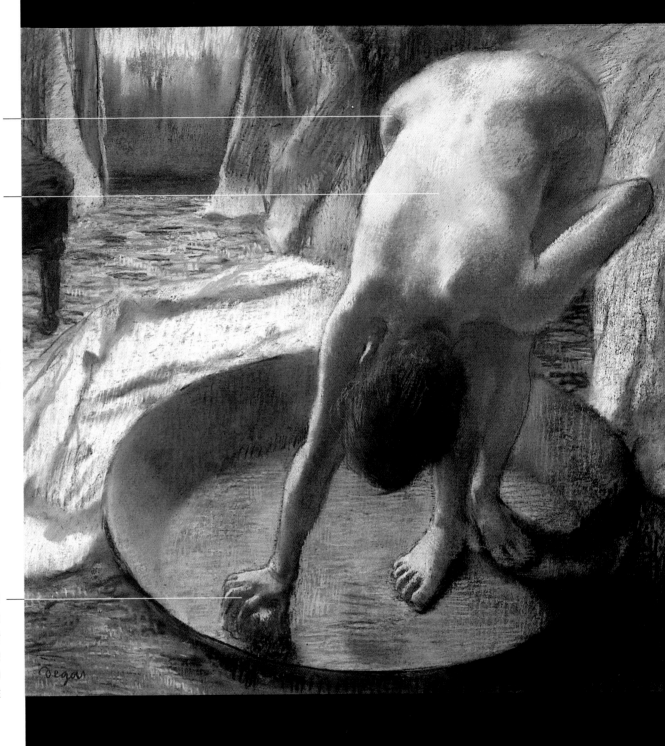

髖部

女子髖部和大腿的寬度，平衡著軀幹和手臂的重量，並使她的雙腳和右手能保持姿勢。若她的髖部稍往一側移動，她就會倒下。髖部處在最高位置，光線從該部位向下漫射到整個軀幹。臀部兩大肌肉之間扁平的三角形平面，標示出骶骨和髂後上棘。

軀幹

模特兒的胸廓特別寬，它使脊柱兩側的軀幹向外伸展，特別是她的右側，在這裡，肋骨在腰部到肩胛骨的軸緣之間撐起一個弓形。從腰部到腋窩的中間略偏上方處，在皮膚上有一個凹陷，那就是肩胛骨的內角（最下面的尖端）。由於光線射向她的臀部，肩部上方的光線勾畫出右邊肩胛骨上棘突和肩突的輪廓。若從俯視的角度欣賞這幅畫，她的兩塊肩胛骨則更容易界定。

手

她的右手往下擠壓著海綿，所以手腕的皮膚起了很多皺褶，並延伸到手背部分。她的手指分開以幫助保持身體平衡，這整隻手將我們的注意力引向澡盆，進而開始注意到她的腳是放在澡盆裡。

1886年・粉彩
70 × 70公分
美國康州法明頓希爾史帝博物館
（Hill Stead Museum, Farmington）

素｜描｜教｜室
DRAWING

CLASSES

許多世紀以來，因為各種因素，藝術家一直醉心於人體解剖這一感動人心且複雜的研究。解剖可以加強並逐漸改進藝術家的工作方式，或自然地作為一個藝術主題而進行研究。對人體的詳細了解，可以指導並活化一個人像藝術家所描繪的動作、結構、手勢以及姿態。透過觀察未經解剖人體的大塊面，並勾畫出其各個組成部分的輪廓，我們創造出透明的人體，這不僅可以讓我們了解生命的神奇機制，也讓我們洞察人類想像力的神祕運作。

透明人體
TRANSPARENT BODIES

藝術家在描繪人體外部與其內部構造時，通常會做兩件事，一是運用自己的知識辨認人體的各個組成部分並將它們定位，從而描繪出皮膚下複雜的人體結構；一是發展出一種視覺語言，這種語言讓他們思索並闡述所觀察和所理解的事物。另外，他們運用想像力繪製並表達潛藏的內部，這就是達文西從解剖中所發現的自由；他的繪畫是充滿想像的思索園地，一個藝術和科學相結合的觀念論壇。基本上，人體的構造一直是一樣的，但我們對它的理解、表現和描繪卻不斷地變換與改進，以期創造出新的視覺效果。

下圖是四幅類似圖畫中的一幅，是用鉛筆在畫紙上創作而成，尺寸為239×86公分。濃密的線條集中在沿著骶骨及脊柱底端至頭髮間的人體中心部分。右頁圖中內景的人物和其他未完成的部分，被高掛在一虛構的環形博物館或類似圖書館的陽台上。一種眩暈的感覺勾勒出這一旋渦式的構圖。

下兩頁圖中，觀者與生者和死者共用這擁擠博物館中的一個狹小空間。生者和死者共處在一個因反射作用而被壓縮、因透視效果而加速的空間中，彼此互相擁抱並緊緊地抓住生命。書本、布匹、鐘形玻璃罐及架上的標本，都在為爭取空間和吸引我們的注意力而鬥爭著。

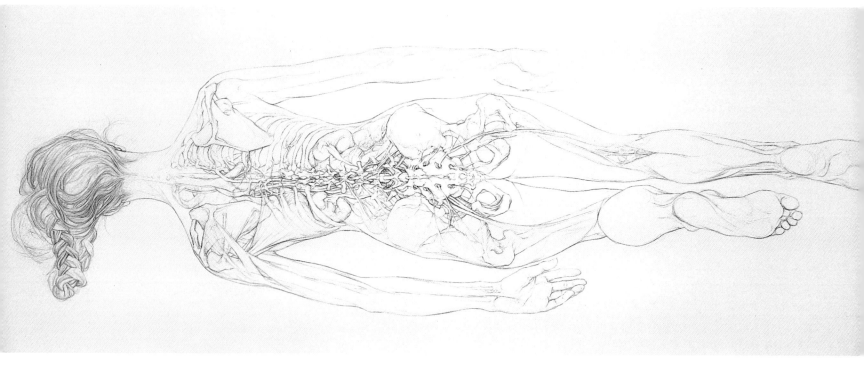

透明人體　作者的素描

「透過不斷地練習，牢牢地記住肌肉……以及深埋其中的骨骼。這樣，我們就可以確信，經過潛心鑽研，一個人只要想像而不必看著真人，就可以畫出任何姿勢。而再次看了人體解剖過程之後，一個人就知道骨骼、肌肉和肌腱的位置，以及解剖的所有程序和條件。」瓦薩里（Giorgio Vasari, 1511-1574）。

這裡複製的每一幅素描，都是在沒有真人模特兒的情況下畫出來的。它們是想像力的產物，是透過長時間在解剖博物館和解剖室中研究和觀察後創作出來的。在那些地方，我用速寫簿先簡單地描繪並寫下筆記，待回到畫室，就用這些當作參考和備忘錄進行創作。

在我所有的素描中，客體和主體之間的區別並不明顯，生與死的界限也可以互相滲透，而房間和其中的居住者更是同時臆造的。

每開始畫一張素描，我都會把畫紙一張張連接起來，並貼在畫室的牆上，再利用一把梯子爬上去畫作品的不同部分；在畫室對面安置一面大鏡子以照映並指導構圖，這樣，我就能檢查畫面各個透視角度的比例、尺寸和進展情況。這些畫可達四平方公尺之大。

本頁上方，這幅長長的透明女子複製畫就是一個系列畫中的一幅。在該系列中，每一幅畫都自豪地展示出女性人體的解剖構造，讓我們看到強壯的體內和體表部分。這些女子在伸屈軀體中，表現出真實而傳統的解剖人體（第20頁），但是，和貫穿大部分醫學史中的女性人體解剖畫不同的是，她們的繪製並不是用來作為輔助品。上圖中的女子主宰著自己的空間，並且將我們的視線吸引到她真實的生命力上。畫中只表現一些解剖細部，透過她體內一系列有節奏的運動來吸引我們的目光。肌肉組織幾乎沒有畫。透過她的姿勢，透過她的骨骼、頭髮、內臟及神經的錯綜複雜和線性能量，表現出她的活力。

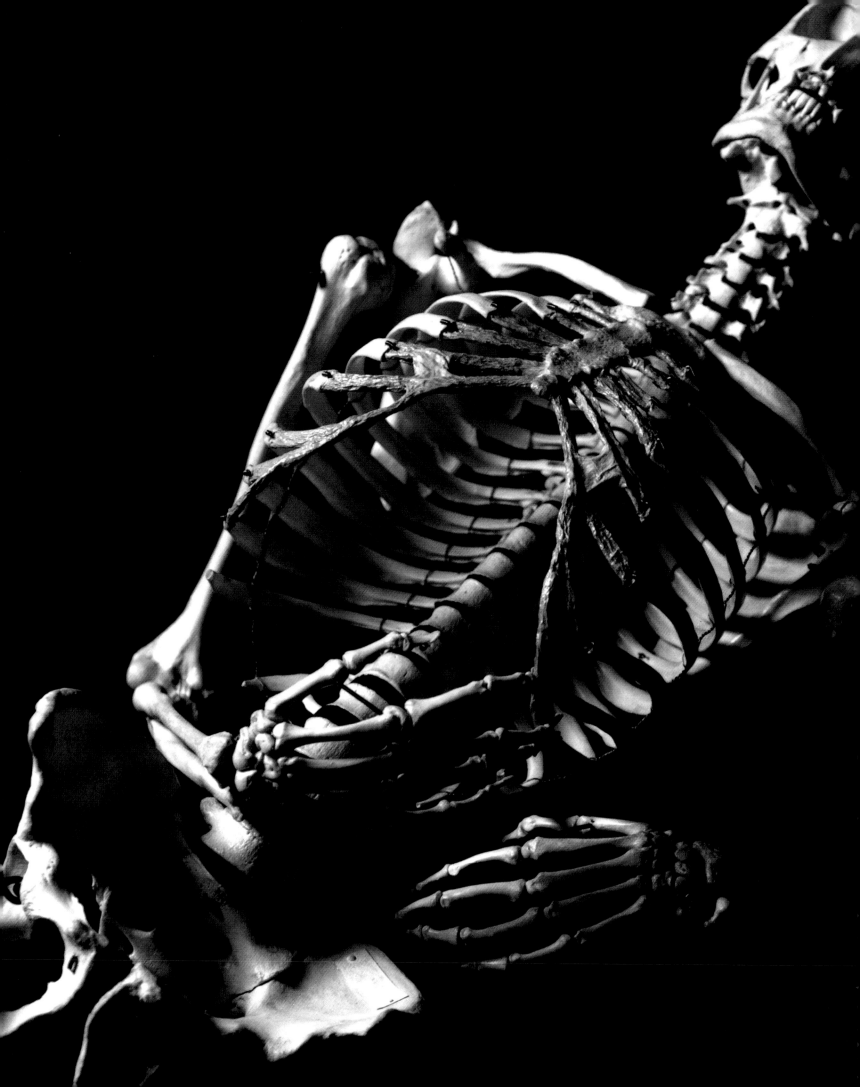

骨骼經常是藝術家練習素描的第一個解剖物件。無論是人類、獸類或禽類，其光滑的骨架對大多數人而言都很熟悉。就人體骨骼而言，我們有一個共同的經驗，即大都是透過藝術圖像、大眾文化、留有部分記憶的學校課本和電影，才得以知道骨骼的模樣。然而，近距離地觀看一具真人骨骼，並設法將這種線形結構畫下來，是一件很困難的事。初學者很快就會發現畫骨骼絕非易事，因為每一塊骨骼都有弧度，且有粗有細、有厚有薄。

骨骼素描
DRAWING THI

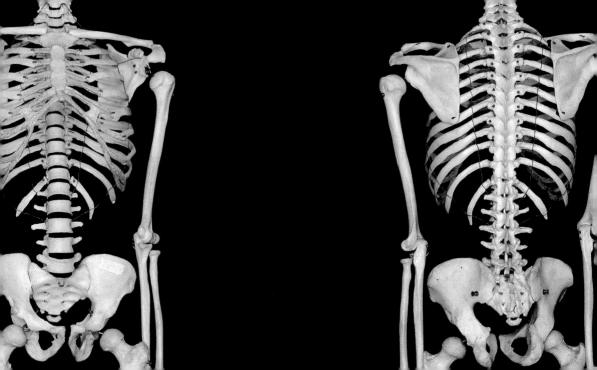

要直接描繪人體骨骼，沒有別的替代物可以選擇，找一具骨架來畫一定獲益匪淺。然而，一具真正連接得很好的骨架，能夠像照片上這具女性骨架一樣，是可遇而不可求的。大多數骨架在歲月侵蝕下，往往逐漸變得支離破碎、扭曲變形或汙損褪色。現在已經有了品質相當好的塑膠製骨架，雖然它的價格比較貴，但是在大多數學校、藝術學院、進修班及博物館，都可以找到並可用來研究。不過，必須確定你所畫的是正規澆鑄做成的塑膠骨架，而不是按比例縮減製成的模型，因為那種模型大多比例失真。開始畫的時候，要記住人體骨骼是沿著它的垂直中軸線相對稱。儘管這一點似乎顯而易見，但實際上卻必須看這具骨架如何懸掛才能決定。整具骨架的某些部分可能不對稱，這樣它看起來就不平衡。開始畫之前，必須確保骨骼的四肢與人體兩側的連接是正確的，所朝的方向也是正確的。用一盞燈對著骨架進行照明，可以增加骨架的視覺深度和立體感。

骨骼素描　　透視法

　　畫人體骨骼對於藝術家的觀察力和技巧都是一大挑戰，過程中最大的問題是比例。我們的視線可能會緊盯住某一部位的複雜結構，並為之動容，以至於因為局部的複雜性，而失去了整體的視覺與統一感。

　　先將一張紙貼到一垂直的板或牆上（剛開始時以A1尺寸為宜），然後用較容易擦拭的炭筆來畫。標出整具骨骼的寬度和長度，要大膽而心細，不要猶豫，也不要從某個細部開始畫並希望由此擴展開來。許多學生從頭蓋骨開始往下畫，或是從胸骨開始往外畫，這都不可取。

　　快速繪製整具骨骼的外形、體積和比例，不要受到微不足道的細部，尤其是具體的牙齒、椎骨或肋骨的影響。若將某一局部畫得很好後，卻發現與整個骨骼的比例嚴重失調，那將是最令人懊惱的事。在聚精會神畫某一個部位時，腦子裡始終要保持整體感，這能使你控制整幅畫作，並在繪畫過程中靈活地作調整。

　　在初步描繪過，並習慣於觀察和思考既困難又充滿立體感的人體骨架之後，可以進一步嘗試用不同的方法來畫一幅

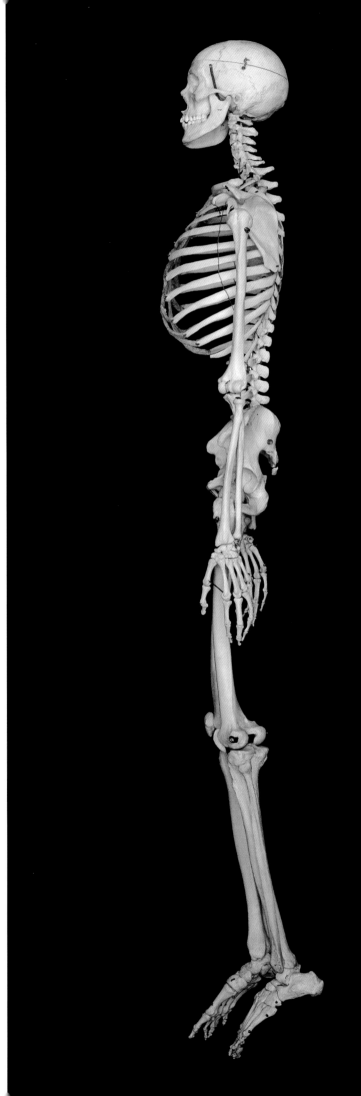

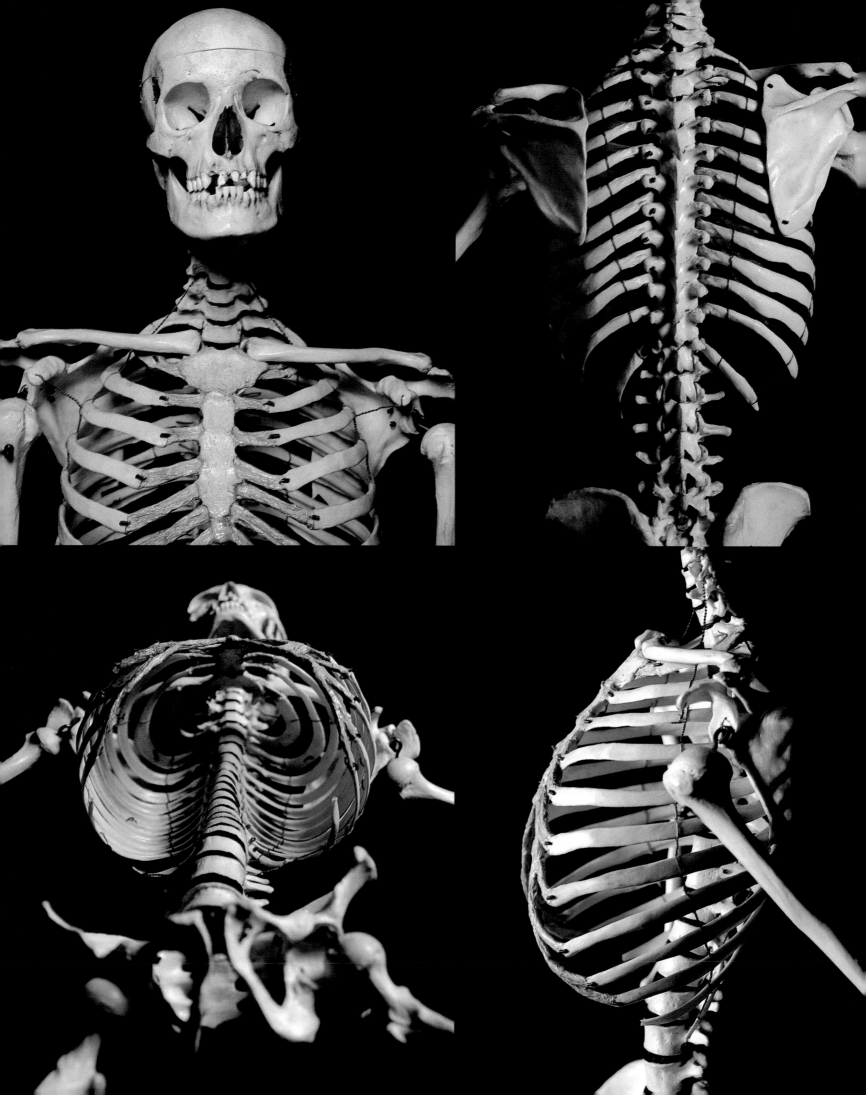

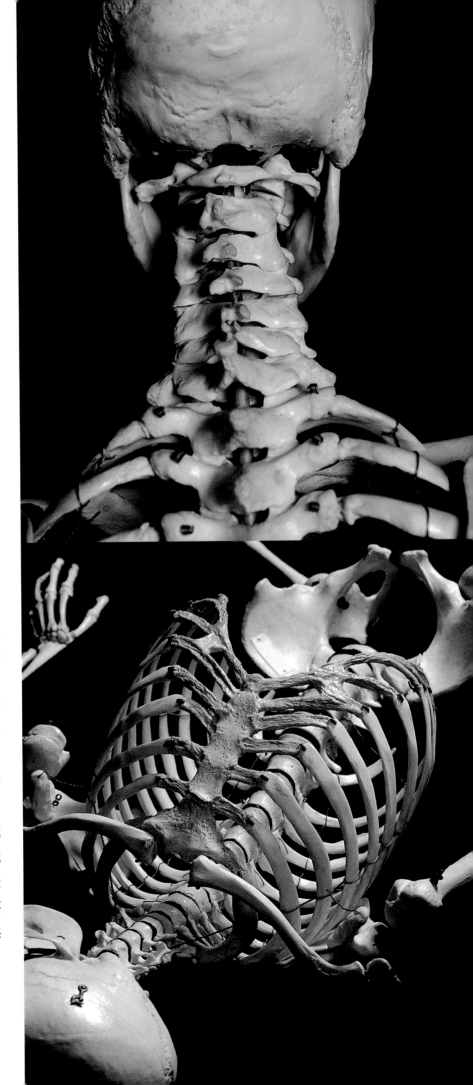

◀左圖和右圖▶

左頁這四幅骨架圖呈現了幾個重要的特徵。左上圖可以很清楚地界定胸骨的三個部分胸骨柄、胸骨體和劍突,以及其與胸骨和肩突之間兩根鎖骨的連接。右上圖須注意的是,椎骨的橫突和棘突的排列和角度、上部肋骨後肩胛骨的位置、每一肋骨的角度,以及肩胛骨後部表面的細部。左下圖展示出胸腔內部

第一對肋骨構成的狹窄的孔及椎體的前凸。右下圖的焦點在於左鎖骨的弧度;從左側面看,胸廓呈圓形,肩胛骨為半透明的。本頁上圖要注意觀察枕骨周圍的縫的走向、乳突、枕骨大孔的大小及位置,以及頸椎的排列。下圖中,光線照向胸廓,可使我們同時看清其結構的內外形狀。

真人大小的畫。找一卷夠寬、夠長的紙,或是將幾張紙黏在一起,大到可以將整個人體骨架畫上去為止。畫紙可以貼在牆上或平放在地上,這兩種方式都值得嘗試。趴在地板上畫,可以看清楚胸廓內部,同時能挑戰前縮法。先粗略地在畫紙上畫出骨骼的位置,在畫紙和骨架之間來回走幾步,繞著骨架走動觀察,以進行比較和測量。隨著畫作的慢慢進展,會明顯感覺到自己正在以一種新的方式利用自己的身體和姿勢,即將自身作為一種自然媒介,測量畫作和所畫的骨架。透過這種方式改變尺寸,使我們不再受種種繪畫成見的束縛;這些成見常常會毀掉一幅畫,使它不能成為一次視覺的發現之旅。

另一種有用的骨架研究方法,是讓一位真人模特兒長時間固定保持某一姿勢,同時將一具骨架擺放成相似的姿勢。拿一張A1紙和一枝炭筆,輕輕地、均勻地用炭筆在整張紙上塗抹出中灰的底色。不要魯莽地在紙面上摩擦而透到紙背,或是猛力地用炭筆塗抹而產生難以擦淨的痕跡;完成後的畫紙應該是一張光潔平整、有著均衡中灰色底的畫紙。要在這底色上作畫,必須用炭筆或炭精筆,以便畫出深色線條,再用一塊乾淨的軟橡皮擦,擦出亮面。若能保持乾淨,並且用小刀修整或切成小塊,軟橡皮擦是很好的繪畫工具。

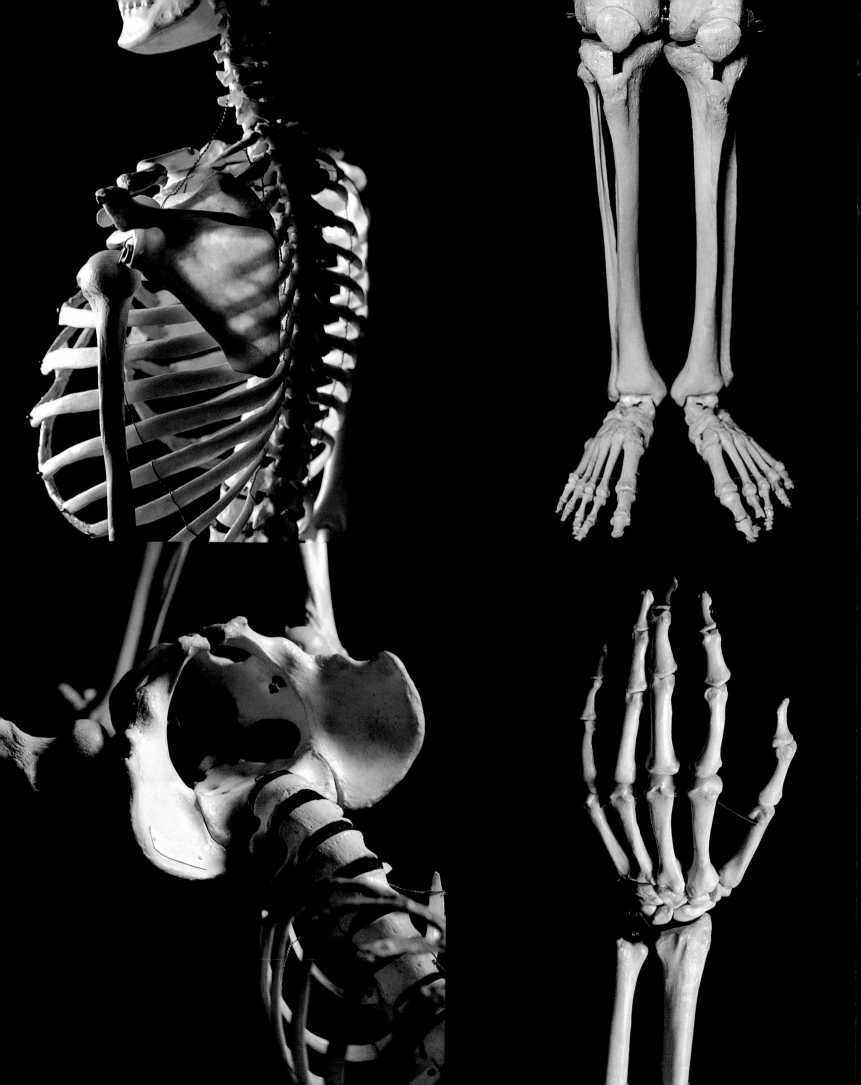

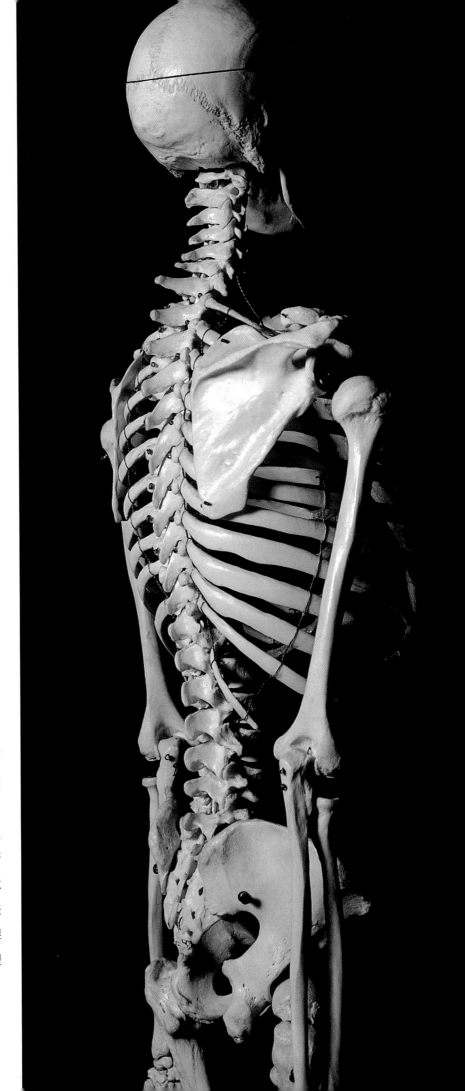

注意,要用那種不油膩的白色橡皮擦。

　　注意觀察第168至179頁之間男女模特兒的不同姿勢,
想像一下模特兒肌肉下的骨架。將模特兒的骨骼想像成肌肉
下的發光體,接近皮膚的骨骼看上去亮一些,而體內深層的
則顯得比較暗。實際就此想像一分鐘,針對每一根骨、從一
個關節到另一個關節,想一想若骨骼會發光,那麼藏在體內
深處的骨骼將是多麼黯淡無光。

　　現在,將模特兒體內的骨架畫下來,就像它是由光造成
的一樣;用炭筆畫深層肌肉而呈黑色,再用橡皮擦擦拭出骨
骼所散發的光的層次感。不要在畫完模特兒後,才將骨架填
進輪廓。作品看起來應該有點兒像X光片。要成功完成這幅
作品,最重要的是,畫中唯一的光源就是骨頭的光,不要畫
模特兒皮膚上的光。

　　使用速寫簿或小型圖畫檔案夾練習速寫,這樣,在既沒
有模特兒也沒有骨架的時候,可以讓自己有調整觀念和創新
的自由。假如這些方法都不奏效,能用來練習的最後一招就
是觀察自己的骨骼,並求助於這本書中的插圖。把自己一些
最好的小畫複印下來再畫;檢測自己的知識和記憶,在骨架
上加上肌肉和肌腱。用這種方法可以開始建立你自己的人體
畫冊。

佳作賞析▎利比亞女先知習作

MASTERCLASS
Studies for the Libyan Sibyl

米開朗基羅（Michelangelo Buonarroti, 1475-1564）是文藝復興時期的大師之一，他是畫家、雕刻家、建築師和詩人，與對手達文西一樣，具有靈活而驚人的人體解剖知識。

米開朗基羅用一個雕刻家的觸覺，透過塊面與結構來界定和觀察，將肌肉和骨骼概念化。〈利比亞女先知習作〉表現出他這種視覺思考的複雜性。在一張畫紙上，可以看到推測和實際觀察的兩部分圖像彷彿在互爭空間。米開朗基羅毀壞了許多自己的作品，而倖存的作品，都強烈地反映出繪畫是一種獨立媒體的認知。

米開朗基羅對解剖的熱愛是基本的。他強調人體的生理能力，其作品中很多人體解剖習作，都由解剖學家可倫波（Realdo Columbo）預作精心的準備，讓他可以畫出大量「剝皮解剖圖」。本書中，這幅習作畫的是一個男性模特兒，略加修飾後就像一位女性。當時，女性裸體模特兒經常由年輕的男性藝徒模仿，因為裸體男性比較不會冒犯教會，更何況，女性身體曾被認為是一種次等形體。

利比亞是一位女先知，也是阿波羅的一位女祭司；阿波羅是主管醫藥、音樂、射箭、光明和預言的神。相傳，九個最重要的女先知，包括利比亞、珀西亞（Persia）、德爾菲（Delphi）、辛梅里亞（Cimmeria）、艾利特里亞（Eritrea）、薩摩斯（Samos）、庫美（Cumae）、海勒斯龐（Hellespont）、泰伯（Tiber），是西元前200年左右晚期的猶太－希臘或猶太－基督經文《女先知神喻》（*Sibylline Oracles*）的作者。這些神諭中，有些預告了大災難的降臨，據說也預測到羅馬帝國的命運。而艾利特里亞則預言了特洛伊戰爭。在西斯汀禮拜堂，米開朗基羅將這些女先知與聖經中的先知們畫在一起，代表了信仰、希望以及對基督復活的堅定信念。

◀左圖

從這個擺好姿勢的模特兒可以證實，米開朗基羅當時是以一位青年男性作為模特兒，除了畫中人物脊柱朝我們扭轉的幅度比較大外。要注意以下結構描繪時的相似之處：肩胛骨、三角肌、肱二頭肌和三頭肌、斜方肌、背闊肌、下部肋骨、前鋸肌、腹外斜肌和闊筋膜張肌。

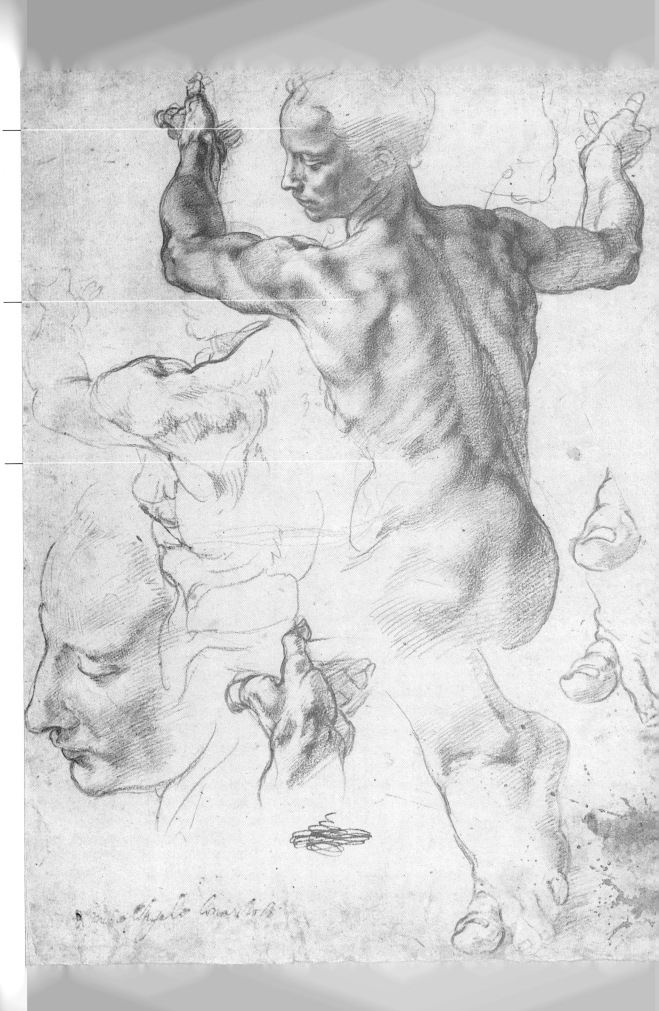

頭部

造型優美的頭部向下側視肩部。由上
方來的光線突顯出額頭寬廣而高的曲
線。鼻子和帶有陰影的眉毛，使得眼
睛凹陷。雙唇和下巴因透視畫法而縮
短，加強了頭部的傾斜。

左肩

前鋸肌使肩胛骨往前旋，斜方肌又將
它往下拉。肩胛棘在光線的強調下呈
45度角，並往上與鎖骨相連。注意照
在肩突上的光，以及界定脊柱緣的陰
影部分。

軀幹

因為以透視法畫出斜轉後背並向下
看，所以軀幹部分看起來短而寬。深
層縱向的背肌就在脊柱兩側。注意菱
形的腱膜就在頸部底端斜方肌中。在
畫中人物左側可以看到的三根肋骨，
幾乎與畫在肩胛骨前方前鋸肌的三個
部分平行。雖然，在她的髖前有一條
線表現出她圓圓的女性腹部，但這個
女先知似乎沒有乳房。粉筆柔和的紅
色使她的肌膚看起來呈深暖色，與米
開朗基羅許多鋼筆習作形成鮮明對
比，在那些習作中鋼筆都用到了力透
紙背的程度。

1510年・紅色粉筆畫紙
29×21公分
紐約大都會美術館
（Metropolitan Museum of Art）

素 描頭部是刻畫個性的開始。對頭部內部結構的詳細了解，可以人人地活化藝術家捕捉面部表情的轉換和臉部色澤的能力，但這裡的主題不是如何畫肖像畫，因此將刻意避開面部細節，而側重於講述如何畫頭部及頸部的塊面與形態。初學者往往將注意力集中於眼、唇和鼻，然後再用一個不固定的外形將這些圈進去；但一張真實的臉是由頭蓋骨往外長，而頸、顱骨及面部的平衡則呈現出表情、個性、塊面與形態的相互融合。

頭部素描
DRAWING THE HEAD

英國曼徹斯特大學的尼弗（Richard Neave）教授，對古代和現代的人類頭顱進行面部重建；透過測量，以及對相關知識的了解，譬如組織如何與骨骼連接、頭蓋骨準確的深度和結構等，他能推斷出死者生前臉形的輪廓，進而讓我們看到死者的性格和類型。這一堂素描課將遵循類似的程序，只不過是逆向操作而已。當我們轉動、傾斜一個活生生的頭部時，不論是自己或模特兒的，就可以運用訓練有素的想像力，精確地表現出頭部的內部結構與其細部，而這一切就從可以很明確在面部的肌肉和脂肪組織、皮膚和毛髮下觸摸到的頭蓋骨及軟骨開始。

◀ 左圖

可以將左邊及下兩頁中照片的頭部，和整本書中照片的頭部都影印下來，黏貼在速寫簿上，用來研究頭部的透視畫法。用一枝白色或淺灰色鉛筆，將每一個頭顱的頭蓋骨定位，看看在透視畫法中它是如何隨著頭部的傾斜和轉動而變大或變小。把每一塊骨骼都想像成光源體（第209頁），以確定和描繪表層肌肉的厚度。設法為每一表情中的主要肌肉定位。

右圖 ▶

在我畫作的這一局部中（複製第200至201頁全幅畫的部分而成），幾個近乎真人大小的女性正坐著，臉則轉離我們的視線；我以頭髮的線條勾勒出她們頭部的形狀，並將她們的臉隱隱藏起來。畫中每個女性可能的身分都可以從本書中找出來，因為她們的頭、頸及肩都畫得像某一個模特兒。正前方靠著的頭顱重量，是由她稍顯彎曲的頸和肩來承受與表現。

頭部素描

　　如果你有一具塑膠製的人體骨架，不妨把頭蓋骨拿下來，放在手上仔細地審視，並觸摸它整個外形和質地，再參考第48至49頁，把每一塊骨骼徹底弄清楚。

　　沿著頭蓋骨的周圍（第50頁），可以將它切成兩半，打開並仔細研究它的內部空間；接著合上它，再轉而研究面部骨骼，看看其形成每個特徵的深處和細部。動一動上下頜連上，觀察其強度、兩側耳前顳頜關節及位於上牙下方的閉合。觸摸每個乳突及枕骨的大小和質地。然後，將頭蓋骨放回骨架上，把它轉為側面，並將燈光照射在上面。

　　將一張A1紙固定在一豎放的畫架上。若你用右手作畫，將骨架放在你的左邊，反之則放在右邊；千萬不要在作畫的時候，越過作畫的手臂去看骨架，那將限制繪畫時身體的移動。用粗一點的媒材，例如蠟筆，將頭蓋骨畫得比實際尺寸大五倍——畫滿整頁紙；先不考慮細部，只用長而流暢的線條勾勒出塊面和外形，注意頭蓋骨和面部的平衡；與此同時，想像你正在向一位對頭蓋骨一無所知的人解釋構造。然後，再回頭去看看整個骨架，恢復你的記憶，把該注意的地方記下來，從前、後、上、下各個角度觀察頭蓋骨；當你構思側面人像時，這些都得考慮在內。

◀左圖和右圖▶

左頁圖中的頭部造型，都是在沒有模特兒和照片參考的情況下，藉由我的想像力用鋼筆和墨水畫出來，將每個人物的形象具體地呈現在紙面上，帶著一種表情清楚的動感，而不是靜止的。開始畫頭部時，我用淺色的筆快速幾筆勾勒出（不是固定住）頭顱的塊面、結構和角度，其中結構是最重要的部分。從頭蓋骨往前，草草幾筆畫出面部的幾個基本塊面：額、鼻、頰及額的寬度、深度、角度和弧度。用單一線條畫出照在上眼瞼或上唇的光線，就可以表現出眼睛和嘴唇。最後，再加上一些線條，畫出光線所照出的整個臉、頭髮和頸部的外形和肌理。頭和頸是一個整體，結構和表情必須同步表現出來。右邊的照片顯示手的長度與臉的長度相似，以及強有力的頸部肌肉可以越過頭蓋骨背面，形成一個與耳朵平行的嶴。

然後，從正視角度畫頭蓋骨。先不畫細部，直到能夠充分掌握塊面、結構、比例和姿勢之後，因為這些是將一個有生命的頭顱畫得栩栩如生的關鍵。小心，不要畫成諷刺漫畫！要避免這種結果的方法，是將頭蓋骨倒過來畫。要這樣做，必須先將真正的頭蓋骨豎放，然後想像它倒過來。這很有挑戰性，然而只要有耐心就會得到效果，而且，每當你覺得自己的繪畫功力沒有進步，就可以這樣訓練一番。

在畫過十多幅頭蓋骨之後，可以開始將頭和頸的軟組織畫上去。看著或是摸著自己映在鏡子中的肌肉，確定每塊骨頭，並用不同的表情來活動自己的臉。參考本書第53、55頁上的內容，仔細地揣摩每塊肌肉，並弄清楚它是如何被脂肪組織覆蓋住。

當你的皮膚有了皺紋，注意觀察皺紋是否與其下面的肌肉纖維方向一致，或正好相反。觸摸你咽喉部的軟骨，以及頸項兩側和後面的厚實肌肉，從其起端一直摸到附著處。再找一位短髮的模特兒，用燈光照亮他的頭部，要求他伸展面部和頸部。看看你可以找出多少角度和姿勢，至少從三個視角把每一個姿勢速寫下來。採用不同的繪畫媒材，將頭部結構及其面部表情化為抽象而簡單的組成元素。在整本速寫簿裡畫上五十幅甚至更多的線條稿。練習畫這樣的習作，可以增加素描的流暢度，並使在運用想像力創作虛構頭部時，可以更有自信心。

胸廓對於初入門的繪畫者而言，可能是一個令人氣餒的描繪對象。好好觀察、反覆練習並付出極大耐心，才能掌握它盤旋的外形；然而，與游泳一樣，一旦學會了，有關這一部分的知識便會貯存在記憶中，為以後的繪畫打下紮實的基礎。我曾見過學生為了試圖理解胸廓的形態而感到掙扎和憤怒；也看過當他們終於在畫紙上解開胸廓的奧祕時，所展現的快樂與成就感；而最終征服了這一複雜的框架結構時，藝術家便具備了足夠的洞察力和自信心，進而能夠畫好身體的其他部位。

胸廓素描
DRAWING THE RIBCAGE

胸廓的每根肋骨在三度空間裡都呈傾斜和彎曲狀，在其錐體狀的結構中找不到任何一條直線；它持續地運動著，在我們活著的每分每秒，輕輕地擴張或收縮。細長的肋骨頸深藏在肩胛骨下面，使得許多藝術家將胸廓畫成長盒狀，幾個角則延伸到兩側肩胛骨中。在中世紀的手稿與印刷品的前科學性插圖（pre-scientific illustrations）中，可以找到美麗但不正確的方形胸廓。下端的肋骨由薄薄的肌肉層覆蓋著，使得肋骨的弧度可以透過皮膚看得很清楚；當胸廓在人體內和緩起伏時，將有助藝術家確定、想像並描繪這一美麗的結構。

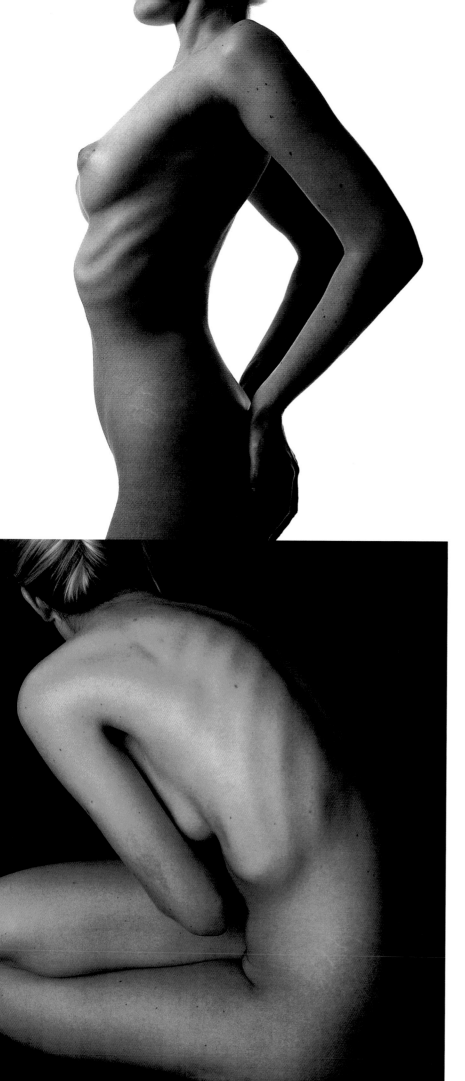

胸廓素描

　　很多藝術家一開始畫胸廓時，先是非常細緻地將第一對
肋骨畫出來，然後在其下面加上第二對、第三對，以此類推
地逐漸畫成一個胸廓。有些甚至滿懷熱情繼續增加肋骨和胸
骨的數目，直到他們認為夠了為止，但卻沒有考慮比例、尺
寸及體積。這樣，不是一個好的開始。

　　開始畫時，將一具連接完好的人體骨架，放置在光線良
好的地方，將其雙臂抬高綁到頭上面，以免妨礙視線。接
著，尋找並考慮任何可能的變形因素；譬如若是存放不當，
塑製胸廓常常會較為內縮，而真的胸廓則顯得較為膨脹，因
為軟骨和韌帶不會一直將這些骨頭繃緊。可能的話，將任何
錯位的肋骨放歸原位。拿一本速寫簿，在胸廓四周，從不同
的角度進行觀察，畫出十幅以上的總體印象素描。注意力必
須集中在整體結構、體積和空間角度上，而不是在每一根個
別肋骨上。

　　從前、後、左、右、上、下種種不同的視角去畫，畫得
越多，自信心就越強。快速地畫，有助於避免受到細部的困
擾，也有助於想像肋骨上覆蓋著一層精巧而不透明的白色物
體；這層覆蓋物具有連接、平滑和填滿肋間空間的作用，就
像肋間肌在真實生命中所發揮的作用一樣。或者，你可以用
相當長度的精細織物，例如平紋細布，將胸廓包起來，這有

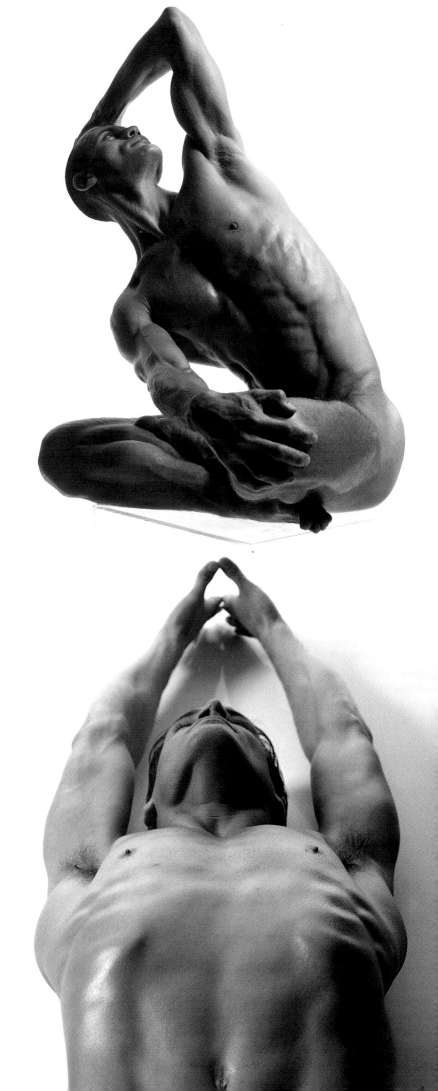

◄左圖
我畫作局部中的兩個人物，與右圖照片中模特兒的姿勢非常相似。一位站立著，從反射其身影的玻璃櫃向外張望，微側的身體展示著胸廓和脊柱的縱向內凹和彎曲。另一位平俯著，被包圍在一堆書本、玻璃罐和畫紙中，身體在透視畫法下大為縮短。畫中將兩個人的位置靠得很近，以便用其中一個人的活力和好奇心，來襯托強化另一個人的厭倦被動。

右圖▶
照片中模特兒緊繃的肌肉組織，不同於左頁畫作所展現的色調與旺盛活力。採用這些照片及其細部來構思你的畫作，透過拉扯而凸顯的肌肉，看清楚胸廓和肩胛骨的所有骨骼。分別畫出照片中兩位模特兒的內部骨架，以及伸展的曲線、角度和線條。試著運用前縮法來畫，以挑戰自己對胸廓的理解，表現出胸廓在這些姿勢中的狀態。

助於使你的注意力集中到平滑的輪廓上，並將那些干擾性細節隱藏起來。

你可以憑藉著想像在畫紙上塑造胸廓，用鉛筆草草幾筆勾畫出大致的外形，更可以進一步發揮想像力繼續畫出胸廓內部空間的形狀；必須記得真實人體的胸廓內填滿心臟、肺和肝臟（第39頁）。然而，在你熟悉了胸廓的總體外形後，要留心千萬別把它畫得像諷刺漫畫一樣；將肋骨簡化成一列淺圈的快速圖解畫法，將使你在今後的繪畫中犯錯。

一旦掌握了胸廓的結構後，可以找一位身材較瘦的朋友當你的模特兒，請他深呼吸，伸展並轉動手臂。仔細研究模特兒的軀幹，尋找其肌膚下的骨骼結構。在一張大畫紙上，畫一幅真人大小的軀幹線條稿，然後在其中描繪出胸廓。用標誌將肌膚和骨骼分開，並避免畫出無關的細部。

用鬆散但流暢的淺色線條，勾勒並捕捉整體外形的量感和姿勢。由於這些姿勢往往非常費力，而在與同一位模特兒長期合作才能獲益的情況下，你也不希望更換模特兒，因此必須讓模特兒有充分的休息和放鬆。採用不同的繪畫媒材，從不同的視角反覆練習畫真人大小的習作，直到你確定自己已經了解胸廓的形狀和立體感為止。堅持畫胸廓的塊面，暫時不畫細節部分，這個等待是值得的；因為強烈而直觀的立體結構表現，能讓你在未來輕鬆地了解如何刻畫細部。

在英文裡，「臀部」這個詞是一般習慣用語，可以用來表示人體兩個不同的部位，其中一個是「雙手放在臀部上」的臀部，指的是腰部下方，通常略高於雙側髂脊的部位；另一個則是「裁縫師量臀圍」的臀部，指的是臀部最寬處、與股骨大轉子位置一樣高的部位。這兩條水平線圈圍住的區域就是人體的骨盆，這一區域是男女兩性力量和生殖力之所在。當我們站立時，骨盆支撐著身體的平衡中心，坐下時，骨盆則是支撐體重的基座。

骨盆素描
DRAWING THE PELVIS

骨盆的曲線複雜，角度離散多變，並且深藏在腹部、臀部和大腿的肌膚之下，這一切使我們必須把它視為最複雜的骨骼結構，以便進一步對其定位和描繪。骨盆閉合、托起、支撐著軀幹，將人體重量分布到雙腿，並且懸掛著骨盆前方、下方和內部的男性和女性生殖器官。人體從一個姿勢換成另一個姿勢時，骨盆的角度會有很大的改變。當背部弓起時，骨盆向前彎；當脊柱挺直時，骨盆向後彎。骨盆可以傾斜、可以從一邊轉向另一邊，也可以在肌膚下向前突起或向內彎。骨盆的角度顯示了人體的平衡狀態，而人體的平衡狀態也顯示出骨盆的特徵。

◄左圖和右圖▶

當你要確定骨盆的位置時，就像這些照片所顯示的，必須注意身體的平衡及重量的支撐。盡量想像骨盆的立體結構。運用你對骨盆後面和側面的知識，來了解骨盆正面的視圖。當你畫骨盆體時，不要將其輪廓視為中止而突兀的邊緣。追隨每一根線條，彷彿它可以將目光引向一個隱藏的視角。每一線條的走向、份量與質感，都是畫作表現的關鍵。一根線條應當包含多種質感，展示多種功能；要能描繪表面張力、肌理、溫度、速度、亮面、暗面及情感，還要透過構圖來引導目光。畫作也可以用層次感來表現。右邊的人物畫用炭精筆繪成，這是一種無法完全擦拭乾淨的繪畫媒材；使用它們來創作，會在完成的畫作上，留下先前構思的影子和痕跡。

骨盆素描

在這堂素描課上，我們將使用繃緊的畫紙來作畫，這是一項非常有用的技巧。在繃緊的畫紙上可用任何繪畫媒材作畫，但當畫紙被繃得像鼓面一樣緊時，用墨水或水彩來畫，效果尤佳。

將一塊乾淨的畫板放在桌上，從紙卷上裁切下大小合適的畫紙，留出約三公分的邊，再剪四條紙膠帶。拿一塊海綿，到水裡浸一下，只要有點濕就行，不能讓海綿濕得滴水。接著，快速、輕柔地將畫紙打濕，但不要把它淋得濕答答，太濕的畫紙會脹開來。將每條紙膠帶沾濕，把畫紙黏在畫板上，從中間向外輕輕撫平畫紙表面較大的波紋。這時的畫紙看起來稍微起伏不平，讓它自然晾乾。晾乾後，畫紙會收縮，與固定畫紙的膠帶相拉扯，畫紙就變得平整了。

用一枝蘸水筆和幾個金屬繪畫用筆頭（切忌用製圖筆，小而針尖般鋒利的筆頭無法作畫），蘸上一些書寫用墨水，包括黑色和其他色系；這些不同顏色的墨水在混合或稀釋後，可以組成從深到淺、明度不同的色階。有層次感的稀釋墨水能使畫作有深度和焦點。書寫用墨水不會像繪畫用墨水，使鋼筆堵塞、出水不穩以至於讓初學者不知所措。蘸水筆（或畫筆）和書寫用墨水是極佳的繪畫工具。在你開始體驗之前，應先仔細地研究林布蘭、葛飾北齋（Katsushika Hokusai, 1760-1849）和亨利·摩爾等大師的畫作，可以發現蘸水筆和書寫用墨水的表現範圍非常廣且精妙。

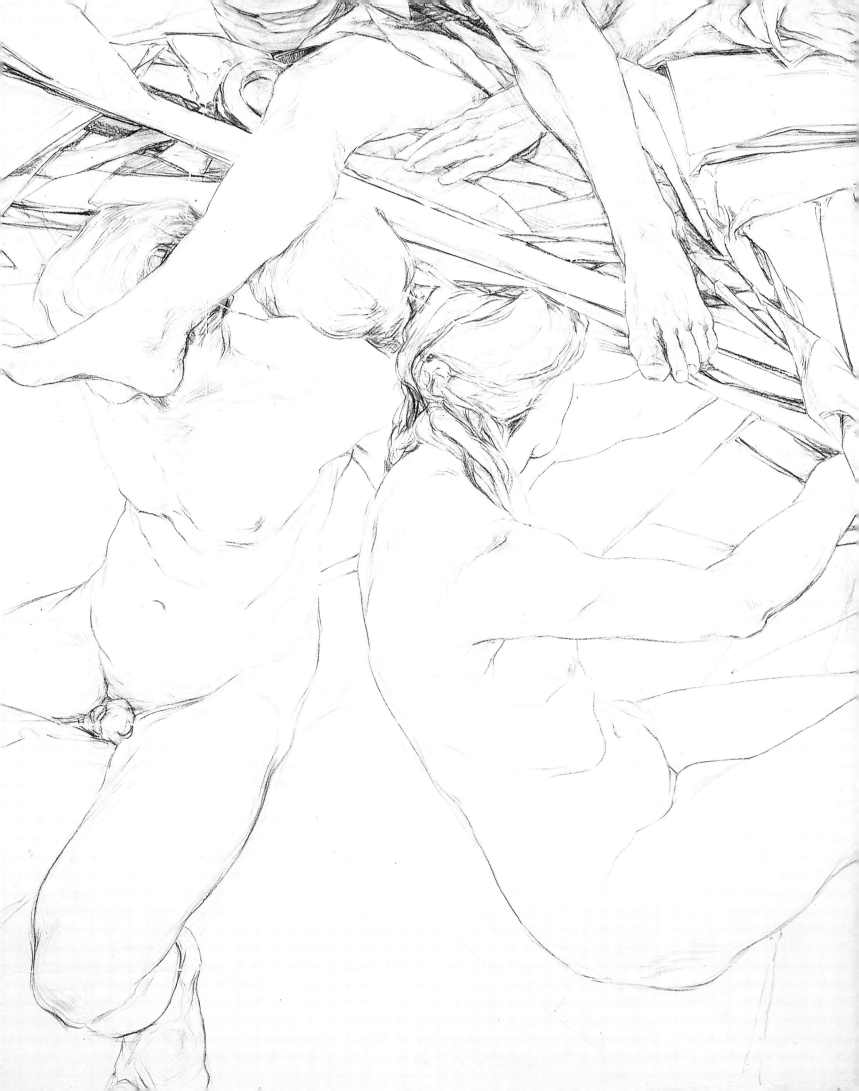

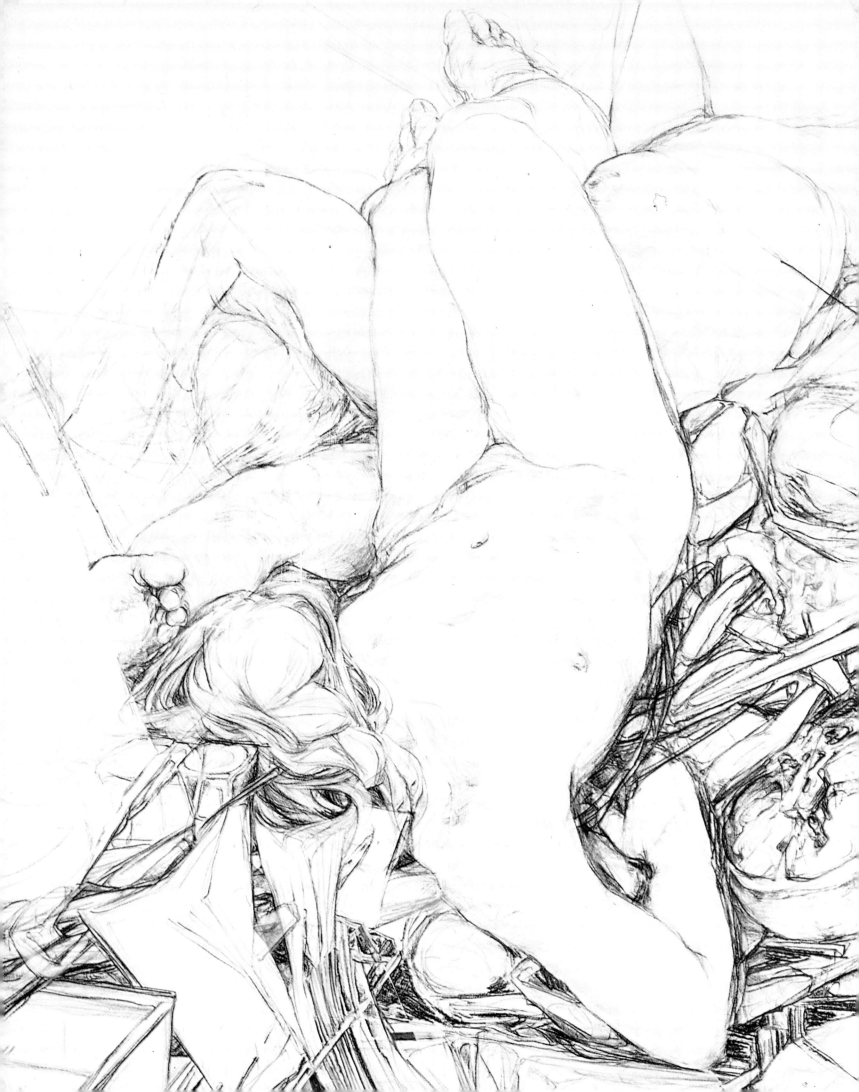

女性的骨盆一般比其胸廓要寬，幾乎與肩相同（左圖），由於有更多的脂肪層覆蓋，使其顯得更加寬大（左圖和右上圖）。男性的骨盆是軀幹中最窄的部分，常常可以透過緊貼在骨盆周圍的肌肉加以界定（右下圖）。有關人體比例的理論古今皆有，數不勝數，都可作為人體繪畫的指導原則，而且很多藝術家對這一主題持有強烈的觀點。達文西認為男性理想的身高是七個半頭部那麼高，而杜勒（Albrecht Dürer, 1471-1528）則癡迷於對人體比例的分析。然而，如果為了遵循理論而犧牲實際的觀察，那麼將很危險，因為理論很可能並不適用於所看到的模特兒。測量是一種很有用的方法，但如果使用過度，就會削弱藝術家的自信心，妨礙藝術家的創作直覺。

　　在等候畫紙乾的時間裡，對一具連接完好的骨架的骨盆部分進行強光照明。光與影的反差，能使骨盆的深淺和曲線更明顯。用雙手去感覺骨盆的形狀，同時運用本書第126至134頁的資料，對骨盆結構的細部進行定位，並想像覆蓋其上的重要肌肉。找出你自己骨盆的前、後髂上棘（第126頁）的位置，轉動骨盆，並注意其運動範圍（參見第128頁上的圖片解說）。

　　可能的話，讓一位精瘦的男性模特兒在骨架旁擺好姿勢，並觀察他的肌肉系統是如何界定骨盆的形狀。骶棘肌（第69頁）的起端位於骨盆後面的骶骨，分成兩條圓柱狀。斜肌（第84頁）分別附著在兩個髂嵴上，使兩邊各有一條柔和且扁平的肌肉隆起，而其腱膜形成的腹股溝韌帶在骨盆前面線條分明。想一想希臘雕塑中這些線條的形式。

　　一旦畫紙乾透，便可以同時參照骨架和模特兒開始畫，並將自己的目標定為畫滿整張畫紙的探索性小習作（第216頁）。要保持用淺色而鬆散的線條，畫出對骨盆整體結構的印象。盡量捕捉對骨盆的感覺，作為一種骨骼結構，它既是在開放空間之中，又深藏在有生命力的人體內。聚焦於骨盆的重量，並從每一個可以想像的角度去轉動它。畫一些簡單的圖示，將骨盆結構分解成基本組成部分。在分析骨盆時，要嚴謹而不失大膽，別害怕犯錯。這是安全的視覺外科手術，況且繪畫所採用的方法，並沒有哪一種百分之百正確；就將這堂課定位成理解骨盆的一個學習機會。

有些藝術家對於描繪手部，總是顯得過度驚惶憂慮，這並不是因為手比人體的其他部位更難畫，而是因為他們有一種根深柢固的想法，以至於削弱了自信心。於是，很多藝術家將畫作中人物的雙手掩藏起來，或者乾脆不畫，或者畫到手腕時突然轉換成抽象的表達。其實，雙手僅次於臉，是人體骨架結構中最靈巧且最能表達親密性的部位，而這可能就是藝術家害怕畫手的癥結所在。手部的複雜結構與情感意涵常常互相融合成為一體。

手部素描
DRAWING THE HANDS

學習畫手的第一步，就是將雙手的結構從其情感意涵中區分出來，以便冷靜地以一種簡單而客觀的態度看待雙手。發現其內在的結構和運動，有助於畫出其難以捉摸的靈巧。仔細觀察自己的雙手，包括觀察和觸摸手的骨、腱、肌肉、手掌厚厚的腱膜、手背靜脈和覆蓋其上的脂肪和皮膚。腱穿過腕部進入手，從腕部能感覺到腱的張力。觀察橈骨和尺骨的末端是如何在腕部形成一塊厚實的骨體；而很多藝術家在畫手時，將該部位的線條收縮在一起，以試圖把他們覺得這一部位是前臂末端和手掌始端的感覺表現出來。

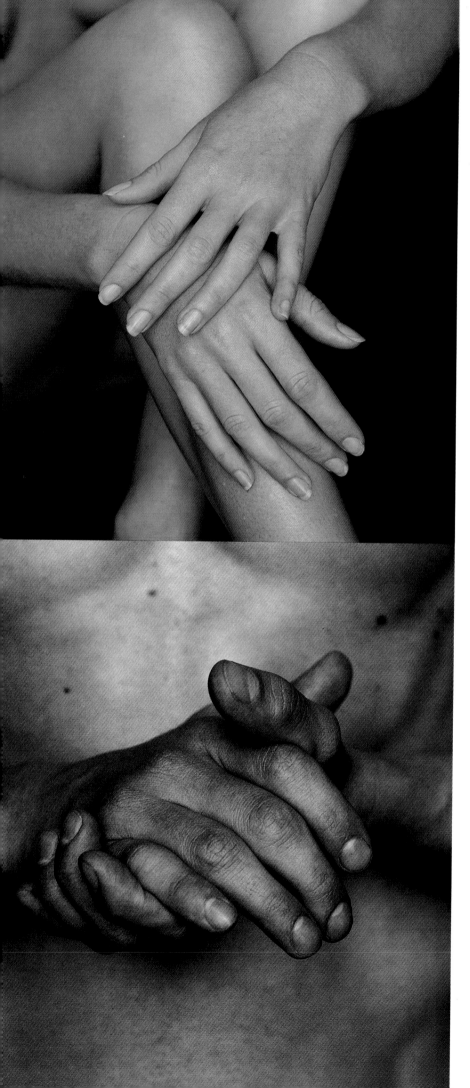

◀左圖和右圖▶

手的優雅、活力、精巧與力量，一向讓藝術家和攝影師深感興趣，持續挑戰著他們的觀察力和創造力。雙手的觸摸、打手勢與緊緊握拳的意義，往往不亞於面部表情。有時候，雙手的表達能力更強於面部表情，而且帶有更大的真誠。右圖是畫我自己左手的習作，直接觀察自己的左手及其在鏡中的反射，用炭精筆在畫紙上畫成。右圖顯示的尺寸比習作略為縮小，但事實上這些

手的習作，每一幅都是按著實際尺寸畫成。反覆地練習畫身體某個部位，就像在練習演奏樂器得先反覆練習音階一樣，是為將來創作出更有想像力和更具企圖心的作品預作準備。繪畫和其他許多由身體表現的活動一樣，必須經歷熱身準備，並在技巧與造詣、想像與現實之間接受磨練。如果沒有經過反覆的練習，一個藝術家很難獲得令人振奮的成就。

手部素描

這堂素描課的學習重點是掌握比例，找出手指和手掌之間的平衡點，從與身體其他部位的關係，來確定整隻手的大小尺寸。在很多文化裡，手是一種丈量的工具或單位，儘管如此，仍有不少藝術家在畫人體的雙手和雙腳時畫得過小，與人體其他部位很不相稱。

將一張A1紙固定在光滑的桌面上。務必將畫紙鋪平，這樣在作畫時，就不必不停地用手撫平畫紙上的波紋。挑選一種你喜歡用來作畫的精緻繪畫媒材。鉛筆就很好，但不一定非用鉛筆不可。有時候，鉛筆的精細反而強化了錯誤的部分，而讓人很氣餒。如果你要試用一種新的繪畫媒材，先在比較粗糙的畫紙上隨意試畫，以便了解所能作出的筆觸輕重和肌理質感。

這堂課的主題是畫你自己的手，開始畫之前，先將要畫的那隻手放在一個有支撐的舒服位置上；在該位置上，你的手可以輕鬆地在一段時間內保持不動。攤開手掌，掌心朝自己，手指放鬆地伸直。仔細觀察自己的手，然後畫一幅與你自己的手一樣大小的手掌，並且至少要畫出約五公分的腕部。不要將手和前臂分隔開來，要將它們視為一體，這很重要；和前面的素描課一樣，要避免畫細部。從畫手掌的形狀、厚度、重量及表面輪廓開始，而不僅僅是外輪廓線；想像你的鋼筆或鉛筆正與手掌的皮膚接觸，而你正在刻畫其表

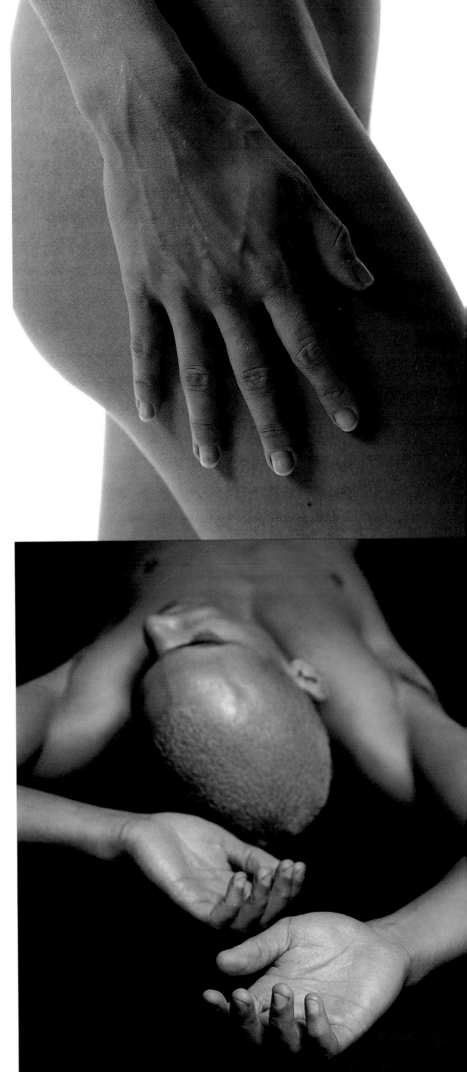

◀左圖和右圖▶

手只占這幅畫（左圖）的一小部分，但卻決定著這些互相糾纏人物的戲劇效果，畫中人物在親密的擁抱中，徘徊在生與死之間。處在整個構圖的焦點處、溫柔地糾結在一起的雙手，是整幅畫的支柱，這使得此一原本很令人吃驚的人物有了一種怪異的柔情。雙手從情感的角度影響一幅藝術作品的力量，是不能被低估的。根據瓦薩里所言，達文西與同時代的其他藝術家，曾經針對聖母雙手的正確姿勢進行激烈的辯論，可見雙手的正確表達，對一幅畫所蘊涵的意義是至關重要的。剛開始畫手時，你可能沒有這種感覺，但等你熟練了入門知識和技巧，就可以嘗試使用大量而令人信服的手勢。仔細觀察這些照片中的手，然後把它們的手勢畫下來，並賦予一定的意義。嘗試畫多種不同的手部姿勢，並將這些習作裝訂成冊，成了一本畫滿了手的畫集。

面，畫出類似地圖上用來界定山脈用的封閉等高線。剛開始似乎不太順手，但是一旦你掌握了畫手掌的形狀之後，便可以發展其他方式來畫線條，而這樣畫出來的手，看起來就會更自然。

當你畫手指時，務必留意不要拘泥於手指的外形。很多學生拿著筆在手指之間來回畫線條，就像上小學的時候，按手形依樣畫葫蘆似地一個個描出手指，然後再填色。除了入門課以外，這種畫法毫無益處。一系列封閉的線條，看上去黑壓壓一片，壓縮了空間，使畫作產生扭曲的視覺效果，而且也很難分辨具體的輪廓。必須將注意力集中到每根手指的長度和寬度，以及它與整個手掌的關係上。畫出每個指關節之間的弧度和其表面輪廓的複雜性。沒有兩根手指是一模一樣的，剛開始畫手指時，不妨將每根手指畫成錐形圓柱體，但千萬要當心，制式化將妨礙你的直覺和觀察力。反覆畫同一姿勢的手，你很快會發現你對手的了解大為增加，而且素描技巧也有了改善。

接著，再畫姿勢更為複雜的手，半握、握拳、下壓、五指伸展和握著不同物品的手。拿鐵鎚的手與拿針的手是完全不同的。可以透過直接觀察和從鏡中的反射來畫自己的手。參照實物和反射，你幾乎能畫出任何視角的左手和右手。按時間先後保存好你所有的作品，這樣就不難看出自己進步的軌跡。

佳作賞析▮格鬥的裸男
MASTERCLASS
A Combat of Nude Men

拉斐爾（Raffaello Sanzio, 1483-1520）是一位畫家兼製圖員，也是文藝復興時期最有影響力的藝術家之一。他對人體繪畫的觀點及手法，奠定了人體繪畫的教學基礎，並在中歐和美洲流傳了四百五十年之久。

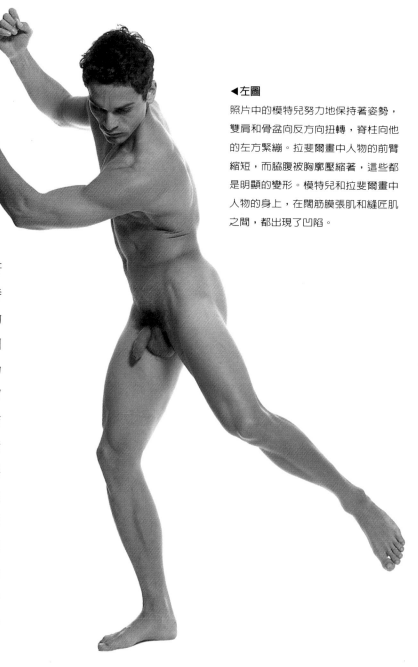

這是一幅用削的紅色粉筆所畫成、線條流暢的畫作，彷彿是昨天才完成的。它的線條有一種明快的強度，其明確具速度感的筆觸頗具現代感。這幅畫先用金屬尖頭筆畫底稿，然後用粉筆精細地描繪而成。與拉斐爾同時代的很多藝術家，都認為用金屬尖頭筆作畫既過時又呆板，然而，拉斐爾卻憑著自己訓練有素的手和眼光，賦予這幅奇異的暴力之舞以柔和的力量。

作為一個年輕藝術家，拉斐爾潛心研究從古希臘運回來著名雕刻的殘片，並且根據真人模特兒創作人體畫，更臨摹同時代的藝術作品；這些都使他具備了豐富的知識，而明瞭怎樣的線條、細節、外形和陰影，可以表現出令人信服的強烈而銳利的構圖。另外，他也是一位癡迷而多產的製圖員。為了指導助手們工作，他的每幅畫作都先設計成素描稿，在他去世時，留下了大量未完成的委製畫稿的素描稿；他的學生按著這些素描稿進行工作，因應不同的構圖，企圖嘗試在沒有老師指導的情況下，完成任務。在前後只有二十年的短暫職業生涯裡，拉斐爾被公認為超級素描大師，有抱負的藝術家們聚集在他的畫室拜師學藝。這一時期是羅馬在藝術上的鼎盛時期，在拉斐爾畫這幅畫的同時，米開朗基羅就在他附近的西斯汀禮拜堂拱形圓頂創作壁畫。在米開朗基羅和拉斐爾的共同影響下，促進了繪畫上的學院派訓練模式的形成，並在此後流傳了四百五十多年，直到二十世紀中期，這種訓練模式才被現代藝術家視為一種壓抑和陳舊的傳統而逐漸式微。

◀左圖
照片中的模特兒努力地保持著姿勢，雙肩和骨盆向反方向扭轉，脊柱向他的左方緊繃。拉斐爾畫中人物的前臂縮短，而脇腹被胸廓壓縮著，這些都是明顯的變形。模特兒和拉斐爾畫中人物的身上，在闊筋膜張肌和縫匠肌之間，都出現了凹陷。

前臂

在拉斐爾的很多畫作中，透過對人物
肌膚和服裝細部的精心描繪，使位於
中景的人物在感覺上卻離觀眾很近。
在這幅畫中，拉斐爾將尺寸、比例和
平衡做了改變，以增強格鬥事件的戲
劇效果。畫中人物的前臂加粗，右前
臂（上舉者）看起來比左前臂要大；
這種尺寸上的改變，使雙手彷彿在舉
棍往下揮打之前朝外揚起。

軀幹

在這幅對格鬥題材柔化處理的畫作
中，拉斐爾沒有像米開朗基羅那樣對
肌肉進行精雕細琢地處理，也沒有像
達文西那樣過分注意面部表情的描
繪，而是拉長並挪移腰部，上提胸
部，扭轉骨盆，以使身體顯得優雅又
平衡。

腿部

右腿承受著身體的重量，並使身體保
持平衡；然而，右腿肌肉的張力沒有
充分表現出來，並在光線照射下被消
融，這使得帶著陰影的軀幹看起來向
前傾。造型優雅而上抬的左腿，顯示
出拉斐爾對腿部幾組肌肉群的熟悉程
度。臀大肌和闊筋膜張肌形成臀部和
髖部，而大腿上端闊筋膜張肌和縫匠
肌之間凹陷處的陰影，則用粉筆輕輕
地畫了六條小細線表示。光線照到縫
匠肌上，將它分成收肌和股四頭肌。

1509-1511年・紅色粉筆
37.9×28.1公分
牛津艾希莫林博物館

人們往往低估腳的重要性，忘記其備受關注的靈活和力量。腳可以完成許多靈巧柔韌的動作，很多失去上肢或者生來就沒有上肢的人，還是可以透過訓練雙腳來完成精細的動作，包括寫字、繪畫和演奏樂器。大部分人腳趾的活動都有其限制性，這主要和我們如何使用自己的腳有關，和腳趾的構造沒有關係。訓練對於腳的細部的理解力、觀察力和記憶力，可以直接強化繪畫的表達方式，也可以增強對其他藝術家作品的理解。

足部素描
DRAWING THE FEET

在開始畫腳之前，不妨先到有很多人光著腳的場所進行仔細的觀察，例如游泳池或海濱沙灘；注意觀察兩腳之間的距離和角度、雙腳直接展現的姿勢和特徵，以及其如何支撐體重。看看腳是如何緊抵或推壓腳下的地面，這可了解腳在地面上的瞬間承重姿勢；另外，仔細觀察從腿到踝與腳到腳趾的構造和運動方向，並思考腿、踝、腳這一關係與前臂、腕和手這一關係的相似性。對於空間中的人體及其個性，這類觀察能提供令人驚訝的相關資訊。

右圖是我用炭精筆所畫的習作。將鏡子分別懸掛在各種角度,然後將自己的腳擱在桌子上,就可以直接畫自己的腳及其在鏡中的反射。照明非常重要,我利用可以調整角度的燈具來增加腳的明暗對比,強化其內在結構和皮膚肌理。畫腳的時候,探究腳的整個外形和活動是很重要的。開始時先畫自己的腳;可能的話,再請你的朋友或親人當你的模特兒,為他們畫腳。如果可以,比較孩子的腳和年長者的腳,觀察二者有何不同之處。如果你參照諸如左圖中腳的照片來畫習作,不要只注意其外形,否則,你的畫會顯得平板。如果你是在人體寫生課上參照模特兒的腳來畫,千萬要留心他們的腳底會因地板上的炭而變黑,有些學生疏忽地將這一點視為自然現象而將它畫出來。

足部素描

參照賦予你靈感的藝術作品開始畫腳的習作,是一件非常令人愉悅的事。花一整天時間來琢磨你要畫的那隻腳,將速寫簿帶到藝術畫廊去,讓自己全然沉浸在腳的解剖結構和表達力上。帶上你自己的腳的解剖結構畫或者本書中腳的複印圖,尋找有關腳的圖像,並觀察油畫、雕塑、素描或版畫等對腳的不同表現方式。

坐在畫廊裡,在速寫簿上畫滿仔細觀摩大師之作後的習作。思考每一位藝術家是如何理解並界定腳的骨頭、韌帶、肌肉和肌腱的基本結構,這些基本元素如何使腳有了力量、靈活度、推進力和平衡感;而腳的脂肪厚度、表層靜脈以及皮膚的不同肌理、膚色與年齡,又如何柔化或掩藏這些基本元素?用本頁及本書第140至157頁上的照片,來幫助你確定不同藝術作品中腳的解剖細部。

對你所選擇的大師作品,每隻腳至少要畫成三幅素描,分析其比例、透視和運動。你畫得越多,就看得越多,也就越能透徹地理解藝術家的成就。

若你能充分吸收所領悟的一切,你的繪畫技巧和自信心都會快速地提高。收集人體細部的複製品,從中比較不同藝

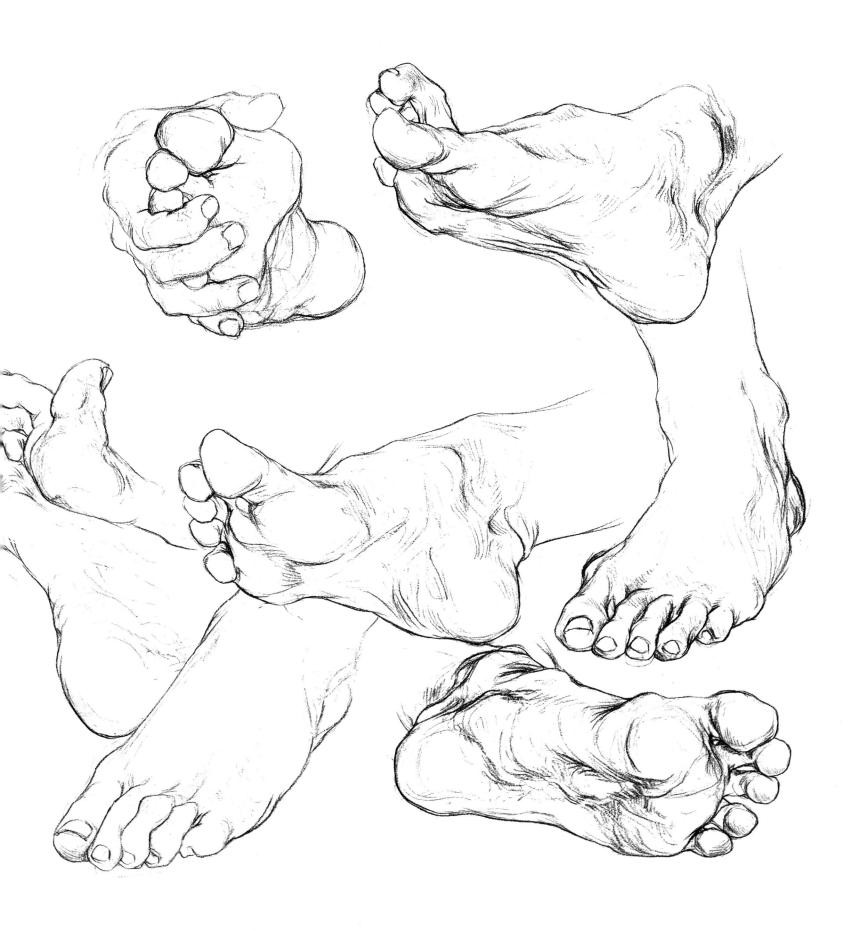

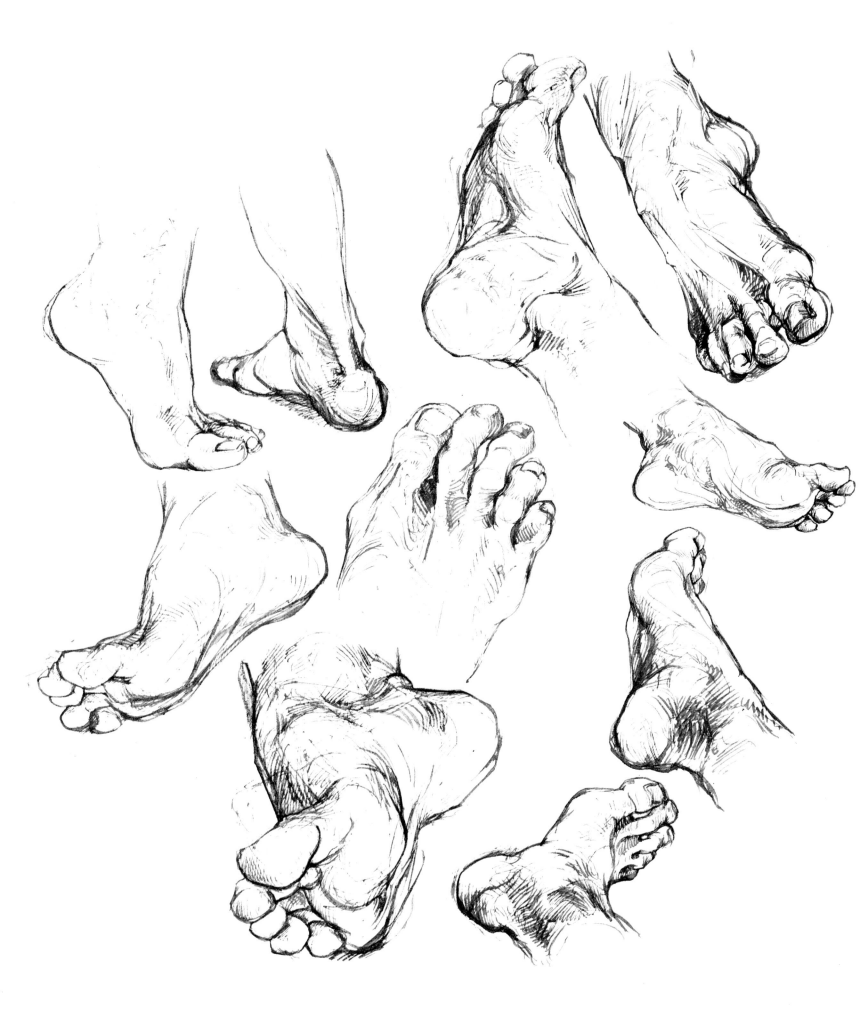

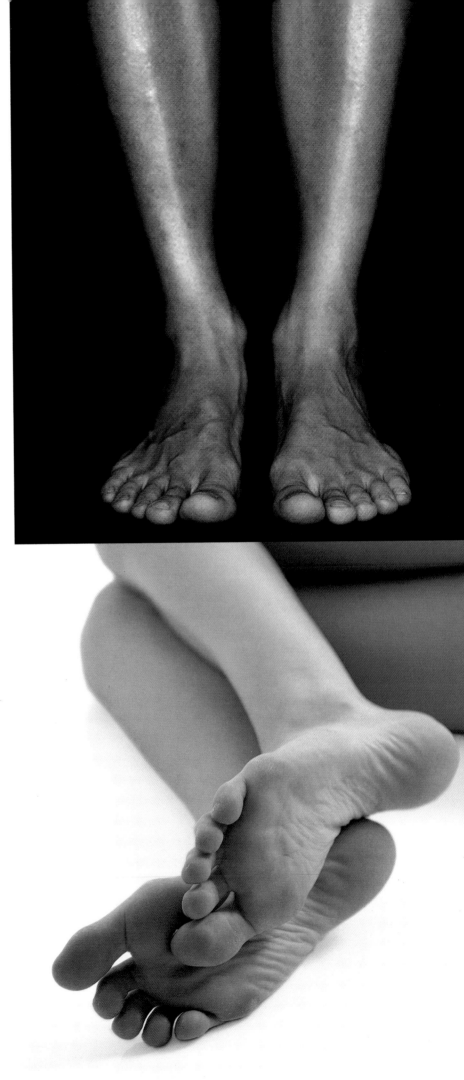

◀左圖和右圖▶

左圖是用鋼筆和墨水畫我自己腳的習作。在畫紙上確定真人模特兒的人體比例時，要記住，像腳之類的身體部位，可能因為透視關係而意想不到地被放大或縮小（見本頁右下和第240頁上方的照片）。將身體某一部位的寬度或長度與另一個部位相比較，這種簡單的測量方法會因為透視法而造成比例失真。如果一個藝術家能用理性知識推翻眼睛所見，這種比例失真就可能被淡化。一位斜倚著的模特兒伸著腳正對著你，你可能會覺得，他的腳和他的胸部一樣寬，是頭部的兩倍大；而你對腳的知識告訴你這是不真實的，因此你會將腳畫得小一點，使其與軀幹的比例更恰當。這種推理能打破圖像在透視下的變形，防止人物在空間中背離令人信服的真實。

術家的不同處理方式。若你坐在一尊雕塑作品前作畫，嘗試繞著它從不同角度畫出一系列的素描。若你在研究一幅繪畫，注意觀察藝術家如何對腳進行照明；很可能腳的生命力和動感，正是來自畫作中那唯有透過照明才得以見到的基本元素。若是這樣，那什麼是畫作中可以見到的基本元素？又要怎麼做才能使腳顯得栩栩如生？用怎樣的照明才能使腳抽象化？精妙的抽象成形與具象成形手法相結合，能大大增強外觀的表現力，而在有些具象作品中，被畫對象的每個細部都描繪得很清楚，幾乎沒有留下想像空間。

你從畫廊返回畫室之後，攤開你所畫的素描或所買的明信片或所印的複印圖，這樣你就可以同時清楚地看它們。將四張A1畫紙黏在一起，貼在牆上或地板上。可能的話，除去自己的鞋襪，看看自己的腳。找一種粗大的繪畫媒材，諸如炭筆、蠟筆、蘸有顏料的筆刷或者平頭筆，參照你所收集的圖片資料和你自己的腳，畫一幅整張紙大小的單腳圖，可以是內視圖，也可以是側視圖。想像腳如同人體一般大，將其伸展的弓形結構畫成空間中的巨像。

這種比例上的大幅放大，會迫使你產生一種超然感，提供一種新的視角，而這需要更強的客觀性，能讓你將身體中最熟悉的部位，作為一種全新的題材來看待。

關鍵術語

以下是本書中頻繁使用的關鍵術語及其解釋。本單元與「專有名詞」單元中出現的楷體字，表示在關鍵術語或專有名詞中另有詞條。

普通術語

正中平面 Median plane 一種身體平面，又稱為中矢平面，將身體從前到後按縱長方向劃分成左右兩側對稱的兩半（左半和右半）。

身體平面 Body planes 劃分身體的三種主要平面，相互呈垂直角度，包括正中平面、冠狀平面、橫截平面。

兩側對稱 Bilateral symmetry 身體左右兩側的鏡射排列。儘管對大多數人而言，身體的兩側並不等長或等寬，例如，一隻腳會比另一隻腳稍大些。

冠狀平面 Coronal plane 一種身體平面，又稱為額平面，將身體從一側到另一側劃分成前後兩半（前半和後半）。

解剖姿勢 Anatomical position 身體平躺向上，手臂放在身體兩側，頭、腳、手掌朝前的姿勢；這是對所有涉及解剖領域都有意義的參考姿勢。

解剖學 Anatomy 一門對生命體的身體結構及其組成部分加以研究的學問。

橫截平面 Transverse plane 一種身體平面，又稱為橫向平面，將身體或身體的任何部位劃分成上下兩半的平面。

關節結構 Articular 和一個或多個關節有關聯的。

指示性術語

上 Superior 在上方或朝向頭部的方向，如鼻子在嘴巴的上方。

下 Inferior 在下方或朝腳的方向，例如膝在大腿下方。

內側 Medial 朝向或靠近正中平面，例如，在解剖姿勢中尺骨在橈骨內側。

外側 Lateral 朝向邊側面或離開正中平面，例如肋骨在胸骨和脊柱的外側。

正中 Median 位於軀幹或肢體的中心線上（正中平面），例如胸骨位於正中平面。

皮 Cutaneous 附屬於或影響到皮膚的。

皮下 Subcutaneous 位於皮膚表面之下。

近 Proximal 靠近或最靠近身體軀幹，例如上臂靠近前臂。

表層 Superficial 用來指比較靠近或最靠近皮膚，例如由於表層肌肉靠近皮膚，因而會影響身體表面的外形。

前 Anterior 在身體的前面或朝向前面，例如大腿上的股四頭肌在股骨前面。

後 Posterior 朝向背部或後面，例如肩胛骨在胸骨後面。

背 Dorsal 在身體的後表面或後背，例如手背即手的背面。

深 Deep 由表延伸至裡或由前延伸至後，例如，心臟深藏在胸骨之後，或深層肌肉位在最接近骨骼的地方等。

掌 Palmar 和手掌有關聯的。

腹 Ventral 在人體的前表面或前方的位置，例如肚臍位於軀幹的腹部表面。

遠 Distal 離開軀幹或最遠離軀幹，例如手指遠離腕部。

蹠 Plantar 和腳底有關聯的。

骨骼術語

上髁 Epicondyle 接近髁或在髁頂端的較小骨前突，或指較大的骨前突。上髁往往是肌肉附著的部位。

孔 Foramen 骨骼上天然的孔眼或通道或其他類似的結構，絕大部分用來讓神經或血管通過。

中軸骨骼 Axial skeleton 用來指稱頭顱、脊柱、胸廓和骨盆的所有骨骼。

角 Angle 骨骼的稜角。例如，肩胛骨的上角或下角。

附肢骨骼 Appendicular skeleton 用來指稱四肢的所有骨骼。

突 Process 骨骼明顯隆起或向上突起的部分。

骨化 Ossify 轉變成骨骼，為骨骼形成的自然過程。

骨幹 Shaft 用來指稱長骨的主長度部分。

骨體 Body 用來指稱骨骼的主要部分。

粗隆 Tuberosity 骨骼表面隆起的不規則塊狀物，通常為強壯的肌肉或肌腱提供附著處。

結節 Tubercle 骨骼表面小而圓的前突。

嵴 Crest 骨骼上隆起的脊，為強有力的肌肉提供附著處。

窩 Fossa 骨骼表面呈現出杯形的凹陷。

緣 Margin 扁骨的邊緣或骨骼的扁平區域。

頭 Head 長骨的明顯圓端，透過骨頸與骨幹分開，例如股骨上端的股骨頭。

棘 Spine 骨骼上尖尖突起的嵴，可供肌肉附著。

髁 Condyle 骨骼頭端的圓形前突，與毗鄰骨骼的凹窩相配，便形成關節。

轉子（粗隆） Trochanter 朝向股骨上端的骨性露頭，可作為肌肉附著之用。

竇 Sinus 顱骨任何一個充滿空氣的腔。

肌肉術語

上提 Elevation 將身體某個部位向上提升，例如將雙肩向耳朵方向上提。完成這個動作的肌肉就稱為提肌。

內收 Adduction 身體的某一個部位通過冠狀平面轉向中線（正中平面），或肢體的指／趾轉向肢軸。執行該動作的肌肉就稱為內收肌。

內轉 Inversion 將身體某個部位向內轉動。執行內轉動作的肌肉為內轉肌。

外展 Abduction 身體一個部位通過冠狀平面轉離中線（正中平面），或者肢體的指／趾轉離肢軸，與外展相反的動作稱為內收。執行外展動作的肌肉稱為外展肌。

外翻 Eversion 將身體某個部位向外轉動。執行外翻動作的肌肉稱為外翻肌，例如將腳向外轉動的肌肉即是。

肌肉緊張 Muscle tone 指肌肉一直在進行中的一種活動，即使入睡時也不曾間斷。當人處於清醒狀態時，略強於肌肉緊張的肌肉活動則有助於維持姿勢。

收縮性 Contractibility 肌肉組織

收縮和形成運動的能力。

足底屈曲 Plantarflexion　將腳向下指或將腳趾蜷曲起來。

伸展 Extension　拉直或增加兩塊骨骼之間關節的角度，例如伸直手指、雙臂、雙腿，與伸展相反的動作稱為屈曲。執行伸展動作的肌肉稱為伸肌。

伸展性 Extensibility　肌肉組織收縮後伸張和支托的能力。

伸展過度 Hyperextension　關節伸展超過其正常的活動範圍。

屈曲 Flexion　收攏兩塊骨骼之間關節的動作，例如將前臂屈向上臂或握拳。屈曲與伸展正好相反。執行屈曲動作的肌肉稱為屈肌。

固定肌 Fixator　凡在身體一個部位活動時，使另一個部位保持靜止或穩定的肌肉。

附著 Insertion　肌肉附著在骨骼上或身體活動的部位上。是起端的反義詞。

背屈 Dorsiflexion　腳在腳踝處屈起，例如將腳從地板上向脛部方向抬起。

相對 Opposition　將大拇指和指尖壓向一起的肌肉動作。

前旋 Pronation　轉動手臂或使手掌朝下。執行前旋動作的肌肉稱為前旋肌。

後移 Retrusion　與挺出相反，是將身體某個部位向後拉的肌肉動作，例如將頰往頸方向拉移。

後旋 Supination　轉動手臂或使手掌朝上的動作。執行後旋動作的肌肉稱為後旋肌。

挺出 Protrusion　將身體某個部位向前推的肌肉動作，例如伸出下頜即是。

起端 Origin　在肌肉收縮時保持靜止的肌肉附著點。長肌的起端稱之為頭，可以是多頭，例如二頭肌、三頭肌、四頭肌。

迴轉運動 Circumduction　身體某一個部位環繞進行的運動。

旋轉 Rotation　將身體某個部位以其中軸旋轉，例如將頭從一側轉向另一側。執行旋轉動作的肌肉稱為迴旋肌。

壓低 Depression　將身體一個部位向下壓低，例如肩膀向下收縮。完成該動作的肌肉稱為降肌。

壓肌 Compressor　收縮時壓迫著結構的肌肉。

擴張肌 Dilator　擴張管口的肌肉，如瞳孔；或其他身體部位，如血管的肌肉。

應激性 Excitability　肌肉組織對神經衝動的反應性。

專有名詞

乙狀結腸 Sigmoid colon　結腸的「S」形部分，位於下行結腸與直腸之間。

二頭肌 Biceps　起端為兩個分離部分的肌肉，通常用來指上臂的二頭肌，其功能是彎曲前臂。

大汗腺 Apocrine sweat gland　一種排出濃厚而帶有刺激氣味的汗腺，出現於青春期之後皮膚長有毛髮的身體部位，諸如腋窩、恥骨區和雙乳的乳暈。

大腦 Cerebrum　指腦部的最大部分，由兩半球組成，是思考、個性、感覺及隨意運動的中心。

大體解剖學 Gross anatomy　對於肉眼看得到的身體部位加以解剖與研究的學問。

大腸 Large intestine　腸的一部分，包括盲腸、結腸和直腸。在大腸裡，食物殘渣中的水份被吸取，餘下部分則作為糞便排出體外。

大的 Magnus　用於肌肉名稱，意為「大的」。

小動脈 Arteriole　動脈的細小分支，小動脈可以再分為更纖細的微血管。

小腦 Cerebellum　指位於大腦下面與腦幹後面的腦部區域，主管平滑肌和精確運動，並且控制人體的平衡和姿勢。

小腸 Small intestine　腸的起始部分，包括十二指腸、空腸和迴腸。食物在小腸中完成消化過程，營養成分也在此被吸收進血液。

小靜脈 Venule　細小的靜脈，能從組織微血管處接受已脫氧的血液，並逐次連接大一些的靜脈將之送回心臟。

上行束 Ascending tracts　將衝動向上傳送到大腦的脊柱神經。

上皮組織 Epithelial tissue　由一層或多層細胞構成的組織，覆蓋於身體表面（如皮膚），並襯墊著體內大多數的中空結構和器官。上皮組織細胞在結構上依據其功能而有不同變化。

下行束 Descending tracts　將衝動由大腦往下傳輸的脊柱神經。

三頭肌 Triceps　位於上臂部的有三頭的肌肉，當它收縮時能使手臂伸直。

升結腸 Ascending colon　結腸的前部，上接結腸與小腸連接處，下至肝臟下方，結腸在此處急彎形成橫結腸。

心房 Atrium　位於心臟上部兩個薄壁腔室中的任何一個。

心室 Ventricle　位於心臟下部的兩個肌性腔室之一。

支持帶 Retinaculum　一種帶狀結構，可固定身體某些部位。

支氣管 Bronchi　氣管末端通向肺部的氣流通道，支氣管的分支稱為支氣管段，還可以再繼續細分為細支氣管。

比較解剖學 Comparative anatomy　比較研究人與動物解剖的學問。

毛囊 Hair follicle　皮膚中小而深的窩，包裹著毛髮根部。

內環境穩定 Homeostasis　生物體透過生理過程的調整，維持一相對穩定的內環境的能力。

反射傳導 Somatic communications　控制著負責隨意活動的骨骼肌的神經系統。

尺神經 Ulnar nerve　手臂神經之一，其長度貫穿整隻手，控制著活動手指和拇指的肌肉，並傳遞從第五指及部分第四指而來的感覺。

尺骨的 Ulnar　與尺骨有關聯的，尺骨是前臂兩根骨中較大的那根。

主動脈 Aorta　身體最大的動脈，起端位於心臟的左心室，向其他所有動脈（除肺動脈以外）提供攜氧血液。

包皮 Foreskin　一鬆弛的皮膚皺褶，當陰莖未勃起時，覆蓋於陰莖頭；而當陰莖勃起時，則會收縮。

包皮環切術 Circumcision　將包皮部分或全部切除的外科手術。

皮下組織 Hypodermis　皮膚下一層精細的白色脂肪結締組織。

皮脂腺 Sebaceous glands　皮膚中的腺體，會分泌出皮脂，即一種能保持皮膚和毛髮柔軟的油脂。

皮質 Cortex　某些器官，例如大腦、腎臟等的外表層。

皮膚系統 Integumentary system　包含毛髮、指甲及腺體的外層皮膚，負責產生汗液、油脂和乳汁。

外分泌汗腺 Eccrine sweat glands　遍布於全身皮膚的小汗腺，會產生清澈的水狀液體，對體溫調節具有很重要的作用。

白質 White matter　大腦和脊柱神經中由神經纖維（從神經元的突出）構成的部分。可參閱灰質。

白線 Linea alba　一結締組織（腱膜）帶，縱向將腹直肌（腹部中心的長而扁平的肌肉）分成兩半。

半月板 Meniscus　一月牙形軟骨盤，見於幾處關節，例如膝關節。半月板可使關節在活動時減少摩擦，增強關節穩定性。

生理學 Physiology　對身體功能的研究，包括細胞、組織、器官和系統的生理和化學的反應過程，以及它們的相互作用。

本體感覺 Proprioception　一種體內的無意識系統，可透過在肌肉、腱、關節處的感覺神經末端及內耳的平衡器官，收集相對於外部世界的有關身體位置的訊息。

四頭肌 Quadriceps　大腿前部的肌肉，由四部分組成用以伸直膝蓋。

平滑肌 Smooth muscle　肌肉的一種，會不隨意收縮，可在不同內臟中找到，例如腸和血管。

甲狀腺 Thyroid gland　一種重要的內分泌腺，位於頸前部，分泌出的荷爾蒙能調整全身能量的平衡。

甲狀軟骨 Thyroid cartilage　喉部的軟骨區域，在前部往外凸，形成喉結。

成骨細胞 Osteoblast　形成骨骼的細胞。

自主傳導 Autonomic communications　神經系統中控制臟器無意識活動的部分，這些活動包括心跳、腸道平滑肌收縮等。自主神經系統又分有兩個系統，分別是交感神經系統，即能增加身體活動的神經系統；副交感神經系統，其功能與交感神經系統相反。

灰質 Grey matter　在大腦和脊髓部位，主要由成團的神經細胞集合而成，而不是由外凸的纖維（構成白質）組成。

肋軟骨 Costal cartilage　形成肋骨前端延伸部分的透明軟骨。

肋間的 Intercostal　位於肋骨與肋骨之間的。

肌間隔 Intermuscular septum　將肌肉群隔開的厚實的深筋膜塊。

肋骨下的 Subcostal　位於胸廓之下的。

肌學 Myology　研究肌肉的學問。

耳廓 Auricle 圍繞著耳洞的瓣形外耳。

乳暈 Areola 乳頭周圍一圈色素沉澱的皮膚。

尾骨的 Coccygeal 與尾骨有關聯的，該骨由位於脊柱底端的四根椎骨融合而成。

角膜 Cornea 眼球前部那層透明的圓蓋，覆蓋著虹膜和瞳孔。

角蛋白 Keratin 一種防水蛋白，可在皮膚、指（趾）甲和毛髮的外表找到。

肝的 Hepatic 與肝有關聯的。

吸氣的 Inspiratory 與吸氣或將氣體吸入肺部有關聯的。

系統 System 一組相互配合以發揮複雜功能的器官。

束 Tract 一神經纖維束，始於一普通的起端。

肚臍 Umbilicus 臍的別名。

尿道 Urethra 將尿液從膀胱往體外輸送的管腔，男性尿道較長。

盲腸 Caecum 結腸起端的盲囊。

表皮 Epidermis 皮膚的外表層，比真皮薄。表皮細胞扁平呈鱗狀。

表層筋膜 Superficial fascia 參閱皮下組織（Hypodermis）。

呼氣的 Expiratory 與呼氣或將氣從肺部排出有關聯的。

股骨的 Femoral 與股骨（大腿骨）或大腿有關聯的。

固定液 Fixative 一種噴劑，用於固定畫的表面，常常以罐裝方式出售，也可指解剖前用於保存屍體的化學溶劑。

枕骨大孔 Foramen magnum 頭蓋骨底部大孔，脊柱神經通過該孔與大腦連接。

周邊神經 Peripheral nerve 由大腦或脊髓外行的神經，可使大腦或脊髓與全身各部位相連接。

直肌 Rectus 直的肌肉，例如位於腹壁的腹直肌。

直腸 Rectum 一根短短的肌性管腔，構成了大腸的最後部分，與肛門連接。

肺的 Pulmonary 與肺有關聯的或影響到肺的。

肺泡 Alveoli 肺部的小氣囊；在呼吸過程中，氣體通過小氣囊壁，擴散到血液裡或被帶出血液。

屍體 Cadaver 存放起來用於解剖研究的人屍。

冠 Corona 陰莖頭上環狀的保護唇，圍繞著尿道口。

指／趾的 Digital 與手指或腳趾有關聯的。

背面 Dorsum 指器官或身體部位的背部或上外表層。

虹膜 Iris 眼部帶色的環狀部分，位於透明的角膜下。虹膜有一中心孔，稱為瞳孔，光線透過該孔進入眼裡。

弧影 Lunula 指甲底端月牙形的白色部位。

神經元 Neuron 一種神經細胞，可傳輸電衝動。神經元通常由一帶有細小的支和突（神經纖維）的細胞體構成。

神經 Nerve 指單個神經元（神經細胞）的絲狀凸，其作用是將訊息帶往大腦、脊髓及身體其餘部分，並帶回反饋訊息。

食道 Oesophagus 從喉部後背的咽開始延伸至胃的肌性管腔：吞下去的食物從食道往下走。

脂肪組織 Adipose tissue 一層防護性的結締組織：主要由脂肪組成，位於皮下，環繞在某些內臟器官的周圍，也稱為脂層。

真皮 Dermis 皮膚內層，由結締組織構成，包含有血管、神經纖維、毛囊和汗腺。

剝皮解剖圖 Écorché 指剝去皮的人體，用於展示表層肌肉的分布。

荷爾蒙 Hormone 從某些腺體和組織釋放到血液中的一種化學物質，在體內對其他部位的組織發揮作用。

胸 Thorax 胸部的別名。

胸弓 Thoracic arch 參閱胸骨下角（Infrasternal angle）。

胸腔 Thoracic cavity 胸壁內空間，內含有心臟和肺。

胸骨下角 Infrasternal angle 在胸廓前呈倒「V」字形，由朝上弓起以連接胸骨下端肋骨的軟骨延伸所構成，也稱為胸弓。

胸骨上切跡 Suprasternal notch 位於胸骨柄最上端邊緣的切跡，即胸骨的上端部分，也用來指頸部底端肌肉上的窩。

骨 Os 骨骼的專業稱謂。

骨間的 Interosseous 位於骨骼之間的。

骨細胞 Osteocyte 發育成熟的骨骼細胞。

骨膜 Periostium 纖維膜，覆蓋在關節表面以外的所有骨骼之上。

骨盆帶 Pelvic girdle 位於軀幹底

端的骨環，與腿部的股骨相連接。

破骨細胞 Osteoclast 見於正在生長的骨骼裡的大細胞，能溶解骨質組織，形成骨骼中的溝和腔。

胰臟 Pancreas 位於胃後面的小葉腺，會分泌出消化酵素和調節血糖含量的荷爾蒙。

病理解剖學 Pathological anatomy 研究帶有疾病的身體結構的學問。

氣管 Trachea 也常被稱為「風管」：從喉部下沿著頸部直達胸骨上端後方，分成兩支支氣管。

脊柱 Vertebral column 由三十三塊椎骨構成的圓柱形骨體，從頭蓋骨往下一直延伸到骨盆。脊柱保護著裝納在其內部的脊柱神經。

動脈 Artery 將血液從心臟輸向身體其他所有部位的血管，管壁富有彈性。

軟骨 Cartilage 一種堅韌的纖維狀膠原結締組織，是大部分骨骼系統和其他結構的重要構成部分，共分為彈性軟骨、纖維軟骨和透明軟骨三種。

細胞 Cell 生命最基本的構成單位：每個人由約一百兆個細胞組成，這些細胞在結構及功能上相結合，以執行生命所需的職能。

細胞學 Cytology 研究個體細胞結構和功能的學問。

陰蒂 Clitoris 女性生殖器的一部分，是一敏感且能勃起的器官，位於恥骨下，部分地隱藏在陰唇之下。在性刺激下，陰蒂會腫脹，變得更為敏感。

陰道 Vagina 具有高度彈性的肌性通道，連接子宮和外生殖器。

陰唇 Labia 女性外生殖器的肉瓣，保護著陰道與尿道口，可分為

兩對，包括外層，即多肉、長有體毛的大陰唇；以及內層，即較小、無體毛的小陰唇。

陰阜 Mons veneris　女性恥骨弓上多肉的隆凸，上有陰毛覆蓋。

陰囊 Scrotum　垂掛於陰莖之後的囊，包裹著睪丸。

陰莖頭 Glans　專門指稱陰莖的圓錐形頭。

深筋膜 Deep fascia　包裹著所有肌肉及肌肉群、血管、神經、關節、器官和腺體的一層薄薄的纖維結締組織。

組織 Tissue　一組相似且有同樣功能的細胞。

組織學 Histology　對組織的結構和功能加以研究的學問。

粗線 Linea aspera　股骨（大腿骨）後部帶有凹痕的脊，供肌肉附著。

淋巴系統 Lymphatic system　由淋巴管和淋巴結構成的網絡，其作用是將多餘的組織液排到血液循環中，也具抵抗感染的功能。

淋巴結 Lymph nodes　一種小小的卵形結構，成群出現在淋巴管上。含有白血球，可以協助抵抗感染。

基質 Matrix　圍繞結締組織細胞的無生命架構組織。

脛骨的 Tibial　與脛骨有關的。

腎上腺素 Adrenaline　由腎上腺分泌的一種荷爾蒙，常是對於壓力、運動或害怕之類的情緒所作出的反應。這種荷爾蒙能讓心跳和脈搏加快、血壓和血糖值升高，使身體處於一種警戒狀態中。

腎臟 Kidneys　兩個棕紅色的豆形器官，位於腹腔後部，具有排出廢物和多餘水分的功能。

裂 Fissure　一小小的裂縫或溝，可將一器官，例如大腦、肝或肺，分成數葉。

腋 Axilla　腋窩的別名。

腔 Cavity　人體內中空的部分，如頭蓋骨中的竇；或體外的中空部分，如腋窩。

結腸 Colon　大腸的主體部分，從盲腸一直延伸至直腸，作用是從食物殘渣中吸收水分並儲存體內。

結締組織 Connective tissue　連接、聚集並支撐身體各不相同結構的物質；骨骼、軟骨及脂肪組織就是結締組織的所有型態。

發育解剖學 Developmental anatomy　一門研究生長和生理發育的學問。

筋膜 Fascia　一纖維結締組織，覆蓋著體內許多結構，主要類型有淺筋膜（皮下組織）和深筋膜兩種。

黑色素 Melanin　一種褐色色素，形成皮膚、毛髮和瞳孔的顏色。

椎骨 Vertebra　用來指稱構成脊柱的骨骼。

椎骨的 Vertebral　與椎骨有關的。

椎弓 Vertebral arch　椎骨上的一個後凸，圍繞著椎孔。

椎孔 Vertebral foramen　一個由椎弓及椎骨體圍繞而成的孔。在脊柱後的椎孔，一個一個連接在一起，構成了裝納脊柱神經的管柱道。

椎間盤 Intervertebral disk　一纖維軟骨構成的盤狀物，襯墊在椎骨之間。該盤有一堅硬外層和果凍狀核，在脊柱活動過程中具有減緩震動的作用。

喉 Larynx　指氣管頂端部位，含有聲帶。

韌帶 Ligament　一短小而堅韌的纖維組織帶，具有將兩塊骨縛在一起的功能。

透明軟骨 Hyaline cartilage　一種玻璃狀的堅韌軟骨，可在關節表面找到，為關節處骨質部分提供一層

避免摩擦的保護，也構成肋骨的前端延伸及氣管和支氣管的外環。

透視畫法 Perspective　在平面上畫出立體的物體，以創造該物體的深度和相對位置的技法或理論。

微血管 Capillaries　連接最細小的動脈（小動脈）和最細小的靜脈（小靜脈）的微細血管：透過微血管壁，血液和組織細胞交換營養、氣體和廢物。

腹腔 Abdominal cavity　由肋骨及其上方的膈，以及肋骨下方骨盆的骨骼和肌肉共同形成的空間範圍。脊柱和腹肌構成後背、雙側和前壁，腹腔中容納了肝臟、胃、脾臟、腸、胰臟和腎臟。

腱 Tendon　一種強有力、無彈性的膠原纖維帶，將肌肉和骨骼連接在一起，並傳導由肌肉收縮引起的拉力。

腱膜 Aponeurosis　一層寬的結締組織纖維膜，與腱的作用相同，用來將肌肉附著到骨骼、關節或其他肌肉上。

腦幹 Brain stem　大腦的最底下部分，與脊柱相連接，控制包括心跳和呼吸在內的基本功能。

解剖 Dissection　將組織分割與切開的活動，為了研究之用。

較大的 Major　尺寸更大的。

較小的 Minor　尺寸更小的。

腸繫膜的 Mesenteric　與腸繫膜有關聯的或位於腸繫膜附近的。腸繫膜是一襞腹膜（一有襞的膜，覆蓋著消化器官及腹腔內部），其作用是將小腸固定在腹腔後部。

新陳代謝 Metabolism　指體內發生的所有生理和化學反應過程。

塑化 Plastinate　對標本進行塑化處理，目的是用於解剖教學。

塑化處理 Plastination　一種保存處理工藝，包括用一種聚合物，如

矽酮橡膠或由馮哈根斯發明的聚苯乙烯樹脂來替代生物組織中的水分和脂肪。

滑液 Synovial fluid　關節、腱和囊部膜所分泌的一種潤滑液。

滑液關節 Synovial joint　因有滑液潤滑而活動的關節。

溫度 Temperature　一種物質或媒介的熱的測定。正常人體體溫大約為37℃，有時高強度運動或感染會使體溫上升至大約40℃。

睪丸 Testicle　男性性器官之一，會產生精液及男性性荷爾蒙（即睪酮）。睪丸位於陰囊裡，懸掛在人體之外。

鼓室 Tympanic cavity　中耳，包括傳輸從鼓室到內耳的振動小骨骼。

膀胱 Bladder　下腹部一個中空的肌性器官，用來收納並貯存尿液，然後將其排出。

膈 Diaphragm　將胸腔和腹部隔開的一層肌性薄塊：吸氣時膈會收縮，使胸腔擴張。

膜 Membrane　一薄層組織，可以覆蓋或保護某一表面或器官、襯墊空腔，也還可以分隔或連接結構和器官。

鼻唇溝 Nasolabial furrows　從鼻側到嘴角的褶痕，通常在微笑時可以看到。

鼻旁的 Paranasal　位於鼻側或附近的。例如，鼻旁竇就在鼻子周圍的頭蓋骨中。

彈性軟骨 Elastic cartilage　能屈曲的軟骨，含有彈性纖維。它使外耳成形。

膠原 Collagen　一種堅韌的結構性蛋白，可以在骨、腱、韌帶及其他結締組織中找到。

骶骨的 Sacral　與骶骨有關聯的。骶骨由五塊融合在一起的椎骨形成一三角形，是骨盆的一部分。

鞏膜 Sclera　眼部的白色不透明纖維膜。

層 Stratum　層面，例如身體結構中組織的一個層面。

頸的 Cervical　與頸或任何呈頸狀的結構有關聯的，例如子宮。

橈骨的 Radial　與橈骨（即前臂兩骨中較短的一根）或者與前臂有關聯的。

橫紋肌 Striated muscle　肌肉的一種，在顯微鏡下可以看到條紋，屬於骨骼肌，可隨意控制，也可在心臟（心肌）中找到。

橫結腸 Transverse colon　結腸的一部分，位於上行結腸和下行結腸之間，在胃下面繞過腹部。

輸尿管 Ureter　尿液從腎臟往下流到膀胱所經的管腔。

靜脈 Vein　一種管壁較薄的血管，能將已脫氧的血液，從身體組織輸送回心臟。

臂的 Brachial　與手臂有關聯的。

闌尾 Appendix　附著在大腸前部的蟲形結構，沒有明確功能。

環狀 Annular　形狀似環或形成環狀結構。

環狀軟骨 Cricoid cartilage　喉部最底端的軟骨，它把甲狀軟骨和氣管連接起來。

膽汁 Bile　一種有助於消化脂肪的綠棕色液體，由肝臟生成，貯存在膽囊中，釋放到十二指腸（小腸的一部分）內。

膽囊 Gall bladder　一小小的梨狀囊，位於肝下部，肝所生成的膽汁就貯藏在這裡。

縫 Sutures　頭蓋骨之間用來固定的連接。

縫間骨 Wormian bones　位於頭蓋骨縫中的細小骨塊。

聯合 Symphysis　兩塊骨牢牢地被纖維軟骨連接在一起，例如脊柱椎骨與骨盆前部恥骨的聯合。

臍 Navel　腹部一凹窩，是懷孕時臍帶與胎兒連接在一起的標記，又稱肚臍。

叢 Plexus　血管或神經的網絡。

鎖骨下的 Subclavian　位於鎖骨之下的，通常指血管。

囊 Bursa　一種具有保護性而充滿黏液的袋狀組織，常見於關節裡、肌肉和肌腱之間，而皮膚下某些部位也會出現。囊有助於減少身體活動部位之間的摩擦。

纖維軟骨 Fibrous cartilage　一種軟骨，可在脊椎間盤及其他聯合中發現。

顱骨 Cranium　包住大腦部分的頭蓋骨。

顳部的 Temporal　與顳有關或位於顳部附近的。

延伸閱讀

The Origins of European Thought about the Body, the Mind, the Soul, the World, Time and Fate, Richard Broxton Onians, Cambridge University Press, 2nd ed. 1954.

Wonders and the Order of Nature 1150 - 1750, Lorraine Daston, Katharine Park, Zone Books, New York, 1998.

Religion and the Decline of Magic, Keith Thomas, Penguin, 1991

The Art of Memory, Frances A. Yates, 1st ed. Routledge & Kegan Paul 1966, reprinted by Penguin 1978.

Discovering the Human Body: How pioneers of medicine solved the mysteries of anatomy and physiology, Dr. Bernard Knight, Heinemann Press, London, 1980.

History of Medical Illustration from Antiquity to AD. 1600, R. Herrlinger, Pitman Press, London, 1970

Galen on Anatomical Procedures: Translation from the Surviving Books with Introduction and Notes, Charles Singer, Oxford University Press 1956, Special edition for Sandpiper Books, 1999.

The Fabric of the Body, European Traditions of Anatomical Illustration, K.B.Roberts, J.D.W Tomlinson, Clarendon Press, Oxford, 1992.

The Body Emblazoned, Dissection and the Human Body in Renaissance Culture, Routledge, London, 1996.

Death, Dissection and the Destitute, Dr. Ruth Richardson, 2nd ed. Chicago University Press, 2001.

Albion's Fatal Tree, Crime and Society in Eighteenth Century England, Allen Lane Press, London, 1975.

An Enquiry into the Causes of the Frequent Executions at Tyburn, Bernard Mandeville, London, 1725.

Jeremy Bentham's self image: an exemplary bequest for dissection, Ruth Richardson, Brian Hurwitz, British Medical Journal, London, Vol. 357, 1987.

Donors' attitudes towards body donation for dissection, Ruth Richardson, Brian Hurwitz, The Lancet, Vol. 346, July, 1995.

The Body in Question, Jonathan Miller, Book Club Associates, 1979.

Western Medicine, An illustrated History, (essays by numerous contributors) editor – Irvine Loudon, Oxford University Press, 1997.

Body Criticism, Imaging the Unseen in Enlightenment Art and Medicine, Barbara Maria Stafford, MIT Press 1993.

Great Ideas in the History of Surgery, Leon M. Zimmerman, Baltimore, 1961.

Picturing Knowledge. Historical and Philosophical Problems Concerning the Use of Art in Science, ed. B. Baigrie, Toronto, 1996.

Books of the Body. Anatomical Ritual and Renaissance Learning, A. Carlino, trs. J. and A. Tedeschi, Chicago and London, 1999.

Medicine and the Five Senses, W. F. Bynum and R. S. Porter, Cambridge, 1993.

The Rhinoceros from Dürer to Stubbs, 1515 – 1799, T. H. Clark, London, 1986.

The Spectacular Body: Science, Method and Meaning in the Work of Degas, Anthea Callen, Yale University Press, 1995.

Bodily Sensations, D. M. Armstrong, Routledge & Kegan Paul, 1962.

Sexual Knowledge, Sexual Science: The History of Attitudes to Sexuality, Editors Roy Porter and Mikulas Teich, Cambridge University Press, 1994.

Finders, Keepers: Eight Collectors, S.J. Gould, R.W. Purcell, Pimlico Press, London, 1992.

The Quick and the Dead, Artists and Anatomy, Deanna Petherbridge, Hayward Gallery Touring Exhibitions, London, 1997.

Corps à vif, Art et Anatomie, Deanna Petherbridge, Claude Ritschard, Musée d'art et d'histoire, Ville de Genève, 1998.

Le Cere Anatomiche della Specola, Benedetto Lanza, Arnaud Press, Florence, 1979.

The Anatomical Waxes of La Specola, Arnaud Press, Florence, 1995.

Encyclopedia Anatomica, A Complete Collection of Anatomical Waxes, Museo di Storia Naturale dell'Universita di Firenze, sezione di zoologia La Specola, Taschen, 1999.

La Ceroplastica nella scienza e nell'arte, ed. L. Olschki, Atti del I congresso internazionale, Biblioteca della rivista di storia delle scienze mediche e naturali, Vol. 20, 1975.

Le Cere Anatomiche Bolognesi del Settecento, Universita degli studi di Bologna, Accademia delle Scienze, Editrice Clueb, Bologna, 1981.

Two essays: The birth of wax work modelling in Bologna, and The skinned model: A model for science born between truth and beauty, Anna Maria Bertoli Barsotti, Alessandro Ruggeri, Italian Journal of Anatomy and Embriology, Volume 102 - Fasc. 2 - Aprile-Giugno, 1997.

Honore Fragonard, son oeuvre à L'Ecole Veterinaire d'Alfort, M. Ellenberger, A. Bali, G. Cappe, Jupilles Press, Paris, 1981.

The Ingenious Machine of Nature, Four Centuries of Art and Anatomy, M. Kornell, M. Cazort, K.B. Roberts, National Gallery of Canada, Ottawa, 1996.

The Waking Dream, Fantasy and the Surreal in Graphic Art 1450-1900, with 216 plates, Edward Lucie Smith, Aline Jacquiot, Alfred A. Knopf, New York 1975.

L'Ame au corps, arts et sciences 1793-1993, ed. Jean Claire, Reunion des Musees nationaux, Gallimard Electa, Paris, 1993.

Grande Musée Anatomique Ethnologique du Dr. Paul Spitzner, au Musee d'Ixelles, 1979.

Vile Bodies, Photography and the Crisis of Looking, Chris Townsend, A Channel Four Book, Prestel, 1998.

Spectacular Bodies, The Art and Science of the Human Body from Leonardo to Now, Martin Kemp, Marina Wallace, Hayward Gallery, University of California Press, 2000.

Körperwelten, die Faszination des Echten, Katalog zur Ausstellung, Prof. Dr. med. Gunther von Hagens, Dr. med. Angelina Whalley, Institut für Plastination, Heidelberg, 1999.

The Primacy of Drawing, An Artists View, Deanna Petherbridge, South Bank Centre, London, 1991.

The Elements of Drawing, John Ruskin, introduction by Lawrence Campbell, Dover Press, London, 1971.

Drawing, Philip Rawson, 2nd Edition, University of Pennsylvania Press, Philadelphia, 1989.

Drawing in the Italian Renaissance Workshop, Francis Ames-Lewis, V&A Publications, London, 1987.

Techniques of Drawing from the 15th to 19th Centuries, with illustrations from the collections of drawings in the Ashmolean Museum, Ursula Weekes, Ashmolean Museum, Oxford, 1999.

The Nude, Kenneth Clark, Penguin, 1956.

The Science of Art, Optical Themes in Western Art from Brunelleschi to Seurat, Martin Kemp, Yale University Press, 1990.

Art and Illusion, A study in the Psychology of Pictorial Representation, E.H. Gombrich, Phaidon Press, London, 1995.

Eye and Brain: The Psychology of Seeing, Richard L. Gregory, 4th Edition, Oxford University Press, 1995.

Mirrors in Mind, Richard Gregory, Penguin, 1997.

The Human Figure: The Dresden Sketchbook, Albrecht Dürer, Dover, New York, 1972.

The Illustrations from the Works of Andreas Vesalius of Brussels, J. B. Saunders and C. D. O'Malley, World Publishing, Cleveland, 1950.

The Anatomy of the Human Gravid Uterus Exhibited in Figures, William Hunter, Birmingham,1774.

Lives of the Artists, 3 vols, Giorgio Vasari, trans. George Bull, Penguin, 1987.

Drawings by Michelangelo and Raphael, Catherine Whistler, Ashmolean Museum, Oxford, 1990.

The Drawings of Leonardo da Vinci, A. E. Popham, Cape, London, 1946.

Leonardo da Vinci on the Human Body, J. Saunders and C. O' Malley, Henry Schuman, New York, 1952.

The Literary Works of Leonardo da Vinci, ed. J. P. Richter, 3rd edition, 2 vols, London and New York, 1970.

Leonardo da Vinci, The Marvellous Works of Nature and Man, Martin Kemp, Dent Press, London, 1981.

Anatomy and Physiology International Edition, Prof. Dr. Gary A. Thibodeau, Prof. Dr. Kevin T. Patton, 2nd edition, Mosby-Year Book Inc., 1993.

Gray's Anatomy Descriptive and Applied, Henry Gray, 38th edition, 1995

Core Anatomy for Students, Volume 1: The Limbs and Vertebral Column. Volume 2: The Thorax, Abdomen, Pelvis and Perineum. Volume 3: The Head and Neck, Christopher Dean, John Pegington, Department of Anatomy and Developmental Biology, University College London, UK, published by W.B Saunders Company Ltd, 1996.

Sibyls and Sibyline Prophesy in Classical Antiquity. Editors H. W Parke, Brian C McGing, June 1988, Routledge, US.

Interviews with Francis Bacon, David Sylvester, Thames and Hudson, 1975.

協力單位

Istituto di Anatomia Umana Normale, Universita di Bologna, Italy Anatomical waxes by Ercole Lelli 1702–66, Anna Morandi 1716–74, Giovanni Manzolini 1700–55, Clemente Susini 1754–1814.

Museo Zoologico della La Specola, 17 via Romana, Florence, Italy.

Josephinum, Vienna, Austria, 1,200 piece copy of La Specola, by Fontana and Susini.

Anatomy Museum of The Faculty of Medicine, University of Edinburgh, Scotland.

Hunterian Museum and Art Gallery, University of Glasgow, Scotland. Hunterian Museum, Royal College of Surgeons of England, Lincolns Inn Fields, Holborn, London.

Sir John Soane's Museum, Lincoln's Inn Fields, Holborn, London, England.

Anatomical waxes by Joseph Towne 1808-1879. Private collection. The Gordon Museum, United Medical and Dental Schools, Guy's Hospital, St. Thomas Street, London, England.

The Old Operating Theatre, Museum and Herb Garret, St. Thomas Street London, England.

The Wellcome Trust, 183 Euston Road, London, England. Library and Science-Art exhibitions. Extensive open-shelf libraries.

L'Ecole Nationale Veterinaire d'Alfort, Paris, France. Pathology collection with preparations by Honoré Fragonard (1732-1799). Apocalyptic figures including a dissected woman astride a charging dissected horse.

Comparative Anatomy and Paleontology Galleries, Museum National d'Histoire Naturelle, Paris, France.

Musée Delmas-Orfila-Rouvière, Institut d'Anatomie de Paris. (incorporating the 19th-century collection of Dr. Paul Spitzner).

Musée d'Histoire de la Médecine, Paris, France.

Das Museum vom Menchen, Deutsches Hygiene-Museum, Dresden, Germany.

Körperwelten: Exhibition of works by Gunther von Hagens, Institut für Plastination, Heidelberg, Germany.

Anatomisch Museum, Utrecht University, The Netherlands.

Museum Boerhaave, Leiden, The Netherlands.

Mutter Museum, The College of Physicians of Philadelphia, USA

J.L.Shellshear Museum of Physical Anthropology and Comparative Anatomy, University of Sydney, Australia.

索引

致謝

作者誠摯地感謝以下人士或機構所給予她的慷慨協助、支持鼓勵和無盡的耐心。

Elizabeth Allen, Denys Blacker, Tew Bunnar, Vahni Capildeo, Daniel Carter, Brian Catling, Annie Cattrell, John Cordingly, Nelly Crook, John Davis, Mary Davies, Stephen Farthing, Trish Gant, Oona Grimes, Tony Grisoni, Gunther von Hagens, Heather Jones, Phyl Kiggell, Simon Lewis, Neil Lockley, Judith More, Deanna Petherbridge, Louise Pudwell, Karen Schüssler-Leipold, Dianne and Roy Simblet, Anthony Slessor, Kevin Slingsby, Andrew Stonyer, Anita Taylor, Janis Utton, John Walter, Roger White, Nigel Wright. The Department of Human Anatomy and Genetics, University of Oxford, Cheltenham and Gloucester College of Higher Eductation, The Hunterian Museum at the Royal College of Surgeons of England, Institut für Plastination, Heidelberg, The Ruskin School of Drawing and Fine Art, University of Oxford. Wolfson College, Oxford.

圖片來源